培文·电影

戴锦华 电影文章自选集

# 昨日之岛

戴锦华 著

北京大学出版社
PEKING UNIVERSITY PRESS

**图书在版编目（CIP）数据**

昨日之岛：戴锦华电影文章自选集/戴锦华著．—北京：北京大学出版社，2015.1

（培文·电影）

ISBN 978-7-301-25036-5

Ⅰ.①昨… Ⅱ.①戴… Ⅲ.①电影评论－世界－文集 Ⅳ.①J905.1-53

中国版本图书馆CIP数据核字（2014）第246664号

| | |
|---|---|
| 书　　　名：| 昨日之岛：戴锦华电影文章自选集 |
| 著作责任者：| 戴锦华　著 |
| 责 任 编 辑：| 周　彬 |
| 标 准 书 号：| ISBN 978-7-301-25036-5/J·0623 |
| 出 版 发 行：| 北京大学出版社 |
| 地　　　址：| 北京市海淀区成府路205号　100871 |
| 网　　　址：| http://www.pup.cn　新浪微博：@北京大学出版社　@阅读培文 |
| 电 子 邮 箱：| 编辑部 pkupw@pup.cn　总编室 zpup@pup.cn |
| 电　　　话：| 邮购部 62752015　发行部 62750672　编辑部 62750883　出版部 62754962 |
| 印 刷 者：| 三河市吉祥印务有限公司 |
| 经 销 者：| 新华书店 |
| | 660毫米×960毫米　16开本　22.5印张　330千字 |
| | 2015年1月第1版　2024年5月第9次印刷 |
| 定　　　价：| 56.00元 |

未经许可，不得以任何方式复制或抄袭本书之部分或全部内容。
**版权所有，侵权必究**
举报电话：010-62752024　电子邮箱：fd@pup.cn

# 目　录

昨日之岛：电影、学术与我（代序）......001

断桥：子一代的艺术 ......044

性别与叙事：当代中国电影中的女性 ......073

雾中风景：初读第六代 ......126

情结、伤口与镜中之像：新时期中国文化中的日本想象 ......153

庆典之屏：新世纪的中国电影 ......175

历史、个人与另类冷战书写：《打开心门向蓝天》——教学笔记一则 ......196

全球化时代的怀旧与物恋：《花样年华》——电影课堂讲录 ......238

侯孝贤的坐标 ......275

主体结构与观视方式：再读第四代 ......294

"刺秦"变奏曲 ......327

戴锦华主要学术著作一览 ......351

# 昨日之岛：电影、学术与我（代序）

戴锦华　王　炎

**王　炎**（以下简称王）：您是1982年开始在电影学院任教的吧？
**戴锦华**（以下简称戴）：是，今年刚好30年。

**王**：您刚开始去电影学院是在文学系，当时的电影学院是个什么状况？
**戴**：我去电影学院任教完全是历史的偶然。大学毕业的时候我选择去大学任教，这在当时是个很不主流的选择。当时的流行说法是"百废待兴"，我的同学们充满了强烈的实践热情；所以，出版社、报社、编辑部类的工作是首选。大学教职是个"五等"工作。于是，我这个选择似乎比较容易达成。

**王**：当时为什么会选择大学教职？是成熟的考虑吗？
**戴**：还的确是。但其动机，今天看来自恋而矫情。
　　确定高考志愿的时候，这已经成为一个明确的选择：新闻系还是中文系？矫情的是，在我心里表述为，秋瑾还是居里夫人（笑）？选择中文系意味着学术之路，意味着"不介入"（现实），做"纯"学者。在北大读书时，有时会在昏黄的未名湖边，看到儒雅的老夫妻携手散步，暗中希望自己也能这样终了自己的人生。选择教职，还在于对学

术自由和自由生活的想象。最后一个理由是，七、八十年代之交，我们最恐惧的是精神的衰老、落伍、变得保守。我想始终和年轻人一起，与青春共处，也许可以避免、至少延缓心的老化——这最后一点，我的确至今获益。

王：但为什么选择电影学院？

戴：这完全不是选的，所谓偶然就在于此。事实上成了我生命中的最大幸运之一。我们这一代人生命中的点点滴滴，都裹挟在历史和大事件之中，社会变迁渗透了我们的日常生活。毕业之际，不幸地遇到了国家机构（包括大学）人事调整，依稀记得又是"精兵简政"，于是，许多专业对口的部门都停止"进人"。

如果有选择，我一定选综合大学中文系；如果可能，一定选现当代文学。因为，大学期间的关注、学位论文都在这个方向上。但是，当时完全没得选，仅有的两个大学教职是，清华大学的文学共同课，另一个就是北京电影学院文学系。

那时，第五代尚未问世（当然，第五代在圈内的称呼是"78班"——电影学院78级，和我同届，我们正同时"走上社会"），北京电影学院在社会上还籍籍无名，我几乎无从获得任何关于电影学院的信息。结果在两个选项中犹豫良久：都与专业无关。最后认定看似电影学院优于当时纯粹的理工科大学清华，于是做出了选择。

离开北大前往报到时，内心颇感荒凉（笑），因为要多次换乘，而后坐一个多小时的郊区公车（还记得是375路）才能到接近昌平县城的朱辛庄——中国农大的校舍。电影学院是最后一个仍滞留在江青在"文革"期间主持成立的中央五七艺术学校里的艺术院校。其他院校都已复校。前往农村办学的农大也已搬回，院墙外面是大片的稻田，校内杂草丛生，后面是农大的实验农场。电影学院就在两座红砖楼里。和我想象的大学或艺术院校落差极大，有点"沦落"的感觉（笑）。

我去报道的时候，北京电影学院的电影文学系尚未正式成立，门上写着"文学系筹备组"。未来文学系的教员主体和教学任务仍是全校共同课，所谓的"马文体外"（政治、文学、体育、外语），属于"二等公民"，多少有些受歧视。当时的失落来自于发现这份工作和清华的没有太大区别。我要担任的主课是"艺术概论"，全校共同课：每个专业、每个级次必修；同时作为十年断代之后极为"稀有"的青年教员，我负责承担几乎所有的文学课：从中国古代诗歌欣赏到现当代文学选读，一个人包打天下（笑）。后来粗略统计过，在电影学院任教的11年间，前后开过30多门不同的课程，最早的时候就是文学课的"万金油"（笑）。其他系也有78班的留校生。事实上，我七月前往报到时，78班正办理离校手续，和后来第五代的"大腕"们就这样交臂而过。和所有初出校园的年轻人一样，最初的两三年有种种的不满、失落，也不断计划考研回北大。但另一个因素最终令我留在了电影学院。

　　作为刚刚到任的青年教员，我报到后接受的第一次指派，是给暑期的大学电影培训班做服务。具体工作是给学院的主讲老师们送资料馆的观摩电影票，挨家挨户地送，因此结识了各系的主力教员。但最重要的是，和这批培训班的学员、教师一起获得了一叠厚厚的观摩票。那是在电影资料馆里根据电影史的线索观片。那次以及最初任教的那一年中，连续看了近200部世界电影史上的经典影片。从默片时代的诸如《诗人之血》《一条安达鲁狗》开始，一路看到法国电影新浪潮、欧洲作者电影。

　　对于我，对于那个时代，这是一场奢华到令人心醉神迷的盛宴，有震撼，有狂喜；有时几乎是欲哭无泪的"重创"。那是我生命最强烈的一次"坠入情网"，真正爱上了电影。当时我的结论是——我从没有"看"过"电影"。记得整个成长年代，彻头彻尾的"文青"（不过是"红色"的），不仅酷爱文学，而且热爱所有类型的艺术，颇投入了一些时间去学习美术史、音乐史、建筑史；在"文革"后期的北京读书

圈里，如醉如痴地听从巴赫到西贝柳斯的密纹唱片，或是得到一部名画家的画册（当然是西方油画，还记得有达·芬奇、伦勃朗……）的日子，都是节日。唯独，和多数自命的"精英"一样，无视电影。

　　电影当然是爱看的，但饭后茶余，视作消遣。相反，大学时代，记得我还认同了一个叫"北京大学生抵制国片运动"，抵制的是《花枝俏》《铁甲007》《幽谷恋歌》或者所谓的"红黄蓝白黑"一类的准商业、准主旋律的烂片。而后，我的同学纷纷钟情后来所称的第四代电影：《小花》《小街》……这些我也是爱的，但终归不曾触动内心深处。此时，令我体验到坠入情网之感的，固然是"圈"外无缘得见的那些世界电影，但最直接、最强烈的冲击来自法国电影新浪潮和作者电影。铭心刻骨的，是《筋疲力尽》《奇遇》《野草莓》和《八部半》。今天还可以回忆起初次观影后走出影院时那种带着一份尖锐痛感的心醉神迷。有冲动对所有人大喊："找到了'我的'电影！"尤其是前两部，感觉如此准确、酣畅地表达了我彼时的心境、社会体验、绝望和彷徨。以后相当不容易地查找到有关资料，在另一种震惊和失落中发现这些电影几乎和我同龄。

　　这段经历，我自己曾多次反思。间隔了时间和历史的距离，我自己也是极为惊讶地发现，七、八十年代之交，那个在历史的书写和记述中狂飙突进的年代，事实上是某种点染着浓重的忧郁感、甚至忧郁症的年代，因为——用我自己最喜欢的修辞来说——"未死方生"，或许是某种象征性的"弑父行为"。

　　到现在我还清晰地记得1976年的狂喜，所谓"金秋十月"之后，曾感到巨大的茫然和迷惘。一份极为真切的感知：一段历史结束了，一个全新的时代正在开启，大幕尚未拉起，但你已经可以听到乐池里的噪音。记得我不无矫情——应该说颇为矫情地写过（笑）："悲悼逝去的时代。尽管狰狞灼热，却是我曾归属的一切。新时代或许无限新奇，但如此陌生而遥远。好像一代人被延宕的青春期陡然显影，

替代了1976年的广场悲情。也还记得那时会长时间地沉迷在德沃夏克的《E小调第九交响曲"自新大陆"》的旋律里,尽管当时我对德沃夏克及他这部《自新大陆》的知识和背景几乎为零,'自新大陆'也不曾和北美新大陆联系起来,只是在那种旋律所勾勒的辽阔的原野,似乎可以感到的、掠过的狂风,其中勃勃生机和未知威胁,于我,一厢情愿地负载着我对未来时代的想象、忧伤和无端的乡愁。"

别笑,我知道这里有许多"为赋新词强说愁"的味道。或许,时间/历史的空间化错置,本身也是一种症候吧。我也追问过现代主义,尤其是战后的电影新浪潮运动为什么会如此无间地接合了1950至1970年代?尤其是"文革"后期的"票房纪录(欧美文学)"的底色,奠定了一份不无怪诞的文化精英主义想象与自我想象。对我,更为具体和形而下地,是为我的电影趣味定调。是这些新浪潮电影与作者电影,自那个时刻开始内在于我情感/感知结构之中。当然,我很清楚,当我狂喜地发现了"我的"电影,却即刻获知这些电影事实上与我同龄时,我便内在了一份"中国滞后于世界"的描述与判断。要到很久之后,我才真正意识到这一个人经验中的历史内涵:中国(与中国电影)的滞后感,与其说来自现实,不如说来自于一个转折的时刻:尽管赶超逻辑始终是当代中国的内在逻辑,但这一次,却是一个开启国门,尝试再度加入欧美主导的全球体系之中的时刻,因此那是显现为一份极为具体的议程所携带的那种滞后感。

但彼时彼地,这份狂喜令我名副其实地与电影"共坠爱河"。它不仅让我留在了电影学院(因为直到极晚近的盗版DVD及网络下载的观影时代之前,观看各国电影、先锋、艺术电影始终是电影人、电影圈的特权),而且让我以极大的热情投入了电影学习和电影研究。

**王:** 那时文学系应该是比较边缘的位置,在电影学院这个技术与实践为主导的学术氛围中,您如何进入研究呢?

**戴**：你说得没错。文学系边缘，"马体外"更边缘啊。初到电影学院的那一年是备课，主要准备的课程是《艺术概论》（艺术院校的统编教材——被当时的人们戏称为"紫皮书"），基本是蔡仪版《文学概论》的艺术院校版。洪子诚老师考察过，那基本上是以1950年代初两个苏联的讲师来华讲座的讲义为蓝本写成的。所谓"马克思主义文艺理论"，其参考书目是更为著名的"文艺理论八大家"——马、恩、斯、毛、普列汉诺夫、鲁迅、高尔基。我当时所能做的修正，除了"贩运"一些"别车杜"（别林斯基、车尔尼雪夫斯基、杜勃罗留波夫）之外，便是试着塞入一些甚不搭调的"新批评"和现代主义艺术理论（主要是美术理论）。再后来，我将教材规定内容压缩为10分钟课堂讲授，其他时间用来讲二十世纪的文学、文化理论。

同时，我开始学电影。我最熟悉和最间接的路径当然是读书了。但已经有前辈的学者告知：你若有心，只怕不到半年就无书可读了。的确，当时能在书店、图书馆找到的电影书籍不过一二十本，似乎是两三个月后，我已经"穷尽"了相关电影阅读。况且此时国人撰写、翻译的电影理论著作，大都是欧美老一代学者的著作，"电影—综合艺术论"与"文学本体论"是其基点。令当时的我感到非常陈旧和失望。这是又一个滞后：不仅滞后于当时我所认知的文学理论，也滞后于当时已经开始活跃的文学批评。在北大的时段中，除了存在主义、精神分析的社会性流行、新批评的再发现之外，最后那段时间，会在诸如乐黛云老师访学归来的讲座中听到对"结构主义"的介绍。还记得我是在水泄不通的办公楼礼堂里、坐在窗台上听乐老师讲座。听过之后到处查找结构主义的资料，收获甚微。那本名为《结构主义：莫斯科·布拉格·巴黎》的小书，在1980年代初几乎有圣经的味道。

另外两份幸运或偶然，铺陈了我电影理论研究的底色。一个不能说是十足的偶然：因为我毕业"分配"去了电影学院，当时最要好的朋友（现在叫闺蜜）买了新华书店能找到的最新的电影书送我，是克

拉考尔名著《电影的本性——物质现实的复原》。那是我读到的第一本电影理论专著，如饥似渴也极为亲和：关于电影与照相的亲缘性，"风吹树叶，自成波浪"的电影美学，关于影像的速度与对比……那成了我电影本体论的底色。插一句，人们经常谈到巴赞、纪实美学对上世纪七八十年代中国电影理论的影响与旗帜意义，但在我看来，那近乎一份讹传：因为安德烈·巴赞（André Bazin）的《电影是什么？》（*Qu'est-ce que le cinéma?*）很晚才由崔君衍翻译出版；当时有的只是一些道听途说、断编残简：几篇巴赞影评的翻译，或误读版的"长镜头"理论——当时的那些理论甚至没有区分长镜头与景深镜头的不同，也不曾认识到长镜头与场面调度之间的依存关系。所以彼时的"电影纪实"说，更多的来自克拉考尔，而非巴赞。

　　无书可读之后，我去北图检索中文电影书籍却毫无收获，只有一本英文电影专著的标题吸引了我，《电影语言》（*Film Language*）。这个标题立刻击中了我。这似乎是上世纪七、八十年代之交中国的又一个症候：整个人文、社会科学界，乃至巨大的社会文化圈，充满了强烈的语言自觉和语言的饥渴；对新语言的渴望、乃至焦灼，既是一份社会抗议和政治反叛的转喻形态，也是一种真实的文化突围的路径。此前，我已经反复细读了贝拉·巴拉兹（Bela Balazs）的《可见的人类》、马塞尔·马尔丹（Marcel Martin）的《电影语言》，但其中简单、而且技术化的"语言"无法满足我的渴望。于是，我毫不犹豫地借出了这本《电影语言》。今天，我还会深深感到这份偶然之中的幸运：当时我对此书的所有深浅、细节一无所知，完全不知道这就是现代电影理论的奠基人克里斯蒂安·麦茨（Christian Matz）的名著《电影符号学导论》（*Essais sur la signification au cinéma*）的英译本，是结构主义电影符号学的开山之作；更不知道语言学转型的背景和意义；当然，也不知道麦茨之为罗兰·巴特（Roland Barthes）的入室弟子，其电影符号学是对索绪尔构想的普通语言学/符号学的实践。其时别无选择的

"选择"在无知中将我带入了语言学转型和现代电影理论,也成了我进入结构主义、后结构主义理论的入口。

今天想来,有几分荒唐,我拿到这本英文专著后,如饥似渴,但真的读成了"字字珠玑"(笑),因为当时我基本上是个英文的文盲。我中学时学的是俄语,遇到因政治原因自大学贬入中学的良师,曾经达到可以朗读普希金的"高度",所以高考时外语成绩取得出众的高分,却因此极为荒诞地分入了英语快班(当然,当时仅两年的公共英语课还是我们抗争得来的——中文系的传统是中文研究无需外语教育)。一贯优等生的脆弱"自我"让我无法面对自己的绝对劣势,因此以近乎玩世的态度,混过了这极为有限的大学英语教育。但此时,凭着年轻的无知之勇,我竟如此抱着字典开始研读这部事实上艰深晦涩的英文译著。说是读了,其实硬译了此书,一字一字地查字典(买了不止一种字典,最后才意识到语言学的英汉字典最贴切,但也完全不够用),一句一句地试图理解,于是只好全部写在本子上。记得当时不断向还在北大读硕士的好友孟悦求助,她的英语程度比我好太多;她也以类似的方式寻找文学理论中的"新语言"。今天二十世纪西方文学理论的基本读物,那时她都是一个个硬皮本地自己硬译。硬啃、硬译,我知其然,不知其所以然地习得了能指/所知、内涵/外延、聚合/组合、共时/历时,以及大组合段理论。那时,中国人文学界处于突出位置的,是新启蒙热情幻化出的建筑在科学崇拜、科学哲学基础上的新三论:信息论、系统论、控制论之文学理论版。偶然遭遇麦茨,将我带往了结构、后结构和批判理论。

就像你说的,在事实上由第四代导演所凸显的技术中心倾向的影响下,大约在1984年前后,我开始大量旁听电影学院摄影系、美术系、录音系的专业课程。修课量之大、态度之认真,应该可以拿几个学位了(笑)。导演系的课程也听过一些,但自觉没有另外三个系的专业收获大。也许是受了特吕弗说法的影响,这个影评人出身的导演

认为：三天便可学成电影导演；或是费里尼的调侃：当你在现场手执导演话筒骂人之时，你就成了导演（笑）。——当然，优秀导演所依凭的，不是某些导演技巧，而是人文、艺术修养和对电影视听语言的整体把握。但仍感到不满足的是，即使各系专业课的老师，也无法回答我关于名片中的场景、调度、影调、光效是如何构成之类的"十万个为什么"。于是，我自己的良师之一，是学院图书馆订阅的英文期刊《美国电影摄影师》（*American Cinematographer*），尤其是其中知名国际摄影师的创作笔记。还记得维托里奥·斯托拉罗（Vittorio Storaro）自嘲的趣闻：在每个城市，他最热衷的商店是女性内衣店，以致被各种鄙夷的目光视为变态色情狂；而他在不同的影片中正是以不同材质、密度的丝袜做遮光片和滤色镜，因而取得了特殊的光效和影调。也记得，他记述与弗朗西斯·科波拉（Francis Ford Coppola）合作《现代启示录》，获得了极大的创作空间，成为影片真正的场面调度者；而与贝纳多·贝托鲁奇（Bernardo Bertolucci）合作《末代皇帝》时，却被制约为掌机人。也记得纳斯托·阿尔芒多（Néstor Almendros）有几分苦涩的表述：电影摄影师何为？坐在高脚椅上无所事事，最后在片尾字幕上署名；或是做着看似导演才应该做的一切，而后在片尾字幕上仍是摄影师。他会在创作笔记或访谈中揭示影片中光的秘密：多种灯的组合与效果、隐秘的光源、不同调性的散射光的获取……记得当时的心得：电影摄影师如果还不能说是真正在用光写作的人，至少也是其中之一——至少是写作的执笔者。当然了，我最喜欢的表述仍是：在每一个电影摄制组的每次拍摄中，导演与其他主创，尤其是与摄影师和演员，有着某种才能、意志与文化教养的较量，胜者为"王"。

我学电影的最后一个路径，无疑是最重要的路径，便是大量、反复地观影。我今天仍坚持：学电影的最佳途径是看电影。除了电影资料馆常规的观摩活动，最幸福的就是1980年代可说是频繁的各国"电影回顾展"。今天想来，几乎是冷战近40年的西方电影如暴雨般地倾

泻在我们头上。每逢回顾展，我会一举买下三套票（按照我当时的收入，可谓"壮举"），这样我就可以在不同时间三度观看经典名片。大约在晚上11点左右赶末班车回家时，眼睛几乎要胀痛出眼眶，但欣欣然，心里有饱满的幸福痛感（笑）。前VCD、DVD时代，录像带也凤毛麟角，所以在影院观影的唯一路径中，我学会在黑暗中记笔记（后来开始了国际交流，海外同行来访时，最受欢迎的礼物是一支带有微光灯的笔），回到家里无论多晚都整理笔记——不然黑暗中写下的"鬼画符"，不久自己也不认识了（笑）。在电影资料馆，我开始熟悉戈达尔、安东尼奥尼、费里尼、伯格曼、法斯宾德……电影学院教学的中后期，我最基本的、也是颇受欢迎的课程是《电影大师研究》和《影片精读》。也是那时开始熟悉特吕弗的"电影作者论"，进而是彼得·沃伦的"结构作者论"，这调动了我的文学累积和批评准备；它也是将我在结构主义电影理论中形成的文本中心讨论，延伸到电影作者/导演研究的路径上来。

你看到了，这便是我个人电影趣味的由来：欧洲艺术电影、作者电影，而非好莱坞或任何意义上的商业电影。事实上，趣味或许是比任何其他因素更为内在而深切的构成。有偶然，但时代的必然是情感结构上的认同和亲和。当然联系着冷战，我在冷战年代度过生命中最初的三十年。尽管在整个80年代，我毫无置疑地拥抱着古典自由主义的信念；但同时，电影/欧洲艺术电影、电影理论带给我某种尚处于无明中的犹疑，尽管当时我并不清楚，作为红色的1960年代的"遗腹子"（我自己的措辞）的电影学与批判理论、后结构主义、欧洲新左派之间的精神渊源。这是我当时并不自知的幸运之一。

大致就是这样吧。

王：当时第五代导演已经开始创作了。整个1980年代的中国电影，新的电影语言、前卫的影像风格刚浮出水面。您的教学如何联系着电影制作

呢？在当时，学院研究与电影生产类似直接的关系吗？

**戴：** 由今天的状态回望，应该说当时思想界状态、理论研讨与创作间的联系是空前的而且是异常紧密的。但从另一边看，我从克里斯蒂安·麦茨那里获得了一个重要的立场表达：电影理论与研究自身是一种表意实践。自此，我始终坚持理论与理论书写自身的社会实践特质及原创表达的意义。会做出这样的选择和表述，一边是因为倦于彼时的官方说法里的理论/实践二分，及实践的优先特权地位；另一边则是个人的选择：我爱上了电影，却几乎从未受到真正介入创作的诱惑。好像你也问起过，而且每个访谈者都一定会问到这个问题：电影学院11年，我是否介入过创作？是否写过剧本？是否想成为导演？的确没有。奥逊·威尔斯说，电影是发明给成年人的最好的玩具；我可以说始终保持某种游戏心态，有时也自以为是玩家，但从未起意介入电影制作。

回想起来，一则因为导演的创作方式：大型或小型的摄制组。不管有无在其中命名"作者"的必要性，其运作都必然包含了权力关系。彼时电影圈内流行的一个笑话：一个电影摄制组是一个微型黑社会。一个导演就是一个黑帮大把头。当然，彼时，这无关利益，只是单纯的权力自身。我这个人一生被视为"不成熟"的原因之一，是拒绝接受权力关系的现实必要性（笑）。我拒绝支配，也拒绝被支配。也为此付出惨痛代价（笑）。如果生在DV时代，我或许会一试影像书写，尽管其实我也不甚热衷。二则，也许是自知或自恋吧，我知道我不会成为一个一流的艺术家，无论使用哪种媒介；但我可以是一个胜任的思想者。因此，在一个参照西方的逆顺序中，我们先是倡导理论与创作分立；继而，在法国《电影手册》的传统中倡导批评与创作的分离。所以，尽管整个1980年代的创作、理论、社会新思潮与电影新浪潮处于水乳交融的蜜月期，我始终保持了行注目礼的距离（笑）。

就理论、创作的状态而言，1980年代也的确是某种"最好的年代"——因为不可重现。记得当时每一部影片筹拍的过程已是不同层

次的热烈讨论、交流的过程,的确集思广益,所有参与者都把讨论中的剧本当做自己的片子,极端投入。当然,影片也不时成了种种"创新"、理念或理论的演练场。而每一部完成片送审之际,会在电影家协会(以下简称"影协")和电影学院"首映"——尤其是当时几乎所有的导演都是电影学院毕业生。所以,有所"追求"或略有想法的作品——通常只是工作双片都会拿到学院来放映。学院放映厅"观摩"国片时通常伴随着哄笑、嘲弄的鼓噪、拍打坐椅的声音,对不时紧张、焦虑地站在门外的导演,的确很残酷;偶有一部影片在几乎静默中放完,那简直是导演极大的荣耀。那是一个充满激情、也包含悲情,却时有狂欢色彩的电影年代。

至今还很清楚地记得,1983年,当时的摄影师张艺谋自己带着《一个和八个》工作双片来学院放映,刚开始放映就看见他极度焦虑地冲去放映间,放映中断了一会儿后重新开始。后来得知,因为是工作双片,声轨没挂准,他自己上去动手调。因为电影的第一场,长镜头中的摄影机运动准确地对位着声轨上的无词吟唱的《在太行山上》的旋律、节拍——不是后期配音,而是拍摄时的设计。还记得,在学院放映罕见的静默中看完《一个和八个》全片,当银幕完全黑下来的时候,现场仍是鸦雀无声,不知道过了多久,感觉是很久很久,突然掌声雷动。当时我观影经验可以说是五内俱焚、欲哭无泪。奇怪地确信:这是一个历史时刻,我们也能拍出这样的电影了!

的确,这是后来著名的"第五代"真正的登台时刻。但继而引发出的是1980年代初特有的激情风暴,充满了怪诞但极为明确的政治内涵。表面看来,《一个和八个》引发的论争,是由于其情节支脉触及一个不成条文却不可僭越的规定:"自己人"不能杀"自己人",剧情中当小卫生员落入日本兵之手,眼看遭到轮奸或更可怕的遭遇,瘦烟鬼对她射出了最后一颗子弹。但更深刻而真实的,是影片带来的陌生感,其对电影形式、叙事、历史的挑战。尽管第五代发轫期的作品,

事实上并不具有任何政治异议性，但其饱满而极度陌生的形式自身携带了无名的威胁与异己表述的可能。如果说，1960年安东尼奥尼的影片《奇遇》的第一批观众，有机会目击绵延了两千年的亚里士多德情节三一律在他们面前坍塌下来；那么，我可以毫不夸张地说，我很幸运地目击了这个电影的这一时刻：《一个和八个》的这一枪在这个电影的银幕上洞穿了一个猩红的洞孔。我还记得当时在各种电影场合——官方的、准官方的、甚至私人聚会上，《一个和八个》是最热门的、必谈的话题，攻击的、辩护的，会争到面红耳赤，乃至声泪俱下，就这部影片发生激烈的论争。那时我还没有任何资格"触电"，但一样激情洋溢，逮谁跟谁练（笑），不容忍任何对影片的质疑。

然后，《黄土地》来了。在同样的场合观影，第一次观看的感觉有几分失望——因为我期待着《一个和八个》的饱满和力度，相形之下，《黄土地》要淡得多。直到第二次看的时候，才意识到其中导演的角色，隐藏的故事：翠巧的、翠巧/顾青的、翠巧/翠巧爹的……一部极为耐看的电影，每次可以读出新的体认。事实上，自《一个和八个》始，是中国电影新电影的发生，一个真正的节日：新作频至，新人辈出。《猎场札撒》《绝响》《黑炮事件》《女儿楼》……那时节，理论、批评与创作之间的关联的确空前密切，导演们，年轻的第五代导演、尤其是在第五代冲击下彷徨的第四代导演对各种批评、建言真正是"虚怀若谷""从善如流"（笑）。而且市场的角色尽管在渐次清晰地显露出"狰狞"，但此时仍是可以忽略不计的因素；于是，评论一度拥有怪诞的特权。但即使在当时，深受理论或评论暗示而制作的电影，也通常与评论者们形成令人啼笑皆非的错位；而的确按照理论亦步亦趋制作的电影几乎都是苍白之作。那时，我与不少导演颇有私交，也偶尔介入前期剧本讨论，更多的是评论，但的确自觉保持了距离和区隔。

王：具体地说，你的电影研究是如何开始的呢？

戴：比起同代人来，因为"误入"电影圈，所以我的研究起步晚了不少。应该说是两个契机吧。其一是我心中的"恩师"之一：电影学院的前院长沈嵩生教授。我前往报到时，他是文学系筹备组的副组长，建系后是我的系主任，一年后出任了院长。我曾经在追思的随笔中写道过，他是此生最敬重的人/前辈之一：如此正直、睿智与包容。在阴晴不定的1980年代，为我提供了如此多的庇护与引导。但不是任何意义的利益交换和结盟，而是颇为理想的1950—1970年代式的"上下级"关系：没大没小、无君无父，但遇到"正事"——教学、管理则令出必行，遇到名利待遇，亲近者必先退避。记得到学院四年之后，我闯院长室"喊冤"：都说我不懂电影就不能搞电影，但我不搞电影怎么能懂电影？！——不知是谁在玩"第22条军规"（笑）。

沈院长立刻笑着表示歉意，将我纳入了"夏衍电影创作、理论学术研讨会"的发言名单。于是，我写出第一篇正式的电影论文《读夏衍同志〈写电影剧本的几个问题〉》，今天看来实在青涩而简单。但论文颇受与会的老一代学者的青睐，记忆中颇为深刻而自得的是柯灵的盛赞。

而另一个开端则得自法斯宾德——德国新电影的那位大导演，而不是最近大热的英国演员"法鲨"（笑）。这位德国电影的"神童""奇才"1982年骤然辞世，年仅37岁，却留下了41部作品。极为传奇的一生，据称他惯于连续工作48小时以上，当人们发现他猝死于工作室之时，他唇间的雪茄尚未熄灭，身旁是跌碎的酒杯。1985年，学院学报筹备一个纪念专号，我便兴高采烈地到资料馆看片。他的名片，诸如《玛利亚·布劳恩的婚姻》《莉莉·玛莲》《爱比死更冷酷》等，都曾在电影回顾展上反复看过。于是初生牛犊地报选了《水手奎莱尔》（Querelle，又译《雾港水手》）——法斯宾德的遗作，一部备受争议的电影：同性恋主题、高度舞台化的风格、深滤色镜形成的怪异影调。

还记得那篇论文写到吐血，完全是一次结构主义电影符号学的操练，生吞活剥、不自量力地尝试用上所有刚刚习得的理论范式（因此也是我的"悔其少作"，从未试图将其选入自己任何一本文集）。完成后忐忑不安地呈交给一位知名电影学者审阅，再次遭到"死刑判决"：不懂电影啊。同一出处的判决已葬埋了我数篇论文习作。这一次，兜头冷水几乎令我崩溃，我撕毁了手稿……

王：还是手稿时代啊……

戴：（笑）对啊，还痛哭了一场。但被告知学报留版，必须限时交稿。只好粘贴、誊抄了原稿，带着极大的耻感交付印刷（因为对判决本身深信不疑）。结果完全出乎意料，应该老实说，是喜出望外地获得了满堂喝彩。人们对新人、新作、新方法的极度饥渴成就了我。这篇文章成了一个真正的开端：在1980年代特有的热络之中，稿约、会约不断，我的电影研究和写作就这样开启了。

王：我发现您在上世纪八、九十年代写的论文，有些发表在《电影学院学报》上，还有些发在已消失了的奇奇怪怪的杂志上，大多以电影文本分析为主，后来有些文章收到《电影理论与批评手册》之中。在当时写作的过程中，您是不是开始意识到，电影写作与电影制作渐渐分离了，将慢慢形成一个专门的研究领域？也许您也感觉到电影制作与理论研究分属不同性质的工作，应该彼此独立？

戴：这的确是自觉的。开始时为了对抗官方教条：理论/实践二分，且实践先于、高于理论，后来则是对抗实用主义逻辑（即"又有什么用呢？"），再后来就是对抗资本逻辑了。当时只是确信麦茨的表述：理论作为表意实践；后来才意识到，它不仅是实践，而且是二战后最有力的社会文化的实践路径之一。但始终要面对，如果不是回应，类似的陈词滥调或曰挑战，以前是"影评人，请你们去拍一次电影"，如今

是"打通理论和创作的任督二脉"(笑)。

**王**：可当时的学术氛围似乎没有这样的空间啊，您是如何建立起电影写作的实践空间呢？

**戴**：这里固然有个人的自觉、选择和努力，但是，不能脱离历史语境，不然就是十足的自卖自夸（笑）。这种写作的确立联系着一个非常重要的"小事件"：由影协主办、美国加州大学各分校的电影系的教授们主讲的"暑期电影讲习班"，持续了三年多。已有一些文章和回忆提到了这一事实，但似乎并不充分。你当然知道，美国大学电影系建立于上世纪六、七十年代之交。如果说，法国后结构主义理论是红色的六十年代的遗腹子（"如果我们不能颠覆社会秩序，就让我们颠覆语言秩序吧""文本是胆大妄为的歹徒，它把屁股曝露给政府"），那么，美国大学电影系则是60年代反（越）战、民权、妇女解放运动的遗产学科。1980年代，北美大学电影系的知名教授，也是电影学科的奠基人，几乎都是学院左派，电影学点染着鲜明的批判理论的色彩，电影研究成了左翼批判、后结构主义理论的试验田和跑马场；因此也成了人文、社会科学的学术前沿。这些前来北京的美国电影学教授满怀着欧美左派特有的、对中国的热爱和好奇（1960年代的另一份遗产）。我推想，他们应该是自己志愿来举行系列讲座的。讲座涉及电影符号学、精神分析电影符号学、女性主义电影理论和广义的结构、后结构主义理论。对于当时的中国说来，这是极为陌生的、全新的理论视野。于是，那些年的夏天，中国三代电影学者集聚在香山卧佛寺，讲习班充满了兴奋、紧张、热烈的气氛。

我想，我出席的是第二期讲习班（第一期还不具备资格）。主讲人的薇薇安·索布切克（Vivian Sobchack）和比尔·尼克尔斯（Bill Nichols）教授。讲习班上当然有政治立场的碰撞。你可以想见，演讲者鲜明的新左派立场和1980年代中国强大的向右转，以及（古典）自

由主义共识之间的落差。有人挑衅尼克尔斯："你是左派？"今天想来，这基本是空炮——因为只有在1980年代全球后冷战环境中率先开启后冷战情势的中国，"左派"才是个贬义词，甚至是个"脏字"。因为翻译使用了"left wing"（左翼）时，尼克尔斯便狡黠地回答："我没长翅膀（wing）。"类似的冲突并未真的浮出水面，原因是整个讲习班，首先是对巨大的语言障碍的冲击和克服。面对我们的美国讲者，学员们对其接受的内容大都知其然，不知其所以然。原因不是英语——当然彼时台下的学员几乎都没有英语的听说能力，最多能凭借字典做些案头阅读；但真正的障碍是尽管有现场翻译，但包括请来的专业翻译也对其理论部分云里雾里。因为此时的中文里，完全没有与索绪尔语言学及其语言学转型之后的结构主义、后结构主义的对应词汇。记得讲习班上最有趣的一景，是讲者和翻译坐在前面，英语稍好的学员全坐第一排，每人手里一本各类英文字典，一个理论关键词出现后，翻译解释大意，下面的人埋头翻字典，低声讨论，攒词儿——造新词。这些新词很快出现在人们的语言和文章中，尽管也许极不贴切，但作者/读者凭着一份默契与会心，倒也不成障碍。

造词、硬译，几乎是80年代电影理论引入的基本方式和路径。这在我早期的文章中留下了鲜明的痕迹——结集出版时统一了译法，也抹去了这段历史的痕迹：诸如我们最早将text译为"本文"，以区别与既有的文本概念，将context（语境）译为"泛本文"（崔君衍先生的创造），因为只有语言学词典上有这个词，中译是"上下文"或"关联域"。似乎很久以后才统一为"语境"。此后，事实上是暑期班的延伸，1986年电影学院邀请加州大学洛杉矶分校电影系的尼克·布朗（Nick Browne）教授前来，做了近一个学期的系列讲座，介绍电影理论史。但此时，我们对这些理论已略知二三，颇有心得了（笑）。

电影理论自身在欧美的形成过程与结构性位置，令我们相对于当时中国的人文环境与社会知识谱系的"捷足先登"。劳拉·穆尔

维(Laura Mulvey)的《视觉快感与叙事性电影》(*Visual Pleasure and Narrative Cinema*)的翻译介绍(周传基译)事实上成了欧洲女性主义理论(不只是女性主义电影理论)在"新时期"中国最早的原作译介;而路易·阿尔图塞(Louis Althusser)的《意识形态与意识形态国家机器》(*Idéologie et Appareils Idéologiques d'Etat*)——这篇结构主义马克思主义、意识形态理论的最重要的论文(李迅译),最早发布在《当代电影》杂志上。还记得,1986年,新时期十年回顾,文坛上热议"文学主体论",我们便以傲慢轻狂回应以"臣服"——这组英文游戏:subject / to subject,曾给我们一份浅薄的"超前"优越感。这是一次后结构主义理论的"后结构式"的接受与舶来的过程。几乎所有同代人(包括我)都在做翻译,全然不管自己的英语水平是何其低劣,水准稍高的便志愿校对。但多数情况下,对结构主义时代的欧洲理论,真的是只言片语、断编残简般地获得,充满想象与误读地体认、接受。今天想来,这种1980年代式的学术引入,充满了双刃性:一边是对战后西方理论译介的断编残简性,其运用充满了各式各色、基于中国现实体认的误读,可能是、也事实上充满了创造性与想象性。而另一边,同样的原因却必然割裂了这些欧美理论、尤其是战后批判理论自身的历史与现实语境、脉络及谱系;这份割裂便可能、也事实上成为将特定的西方理论表述绝对化、神圣化的肇因。

也就是在1985至1986年间,我参与筹建电影理论研究室(后来的电影学系),同时以初生牛犊的"胆略"(应该说"无知者无畏")向沈院长提出建立本科电影史论专业。当时,我已经有了不少志同道合的青年同事——我的同届,在获取硕士学位之后来到学院。曾经,钟大丰、李奕明和我被人们戏称为电影学院理论教学的"三驾马车",我们共同承担了这个新专业的筹建——真的一切从零开始:四年本科课程的整体设想、课程设置、教材编纂。以当时中国的国际化程度、前因特网时代,当然更重要的是当时我、我们的理论与学术基准,

这的的确确是"不可能的任务"。但我们却以年轻的自信和张狂办到了。先是教材：中文资源极为有限，英文资料没有任何集成的来源；几乎搜遍了所有期刊杂志，甚至边角：外国文艺动态、理论动态。对所有涉及电影理论的只言片语，一律如饥似渴。同时一旦获得英文资料，立刻自己动手翻译。还记得我从尼克·布朗教授那里付印了整本的《电影与方法》。这在当时，相对于我的不到100元的工资，可是一笔大钱。然后一篇篇尝试着译。进而是招生的每一个步骤。我自己跟着学院招生组到各地招收第一个电影理论专业的学生：每一个精挑细选、极为严苛，决不苟且，决不妥协（笑）。在课程设置与教学要求中，号称建立"国中之国"，妄想改变电影学院的游戏规则——一度也做到了啊。当其他专业的学生穿着拖鞋、在上课铃响5到15分钟后踱进教室时，我们的学生则是踩着铃声、慌不择路地冲进来（笑）。

这中间的插曲，是招生完成后，我"锒铛入院"，身体全面崩溃：名副其实地确诊为"三期肺痨"，已发展到多脏器衰竭，一次真正的濒死体验。于是在结核病院度过了八个月。最后以超过入院标准的身体状况"自动出院"。其实在招生过程中已病入膏肓：经常在意识极为清醒的状态下，眼前一片黑暗金星四溅。我还自嘲地模仿唐老鸭大叫"星星！"。会突然双腿支撑不住身体，自己解释说：的确是太累了。因此，我错过了这个我视若生命的"理论87班"的第一年教学。一年后，当我回到这个班的教学中的时候，我一个人担任了主任教员、主讲教员和班主任（在电影学院的体制中，这原本是三个人的角色）。可以说是从招生到每个学生的学位论文、毕业的各种鉴定、评语、毕业分配，我包办到底，包打天下（笑）。

也许由于这个班的学生毕业于一个水土甚不相宜的年份——1990年，也许这只是电影行业内部电影理论研究的宿命：这个我呕心沥血的班次的学员，似乎百分之百地转行电影剧作或文化管理；似乎其中不乏成功者，但与我当年的梦想无关。必须说，这次电影理论本科教

学的失败尝试，成就了我自己。在教学过程中，我开始形成了我自己的电影理论系统，对于电影研究、批评形成了我的表达方式。当然，当时电影学院、影协、资料馆的一批同代人也频频聚会，号称"电影符号学小组"，当然是1970年代至1980年代风格的"指点江山，激扬文字，粪土当年万户侯"了；也屡屡要成立机构、发宣言，但在1980年代那个阴晴不定的政治气候中，一次次流产。当时发表在《电影艺术》《当代电影》上的几个专题便产生于这个群体。真正成立了机构时，已是1989年。大冲击过后是大分流，昔日的志向基础随风而去，主要成员也就风流云散了。这大概就是我的理论生涯的前史吧。

王：我发现《电影理论与批评手册》这本书，形式上基本属于电影课教材。书上列有大量技术术语，如什么是"场面调度"、什么"机位"或"蒙太奇"等，像一部电影技术字典再加文本分析。为什么要写这样一部基础的教学理论书？出书时，您已经调到北大比较文学所了，是1993年从兼职转为正式教职的吧？

戴：这本书应该是1991年交付出版的。

王：我查过，是科学技术文献出版社1993年出版。书上作者介绍是：电影学院副教授，北京大学比较文学研究所兼职副教授。

戴：（笑）这本书是我的职称书。而且你被误导了，不是任何意义上的教材，只是我的论文集，收录了80年代后期写作的长文。

王：看起来非常系统，而且一步一步结构严谨连贯。

戴：完全不是啊。相比同代人，我的学术道路本身并不顺畅。到我开始发表电影论文的时候，我的朋友、同学们都已是知名的青年文学评论家了。在当时的文化格局中，我选择电影学院便丧失了我在大三时已经获取的文学批评"资格"，或者说我接触了结构主义之后，对当时"新

三论"（系统论、控制论、信息论）主导的文学批评也不复热情。但在这边，我很久未能获得电影研究的"资格认证"，所以遭遇延宕。对于那个人们一夜成名的年代说来，我"出道"很晚了。"出道"后，尽管浪得虚名，但我的研究思路、尤其是文字风格，事实上并未获得主流出版机构的接受，所以经历过各式各样的书稿的出版社"奥德赛"漫游。《手册》的出版，是由于电影学院的一位老师组织带有商业行为的培训班，需要教材，我便把自己"流浪的"论文集塞进去了。倒是《镜与世俗神话》是自觉、系统写作的一部教材。

王：看起来正好相反，因为《镜与世俗神话》中每一部电影作品自成一个单元。

戴：的确，一部电影作品作为一个单元，同时作为一种理论方法的演练。这是87班的教学的收获。但不光是87班，也包括全校《影片精读》课程，在各种电影培训班上反反复复地讲授。那本书的写作是一个绝对不可能重复的经验，其中每部电影的观看篇次数超过20次以上，有的多达60至70次。一边是因为我当时的确是自觉地反复观片、做看片笔记，另一边是电影学院教学的收获：堂上放映，所以每次讲授首先是随堂重看。对那些影片的熟悉程度甚至超过了在剪辑台上"拉片"。

王：恰恰是开始系统出版有影响专著的时候，您从电影学院调到北大比较文学所，从电影重镇再次转入文学领域。自觉实践电影批评与制作分离的过程中，却离开了电影学院。您如何在一块文学园地之中重建电影的阵地？应该很困难吧？

戴：重建了吗（笑）？如果回答是肯定的，那必须说，不困难啊。因为有一个极为特殊的空间：当年的北大比较文学研究所，有另一棵大树——乐黛云教授的荫庇。不用我细数乐黛云老师在上世纪八、九十年代中国学术界的"江湖"地位。她不仅是中国比较文学的学科创立者，

而且整个1980年代，人文乃至社会科学中新学科、新领域的开拓，一半以上"寄居"在这个比较文学学会之下。1980年代后期，我们这群"无知无畏"的年轻电影学者便得到了乐老师的关注和鼓励。1989年，我应邀成为比较所的兼职教授。也是那时，乐老师第一次提议我转回到比较所任教。1990年第一次在北大课堂上开设了西方电影理论的大课。第一次在北大授课时，站上讲台，看到乐老师笑容满面地坐在第一排——以她那样的国际国内的知名学者、精神领袖的身份，竟亲自到场，全程力挺一个外请的年轻教员，这在今天已无可想象，我自己也从未做到。这是乐老师那一代人的襟怀，是1980年代开放奋进、兼容并包的主调，但更重要的是，是乐老师独有的个人风格和气度。老实说，这是我的梦想之一——也许每个北大的毕业生都会渴望有一天、有一次能站上母校的讲台。所以，十分快乐而欣慰地，乐老师圆了我的梦。当时已心满意足，完全没考虑转回北大任教。重要的原因，不光是我对电影学院的爱，我为其奉献了全部的青春岁月；更是由于在前VCD、DVD时代，大量观片是电影圈、电影人才能享有的特权；而且在世界范围内，电影人自成一"国"——有他们自己的"语言"、趣味与傲慢，取得其"身份认证"相当不易。我当然舍不得放弃。而且，对北大，我有情结。

但最终选择接受乐老师的盛意，离开电影学院，成了又一个例子：在我的时代，小人物的命运如何紧密地连接着大时代。1990年代的开端，我/我们是在某种期待的心境中度过的：等待着某种巨变，等待新的开始——和1970年代中期相像而不同。我最终放弃了与许多同伴一起负笈北美，或者叫亡命天涯的选择，放弃了北美名校两个有奖学金（fellowship）的offers，决定留下来目击、见证中国的历史时刻。1993年，这个巨变到来了（当然，1992年变化已然发生，我们却毫无察觉），却完全不是我们预期和盼望的形态。商业化的大潮突然涌来，在我的感知中是一夜之间冲毁、改变了一切：1980年代的新理想主义

共识之间瞬间沉沦，电影理论的青年群体即刻溃散。曾经是我生活主部的一切：生活方式、工作内容，充满亲情的社会关系网络顷刻在这海啸式的冲击面前崩解。

还记得1988年，我曾与钟大丰、李奕明一起在《电影艺术》上发表了名为《雅努斯时代》的"三人谈"，作为对1987年所谓"商业化大潮"的回应；用罗马的两面神"雅努斯"来描述我们身处的时代：两张脸——一张朝向历史，一张朝向未来；从《黄土地》到流行歌坛"西北风"，坚实的文化或曰精神家园（笑）正在大潮中变为一方"浮土"。颇为矫情而悲壮地申明对理想的坚持、守望，最后有些调侃、实则张狂地表示：要堂吉诃德般地骑瘦马、执长枪、继续"风车之战"。还记得前辈学者王得厚先生读后赋诗："有骑也瘦雅努斯，无书不哭伶仃洋"（笑）。但到了1993年反观，那场"大潮"实在是"小浪"，我们的悲情执着，尽管有点前瞻性，但实在是"为赋新词强说愁"。"南巡"讲话后巨变之中，热络非凡的文化舞台突然空荡，感觉中电影学院也空空落落——身处电影圈，机会太多、诱惑太多：参与电影、电视剧制作，投身新生的广告业，制作MTV，最差也可以去编纂卡拉OK的视频带。当然"更勇敢的"，便下海经商。思想、学术不仅一夜贬值，而且几乎芳踪难觅。这几段亲历的故事我讲过几次了：会在家里接到电话，是亲近的学界朋友打来的，开口就是："有没有办法弄到XX吨（钢）板材？"甚至"能不能弄到批件，把苏联的军舰倒到非洲？"千真万确！——荒诞喜剧、黑色幽默或卡夫卡。其集体疯狂的程度不下于主流叙述中的"文革"。

1990年代初年的超级通胀，也的确冲击到我们的日常生活，我们从昔日的收入消费衣食无忧的"中间层"，变成了每天菜篮子需要踌躇细数的囊中羞涩。一次，出租车司机问起大学教员的收入（当时只有100来块），轻蔑地回应："还不如北京捡破烂的！"辛酸，但还不足以受伤。真正伤痛的，是朋友们的变化和溃散：不仅下海的、搞承包

的，此时已驾起了私家车，开始讨论郊外"别墅"和俱乐部夜生活和消费；而重要的是，他们对"昨天"共同持有的理念与生活方式的轻蔑、乃至敌意。关于教学："你还在'毁人不倦'？"关于学术："本雅明说了：文人走上市场，看似观望，实则寻找买主……"我还记得自己的初衷，尽管寒酸、困窘，但我不想改变。文化的沙漠化，对我不是一个修辞，而是一份真切的感觉。每天，躺在床上，似乎听到窗外的流沙声；感觉自己就要被淹没，感觉窒息。对我，那是危机时刻，近乎崩溃——半夜会突然坐起，失声痛哭。也是那段时间，我造访在北大任教的朋友。也许是错觉吧，感知中，北大校园一切依然，平静家居，研究继续推进，"寂寂寥寥扬子居，年年岁岁一床书"。十分痛苦地决定转往北大。乐老师选择我，是为了我的电影研究，所以，在学术上，我无需做出任何改变。但造成我离开学院的改变，同样改变了我的思想和学术方向。

在完成了《镜与世俗神话》的写作之后。我一度投入了较多的精力在我此时已经展开的"业余爱好"——女性文学研究上。事实上，我自己的第一本正式出版物是与孟悦合写的《浮出历史地表——现代妇女文学研究》，此书1989年完稿，1990年出版。而且由于孟悦出国时带去了美国，迅速产生了某种国际影响，被视为国内第一本女性主义、女性文学的研究专著；国内的反应倒成了回声。1989年，在那种极为特殊的氛围中，我撰写了一篇细读余华小说的长文，在《北京文学》的评论专号上发表，似乎也颇得好评。在女性文学的脉络上，我开始撰写了新时期的女作家作品论——事实上是我毕业论文的延续，这些研究后来结集为《涉渡之舟——新时期中国女性书写与女性文化》，此书到1994年是已经完成了80%，在各种文学期刊上发表。那时候，我间或在国际会议上被介绍为：中国唯一一个"亮出牌号"的女性主义者。1995年世妇会在北京召开，造成了女性主义的中国传播，其前后，女性学、性别研究、女性文学研究的学科化高速推进。我

生性不喜欢凑热闹，因为女性主义、女性文学研究的热络而失去了内在动力。女性主义于我，更多是对生命内在经验——基本是伤痛经验（笑）的解惑和力量，而不只是理论或学术。在余华研究的脉络上，后来写了崔子恩和王小波。但文学研究始终是业余爱好。

王：这个很有趣，您视电影为生命。但生活方式却是大量阅读小说。

戴：对呀，不可一日无书，不可一日无小说。电影则不然。有人约我周末看电影，我会回答：周末不工作。

王：我可是不可一日无电影。

戴：（笑）我好像一直在试图分割开自己生命的不同部分：生活/工作，共领域/私生活，学术实践/社会参与。如此努力地区隔，大概正因为总是缠夹不清吧。因此我最爱的小说之一是《金色笔记》（笑）。

　　回到我们的话题上来。1993到1995年，返回北大，真正构成了我学术转型的，不是这其间的文学研究，而是另一个面向：文化研究转型。令我离开电影学院的社会激变，同时让我认识到，此时、也是此后的电影研究，已无法在电影内部、依据影片的逻辑或电影的审美研究便可以自足。面对如此深刻的社会变化，已经不是知识分子或曰文化人的坚持（堂吉诃德战风车，或固守"精神家园"，或坚持"人文精神"）便可以回应的。《犹在镜中》里的一些访谈，1993年代前后，和张颐武、陈晓明、朱伟在《钟山》上的一组"四人谈"，大约是徘徊期的记录。那时经历着一份思想上、学术上的混沌。渐次清晰的，是尝试将电影放入更大的场域，在其他大众文化的社会语境和互文关系中来讨论。作为初试，也是在《钟山》上发表了《救赎与消费》，以后是《想象的怀旧》。但当时我丝毫没有自觉意识，自己在学科意义上的越界有什么特定的意义。这的确只不过是个人思想的"镜城突围"。

　　我自己经常谈到文化研究对我的反身命名的故事。1993年到

北大，开始带硕士研究生。1994年收到了康奈尔大学东亚系耿德华（Edward M. Gunn）教授的邀请。1994年下半年成行。由康奈尔到加州大学圣巴巴拉分校，再转去加州大学的洛杉矶分校东亚系，几乎是一年时间，其间访问了美国十多所大学，演讲或出席学术会议，外在的收获之一，是当时杜克大学亚非系的教授王谨开始组织我的论文的英文翻译，这就是此后的英文论文集Cinema and Desire。这一年的经验对我极为重要。不仅是第一次较长时间地海外生活，而且是"实地考察"了北美社会与学术界的状况。这不是我第一次走出国门：1990年前往印度，出席了"亚洲先锋电影与实验电影国际研讨会"；同年，在日本出席了国际比较文学年会的电影论坛。这是我的两位前辈导师的给予，也是两次截然不同的经验。前一次，是作为电影学院沈院长的"代表"（他把当时所谓的"出国机会"让给了我），后一次，是国际比较文学协会副会长乐老师组团，"捎上"了我们这些年轻的电影学者。最早的两次"国际"经历，让以自己的身体体认了自己"身后的中国"。无论对中国的爱还是恨，无论是敬慕还是轻蔑，在海外，在彼时，你都必然以你的肉身来分享或承受。在印度，作为唯一的中国代表，我受到与会学者的呵护和宠爱，也感受到亚洲其他国家学者的中国情结；在日本则是直接面对了日本学者对后1989时代的中国（女）学者的敌意和粗暴。懂了闻一多、艾青的诗意：我多么痛苦地忆起"我是中国人"；为什么我眼中常含泪水，因为我对这土地爱得深沉。

　　美国经验则不甚相同。当然，在美国，也经常想到张爱玲的修辞："中国的岁月"，但更多的是作为学人和个人的体认和收获。可能最大的收获便是清晰感受到了所谓西方理论的"地域性"。所有那些思想的、理论的、哲学的命题源自他们的日常生活，源自他们自己所面对的具体的历史与现实情境。而其学术命题，则生发于他们自身的理论脉络——第一次感性地理解了"谱系"的意味。

而另一个不期然的收获,就是文化研究的"反身命名"了。在美国各大学演讲或访问时,不时被介绍为"中国最重要的文化研究学者"。我对他们所谓的cultural studies完全不知所云。如果被定义为电影研究或女性主义学者,我可以理解(尽管我不喜欢被标签),但是"文化研究学者"?我是下了很大决心才克服了耻感去询问:What is cultural studies?被问到朋友也很惊讶:你做的就是啊。我恍然大悟到,为了面对和回应中国1990年代社会、文化剧变的尝试:诸如《救赎与消费》《想象的怀旧》等,原来名叫文化研究!(笑)后来,我才意识到,这一命名也同样适用于我的电影研究。这时,美国文化研究正值鼎盛时期。就像1980年代的电影学,此时重要的人文学者都会集中在文化研究的学术会议上。说来可笑,我这个"重要的文化研究学者"此时开始购买各种文化研究的入门书,开始学习和了解文化研究这一新的学术、思想领域。偶然的契机,是我开始参与了文化研究这一非学科、反学科的领域在中国的学科化过程。

王:是不是还有这样一个变化?您在电影学院时期出版了《电影理论与批评手册》和《镜与世俗神话》,基本上研究外国电影,如《法国中尉的女人》《小鞋子》《蓝》《白》等,强调文本细读、分析电影语言。后来调入北大,就像您刚才提到过的,似乎纯粹审美已经不够了,需要进入一个更大的社会文化领域。之后的作品,如《雾中风景》,对象文本便是中国第四代、第五代和第六代导演和中国电影。是不是可以这样说,您从纯审美、纯文本细读的思路,转向社会与文化批评?或者说是从外国电影转向中国电影了呢?

戴:(笑)你这完全是逻辑化的结果。对我,这都是同时发生的。在电影学院的期间,坦率地讲,形成我的艺术滋养、审美趣味、对电影艺术的基本认识的,主要是外国电影,而且主要是意大利新现实主义之后的欧洲艺术电影。但另一方面,刚才说到我的研究的两个起步点之

一，是中国电影研究。这部分的写作，少数收入了《电影理论与批评手册》里，但多数没有结集。这部分当时称为"第三代导演研究"，也叫"十七年"或者"1950年代至1970年代电影研究"。结集时没有收入这部分文章有两个原因：一是这部分的论文基本上是会议论文，而那些会议是我生命中一段非常重要和温暖的体验；类似的研讨会大都是文化部艺术局或后来的广电部电影局组织的，属于共和国艺术研究一类。开会时第三代的大师们，同时也是研讨的主角：水华、陈怀皑等人会在场，以他们那代人特有的专注、谦逊倾听，埋头笔记。我依然记得在那些会议上受到的、来自当时老一代电影大师们的厚爱。他们会如此真诚拥抱我们这些少不经事的晚辈，如此深情地告知："感谢你们理解我们，感谢你们尝试理解我们。"倒是另有一些彼时的中年批评家们对我们深不以为然。于是，他们的说法，便是"汹涌着一股暗流/黑水"，"对共和国艺术明褒暗贬"。

但更重要的是，这种特定的结构情境，使得我始终没能获得一种有效的语言与路径去处理1950年代至1970年代中国的电影生产与文本。所以这部分研究便始终搁置在那里，没有展开或深入。你知道，我老是将"后见之明"挂在嘴上。你也知道，我所谓的后见之明，首先是蔑视、也拒绝加盟审判"失败者"，同时也拒绝简单地充当辩护者。我所谓的后见之明，是借助时间/后来的优势，获得历史中难于获得的洞察，清理并启动历史遗留的债务与遗产。

王：但对第四代和第五代导演，您真正找到了自己表述的方式。

戴：可以这样说吧。当时，我有大量的新片评论，几乎每片必评。岔开一句，在1987年我的肺结核濒死体验（笑）之前，我是一个野心勃勃、自视甚高——也就是不自量力的年轻学者。当然以为自己我可以"包打天下"。所谓包打天下的意愿之一，是成为"著名影评人"。倒是没想引导创作，尽管当时和同代的许多影人颇有私交；写影评是希望引

导观众。1989年,我接受了三个报刊专栏的写作（这倒是很久没提起了）,想要实现这一梦想。众所周知的原因,这短命的专栏开张不久都被关闭了。事实上,那时,我的全部发表空间都原地蒸发了（笑）。从那以后,我没有再起意直接面对文化消费者发言。那时在影院里看到的都是国片,只有国片,所以影片写作当然是国片研究。所以这里没有什么特殊的选择和转换。

王：当写作外国影评论时,我觉得您更接近电影理论,或说学院内部的影视研究。但您讨论中国第四代、第五代导演、分析中国电影文本时,则文化、政治和历史感扑面而来,有生机勃勃的大气象,一下冲出了学院的围墙。阅读您的中外电影批评时,是感受非常不一样的经验。

戴：谢谢夸奖（笑）,这事实上也是我后来较少涉及外国电影的原因。在当时的条件下,做外国电影的困难,一是资料匮乏,那是前互联网时代,没有谷歌、IMDB或豆瓣、时光网的助力,也缺乏海外经验和国际视野。分析外国电影时并非刻意"将现实放入括号",而是无法把握和触摸到他们的现实。唯一的依凭是电影文本。多数时候尚可基本把握"影片的事实",但对语境的无知仍可能造成误读。算是历史的限定吧。记得最初访美的时候,被港台学者诟病：说我不做港台电影研究,有大中国主义之嫌。我感觉很冤（笑）,不做,不是轻视或无视,刚好是慎重,不了解其历史脉络。现在的文化生态已经完全不同了,自己的底气也充足了很多,所以世纪之初再次开始处理外国电影。我想,现在方法论上没有什么不同了。

王：接下来说一下您的美国之行对文化研究的影响吧。1999年您出版《隐形书写》。这一时期您开始从电影内部研究,转向对社会文化的关注。《隐形书写》是文化写作的代表作。

戴：是的。1995年,我又一次鲁莽行事,在乐老师的支持下成立了北京大

学文化研究工作室。也是那一年开始开设了《文化研究理论与实践》的大课，建立了文化研究工作坊，带领学生读书、讨论文化现象，从那个时候持续到今天。其实，应该说，从1995年到新千年，大概有5至7年的时间之内，我主要的经历是放在文化研究不是电影研究上，最多是用文化研究去覆盖电影研究。当然，电影研究不仅是我的基础，或者叫家底，也始终是我的最爱（笑）。

王：但您从来都不是那种中规中矩的文化/电影学者，您写作的基调似乎一直是要突破电影研究的学科规约。

戴：这也是追认啊。起步的时候，我内心渴望成为一个专业的电影学者，专业化程度越高越好（笑）。但当时中国的电影学是一个全新的领域，没有范式，也没有范文。所以我自诩在做专业研究，结果看来没做成（笑）。这也许就是被命名为文化研究学者的原因吧。但私下里仍认为自己的文化研究是站立在专业性电影研究的基础之上的。

王：1999年您出版了《犹在镜中》，一个访谈的集子。从这本书中能感觉到中国学术界正发生一个转变。那是北大哲学系和中文系的研究生，还有外国博士生对您采访，能看到当时他们对西方当代理论或后现代有非常强烈的好奇，很想了解，充满激情。似乎希望从您这里印证一些想法，或更新后现代知识。

贯穿始终的很多问题都是围绕后现代的概念或流派、思潮等。但有意思的是您的自序，它与后边的访谈内容并不一致。序言从电影《第八个铜像》说起，谈到您的"文革"记忆，说养病期间曾与一些小几岁的年轻人谈"文革"，自然而然想起前辈对您谈革命，正是这时候您发现与下一代人之间的代沟。"文革"一方面是创伤性的记忆，但您心中也有阳光灿烂的"文革"版本。当时的背景恰是左右之争箭在弦上，您似乎对"文革"和革命史也开始了重新认识。同时，《序

言》里还有一种怀旧的情绪。我想知道您当时有怎样一个心境？

**戴：** 你的观察是准确的。对于我来，那本书刚好成了一个句号。转变及其结果，就是在《隐形书写》中实践并完成的尝试。美国之行是其中的原因之一，但并非最重要的原因。记得一个后来成为文化名人的昔日学生曾感慨：戴老师本来是一个坚定的叛逆和评判者，但被美国学院带坏了，居然向左转（笑）。这个说法不无道理。初次访美，到了许多所大学，见了很多美国学者，从理论大师到东亚研究的前辈、同行。简单地说，当时美国的学院，尤其是人文学科，仍然带有左翼壁垒的性质。我第一次明确：我曾如饥似渴地汲取的西方理论，事实上是冷战格局中的左翼批判理论；或者说，二十世纪文化理论有着从粉红色到正红色的底色；而建立在上世纪六、七十年代之交的电影学，更是"红色的六十年代"的文化遗腹子。换句话说，对我而言，这与其说是转变，不如说是自觉。当然，另一个形而下的因素，你一定比我更有体会，在当时，美国中国学以外，会对中国和中国学者感兴趣的几乎只有左翼学者，他们对中国的关注，几乎完全出自对红色中国的爱。这是当时很多中国人海外经验中一个几乎可以称为"痛苦"的发现。现在的情形当然不大一样了。

对这次转变来说，更重要而真切的，并非美国之行。真切的是，从1994到1995年，近一年的美国之行归来，国内的剧变给我的震惊体验。前面说到了1993年中国社会的变化，造成了我转到北大的选择。选择北大，不仅是坚持和固守，而且曾以为是选择了一个恰当的、观察者的位置。1980年代，在知识界古典自由主义共识之下，我曾认定自己的社会立场便是所谓的"非暴力、不合作"。1990年代初的社会转型发生之时，我为这一自我定位补充了"作壁上观"——当然是相对于商业大潮与"失语"的新主流（可做不可说）而言。这也就是《犹在镜中》中大部分访谈的基调。

仅仅一年，事实上不足一年间，国有大中型企业转轨，失业冲

击波——"洞中方七日，世上已千年"。当然，也是参照美国社会那种高度成熟、稳定，甚至可以说超稳定的结构和体验，中国社会的剧变对我几乎是新一轮的重创。1993年，充满了中国社会的是欲望和躁动——我总是会借用罗伯-格里耶（Alain Robbe-Grillet）的片名来形容："欲念浮动"。但1995年归国后的观察，是这个社会涌动着焦虑、妒恨，乃至完全无名、无语的仇恨；这也是无助、绝望引发的社会暴力行为激增的时期。似乎已不再是欲望的喜剧，而成为剥夺的悲剧。我无法继续那份尝试在表达建立起来的旁观、记录的心境，而且关于中国、关于当下、关于社会的性质与问题的基点和参数似乎都已改变。这份震惊与冲击，是一次全新的思想和立场转变的开端和动力。较之社会的、社会言说的忠诚度，我首先必须忠实于自己，我必须首先回应自己所感受到的冲击和挑战。其结果，是《隐形书写》一文及此后自觉的文化研究论文的书写。

这也就是那次人们所说的"向左转"。我不否认，是因为在那个阶段的思考中，"阶级"之为议题和参数被再度凸现出来。在我的自我感知中，我别无选择地体认或者叫想象性的认同了被剥夺的、被放逐的社会群体——形成中的新底层。《隐形书写》的写作包含了极大的情感热度，也因此被美国学院中人诟病，认为"道德义愤超过了学理的思辨"。也许的确如此吧。

这大概是我自己学术转型、路径选择的特征：始终是现实体认先于/大于学院或理论的因素。1990年代中期，与其说是我个人的一次学术与思想的转变，不如说是中国社会重要转折的一次个人的与学术的回应。

**王**：而且也是整个中国学界的一个转折点，被命名的"新左派"正是那几年才逐渐形成的。

**戴**：是的，所谓"中国知识界分化""思想论争浮出水面"便是在1995至

1997年之间。你当然知道,"左派"在中国是个恶名,甚至是脏字。有趣的是,我被骂为新左派,却早于我自己思想、学术、立场的转折;仅仅由于1993年一场或许重要的文化事件与社会论争:好莱坞的重入。我或许可以理解中国社会整体上对这一事件的正面反应,准确地说是欢欣鼓舞;但我是在无法理解电影业界的无保留欢迎。于是,我在报上写了一篇短文《狼来了》——因为此时凡属对好莱坞再度进入中国持有任何保留态度的,都可能被斥为"义和团情结";而只要谈及好莱坞的强势倾销,或论及文化侵略,便一律是"狼来了"——重述官方谎言。所以我的确是刻意以此为题,反用这则寓言:大意是说,一旦狼真的来了,绝不会以惩戒撒谎的孩子为目的和终点;是狼,终究要吃人。如果说昔日帝国主义文化侵略是官方套话,那么今天,它正在成为现实。

写这篇文章,一则出自对中国文化中的美国情结的疑惧;一则也的确是为当时已是风雨飘摇的中国电影工业担心——一旦工业基础崩溃,那么中国电影便再无从谈起(但是无从认识到的是,当时的中国电影工业,事实上是"国有大中型企业"的一部分,其命运已在资本化及其重组的大趋势中注定);其次,更为深刻、也是个人化的因素,则是我的审美趣味、艺术价值。我以为,批判、拒绝、蔑视好莱坞是知识分子的本分(笑)。没想到,便因此成了"左派"(大笑)。

王:很快在2000年,您出版了最重要的作品《雾中风景》。它影响如此之大,已经成为中国电影研究界的真正经典之作。它似乎要给出一种学术范式:什么是电影研究。跟给电影资本帮忙或帮闲的影评不同,这是一种独立的学术工作,产生新思想、批判现实。这部作品还给同行以示范:如何勾连电影研究与文化研究,学院知识生产如何关联社会与政治。所以,我觉得它影响非常大。虽然收录了很多过去写的论文,但我仍觉得您的写作风格、甚至口语风格,都在这部作品中发挥

得最充分。无论语言表述还是学术的视角,《雾中风景》都给出一个比较完整系统的呈现。您自己也这么看吗?

**戴**:你这是在骂我吗?

**王**:为什么这么说?

**戴**:我自己丝毫没有意识到这是我最重要的作品。其出版是又一个偶然。如果真的把这本书纳入我自己的学术脉络,出版时该叫《朝花夕拾》。书中收录的基本上是1980年代后期、1990年代初期的电影写作,而且只是其中的一部分,并没有真的起意出版。1997年在台湾讲学,台湾的朋友热情地提议将课上我提供的阅读参考文章出版,我又一向喜爱台湾远流的"电影馆"系列,于是忝列其间,真叫我喜出望外。最初就定名为《雾中风景》,但被告知台湾已有用安哲这部影片译名来命名的书籍,所以更名为《斜塔瞭望》——因为1980年代中期,我开始写作谈第四代的论文时,一篇欧洲学者的文章给我留下过深刻印象。文中,作者以"在倾斜的塔上瞭望"描述欧洲知识分子的社会姿态。这一描述与我对第四代电影的体认相似,于是那篇文章便以《斜塔》为名。

繁体字版的问世(尤其是在"电影馆"系列当中),真的让我大喜过望。于是得陇望蜀,产生了出简体字版的愿望。但辗转了诸多出版社,都遭拒:人们不愿出版一本"青年学者"的论文集,而我拒绝将其"改装"为专著的形式。和人们一般的猜想不同,你知道我对自我的估价一向不高,学术之路的展开也颇为曲折。最后,是在北京大学出版社的音像部工作的小编辑贺雷帮我出版了简体字版,当时已然是1999年了。对于我自己的研究和工作,已然的的确确是"昨日之岛"。

**王**:特别是相对于您后来以文化研究为主的工作?

**戴**:对。

王：也许您把论文辑录在一起时，还没有清晰地意识到，如果说巴赞要回答"什么是电影"的问题，这本书则一以贯之地要回答"什么是电影研究"的问题。"电影研究是什么"在西方也许不再有太多的悬念，但在我们这里到今天也未必真正解决。我们有多少人真正清醒地知道，电影研究与电影工业之间的关系？电影作为一门独立的学术研究应该是什么样子？这一直是问题，也是困境。我觉得《雾中风景》试图要回答这个问题，并不断尝试解决这个问题。

戴：这是你的阅读的经验啊，或者说是一个我自己不自觉的结果。当时，对我自己来说，这个问题确实是很真切的，照你的提示，这也的确是写作《雾中风景》时一个真实的面向。每一篇论文的写作当中，我的确想对自己回答，什么是电影研究？我可以通过电影研究做些什么？

但更为真切的状况是，迄今为止我首要关注的，不是单纯的学术生产式的写作，或者说是一个命题作文、课题性的研究。我曾经极为焦虑的，首先不是回答何谓电影研究，而是如何描述、勾勒我自己面对的激变中的社会，这激变中我自己的生命经验。诸如如何书写特定的社会体验，使之进入经验/文化视野；诸如如何把握、呈现并批判我们自己的、也是时代的情感结构/感知结构。我自己的写作冲动，几乎始终得自现实关注或近乎迷恋的生命体验，较少出自"纯正"的学术意图。

王：我阅读《雾中风景》的感受，像"什么是电影研究"这样的问题，你无法简单地定义，如"电影研究 = 某某"这样一一对应公式去回答。也不能用某个流派的理论去解释。回答这样的问题，只能通过具体的电影写作实践，将问题置于背景之中，通过文本阐释与文化分析，让问题从背景中渐渐显现，并在前景中一步步澄清，呈现给读者。我觉得这是《雾中风景》最独到之处。

戴：你觉得在《隐形书写》当中这个特质就消失了吗？

王：从电影研究的角度来说，《隐形书写》不太一样，那是一本大众文化研究的专著，集中了1990年代的中国文化，包括各种各样的社会现象、文化现象以及电视、媒体问题的研究。

戴：我称《雾中风景》为"朝花夕拾、昨日之岛"，是因为其中大部分文章完成于上世纪八、九十年代之交。在中间这段时期，我写了《镜与世俗神话》，一边是因为那些年我遭到全面封杀，真的很"赋闲"，一边也是想总结自己十年来在电影学院的教学；平行的脉络是我的"业余爱好"——当代文学、尤其是女性文学研究。《镜与世俗神话》相当集中地写作并完成。此后是断断续续地写出了《雾中风景》的后面几篇。中间还偶然地接受了几次博士研究生们的访谈，自己也很意外谈得挺深。于是，一篇篇地从头写过，结集成《犹在镜中》。当时，我并未意识到自己正经历着一个重要的历史时段，也是自己思想的一个时段。最初接受访谈时，很笃定、有确认。但到了所谓"世纪之交"时，我再一次发现自己到了一种思想的临界状态。你的观察非常准确，写作序言的时候，问题和心境已颇为不同。

你用了"怀旧"，也许如此吧；但对我来说，却并非怀旧，比那要强烈得多。几乎是又一次的震撼或震惊。1999年，自己的一批书出来的时候（这时，我自己的出版已不再是问题），我并未明确自己正在面临新的挑战或危机。当时全球最热络的话题是新世纪或跨世纪。而除了电脑"千年虫"的威胁，我对有关新世纪的期盼和诸种言说表示不屑。那时我经常开的一个玩笑是：对于新世纪，人们将如同加菲猫的新年感言一样，发现新世纪的空气仍然冰冷，新世纪将如任何一个黎明一样到来。

但于我，一个真实而强烈的变化确乎到来了，这是一次比怀旧强烈得多的震撼、乃至"崩溃—重建"的过程。当时，我自己所面临的真切问题是，我自以为开始形成自己"做"文化研究的思路和方法，渐次娴熟：如何整合相关现象、如何形成并传达自己的问题意

识,如何展开批判与分析。于是乎,对我而言,文化研究又一次成了"熟练工种":在思想上、写作上本身很容易成为自我重复,对自己思路的复制再生产。当然,我也清晰意识到新的挑战:首先是犹如当年我意识到,我们已无法在电影研究的学科限定内完成对中国电影的有效阐释、批判与分析;此时我意识到,中国文化研究已不仅仅能在中国论域内部获得全面、深入的呈现。曾经,我强调中国文化研究必须自觉、清楚地区隔于欧美文化研究,因为中国文化工业其勃兴极具"中国特色"。但此时,伴随着中国介入全球化进程的深入,情况变得更为繁复而纠缠。其次,是当时韩少功先生对中国文化研究有一句极为中肯且切中要害的批评:中国文化研究"缺少政治经济学的临门一脚"。

我自以为我还是重视文化研究的政治、经济向度的,但要踢出这"临门一脚"、射出个"好球",恐怕要有全面的、跨学科的知识准备。但令这一思想与学术演变迸发的,却是一次或许偶然的文化事件:黄纪苏的小剧场戏剧《切·格瓦拉》的上演。观剧的过程和结果,对我构成了一个始料未及的冲击——你可能用怀旧来描述,但那近乎于内心的一次爆破。我在7至17岁度过了"文革"岁月,在1950年代至1970年代完成了我生命中最初的十七年。19岁进入北大,清醒(其实不无朦胧)地意识到自己的生命累积、内心世界、自己的阅读乃至情感结构经历着一次反转,深藏的内里浮现为表层;或者说,是一次反转:上下、内外倒置。无需赘言,我出生、成长于一个"火红的年代"(或者说灼热、炙热的年代),曾经我童年时代最大的愿望,是"在火红的年代做一个火红的人"(笑)。我也曾是体制性的中学红卫兵领袖或"四五运动"中的中学生领袖(尽管后者已然是反体制的,而且确乎直面着坐牢的危险,但我在天安门广场、纪念碑的汉白玉围栏上领着人们高唱的是《国际歌》)。简单地说,在我整个的成长年代,我自以为、自我期许的是成为一个"真正的革命者"。但与

此同时，从童年时代开始到整个少年时代乃至青年时代的开端，我大量阅读的是文艺复兴到十九世纪欧美哲学和文学，自我摸索着西方艺术史：美术、音乐、建筑的教育，这无疑是我的知识与情感的底色之一。曾经，这一切巨大而深刻的存在，隐秘地且携带着种种不和谐地潜藏在我的生命与思考之中，几乎不为外人知。

而1978年，经重新恢复的高考制度进入大学之后，我很快经历了知识、自我认知与情感的反转——潜藏的浮出水面，曾构成我公众生活、主体想象与方式的一切被抛弃、掩埋。我想，这绝非我个人一己的独特经验，而应该是一代人共同的生命经验——除了少数先知先觉者（笑）。现在想来很媚俗：当时我自认为自己经历的是人性复苏，我真实的生命构成和经验的自由表露。当然，于我而言，这的确并非是新时期莅临、进入大学才发生的心理过程。1976年参与"四五运动"，经历广场镇压的最后时刻而侥幸逃脱，一起参与者被逮捕，被判刑。那以后我独自印刷、散发过传单，焚毁了全部笔记、日记和诗作，经历过等待被逮捕的漫长煎熬。而后是十月剧变，1977年1月我再上广场，再次有人被逮捕。是那以后，我深深地陷溺于政治幻灭，完全认同了大革命之后法国作家、思想家的低迷表述。也是那时，缪塞取代了雨果，当时最爱的是缪塞的名言："政治是一间肮脏的厨房，你如果对生活有所爱恋，千万别伸手进入。"甚至是普希金的："谁深深地思考过，谁就不能不深深地轻蔑人。"以这样的基调，我步入了"新时期"。前面说过了，后人以"昂扬""奋进"来描述新时期，基本上指的是1985年之后的社会情绪基调。在那之前，至少对我说来，1976至1982年之间的那段日子，我处在一种近乎忧郁症的状态之中，说过了，或许那便是象征性的"弑父行为"之后的代价吧。在忧郁、犬儒的基调中，那一内外反转或曰自我非政治化，对非暴力、不合作、拒绝介入的选择，是我个人的经验，也许是一代人的经验。

不论是在2000年，还是此后，不断有朋友笑我高估了小剧场戏剧

《切·格瓦拉》的价值和意义。不错，相对于孟京辉高度精致化了的小剧场，这部剧更近似于广场剧或活报剧：简单、粗糙、直接，间或粗暴，携带着极强的愤怒和情感。但正因此，它也具有1980年代以来社会批判性的文学、艺术文本所无法具有的单纯和力度。经由剧场，也许是再次经由切·格瓦拉的形象中介，这种力度到达了我，直接冲击了我的身体，而不仅仅是思想。稍稍滞后的引爆，第一次轰毁了我步入大学时、关于自己的社会立场和社会态度的选择：不介入、不合作（甚至1989年那持续的激荡、悲情，也没能令我改变这一"初衷"）。更令我始料不及的是，这一震动牵出了我早已埋葬、甚或遗忘了的少年时代的情感结构：那些关于革命者的自我想象与自我期许，那份理想主义的激情，社会责任感……所有那些来自苏俄文学和电影以及来自1950年代至1970年代工农兵文艺的情感基调与文化累积，突然如此真切、鲜明地涌现。我甚至不知道这一切还在，仍占据着我的心灵内存。仿佛反转再一次发生。我知道，这已经不是新老主流会大声嗤笑的"幼稚"了（类似的嗤笑包括——幼稚，或温和些的版本——不成熟；而"不成熟"伴随了我一生）。在他们看来，这已经是十足的病态。

我本人十分熟悉这类逻辑：十七、八岁要改造世界，二十七、八岁与世界推移，三十七、八岁驯顺而抱怨，四十七、八岁拖住历史车轮不让其前进——这才是"常情"。在主流看来，理想主义、对世界不公的愤怒、对更好世界的向往，只应是青春期的热病，一经发过，终身免疫。但我竟"四十大惑"。也可以说，这是1995年之后，面对种种社会变化，我自己思想与立场转变累积的结果，而这出小剧场戏剧成了"压垮骆驼的最后一根稻草"。对我，那段时间极为沉重而痛苦，似乎再一次到了生命的十字路口。一度进入了"To be or not to be"（笑），当然不是"活还是不活/生存还是毁灭"，而是介入还是不介入？

王：关于介入社会或不介入的问题，我有这样的观察。在1990年代，无论您平时的言谈话语，还是在《隐形书写》和《犹在镜中》里，"五月风暴"都是一个关键词，也是您的口头禅。但进入新世纪之后，"五月风暴"渐渐退去，无论您的写作还是言语中，它的出现率不那么频繁了。您越来越关注中国社会问题、农民工问题、三农问题、农村妇女问题等，参与社会实践活动也越来越多。同时，您更关注第三世界和拉美贫困、生态问题，参与不少国际组织的考察活动，多次去拉美国家，还主编了《蒙面骑士》一书。

21世纪中国真正进入全球化时代，您的国际学术活动也大大增加，到全世界各地参加会议、国外讲学、国际学术交流等非常频繁。您如何评价自己在新世纪这十二年的工作？如果给您的学术生涯分期的话，《雾中风景》在2000年的出版是否可以说您有"前雾中风景"时代和"后雾中风景"时代？

戴：于我，这十二年是一个再次起步、再次寻找并定位的过程。在这场"危机"之中，我的确处于崩溃状态。对自己此前的工作意义充满怀疑，对全面介入社会变革的选项充满焦虑。这种焦灼状态强烈，但持续的时间并不长。一则是我仍记得我少年时代终结时幻灭的内涵，但更重要的是，我对中国和世界情势仍保持着冷静的思考和判断。讨论今日全球化世界的一个主要和基本的参数，是后冷战。从全球左翼的角度对描述，后冷战的莅临是一次全面的大失败。你知道，我最憎恶的品格，是自居为神 "审判失败者"——因为，于我而言，那是一份廉价、一份媚俗。而且如果需要，如果我认定，我也不忌惮加盟失败者，或被人指认为失败者。因为即使你欣喜于这场大失败，你仍无法否认：全球共产主义运动的兴起，是资本主义世界的矛盾以两次世界大战的浩劫迸发的结果；于今，这场运动"崩盘"了，但资本主义自身的问题和矛盾仍然存在。区别在于，面对近乎同样的问题，后冷战的今天，我们失去了去实践、甚至去想象别样的世界与可能性的空

间。我并不惮于对抗世界的不公与不义，但我的障碍来自于我不会、也不能尝试简单的重复压迫、反抗的逻辑。反抗的意义在于为反叛者赢得公正，而社会的公正有赖于社会的全面变革。如何变革？谁来变革？我尝试做出的是对未来正义的承诺，这意味着我们必须首先背负起历史的死者，而不是再次做出冷战意识形态式的选择。如果我仍坚信必须终结资本主义，那么我必须回答的是，以什么替代资本主义的现实。且不论这是否是我一己之力所能够完成的。

毕竟，百无一用是书生（笑），现实选择的延宕与替代，仍然是读书。首先是全球前沿的理论与现代史论著，是对二十世纪的反思与回顾。第二部分的阅读，与你刚才的问题有关。你表达得很准确，但却不尽然。的确，我多少离开了对"五月风暴"——以欧美舞台为主的"六十年代"的关注；但1960年代，也是"五月风暴"中的全球英雄与偶像切·格瓦拉将我带往了对更广阔的1960年代的关注之中。这便是广义与狭义的第三世界。事实上，按照詹明信（Fredric Jameson）的定义，"漫长的六十年代"开始于1959年元旦——古巴革命成功的日子，终了于1973年9月11日——CIA所支持的皮诺切特军事政变推翻萨尔瓦多·阿连德的智利民主政府的日子。换言之，我开始清晰地意识到，作为我今日思想与理论资源起点的欧美1960年代，是以第三世界的崛起为背景和主要外部动力而发生的。其中，中国革命与中国想象的意义举足轻重。

这期间，我大量地阅读了全球1960年代的史料，读了很多很多的1960年代参与者的回忆录，因此熟悉了几乎所有的英文旧书网站。当然，极为深入而彻底地做了切·格瓦拉研究。我唯一毫不迟疑自认的"专家"身份是"中国的切·格瓦拉专家"（笑）。这段时间阅读量之大是我一生中所未经的，如此集中地阅读非小说类著作。即使我初到电影学院狂热学理论的时候，密度也没有到这个程度，如饥如渴、狼吞虎咽。这一密集阅读的结果，既绝望又欣慰。其缘由是，全球无

论是思想者还是实践者，和我一样阻塞在一种现实的瓶颈状态之中。我们尚未完成对二十世纪债务与遗产的清理、偿还与继承，尚未打开一个有效的未来想象空间。而对我说来，作为一个行动者，意味着明确并笃定于自己的现实诉求与终极纲领；而我并未能确认并笃定。我有权力也有义务对自己的生命做出选择，但我无权在自己尚未确认之时，影响并改变他人的生命。我并未投身社会行动，但却没有放弃介入。相反，我放弃了自己形成于上世纪七八十年代的个人基调，放弃了旧式知识分子的自恋和傲慢，选择以一个普通志愿者的身份参与我所认同的社会行动。

我为自己设定了几个前提：

其一，我要求自己成为一个真正意义上的志愿者。我固然可以做行动中的人们要求或希望我做的一切、我擅长的一切；但我也乐于做任何类型的工作：劳动、打扫、煮菜烧饭……我的原则是，对我认同的事情，我能帮忙则帮忙，不得则帮闲，底线是绝不添乱。我不是领导者，不是启蒙者。我拒绝悲情，拒绝成为米兰·昆德拉意义上的舞者，拒绝舞台追光。

其二，我给自己一个限定是，内在地连接起我的社会介入和学术思考，但外在清晰区隔这两部分：我拒绝借社会介入获取或增值自己的学院象征资本。我拒绝借社会行动获取道德正义的高度或悲情自恋的资本。事实上，我从行动中的人们那里获得的是活力、创造和快乐。

其三，我再度上路——行万里路，看世界。于我，这是又一次的走异乡、行异路、"寻找别样的人们"。这一次，我选择不再是欧美，而是第三世界——亚非拉。十余年间，我造访了数十个亚非拉国家，每次都会深入其内地和乡村，我的生命和视野因之而彻底改变。

这一过程的一个副产品，是我在不期然间完成了自己的政治经济学转型——不是变身为一个政治经济学的学者，而是具有政治经济学的内在视点。我曾相当挫败地感到自己经历着思想上的"鬼打墙"，但在豁然开朗之后，我庆幸自己的回归。我发现自己拥有了面对电影的事实以及与电影的事实所不同的视点与思考层面，发现了平行于我的第三世界研究，而电影仍充满魅力和召唤。

二十年过去，我再次返归电影场域。

王：太好了，欢迎回来。

<p style="text-align:right">2012年9月，北京</p>

# 断桥：子一代的艺术

第五代[1]的电影艺术以它自身的成功与陷落标明了一个敌意的历史陷阱的存在，标明一次绝望的精神突围。如果说第四代的电影艺术家是要在政治一体化的格局、在主流艺术的虚假模式中索回一份个人记忆，创立一种艺术/生命的形式，结果只能成为边缘话语的中心再置；那么第五代的艺术家则是要超越历史与文化的断裂带，通过将个人的创伤性"震惊"体验的象征化，来完成与中国历史生命的重新际会，完成一种新的电影语言语法与美学原则的确立，结果却在超越裂谷的同时，在新的震惊体验中跌落，他们的艺术则成了裂谷上的一座断桥。如果说第四代是要向历史索回人质，向神话的废墟索回一份个人隐私与珍藏，而他们的艺术却终成为群体的"人质境况"的指称，成了陈旧而造作的经典历史话语的拼贴；那么第五代则是在超历史的图谋中，要为个人的体验寻找一种历史的经验表述，

---

[1] 第五代电影艺术家，无可置疑地占据了新中国电影史上至关重要的地位。于1982年以后，先后毕业于北京电影学院，1983年以后开始投入创作的一批青年导演，不仅以他们的优秀作品加入了1980年代席卷中国内地的历史/文化反思运动，而且以他们的作品改变了电影之于文学、戏剧，只能追随、甚或等而下之的地位。因第五代作品的出现，中国电影开始为世界影坛所注目。第五代的发轫之作为《一个和八个》，导演张军钊。加入了这一艺术运动的青年艺术家有：陈凯歌、张艺谋、田壮壮、吴子牛、张泽鸣、黄建新、张军钊、胡玫、孙周、李少红、周晓文、米家山等。第五代作为一个蔚为壮观的电影艺术运动，于1987年以陈凯歌的《孩子王》、张艺谋的《红高粱》宣告了它的终结。

而结果却由于历史的"无物之阵"与文化及语言的空白,而失陷于语言及表述自身的迷宫之中。

但是,1980年代的中国电影艺术与那个年代的中国社会生活的重要相关之处,不在于一种经济生产、再生产的事实,而在于一个共同的记忆梦魇与心理参数:"文化大革命"的历史事实与历史表述。在第五代的艺术中,"文化大革命"的历史呈现为一个巨大的"在场的缺席"。尽管第四代第一期的创作(1979—1981)直面着"文革"十年的历史经历,但他们却以一种"固置"式的心理取向,将这历史的"劫数"表现为一种古典爱情式的青春悲剧,表现为一种哀伤的、陈腐的人道主义的吁请姿态。作为"文化大革命"的直接参与者,他们试图以个体生命史中青春悲剧之泪水,来涤去参与无主名、无意识杀人团的血污,以人道、人性、文明/野蛮的常规命题消解并阐释这场荒诞的历史劫难的独特内涵。而在第五代的艺术中,"文化大革命"则呈现为一个无所不在的"缺席的在场"。尽管迄今为止,"文革"是第五代艺术始终回避的命题[1]。然而他们的艺术事实却无可回避地表明了他们(而不是第四代)是"文化大革命"的精神之子。他们是"文革"所造成的历史与文化断裂的精神继承人,他们是无语的历史潜意识的负荷者,他们是在一个历史性的弑父行为之后,在古老的东方文明的沉重与西方文明冲击并置的历史阉割面前,绝望地挣扎在想象秩序的边缘,而无法进入象征秩序的一代。第五代的艺术是子一代的艺术,"文化大革命"的历史规定他们痛苦地挣扎在无法撼动的父子秩序与无"父"的文化事实之间。于是,1980年代,中国第五代的艺术便成了一种超越历史/文化裂谷、而终于陷落的断桥式的艺术,使他们创造一种全新的语言与历史表述的努力成了子一代的精神流浪的传记。

---

[1] 至1992年,田壮壮在《蓝风筝》中率先正面书写"文革",继而是陈凯歌的《霸王别姬》(1993年)、张艺谋的《活着》(1994年)正面涉及了包括"文革"场景在内的当代史。

## I."狂欢节"之外

"文化大革命"因其集中了中国历史的荒诞意象而成为一个中国式劫难的奇观。这历史悲剧的一次荒诞喜剧式的实演,或许究其本意是一次悲壮的对历史债务的清算与摧毁,结果却成了中国历史的循环表象中至为黑暗的一幕。

然而这一集权政治(通用术语云:封建法西斯专政)对绝对父权的确立,却是以一场颇为壮观的弑父行为作前导。"文革"的初始,是一次禀"父亲之名"的弑父行为,是一场超控制之下对既存秩序的摧毁。或许至为荒诞的是,"文化大革命"作为中国"杀子文化"的集中呈现,竟肇始于一场"子"的狂欢节。这便是震惊世界的红卫兵运动。一边是"三忠于""四无限"("忠于毛主席,忠于毛泽东思想,忠于毛主席的革命路线";"无限热爱,无限忠诚,无限信仰,无限崇拜毛主席")式的顶礼膜拜,一边是"造反有理"(毛主席语录:"马克思主义的道理千头万绪,归根结蒂,就是一句话:造反有理。")的大旗下的大规模的毁灭、破坏与虐杀。一边是不容置疑的、超肉身的权威形象("大树特树毛主席、毛泽东思想的绝对权威"),一边对当权者、权威者、年长者——"肉身"之父的践踏与亵渎:当权者=走资派=新的历史环境下的敌人;权威者=资产阶级的代言人=历史的垃圾;年长者=落伍者=革命的障碍。于是,在一个超秩序权威的父之名的发动与认可(毛泽东《炮打司令部——我的一张大字报》)之下,中国似乎在一夜之间进入一场反秩序的革命与一片无秩序的混乱与混沌。较之于名副其实的,作为社会、政治、文化、语言的历史性弑父之举的"五四"时代,"文化大革命"是一场何其淋漓酣畅的"子"的狂欢节。五四时代,新生的、孱弱的"少年中国"之子肩负着不胜重负的历史命运与指令,他们的精神基调尽管高亢、欣悦,但毕竟夹杂着太多的理性、历史的沉思与负罪、绝望的忧伤。那是《狂人日记》式的战叫,是《斯人

独憔悴》式的彷徨[1]。而"文化大革命"的弑父之举，却已预先得到超验的"父之名"的宽恕与认可，并以非理性的激情与狂喜为其主要的精神基调。作为一个荒诞的历史奇观，"文化大革命"的第一幕：弑父之子的狂欢是一种主流行为，它是对前"文革"的主流意识形态——革命战争神话的历史叙事模式的搬演。红卫兵运动的主部正是在这种意识形态构形中完成/未完成他们的受教育、受"询唤"的过程的。在这一历史叙事模式中，革命战争（造反）行为是唯一可确认的"成人礼"。"文化大革命"给他们提供了这样的机缘。然而，要搬演这一历史神话，必须完成对这一神话主体的倒置：这本是关于父辈的神话。"父亲"——正是这一革命历史神话中勇武高大的英雄。红卫兵运动要重复这一神话就必须在一个不断革命的模式中将英雄/父亲重新命名为敌人。于是，子一辈在对英雄/父亲的神话的搬演中目睹了理想之父的坍塌。这与其说是惨烈，不如说是亵渎与幻灭。如果说，五四运动是一场"凤凰涅槃"式的死亡/新生，是一场历史文化清算中的文化本体的重建，那么"文化大革命"则是一场不折不扣的文化毁灭。这场子的狂欢节并不能在弑父行为之后确立一种子的同盟与秩序，因为超验的能指——"父之名"的存在是无法逾越的。与"文化大革命"的历史解构力同时并存的，是它的巨大的历史阉割力。于是，当这场似乎无限漫长，却毕竟十分短暂的狂欢节过后，"红卫兵运动"这股巨大的力量被发送往农村与边疆，继发为同样声势浩大的"知识青年上山下乡运动"。对于红卫兵运动的主部说来，这并不是一次流放与贬黜，而是狂欢节的延续，他们将在"广阔天地"完成他们的成人礼。然而，无情的事实是，这场"出征"成了狂欢节的最后一幕，他们的成人式被无限地延宕了，他们在中国艰难、沉重的生存现实中意识到政治化的父子秩序的森严，意识到将他们隔绝在象征秩序之外的、文化和心理的无父之子的事实。他们注定要经历漫长的精神流浪。

---

[1] 《狂人日记》《斯人独憔悴》分别为鲁迅、冰心的短篇小说，亦是五四时代的名作。

然而，要将"文化大革命"作为1980年代中国社会与第五代重要的心理参数及语境来理解，一个必须指出的重要事实是：第五代艺术家大部分并不是红卫兵运动的中坚[1]。红卫兵运动并不是一色一式的"子"的狂欢。子，并不是一个中性群体；它是被分外森严的父子秩序划定的"红五类"（工人、贫下中农、革命军人、革命干部、革命烈士子弟）群体。第五代电影艺术家的主部（多成长于革命干部之家）则在革命战争神话的主体倒置中，被从同心圆的中心位置抛甩出去，成了子一代中的异类。尽管他们也有"划清界限"——弑父的权力与义务，但这并不能改变他们为父亲的身份所决定的异类地位。作为"可教育好的子女"，主流意识形态给他们留下了一个"询唤"的姿态与许诺，但这却是一次永不兑现的"等待戈多"。如果说"知青运动"的起始是这场子的狂欢节的最后一幕，对第五代艺术家的主部说来，这却是一场名副其实的放逐。这是"黑五类"（地主、富农、反革命、坏分子、右派子弟）——异类之子们惨淡的愚人节。这决定了第五代艺术家在"文革"中的经历呈现为一连串巨大的震惊体验，一种巨大的内心创伤，一种激情朝向屈辱的无尽的下跌。如果说红卫兵运动曾将"文化大革命"误认为一场历史的成人式（"天下者我们的天下，社会者我们的社会"），那么异类之子所经历的，却是一次向前语言阶段的下跌，因为他们被迫置身在狂欢节之外，以一种局外人的身份旁观着这场宏大的历史荒诞剧的现场上演。如果说这一代人注定要经历一次漫长的精神流浪，那么既存的象征秩序无法给出一个他们与现实生存的想象性关系，无法组织并传达出他们的震惊体验；异类之子的流浪却几乎与这场狂欢节同时开始。作为旁观者与异类，作为社会意义上永远的"准主体"，他们不可能不对"父亲"们投注一份同情；同时他们也比"红卫兵们"更清晰、更痛楚地目睹着

---

[1] 参见陈凯歌《秦国人》中关于张艺谋家世的描写，《当代电影》，1995年3期。《龙血树》（又名《我的红卫兵时代》日文、《少年凯歌》台湾版）对父亲和"文革"经历的描写，香港天地图书有限公司出版，1992年。及吴文光拍摄的纪录片《1966——我的红卫兵时代》（1993年）中访问田壮壮"文革"经历的一段。

神话中英雄的父亲形象的屈辱的坍塌，并在这坍塌中恐怖地意识到一个时代的陷落。他们内心正统的、超验的"经验"世界，在严酷的现实所造成的震惊体验中分崩离析。这种特定的震惊体验决定了第五代思维模式与情感模式中不谐的二重性：一边是臣服于主流，以期结束流浪，进入象征秩序的渴望，这使他们必须借助于主流的话语，在他们的精神流浪的时代，在1976年至1979年的社会语境之中，这必须通过对倒置的历史神话再度倒置来完成：他们必须首先为"父亲"正名，他们必须重述革命战争的历史神话。这是一种巨大隐忍的激情。而另一边则是在狂欢节之外的旁观者的理性沉思。这种"孤独的流浪者"的沉思决定了他们对超验之父、父子秩序与历史叙事神话的质询姿态，决定他们对历史循环、文化断裂与语言空白的痛楚的自觉与清醒，决定了他们必须去创造新语言以挣脱无语、无名的状态，为自己内心的震惊体验寻找一种象征化途径。他们必须收回自己同情与自怜的投注，承认自己作为无父之子的现实，并且要求自我命名。而1979年以后的社会语境为他们提供了现实可能性。因此，第五代电影艺术家以《一个和八个》[1]作为他们的发轫之作就不足为奇了，就其被述事件而言，这是一个经典的革命战争神话。其原作出自上世纪六十年代主流诗人郭小川之手，其中包括一个"英雄历劫"、烈火真金式的神话内核。这里有一个被误解、被冤屈的英雄，有着把屈辱乃至死亡作为考验以显示自己无限忠诚的模式，有着共产党人巨大的精神感召力，有着在千钧一发的关头挺身而出、展露英雄本色的时刻，其中激荡着一种隐忍的英雄主义激情。这是对经典英雄神话的重述，是上世纪七十年代末至八十年代初秩序重建、父之群体归来的社会现实的结构性呈现，同时也是曾为"异类"的第五代艺术家的一种自辩、自指式陈述。这是一个表示臣属的姿态。同

---

[1] 影片《一个和八个》，导演张军钊，摄影张艺谋、萧风，广西电影制片厂，摄制完成于1983年，为第五代的发轫作，但未获准发行。直到1984年《黄土地》发行之后，才经修改一百余处后发行。

时，这也是一次"破坏性的重述"（不妨借用德里达的观念）。它以新的观念、形式美学撕裂了为人们所熟悉的银幕神话世界。跳切式的叙事句段，大量的固定镜头，俯瞰与仰观式的全景机位选择，自主的、游移于叙境之外的摄影机运动，超常造型意象的运用，切割或将人物挤压向边角的画面构图，共同完成了历史神话的"陌生化过程"，并以一种过度表达的形式将历史推至于时代景深处，从而呈现出一种理性的叙事距离。过度表达暴露了"先验主体"及摄影机的存在，暴露了历史神话的意识形态效果及影片叙事的超意识形态图谋。他们要在重述中完成对英雄/父亲的正名（同时也是为他们自己——正统英雄之子的正名），同时要在叙事的自我解构之中将父亲的神话交还父亲，交还给已然陷落的时代与历史。过度表达所造成的偏离，将创作主体的位置呈现在摄影机（而不是人物）一边，以"工具的赤膊上阵"式的大量俯仰镜头，完成了子一代的注目礼与告别式。它直接构成《一个和八个》最后一个组合段的叙事语法：当幸存者终于走出了生死峪之后，在一个俯拍镜头中，粗眉毛在画面左下角处忽然跪地举枪表示决意离去，切换为匹配的仰拍镜头中左下方处王金亲切的面部特写，将这历史的告别式置于英雄/父亲的俯察下。但接下来，粗眉毛却呈现在仰拍的大特写之中，他举枪辞别的双手将画面切分为两个彼此对称的稳定三角形。这是主体与叙事视点反转的时刻；粗眉毛以一个臣服的姿态宣告他的离弃，他表示认可权威的形象，分担历史的命运，但不接受权威的"规矩"，切换为一个全景镜头，王金接下粗眉毛的枪，粗眉毛俯首片刻之后，毅然起身向景深处大步而去。此后是王金与徐科长（文本中的权威形象）目送的大特写镜头与粗眉毛掉头而去的全景镜头中的反复切换，蓦然，切换为粗眉毛疾行的背部大特写，他缓缓地回过头来，切为全景镜头景深处互相扶持的王金与徐科长，摄影机稍作推升之后，便停下了，将英雄保留在焦点之外的景深处，充满了银幕的是开阔而空旷的地平线，阴云初霁的天幕，与画框上缘太阳的眩光，而焦点外的英雄幻化为地平线之上的一个朦胧的花圈。这一景别与视点的反转，宣告了话语权的转移。它直接将第

五代的艺术主旨呈现为一种臣服中的反叛，赎救中的自抉。

事实上，一个被误解、被冤屈、遭放逐的主体，通过了考验被再度认可的故事，与一个过度表达的、游离于叙境之外的影像体系是第五代早期创作中的一个主要模式。这是《盗马贼》中的忠诚，以及为表达忠诚而终致放逐的盗马贼的故事，是其中"自主的"摄影机运动所呈现的、仪式性的、屹然的空间/景象所压抑、所断裂的时间体验，是没有终点的反叛/皈依之旅。它结束在神箭台遭天焚（一个权威被震撼、被焚毁的指称），神羊被宰杀（一次自毁式的叛逆之举，一次象征性的弑父行为）之后，但罗尔布终于死在爬向天葬台的半途中。他终于没有到达。这同样呈现在《黑炮事件》与《绝响》[1]之中。如果我们将这一叙事模式的结构性呈现作一个历时排列，我们将不难发现，在这一神话重述与中心偏离的叙事体中，主体正在一个下降趋向中远离"现在进行时态"。如果说在《一个和八个》和《盗马贼》中，主体还是作为主要的施动者在实践着他们的"沟通"与"参与"愿望——在展露、表述着他们无望的忠诚，并且的确作为文本中的主体和英雄；那么在《黑炮事件》与《绝响》中，平民化的主体只是一种无形的、荒诞的不公命运的消极承受者，他们甚至无法与文本中的其他施动者建立互惠性。而且他们作为某种祭品与献祭者（秩序、权威）间渐次呈现出的一种和谐的互补关系。如果说在前两部影片中，激情、忠诚作为被述事件，而象征化的过度表达作为讲述行为，还使文本呈现出一种危险的张力；那么在后两部影片中，取代了这种张力的是一种宽容、反讽的叙事语调，以及一种悲悯而冷漠的修辞格局。父亲的故事正在归还给父亲们的世界，重归的父亲们已然在文本中失去了理想之父的光环。在《绝响》中，那不甚光彩的父亲将在焚毁他倾注了整个生命的乐谱后悄然死

---

[1] 《盗马贼》为田壮壮的第三部作品，西安电影制片厂，1985年。《黑炮事件》为导演黄建新的处女作，1985年，西安电影制片厂。《绝响》为导演张泽鸣的处女作，1985年，珠江电影制片厂。

去。而在他身后,他的儿子冠仔将决绝地放弃他的事业,残存的乐谱成了墙纸——一种沉默的因素、一种空间纹饰。而弹钢琴的少女韵芝则将以她的钢琴协奏曲第二次撕裂、焚毁那古老的乐魂。协奏曲中陡然加入的冠仔刺耳的刨木声加强了这彻底的破碎与沉寂。只有那空寂而颓败的小巷子口,只有无论人世沧桑,只管痴笑着走来荡去的呆子。文化已然断裂,历史感在历史氛围的消散中呈现出来。

## II. 历史与断桥

作为无父之子的一代,第五代的历史困境或曰两难推论并不在于寻父与审父、皈依与反叛、感性与理性之间,这只是他们心理库存中的所指。第五代典型的历史困境在于,他们要为个人的震惊体验寻找到一种历史的经验表述,而他们的个人的震惊体验却正是在历史的经验话语的碎裂与消散中获得的。他们必须超越历史(确切地说,是超越关于历史的话语),才能将他们的创伤性体验组织起来,表达为历史中的有机经验;但超越历史的图谋,却注定使他们陷于表达与语言的真空之中。他们跨越历史的话语去触摸历史本体的努力,不仅造成了历史——这一文本中恒定的他者的缺席,而且将第五代阻隔在象征秩序之外;第五代的成人式再一次被延宕了。第五代的艺术实践与历史困境自身揭示了后"五四"的中国知识分子的主体匮乏:对中国文化——经典历史话语(或名之为封建文化)的弃绝,造成了语言/象征秩序的失落;触摸历史"真实"的尝试,总是一次再一次地失落在一种元语言的虚构之中;对历史真实或曰历史无意识的表达,就其本质而言乃是用语言去表述一种非语言现象,是"对不可表达之物的表达"。然而,屈服于语言/象征秩序,便是屈服于父子相继、历史循环的悲剧。第五代的努力是1980年代中国新的子一代在又一次熹微的"少年中国"的曙色之中的再度精神突围。他们必须在五千年关于历史的话语——由死者

幽灵充塞的语言空间中拓清出一个新世界，让子一代可以在其中生存、创造并自由地表达他们自己。他们必须如粗眉毛般在对历史表示了极大的敬意之后掉头而去，哪怕在他们面前展现出的是空旷而贫瘠的地平线；只有在这样的时空中，他们才能在自己的视域里安放他们祭奠的花圈。同样的视觉动机在《黄土地》[1]中由憨憨再度重复，他将三度逆人流而奔，沿对角线冲向画框之外。这几乎可以视为对第五代精神突围的视觉隐喻。但这蕴含着巨大爆发力的奔突，并不能改变憨憨无语的境况。在"尿床歌"的游戏式亵渎与"革命歌"空泛的激越之间，憨憨始终未能获得自己的——子一代的语言。陈凯歌的作品正是这场悲壮的精神突围的艺术铭文。

陈凯歌与张艺谋（第五代电影语言的两位主要奠基者）曾分别在《黄土地》的导演及摄影阐述中引用了《老子》的"大杀无声、大象无形"[2]，直接申明：他们仍是要在表达与（历史话语的）反表达中去表达不可表达之物。影片中真正地被述体并不是八路军战士顾青采风的故事，也不是农家女翠巧反抗封建包办婚姻的故事，甚至不是古老的历史悲剧自身，而是一种关于历史的历史话语、一种元历史、一种元语言。于是，"黄河远望"（陈凯歌）、"天之广漠""地之深厚"（张艺谋）[3]，黄土地、黄河水、窑洞、油灯、翠巧爹、翠巧、憨憨便与固定镜头、长焦距、散点透视、画框论者的绘画构图、单一色调形成了一种同构的非时间（反历史）体验，一切（包括黄土地上的人）都成了空间性（非语言）的存在。只有空间的形象（窑洞油灯下翠巧爹面部特写与门旁渐渐褪色破碎的无字对联）上的印痕与颓败，才透露出时间流逝的信息。空间与时间的对抗是影像与语言的

---

[1] 《黄土地》为"青年电影摄制组"继《一个和八个》之后的第二部作品，导演陈凯歌、摄影张艺谋。影片获法国南特三大洲电影节最佳摄影奖，美国夏威夷国际电影节最佳摄影奖。自此第五代所代表的中国电影开始引起世界的关注。一度，陈凯歌和《黄土地》成了中国电影的代名词。

[2] 陈凯歌、张艺谋《〈黄土地〉导演、摄影阐释》，刊于《北京电影学院学报》1985年第2期。

[3] 陈凯歌、张艺谋《〈黄土地〉导演、摄影阐释》。

对抗，是历史无意识的沉重与历史表象的更迭对抗。影片中唯一的动点：来而复去、去而复来的顾青，作为一个时间形象，也作为一个语言的持有者，并不能触动这空间式的存在。他的行为的"语言"动机：收集民歌，并把它们改造成革命歌的企望失败，成了第五代（尤其是陈凯歌）的自指。语言（在顾青处是"革命歌"，在《黄土地》中是无所不在、自我暴露的摄影机）在黄土地面前成了一种悬置。如果说，一种语言的现实便意味着把"真实的现实"放入"括号"；那么在第五代（尤其是陈凯歌、田壮壮）的创作中则是一种倒置的渴望：让真实在场，哪怕语言的可读性及与经验世界的关联、进入象征秩序的愿望会因此而失落。然而，陈凯歌式的悖论在于，他们的银幕世界是置于双套层之中：一边是中国电影史上空前真实的、富于质感的影像系列，而另一边，这"真实"的影像却呈现于空前引人注目的画框之中；画框与画框之间，象征与象征之间，是影片语境的自我关联。于是反语言的真实呈现却以语言的巨大在场为结局。"真实""历史"反因此而失落。

在《孩子王》中，陈凯歌将直面这悖论与窘境。他终于以一个经历了漫长的精神流浪、孤独的理性沉思者的自觉讲述了他（他们）自己的故事。这是一个关于红土地的故事，一个知青的故事。在这部影片中第五代"赤膊登场"。这是"第五代的人的证明"[1]（郑洞天）。然而，即使在《孩子王》中，"文革"仍呈现为一个缺席的在场者。影片中的主人公与其说是知青老杆，不如说是作为第五代导演的陈凯歌。影片中的被述事件与其说是一个知青在"文革"中的一段平淡而有趣的经历，不如说是第五代对其创作的历史窘境的自指与自陈。影片中知青老杆短暂的教书生涯只是一个信手拈来的能指，它的所指是历史与语言、语言与非语言、表达与不可表达之物。这是一部真正的自我指涉的影片。影片中四次用固定机位正面拍摄嵌在画框中的画框——门窗中的老杆（陈凯歌），来标示影片的自

---

[1] 郑洞天《从前有块红土地》，《当代电影》1988年第1期。

指性质。如果说,在《一个和八个》中,叙事人占据在王金的位置上表述了第五代们来自于双方相向的创伤性震惊体验——一侧是日本鬼子离去后遭焚毁的村庄,老少妇孺尸身横陈的屠场,来自于人类的兽行与暴行的震惊;一侧则是大写的他者/主体/群体的无端而权威的指控:"你还好意思看着?!都是你们帮着鬼子干的!"他(他们)竟要为这暴行承担罪责。那么在《孩子王》中,对老杆的困扰与潜抑同样来自相向的双方:一边是竹屋教室的隔壁传来的清晰、高亢的宣读课文(关于"老工人上讲台")的女声,那是政治/权力/历史的话语,那是语言的存在与表达方式;一边则是蓝天红土之上不绝于耳的清脆的牛铃声与白衣小牧童呼啸着跳跃而去;那是一种非语言之物,是真实或曰历史无意识的负荷者,那是无法表达、也拒绝被表达的存在。同样的主题动机将再次出现并加强:在一个灯下老杆嵌在窗口中的特写镜头之后,切换为夜空中一轮明月(永恒、无语的自然、非语言之物的指称),同时画外杂沓的人声涌入,那是用各种人声、方言诵颂的"百家姓"与"九九表",混合着庙寺的钟鼓、山民的野唱[1],镜头切换灯下老杆翻动字典(语言之源、象征秩序的指称)的双手特写,混响在加强,夹杂着艰难的呼吸声。那是一个语言的空间,那是一个被语言、历史的语言充塞的空间,那是历史的压抑力与阉割力显影的时刻。蓦然,混响终止了,一片宁静,画面切为老杆持灯走过,向右走出画框。在画外吱呀开门声后,我们在一个近景中、在与举起油灯的手同时升起的摄影机面前看到了老杆漠然而疲惫的面容。反打,门前一头小牛美丽的身影。小牛向左跑出画框。这是在语言、历史的话语与永恒的、无语存在之间挤压得无法呼吸的老杆(陈凯歌)。第五代及整个1980年代中国文化反思热的真正动机在于揭示中国父子相继、历史循环的悲剧的深层结构,并且探寻结束循环、裂解这一深层结构的现实可能性。然而,这历史的存在与延续远不是孩子王(陈凯歌)们所可能触动或改变的。影片以一具并不硕

---

[1] 参见谢园(《孩子王》中老杆的扮演者)《他叫陈凯歌》,《当代电影》1993年第1期。

大的石碾隐喻着这历史的存在，老杆曾数次与之角力，试图转动它；但除却木轴发出阵阵挣扎般的尖叫外，石碾岿然不动。当老杆最终离去（被逐出）的时候，他只能以一种自谑与游戏的姿态踏上石碾并滑落下去。但老杆们的悲剧不在于他们无法触动历史自身，而在于他们甚至无法改变历史的话语/父亲的、关于"父亲"的话语。他们结束循环的渴望首先会碰碎在历史话语的循环表达之上："从前有座山，山里有个庙，庙里有个老和尚讲故事。讲的什么呢？从前有座山……"

老杆（陈凯歌）们深知：历史真实/深层结构/无意识并不在他们一边，并不在课文（关于"亿万人民、亿万红心"——超验之父的权力话语；关于"平静中的不平静"——阶级斗争的意识形态话语）中；历史真实存在于绵延、沉寂、万古岿然的红土地（在《孩子王》中，陈凯歌曾两次以逐格拍摄来呈现从黎明到黄昏的红土地）、黄土地之中，存在于王福之父——王七桶一边，存在于清越的牛铃、吱呀的石碾、树墩的年轮之中。白衣小牧童就是这无语之真实的一个隐喻性指称。于是在《孩子王》中，第五代的自指是自我尊崇的，又是自我厌弃的。他们要点亮灯火，去烛照洞悉这历史之真实/历史无意识——在老杆的视觉镜头中，他举着一盏油灯在教授，每个学生同样在一盏油灯下抄写，那是一种"天不生仲尼，万古长如夜"的自况；而在下一个真实场景中，老杆举着油灯，迷茫地注视着墙壁上自己的镜中之像，碎为两半的镜子映射出两个并不对称的老杆的影像；少顷，老杆自唾其镜像——这是一个破碎的镜像，这是一个精神分裂的自我。一边是创造语言表达，揭示真实的使命感与渴望；另一边却是失语与无语的现实。在黄昏的暗红色的光照中，老杆曾与小牧童同在一个双人中景镜头之中。当老杆以教导者的身份要将语言/表达传授给他（"我认得字，我教你好吗"）的时候，小牧童却掉头不顾而去。小牧童的大特写视点镜头切换为全景中的老杆，摄影机缓缓地降下，起伏的红土地渐次升起，将老杆隐没在沉默的土地背后。第五代们执着地注视着这土地、这历史。这真实的历史视野不仅将被土地所遮断，而且他们将被充满在中国天地间

的历史的美杜莎式的目光凝视并吞没、掩埋在无语的循环之中。他们表达历史真实的努力，结果只是表达了他们自己，并最终为不可表达的历史真实所吞没。作为和老杆小牧童的一个等边对位的形象是文本中的"子"的形象——王七桶之子王福。他顽强地要识字，要代父（无语的历史真实的负荷者、不可表达之物）立言："父亲不能讲话。我要念好书，替父亲讲话。"但他唯一能做的却只是去重复，去抄字典，加入历史话语的循环之中。王福（他曾在同一的由正面固定机位拍摄的镜头中取代了老杆在画框中的画框的位置）与老杆再次构成了一种循环。这是一次撕肝裂胆的绝望的循环：因为它竟存在于一种表达循环与超越循环的突围之中。

第五代的最辉煌的努力：创造一种新的电影语言以揭示老中国的历史之谜，并且最终消解历史循环的话语；结果只是老杆般创造了一个"朱"字，那是关于小牧童的一种真实境况的象形表述，却只是一次笔误，一个无人可识、不被认可的图像。老杆最后的话语："王福，今后什么也不要抄，字典也不要抄"，是写在屋中巨大的树墩之上。文字也如同匝密的年轮、暗深的龟裂一样，成了无语（非语）之真实的一种纹饰。他们终为象征秩序所拒斥，而终未能改变为"子"的地位。他们的艺术依然是"子一代"的艺术，他们超越裂谷的努力只建造了一座断桥，一次朝向历史真实却永远无法到达的自我指涉的意象。影片的结尾，在小牧童的大特写镜头之后，是十八个镜头组成的扭曲的人形的树之残桩与老杆间切换的蒙太奇段落。在剪辑切为老杆的特写视点镜头之后，是一个烧坝的长镜头，滚滚的火焰与浓烟没过整个山梁。凤凰涅槃般地，陈凯歌再次寄希望于焚毁。焚毁将临，但它并不是以第五代所预期的形式。他们将再次遭受震惊。

## Ⅲ. 英雄的出场与终结

如果说，《孩子王》以一种反英雄/反父亲/反历史的艺术铭文成就了一

个英雄/逆子的形象,并且将第五代的历史困境/语言困境呈现为历史的悲剧;那么《红高粱》[1]则以英雄/父亲/历史的出场而完成了的一个臣服的姿态,它以对第五代历史困境/语言困境的喜闹剧式的消解,实现了第五代延宕已久的成人式。从而"结束了第五代英雄时代"[2]。《红高粱》标志着第五代的陷落,尽管这是一次辉煌的陷落。

如果说《黄土地》《孩子王》是拯救中的陷落,那么《红高粱》就是陷落中的拯救;如果说前者是以本雅明所谓的"寓言"——历史的消散与碎裂来将"大地沉重的遗嘱"交付给空明一片的未来,那么后者则是要以叙事/表象呈现给我们虚假的、历史的完整与绵延;如果前者是要以对英雄/父亲神话的解构来重申并自我界定子的身份,那么后者则是要以对英雄/父亲的讲述(讲述,而不是重述)以抹去逆子额头上"天雷击劈的印痕"。这是一次回归社会的历史性行为,并且借助"想象关系"成功地完成了第五代的赦免式与成人式,这不仅是个体生命史与意识史的回归与臣服,而且作为一种社会象征行为,它还是一次成功的意识形态祭奠与实践。

在《孩子王》中,陈凯歌以一种孤独漫步者的自觉,绝望地要通过拯救关于历史的表述以拯救自己,要从父亲话语充塞的空间拓出一方子一代的语言空间;于是他的表达成了关于表达的表达,他的语言成了对语言自身的期待;面对历史,对语言的期待便成了一场等待戈多式的挣扎。而在《红高粱》中,张艺谋则以一种"恶作剧式的达观态度来处理沉重得不得了的素材"[3],他掀动历史边缘话语的残片,以对关于欲望的语言取代了语言的欲望。它以麦茨所谓的叙事的"历史式"呈现,引入了历史/"他

---

[1] 1982年毕业于北京电影学院摄影系,并担任了《一个和八个》《黄土地》《大阅兵》的摄影之后,张艺谋主演了《老井》(导演吴天明,1986年,西安电影制片厂),并独立执导了故事片《红高粱》。影片获西柏林电影节金熊奖,开中国内地电影夺魁欧洲三大艺术电影节之先例。

[2] 参见张旭东《银幕上的"语言"之物与"历史之物"——对中国新电影的尝试性把握》,《电影艺术》,1989年第5期。

[3] 参见小说《红高粱家族》的原作者莫言《影片〈红高粱〉观后杂感》,《当代电影》,1988年第2期。

者",认可了父亲的"规矩",这是粗眉毛姿态的逆转。于是《孩子王》与《红高粱》成了第五代历史之维的两极。

事实上,广义的"第五代"——"文革"的精神之子们,也正是所谓文化/历史反思运动的发起者与参与者。而文化反思作为一个可无限弥散、无限阐释的能指(为此,甚至可以建立一个所指库,或曰能指链),不仅要求穿越"文革"的文化荒野,挣脱子尴尬的无名状态,而且要在拓宽五四文化裂谷的同时建桥于裂谷之上。文化反思运动除却它的暧昧不明与庞杂多端之外,它与存在于战乱、救亡、社会改革的狭隙间的后五四的任何一次文化运动一样,是建立在一个悖论或曰两难处境之上的:一边是寻根——复兴民族文化、民族传统与民族精神;另一边是启蒙——批判、进而否定民族文化、传统,发掘"劣根性",描摹"沉默的国民灵魂"。说得直露些,便是一边为裂谷此岸艰难而缓慢地建桥,一则为同样痛苦曲折地拆去刚刚砌上的秦砖汉瓦。于是,文化反思运动便亦如后五四的任何一次文化运动,其辉煌的造物如奥德修斯之妻的嫁衣,白天织上,夜晚拆去。它似乎一次再一次地历史地注定为一座断桥,一份永远被托付给未来的遗嘱。第五代的困境正是现、当代中国文化史、文化运动的微缩本:因为中国历史/文化的彼岸永难重返,所以他们总是被横亘在历史的无物之阵与历史话语的硕大无朋面前,总是要在永远的子的无名与父之名的环舞之间面临着无语与虚构的抉择。他们要么如陈凯歌般地在褶皱的、字迹模糊的历史羊皮书上造些无人可识的字样,要么如张艺谋般地虚构一些关于历史的神话,以便在那古旧的、脆裂的黄纸本上涂抹些虚假却鲜活的图画。

如果说,"文革"与"后文革"记忆——弑父之举、子的狂欢节、秩序内的反秩序的革命、父子秩序的历史阉割力、经验之父的倾倒与重建——是第五代的史前史及社会语境,那么在《红高粱》中,张艺谋确乎设置了一个"史前"时代:"我跟你说说我爷爷跟我奶奶那档事儿",设置了秩序内的法外世界——十八里坡/青杀口,设置了一次叙境中的弑父行为:"我爷爷"杀死了李大头——文本中唯一的年长者与权力指称(烧酒锅上真正

的"老掌柜的"),并且占有了他的女人。从而成就了一个人人称道的痛快淋漓的故事,一个关于中国人、中国历史的精妙的神话。

1987年,第五代的两极之作(也是当代中国电影史上的重要作品)——《孩子王》《红高粱》同时出现,同时角逐世界电影节大奖,并以《孩子王》戛纳受挫,《红高粱》西柏林夺魁而结束。其间尽管充满了偶然、机遇与巧合,但又似乎是"历史"这一终极视野中一个必然的句段。《红高粱》尤为如此。它以关于历史的神话,结束了第五代——陈凯歌、田壮壮式的历史的悬置;以想象式的弑父与臣服终结了第五代成人式的无限延宕。正因其是历史的神话,那么它最重要的是关乎于"讲述神话的年代";正因其是子的故事,那么它必然关乎于欲望、反叛、秩序与臣服。作为一部神话的讲述行为,它所产生的年代1987年,确是新中国历史上一个关键的年头。一个充满了历史事件的与空前的历史契机的年头。经过新时期十年的积蓄和准备,改革以空前的速度向前推进。中国以空前开放的姿态大踏步地跨入了世界经济一体化的进程。随着都市化与工业化进程的加速,商业化大潮以人们猝不及防的来势砰然而至。西方/异族/商业文明的骤然展露,给陡然被抛入"美丽新世界"的中国的人群以巨大的震惊,并以一种陌生而有力的形式呈现为一种全新的历史阉割力。民族文化在全新的商业文明面前再度遭到全面冲击,民族历史再度于历史感的消散中呈现出凌汛期冰河的炸裂。中共中央在提出经济体制改革的具体步骤的同时,提出了关于政治体制改革的初步设想。中华民族要在这空前的历史契机面前穿越窄门,步入世界。尽管那道在商业化大潮的巨浪面前显得异常狭窄的历史之门已然以对《孩子王》的拒斥将第五代及其艺术主旨关闭在视野之外(或曰放逐到遥远的未来——"为二十一世纪拍片"[1]?),但《红高粱》却巧妙地侧身闪入,从而使中国/第五代电影荣登世界影坛,这似乎是1987

---

[1] 导演田壮壮语。参见杨平《一个试图改造观众的导演——与青年导演田壮壮一席谈》,《大众电影》,1986年第9期。

年中国历史/现实的一个绝妙的隐喻。

1987年，作为"讲述神话的年代"，作为《红高粱》的社会语境，其基本的矛盾事实在于同心圆结构的再度重置，与社会生活的多中心化；在于西方/异族文明的全面涌入所造成的巨大震惊，以及商品作为其自身意识形态的巨大的历史解构力与历史阉割力。前者作为新时期十年的重要成就：持续的对"文革"的彻底否定，完成了父亲群体的归来，对超验之父的质询与新秩序的重建。而作为第五代的精神传记的《孩子王》以它无限的精巧与繁复，宣泄了子一代在历史与文化的车辙下往复辗转的西西弗斯式境况。它从反面证明第五代必须获得"父亲"的形象，他们必须从空明的地平线上掉回头来，他们必须结束"表达的焦虑"，通过获得故事以获得表达自身。而后者则是在改革大潮的冲击波下，一个全新秩序的出现，商品经济/异族文明以荡涤之势动摇着老中国古老、脆弱的空间化的生存。它不仅将第五代、而且将整个中国文化置于别样文明洋洋自得的历史阉割力之下，一时间似乎"只有一个太阳"[1]。文化反思运动在其断桥之上经历了再一次的"地震"，再一次历史与文化的断裂。这一次它似乎不仅在宣告历史/文化反思的无妄，似乎还要宣告历史自身的消亡。民族历史必须得到拯救，民族的文化必须复生（哪怕是在虚构中复生），中国再次成为"需要英雄的国度"，再次面临"需要英雄的时代"。于是，《红高粱》应运而生。也许只是偶合，它如同一份完美的答卷，给出了这个国度、这个时代所"需要"的一切。它以一个由子而父的民族英雄的出场，它以张扬粗狂的弑父故事，完成了第五代成人式与对象征式的进入；它以对阉割者/异族入侵者的阉割式，抚慰了一个充满焦虑的、正在丧失记忆的民族。它将向人们宣示历史的延续，于是它不仅将飞跃新的历史/文化的断裂带，一步跨过"文革"的文化荒原，并且如履平地般越过五四文化裂谷，将第五代、乃至民族的成人式推入一个"史前"时代，一个暧昧不明的年代，一片元社会之

---

[1] 女作家张洁的长篇小说《只有一个太阳》，北京：作家出版社，1989年6月，第一版。

外的荒野之中。

第五代的艺术作为子一代的艺术,其被述事件的基本特征之一是关于禁令而非欲望。在第五代的经典影片中,女性表象与其说作为欲望的对象,不如说是作为禁止的对象。《一个和八个》中唯一的女性表象:小卫生员,是一个纤瘦的、未成年的孩子(而在剧本的初稿中,她本是王金的恋人),只有匪徒、日寇和禽兽才会对这样的小姑娘萌动欲望。她将身着白衣、带着一个洁净的弹孔倒在圣洁的民族之魂的祭坛上[1];《黄土地》中的翠巧则由"公家人的规矩"和"庄稼人的规矩"成为一个被禁令缠身的女人,只有那只"黑手"[2]会玷污她,并且终于在一句陡然断掉的歌声中,被如块面般的黄河浊浪所吞没,成为河伯/历史的又一个新妇。在《盗马贼》中,罗尔布则为了他的"罪行"失去了儿子,并最终向部落(元社会)交还妻/子,独自以死涤罪。《绝响》的最后组合段中,冠仔和韵芝曾被人误认为一对恋人,但后者作为其同母异父的妹妹而不可能成为男性欲望视野中的"女人"。如同《黑炮事件》的最后句段中叮咚作响的红砖摆就的多米诺骨牌,以一条视觉上的连线将赵书信与一个胖嘟嘟的小男孩连接在一起;女性表象的禁令与欲望表达的匮乏,正指称着第五代子的身份,以及他们挣扎在象征秩序之外的尴尬与焦虑。作为一次反转,《红高粱》则在其第一组合段中便将女人呈现在男性欲望的视野中:片头字幕之后,在渐显中出现的是九儿的正面大特写镜头,画框如同欲望的目光稳定而贪婪地框定了这张女人的面孔。是在插花、绞脸、带镯、系扣、摇曳的耳环的五个细部特写镜头之后,再度重复了第一个镜头,直到红绸盖头遮住了那张年

---

[1] 在影片《一个和八个》中,一个重要的情节,是小卫生员在撤退途中落入日本军人之手,险遭强暴。与她同行的原土匪瘦烟鬼以唯一一颗子弹射杀了卫生员,后为日本人枪杀。这一情节是影片不能在审查中获得通过发行的主要原因。在影片的修正版中,这一情节完全被改变:变成一老一少与日本人拼杀获胜而去。

[2] 在影片《黄土地》中,翠巧的丈夫始终未曾出现,只是在婚礼上,一只伸入画框的黑手揭去了盖头。

轻女人的面孔。轿中的镜头仍将九儿呈现在正面特写之中,并且经典的欲望能指:红色——红轿挂、红衣、红裤、红鞋、红盖头,在纯视觉表意中将这个被一群粗狂的男性包围的女人呈现在欲望的视域中。而反打镜头则通过欲望的移置——以九儿透过轿帘窥视男人("我爷爷")赤裸、粗壮的脊背的目光,将女人的欲望命名为对此后弑父行为的默许与驱动。正是在九儿的特写镜头(期待的、鼓励的、默许的目光)与"我爷爷"由中景而大特写(由惋惜、疑惑而坚定)的四次切换之后,"我爷爷"扑上去与众轿夫杀死了劫道者。这是影片中因欲望而呈现的第一个暴力场景,也是弑父行为的一次预演:被杀者尽管只是个毛贼,但他毕竟冒用了一个权威者(至少是具有阉割力的威慑者)"神枪三炮"的名号。事实上,也正是这一行为,而不是真正的弑父之举(杀李大头)使"我爷爷"赢得了九儿——"年长者的女人"、母亲身份的占有者。

影片的第二大组合段:野合,则以射入镜头的眩目阳光、迷狂的对切镜头、踏倒的高粱所形成的圆形祭坛、俯拍全景中仰倒的红衣女人和双膝跪倒的男人、高亢几近惨烈的唢呐声、精怪般狂舞的红高粱,共同构成了子一代心醉神迷的庆典。整个场景弥散着近乎悲怆的狂喜。这是第五代的成人式与命名式。这是欲望的满足与表达的获得。然而,这个新中国电影史上空前的关于"个人"/"真人"的故事,却并非一个个体生命史的奇观。它与其说是子的庆典,不如说是一场意识形态的庆典。这对野合于青杀口高粱地——法外世界中的男人和女人,并非浪漫主义时代的遗世独立的个人,而是重构的民族神话中的中国的亚当和夏娃。如果说这是一幕银幕奇观,那么它也是一幕民族文化(至少是中国民风、民俗)的奇观;它讲述的不仅是欲望、欲望的满足,而且是英雄的伟岸与民族的原始生命力的强悍。它所提供给观众的不仅是一种窥视的快感,而且是一种"抚慰性的关于整体图景"。因此,在此后的第三、四组合段中,这对男女的欲望故事,将不再是野合——一种非秩序的行为,而是将通过"我爷爷"的反秩序行为——弑父/杀死李大头:父之名的占有者、九儿的合法拥有者、十八

里坡真正的主人,通过在一幕《水浒传》式的场景中与秃三炮(而非冒名者)正面较量,从而确认他对九儿("父亲"的女人)的独占权("你坏了我的女人");并且将以一次原始的亵渎式——往酒篓中撒尿,向十八里坡烧酒锅上的众人(一个遗世独立的元社会)申明他对九儿的合法拥有。这是一个亵渎式,而在文本的叙事肌理中,这一行为是在向众人/元社会展露菲勒斯(Phallus)——他不仅是一个弑父之子,而且他还要占有父之名、重申父之法。这不仅是一次宣告,一次确认,而且是一种古老的威胁:一种父亲式的阉割威胁。他不仅要完成这一成人式,而且要迫使元社会认可这一成人式。因此,"我爷爷"将在众人面前,三度旱地拔葱(一个颇具意味的能指)式地将九儿拦腰抱起,堂而皇之地登堂入室。第五大组合段中出现的儿子——豆官则将以无可置疑的方式指称着"我爷爷"作为"父的名"的占有者。于是,影片的被述体:由非秩序、反秩序而为新秩序的再度建立,构成了完整的叙事链;它不仅是对第五代历史境况的修订、是对其自身历史/语言困境的想象性消解,而且以历史——这一恒定的"缺席者"之出场,在第五代堂而皇之地登堂入室、进入象征秩序的同时,隐喻性地指称着新时期十年的社会现实,指称着那一"历史性的弑父行为"[1]。

然而,更为有趣的是,作为子的艺术,也作为子的身份、子的艺术的终结,《红高粱》的核心被述事件:弑父行为本身,却只是叙境中一次未经呈现、未经确认的语词性存在。它只是一次不曾得到诠释的谜样的符码:"就在我奶奶骂她爹的时候,十八里坡已经出了事。李大头给人杀了。究竟是谁干的,一直弄不清楚。我总觉得这事像是我爷爷干的。可直到他老人家去世,也没问过他。"此外,作为文本的诡计之一,叙境中的"父亲"——李大头,始终是一个视听世界(文本)中的缺席者。洞房花烛夜的场景中,他甚至不曾显现为"一只黑手"(《黄土地》),他只是在九儿的恐怖退缩中,在她画外一声惨烈的叫喊中,"显现"为一个回声式的存

---

[1] 参见李奕明《弑父行为之后》,《电影艺术》,1989年第6期。

在。于是，在《红高粱》的文本构架中，父亲/李大头的存在成了一个名副其实的空位，一个虚位以待的指称。它的存在似乎只为了让"我爷爷"/子的名去占有。另一行为，明确地呈现在文本之中，野合——对父亲的女人的占有，则由于李大头实际并未能占有九儿，而潜在地消解了这一行为对父之法——罪与惩之规定的触犯，这是一个"弑父"/反秩序的故事，同时却是一个以父子相继——秩序的语言与称谓："我爷爷""我奶奶""我爹"讲述的故事。其中"我奶奶"又叫"九儿"，"我爹"又叫"豆官"，只有"我爷爷"并不曾使用此外的任何称谓（诸如原作中叫余占鳌），从而在"我"——文本中的叙事人的视点中，将他确认为一个当然的、合法的父亲、唯一的"父之名"的拥有者。这正是微妙的文本的张力之所在，它将这一弑父行为呈现为一次被文本预先赦免的僭越，一个为秩序（新秩序）所认可的反秩序（旧秩序）行为。它只是作为叙境中的一个事实，成功有效地取消了父的阉割威胁与子的无名焦虑。这也正是《红高粱》作为一次成功的意识形态实践的谜样力量之所在。

此外，甚至在《红高粱》的文本叙事中，"我爷爷"对李大头的取代，亦非对秩序的破坏。在文本的叙境中，它只是以年轻有为的父亲（"我爷爷"）取代了衰老无能的父亲——"李大头流白脓，淌黄水，不中用了！"而且和原作不同，"我爷爷"杀了（？）李大头之后，亦未余占鳌式地成为一个挎枪的匪首/彻底的法外之徒，而是继承了李大头/父亲的事业：十八里坡上的烧酒锅。甚至他的原始亵渎与威胁式：向酒篓里撒尿，也具有神奇的创造效力：那几篓酒竟成了罕见的好酒，并以"十八里红"为名，使烧酒锅上的事业（"父亲"的事业）异样的兴旺发达起来；并使人迹罕至、遗世荒凉的十八里坡成了一个异常繁荣的集市。影片的第五大组合段始于古堡般的大门洞上一面迎风翻飞的酒幡，上面大书着"十八里红"。在一个前景处堆满硕大酒缸的全景镜头中，背景里车水马龙，装满酒篓的大小挂车，亲切地互相酬答的沽酒者，奔走忙碌地烧酒锅上的伙计。在酒缸间嬉戏的豆官与"我奶奶"捉着迷藏。荒芜狰狞的法外世界——十八里坡呈现

出一种空前的、秩序中的祥和、兴隆与喜庆。于是"我爷爷"的身份已在文本的叙事机制中由不法的弑父之子，转换为填补并强化了一个空位的年轻有为的父亲，一个秩序的延续者，乃至缔造者；正是他，使得被恐怖邪恶的青杀口所隔绝、被李大头的恶疾与龌龊所玷污的十八里坡，重新成为元社会中一个生机勃勃的组成部分。它作为文本的践行，完成了一次意识形态的诡计与实践。它参照父子秩序，在一次潜在的文本赦免式中认可了老父亲的死亡与新父亲的即位。然而，尽管这是一幅关于第五代境况的想象性图景，但在叙境中，它毕竟只是以欲望的语言讲述的一位虚拟的英雄/个体生命史。他只能作为一个准主体，在另一次意识形态的祭典中接受询唤，将这块绚烂的英雄传奇般的拼板，完美无憾地拼接于关于社会的整体幻景之中。它必须再度参照着历史这一终极视野，再现这一史前故事中的"个人/个体与其实存条件的想象性关系"。

显然，《红高粱》是一部有缝隙的文本，它是由两个彼此独立的叙事序列组成。它分属两个不同的基本被述事件，在文本的践行中包括两种不同的叙境。事实上，它是由两个故事拼缀而成的文本。其中之一是"我爷爷跟我奶奶那段事"，每一组合段都包括一个格雷马斯式的经典的三个叙事句段：对抗、胜利、转移。每一次都是"我爷爷"（英雄）与敌手对抗，战胜敌手，并且赢得了价值客体（"我奶奶"），完成了客体的转移。它作为一个完整的叙事序列，其有趣之处仅在于，每一次对抗，都只是在我爷爷与假想的敌手间展开。第一次：青杀口上与劫道人的搏斗，面对着的是一个冒名顶替者；第二次与李大头的对抗，面对着的是一个缺席者的空位；野合一场中，敌手的扮者实际上是"我奶奶她爹"，而且并未形成真正的对抗（它作为另一种赦免形式，将"我爷爷"对"我奶奶"的占有，由夺得"父亲"的女人，变成从父亲处得到女儿）；第三次与秃三炮的对抗，并不是从绑票者三炮处夺回九儿，而仅是要证实他不曾"坏了我的女人"；第四次与烧酒锅上的众人对抗，后者并不能形成真正的威胁和抗衡，他的潜在对手只是罗汉——某种元社会秩序的持有者与维护者。他的胜利仅仅是

一种对所有权的公开和确认,并以罗汉的离去而结束。影片的第五大组合段,以一面迎风招展的酒幡的叠化略去九年的光阴,以豆官(子)的形象抹去一个弑父故事的全部痕迹,以"我奶奶"不顾一切的对归来的罗汉的追赶与"我爷爷"重新相遇在青杀桥上。这是两个彼此裂解的叙事序列的接榫处,它以罗汉(前一序列中"我爷爷"唯一不曾真正战胜/得到承认的敌手、秩序的维护者)的归来,以"我奶奶"对罗汉的追赶和"我爷爷"对"我奶奶"的追赶将叙事场景重新移向青杀桥上。"我爷爷"神情暧昧地蹲在桥头的一个全景镜头切换为"我奶奶"的半身中景;她疲惫地、似乎有些抱歉地一笑:"是罗汉大哥。"蓦地,全景镜头中,"我爷爷"似乎遭到震惊般地止步回头,镜头切为他呆呆地、疑惑地注视着神秘的高粱地的特写,接着一个无人称的自桥下仰拍的全景镜头之后,伴着画外音:"日本人说来就来,那年7月,日本人修公路修到了青杀口。"全景镜头中,一辆挂着太阳旗的日本军车似乎迎着"我爷爷"的视线自景深处驶上了青杀桥。影片就这样将两个不同的被述事件缝合在"我爷爷"回望的视线之中。这是文本中"真实"的历史显现出来的时刻,它蓦然结束第一序列,结束了被述时间含混不明的史前时代,一下子切入一个具体可辨的历史年代与历史事件之中。它同时结束了十八里坡与世隔绝的状态,以忽然出现的被日本人驱赶的成千上万踩高粱的百姓的显露,呈现了作为一个民族的元社会的存在。《红高粱》正是以一种文本的修辞策略将"子"的成人式推入一个"史前"时代中,这成人式一经完成,真实的历史立刻闯入。它的以两个不同的叙事体组合的突兀,隐喻性地传达出1987年,商业大潮/异族文明砰然而至的时刻,人们的震惊体验与惶惑之感。此后,影片将以一个血淋淋的剥人皮(阉割)场景,隐喻性地表述了一种新的历史阉割力的残酷降临。也正是在这一叙事句段中,影片以胡二与秃三炮的关系式,以胡二挥着血淋淋的刀、对日本人的狂骂,以罗汉被"剥皮凌割,面无惧色,骂不绝口,至死方休",将民族英雄的忠勇刚毅、民族之魂的高扬作为新的价值秩序呈现在叙境之中。也正是在这一句段中,罗汉被画外旁白命名为共产

党员，使他由一个元社会古老秩序的维护者转换为一个新秩序的持有者；并且由于他惨烈的死，而使他的肉身形象上升为一个超验的能指，一个新的"父之名"的占有者，一个意识形态象征式中的权威形象。这一位置再度呈现为一个空位，但这一次却是一个具有威慑力与感召力的"缺席的在场"。此后的复仇盟誓、月夜埋伏、正午等待、与几乎是同归于尽的与日本人/异族入侵者的拼杀，在叙事的表层结构中，是民间故事中的为亲人复血仇的故事；而在叙事的深层结构中，则是一阕民族精神的凯旋曲，一场在想象式中阉割阉割者的祭典。同时，它又是继"子"的个体成人式/一个关乎欲望的故事之后的社会成人式。它是个体接受询唤、臣服于权威能指、并且终于向超验之父交还"父亲的女人"的意识形态典仪。如果说，影片的第一被述事件是一个中心偏移的故事，一个用历史的边缘话语组成的"子/父"的英雄传奇；那么第二被述事件则是一个中心再置的过程，一个用经典的历史核心话语构成的民族/政治神话。相对于第一叙境中人物的基本关系式，第二叙境中的人物的基本关系式则发生了根本的逆转。在下一叙事组合段/罗汉的祭典中，一大碗置于香案上的十八里红，指称着罗汉、一个超验的理想之父，而庄重的独自磕头、喝酒之后立于香案一侧的九儿，作为这一祭典的主持者，成了罗汉缺席之在场的肉身呈现：这是一位代行父职的母亲。而在她"热辣辣"的目光扫视下，对切镜头中"我爷爷"与豆官、众伙计同立香案之前。在她对儿子豆官的喝令："跪下！""磕头！""喝酒！"之后，是"我奶奶"与"我爷爷"目光逼人的对切镜头，而她的权威指令："是男人，把这酒喝了，天亮去把日本人汽车打了，给罗汉大哥报仇！"已使她成了文本中的发送者。而有趣的是对这指令的反应，竟是"我爷爷"点燃了作为罗汉指称的那碗高粱酒，并率领众伙计跪在香案前，手托酒碗唱起了《酒神曲》。这样，他不仅在行动上接受了"我奶奶"给儿子豆官的指令，而且在视觉上取代豆官的空间位置。如果说在第一被述事件中，豆官是作为子指称着"我爷爷"占有了父的名；那么在第二被述事件中，豆官则作为子指称着"我爷爷"的臣服姿态。这是影片中

的第二次《酒神曲》，而第一次是在罗汉的主持下的新酒出锅，除却在一个反打的升摇镜头中呈现出的残破、颇乏威仪的酒神像之外，占据了整幅画面的是水平机位中的站立在香案前的众伙计。整曲终了，整个场景中充满的是"人"，充满的是一场酣畅淋漓的原始生命力的宣泄；而这一次，那碗熊熊燃烧的高粱酒呈现在仰拍的大特写镜头中，跪于其下的"我爷爷"、众伙计则呈现为一种臣服的姿态；整支《酒神曲》作为一种承诺、一种血盟，使"我爷爷"作为另一价值秩序之中的臣服者、社会意义上的主体，完成了子一代颇有意识形态深意的社会成人式。

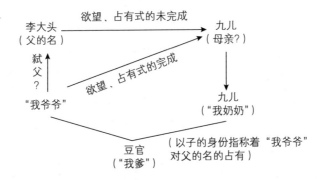

但这还不够。作为一个完整的社会成人式，也作为对第一叙事的缝合，他还必须归还"父亲的女人"，将女人/女性表象献祭于历史的祭坛上，以呈现他完全的臣服与贡奉。于是，在与日本人的拼杀中，在这场想象性的、对阉割者/异族入侵者的阉割式中，九儿是第一批牺牲者，也是一个被视觉语言着意渲染的牺牲者。她将二度在眩光闪烁的镜头里仰面倒下。第一次九儿是身着红衣（欲望的能指）在一特写镜头中满含热泪仰面倒下，倒在男性欲望的祭坛上，成为男性个体成人式的辉煌的一幕；第二次则是身着白衣（献祭的能指），在一个升格拍摄的中景镜头中，缓缓地摆动双臂，如舞如歌般仰面倒地，倒在历史的祭坛上，成为男性社会成人式的一个美丽的祭品。

影片最后一个大组合段充分显示出它作为意识形态祭典与想象性阉割

式的基本特征。当日本军车鸣着机关枪高速驶来，王嫂、九儿、王文义相继倒下去之后，大壮、二壮在"我爷爷"声嘶力竭的命令中点燃了炮捻，结果炸裂的炮膛只是使大壮、二壮没了踪影，"我爷爷"濒于疯狂地拉动雷绳，绳索断处悄无声息。然而，在升格拍摄的镜头中，"我爷爷"和众伙计举着喷烟的土雷，抱着火罐，挥着大刀向日本军车扑去，在一声巨响之后，硝烟火光遮没了银幕。硝烟散处，巨大的弹坑外，除了一辆瘫痪的日本军车，一具具清晰可辨的只是众伙计的尸身。而只有"我爷爷"在大仰拍镜头中，一身泥泞，遍体夕阳，如同一尊民族英雄的塑像。在一次隐喻性的日蚀之后，只有血红、近于黑色的高粱在狂舞。刘大号一声凄厉的长号响处，银幕上奔涌而出的是几乎带喜庆味道的民族乐鼓；与此同时，日本军车上的机关枪声，汽车的引擎声陡然消失了。这与其说是一场同归于尽的浴血拼搏，不如说只是民族精神/民族文化与异族文明的一场较量。这是一场文化的征服式。它以阉割"阉割者"的场景，想象性地消解了在异族文明的再度冲击面前中国人的现实焦虑与震惊体验。这部第五代创作中的华彩乐段，以它异样的高音托出了英雄/主体，同时宣告了第五代绝望的精神突围的最后陷落。仍然是"子"的艺术，但这已是一个臣服之子。似乎不再是一座断桥。但一条古老（尽管是边缘）的话语之舸并不能把我们渡向彼岸。第五代面临着历史性的终结。

## IV. 结语：迷惘、拯救与献祭

如果我们将第五代1987年的创作做一次共时排列，那么这一年中的另外四部重要作品：《给咖啡加点糖》（孙周）、《太阳雨》（张泽明）、《晚钟》（吴子牛）、《最后的疯狂》（周晓文），作为子的艺术，其共同特征是断桥侧畔充满震惊的孤独漫步，以及断桥尽头孱弱而绝望的回瞻。《给咖啡加点糖》《太阳雨》作为第五代城市电影的先声，在构筑大都市表象，传

达一个孤独漫步者的震惊体验的同时，勾勒出改革大潮及工业化进程已然将子一代隔绝在历史与传统文化之外。仍然是子的一代，却不再是失父的一代，而成了无父的一代，甚至父子秩序自身，似乎也在为一个"他人引导"的新秩序所取代。但作为第五代残缺的精神自传的又一章，它们再度充满了过度表达、超负载的、无限自我张扬的能指。但这已不是由于对历史循环语境的反叛与排斥，而是在一种新的，或许是更为巨大的、更为深刻的震惊体验，尚未获得语言——一种经验的表达。这已不再是对民族历史与民族空间性生存意象的捕捉，而成了对一个全新的陌生空间世界与时间体验的迷惘。在长焦镜头压扁的空间中叠加起的大都市的人流，踏着霹雳舞步的孩子与舒展着太极拳的老人，将人形衬得如蝼蚁般的万宝路巨型广告；更年轻的一代在为大洋彼岸航天飞机的坠落而流泪。毕竟作为"文革"的精神之子，第五代的都市电影亦不可能使他们自己成为"孤独的人群"的一个。他们仍绝望地在寻找着归家之路。他们似乎要在来自农村的修鞋女——一个"上一世纪的女人"那里找到一份"悲壮"的古典爱情，找到一扇让自己进入历史与真实的门（《给咖啡加点糖》），但他们只能如《太阳雨》中的女主人公那样独自漫步在夜晚都市的街头，商店橱窗明灭的彩灯投下一片动荡的迷茫。而画面右上角霓虹灯招牌上的一个"家"字，标示着他们已"永远不能再回家"。

历史再度被阻隔、被断裂，一个时代——也许正是第五代作为天之骄子的时代，正在纷纷坠落，在一种新的未死方生的微茫中，第五代再度瞩目于拯救：不仅是他们自己，而且是记忆、历史、民族文化与生存。而《晚钟》的基本被述动作，正是掩埋战争——一场已经结束的战争所遗留下来的尸体，或许还意味着掩埋并结束一个惨烈的时代。而影片的真正叙述行为却是《红高粱》的主题的复沓：在想象式中放逐异族文明的威胁，以古老文明的优势阉割"阉割者"。然而，在《晚钟》中，甚或第五代的过度表达形式已在新的阉割焦虑面前呈现出一种前所未有的空洞、孱弱与碎裂，它只有付诸入侵者的影像之时，才呈现它特有的张力与生机。甚至一

场想象性的阉割式亦没有完成,拯救者在拯救的追寻中更深地陷落了。

而第五代第一部成功的商业片《最后的疯狂》,却以一种别样成熟、洒脱的姿态宣泄出第五代的历史命运。在《最后的疯狂》的最后段落中,英雄与歹徒(文本中一对同构的子的形象)在匀称的对切镜头反复交替之后,终于在厮打相抱中滚下路基旁的陡坡,在歹徒腰缠的炸药一声巨响之后,画面在飘散的烟尘中忽然变得寂寂无声。镜头切换为一个被柔和的、乳色的雾气充满的画面,在一片安详的静谧中,一列火车迎面驶来,继而切为纵深驶去。深情而忧伤的歌声起。洁白的字幕衬底上一滴滴殷红的血在淌落,直到画面变为血红。这或许是第五代历史性生存的一个苍凉而潇洒的挥别姿态,子一代必须以自己为献祭才能换得元社会的和平与拯救,历史之轮才能在静谧中安然启动。或许,这断桥仍将是第五代艺术的一座"非人工所能建造的纪念碑"。

<div align="right">初稿于1989年12月,二稿于1990年4月</div>

# 性别与叙事：当代中国电影中的女性

天翻地覆之间，以1949年新中国的建立为标志，中国妇女获得了一次空前的历史机遇。毋庸置疑，社会主义制度在中国的确立，作为一代人的艰难选择、作为半个世纪的血与剑的记录，给中国妇女的命运带来了难于估量的变化和影响。

新中国政权建立伊始，颁布并施行的第一部详尽而完备的法律是《中华人民共和国婚姻法》[1]。而自新中国建立始，中国共产党推行了一系列解放妇女的社会变革措施：废除包办、买卖婚姻，取缔、关闭妓院，改造妓女，鼓励、组织妇女走出家庭，参与社会事务及就业，废除形形色色的性别歧视与性别禁令，有计划地组织、大规模地宣传妇女进入任何领域、

---

[1] 中央人民政府召开第七次会议，通过了《中华人民共和国婚姻法》，废除强制包办婚姻、男尊女卑、漠视子女利益的婚姻制度，施行男女婚姻自由、保护妇女子女合法利益的新婚姻制度。4月30日，中央人民政府主席毛泽东颁布《关于施行中华人民共和国婚姻法的命令》，婚姻法于5月1日公布施行。同日，中共中央发出《关于保证施行婚姻法给全国的通知》。《通知》指出："正确施行婚姻法，不仅将使中国男女群众——尤其是妇女群众，从几千年野蛮落后的旧婚姻制度下解放出来，而且可以建立新的婚姻制度、新的家庭关系、新的社会生活和社会道德，以促进新民主主义中国的政治建设、经济建设、文化建设和国防建设的发展。"参见《中华人民共和国婚姻法》，北京：人民出版社，1950年；《婚姻法及其有关文件》，中央人民政府法制委员会编，北京：人民出版社，1950年，《婚姻法学习资料》，《光明日报》编辑部选辑，《光明日报丛刊》第一辑，北京：《光明日报》总管理处出版，1950年。

涉足任何职业——尤其是那些成为传统男性特权及特许的领域[1]。政府制定、颁布了一系列法律,以确保实现社会现实意义上的男女平等。当代中国妇女享有与男人平等的公民权、选举权,全面实行男女同工同酬,妇女享有缔结或解除婚约、生育与抚养孩子、堕胎的权利,及相对于男人的优先权。中国妇女联合会(简称"妇联"),作为规模庞大、遍布全国城乡的半官方机构之一,成为妇女问题的代言人及妇女权益的守护神。这确乎是一次天翻地覆的变化,一次对女性的、史无前例的赐予。所谓"时代不同了,男女都一样。男同志能做到的事情,女同志一样能做到"[2],"妇女能顶半边天"[3]。毋庸置疑,当代中国妇女是解放的妇女。而且迄今为止,中国仍是妇女解放程度最高、女性享有最多的权利与自由的国度之一。

然而,一个颇为有趣的事实的是,尽管当代中国女性以"半边天"的称谓和姿态陡然涌现在新中国的社会现实图景之中,与男人分享着同一方"晴朗的天空",但至少在1949年至1979年之间,女性文化与女性表述,却如同一只悄然失落的绣花针,在高歌猛进、暴风骤雨的年代隐匿了身影。尽管自1949年以来,女作家仍不断涌现,颇为壮观的女导演群全面进入了电影制作——这个充满性别歧视的行当,并开始占有中心及主流的文化地位。但在1949至1979这一特定的历史时段中,"女人的故事"却在书写与接受的意义上,成了一片渐去渐远的"雾中风景"。从某种意义上说,当代中国妇女所遭遇的现实与文化困境却似乎是一种逻辑的谬误,一个颇为荒诞的怪圈与悖论。一个在"五四"文化革命之后艰难地浮出历史地表的性别,却在她们终于和男人共同拥有了辽阔的天空和伸延的地平线之后,失

---

[1] 参见《城市妇女参见生产的经验》,中华全国妇女联合会编,北京新华书店出版,1950年;《妇女参加生产建设的先进榜样》,中华全国民主妇女联合会宣教部编,北京:青年出版社,1953年。

[2] 毛泽东1964年6月畅游十三陵水库时对青年的谈话。p.243,引自《毛泽东思想胜利万岁》,北京,1969年。

[3] 毛泽东语。p.256,《最高指示》,北京,1968年。

落了其确认、表达或质疑自己性别的权力与可能。当她们作为解放的妇女而加入了历史进程的同时，其作为一个性别的群体却再度悄然地失落于历史的视域之外。现实的解放的到来，同时使女性之为话语及历史的主体的可能再度成为无妄。

## 历史话语中的女性

于是，一个颇为怪诞的事实是，当代中国妇女尽管在政治、法律、经济上享有相当多的权利，但与之相适应的女性意识及女性性别群体意识却处于匮乏、混乱，至少是迷惘之中。这是一个极为特殊的历史时段。作为与民主革命、"个性解放"相伴生的妇女解放命题，自"五四"文化运动始，便被视为中国社会变革的重要与必要的命题；然而，在二十世纪中国波澜壮阔、剧目常新的宏大历史场景中，成熟、独立而具有规模的妇女解放运动，却始终未曾出演。它间或作为大革命历史中的一段插曲[1]，抑或是女作家笔下一段痛切却不期然的表述[2]，或在电影史上作为一个极其斑驳多端的女性形象与女性话语系列。因此，发生在1949年以降的妇女地位的天翻地覆的变化，在相当大的程度上，是为外力所推动并完成的。换言之，这是赐予中国妇女的一次天大的机遇与幸运。社会主义实践与1950年代中国的工业革命的需求，造就了这一"姐姐妹妹站起来"的伟大时刻。中国妇女以空前的规模和深度加入了当代中国的历史进程。诸多的历史文献与统计图表可以印证这一基本事实[3]。

---

[1] 参见竟陵子所著的《史海钩玄——武汉裸体大游行》，北京：昆仑出版社，1989年9月第一版。
[2] 参见现代文学中的女作家庐隐、白薇、丁玲、张爱玲等人的作品。
[3] 参见《见中国女性解放资料选编》，中国妇联编辑组，北京：中国妇女出版社，1993年。

但是，正是由于这是一次以外力为主要、甚至唯一动力的妇女解放运动，女性的自我及群体意识的低下及其与现实变革的不相适应，便成为一个不足为奇的事实。问题不在于一个历史阶段论式的"合法化"进程是否必须，而在于一次原本应与现实中的妇女解放相伴生的女性文化革命的缺失。一旦解放妇女劳动力，改善妇女的政治、经济地位，以法律的形式确认并保护这一变革的实现，在当代中国的主流话语系统中，妇女解放便成为以完成时态写就的篇章。权威的历史话语以特定的政治断代法将女性叙事分置于两个黑白分明、水火不相容的历史时段之中："新旧社会两重天"，"旧社会把人变成鬼，新社会把鬼变成人"。在1949至1979年这一特定的历史的情节段落中，存在关于女性的唯一叙事是，只有在暗无天日的旧中国（1949年前），妇女才遭受着被奴役、被践踏、被侮辱、被损害的悲惨命运，她们才会痛苦、迷茫、无助而绝望。而且，这并不是一种加诸女性的特殊命运，而是代表着被压迫阶级的共同命运。一如那首在1950年代至1960年代广为流传的《妇女解放歌》所唱："旧社会好比是那黑咕隆咚的苦井万丈深。井底下压着咱受苦人，妇女是最底层。"于是，对于女性命运的描述便成了旧中国劳苦大众共同命运的指称，一个恰当而深刻的隐喻。一旦共产党人的光辉照亮了她（他）们的天空，一旦新中国得以建立，这一苦难的命运便永远成了翻过去的历史中的一页。在此，新中国初年的经典名片《白毛女》[1]无疑是恰当的一例。其中佃农的女儿被迫为婢抵债，并为了躲避地主的淫欲和再度遭变卖的命运，逃入深山成了野人；直到共产党的军队到来，喜儿才重见天日，恢复了人的生活。在新中国初年妇女解放的话语中，新中国的建立不仅意味着女性遭奴役的历史命运的终结，似乎同时意味着女性作为父权、男权社会中永远的"第二性"，以及数千年来男尊女卑的历史文化承袭与历史惰性的一朝倾覆。这一历史的断代法，在以分界

---

[1] 《白毛女》，导演：张水华，1950年，东北电影制片厂。

岭[1]式的界桩划定了两个确实截然不同时代的同时，不仅遮蔽了新中国妇女——解放的妇女面临的新的社会、文化、心理问题，也将前现代社会女性文化的涓涓溪流，将五四文化革命以来女性文化传统，隔绝于当代中国妇女的文化视域之外。阶级话语在凸现女性的历史遭遇与命运的同时，遮蔽了解放妇女所面临的新的生存与文化现实。

## 男权、父权与欲望的语言

作为一种特定的文化实践，新中国电影或称"十七年"电影，极为有效而准确地呈现并表述了这一女性的现实与文化悖论。笔者曾指出，以1949年作为划分中国现当代电影史的年代无疑是准确而恰当的。1949年发生于中国的，不仅是政治的剧变与政权的易主；一系列社会剧变的结果，是中国电影史出现的一次鲜明断裂[2]。所谓一张白纸，好画最新最美的图画，好写最新最美的文章[3]。从某种意义上说，于二十世纪三、四十年代开始具

---

[1] 分界岭为革命经典电影《红色娘子军》中的一处地名，同时显然是文本中的一个象征符码（影片中曾以特写镜头凸现这一石头界桩）；以分界岭为界，划分了国统区与苏区，也划分开两种截然不同的女性命运。在国统区，是遭奴役、监禁、鞭挞，被变卖，或在包办婚姻中守着一具木头丈夫；在苏区，则翻身解放、男女平等、自由恋爱，与男人并肩战斗。《红色娘子军》，1960年，导演：谢晋，上海电影制片厂出品。

[2] 1949年到1955年间，中国电影最重要的生产基地由上海转移到了长春（东北电影制片厂，后更名为长春电影制片厂），主要电影制作人多为此前没有故事片制作经验的"解放区革命文艺工作者"。因此，新中国电影与战后四十年代的中国电影呈现出迥然不同的面貌。1956年11月，法国著名电影史学家乔治·萨杜尔（George Sadonl）访华，盛赞三、四十年代中国电影，造成了一个契机：大批三、四十年代电影得以复映。借此，"新中国电影"开始与中国电影传统出现了某种程度的弥合。

[3] 毛泽东《介绍一个合作社》（1958年4月5日），原文是："一张白纸，没有负担，好写最新最美的文字，好画最新最美的画图。"pp.1—2，北京：人民出版社，单行本，1958年。

有成熟叙事形态的中国电影,至少在四、五十年代之交,成了一阕断音。在当代中国电影的起始处,由于制片体制及电影制作"队伍"的剧变,不仅中国电影传统出现了巨大的断裂,而且与好莱坞电影的意识形态对峙,继而出现的与社会主义苏联的电影文化及电影传统的隔绝,使其参照的唯一蓝本是新政权对电影的政治定位及在强有力建构中的主流意识形态话语。因此,1949至1955年的中国电影,大都是以朴素而稚拙的艺术语言完成的影片,作为对新意识形态表述的电影再确认。而在1959年前后,从无到有、渐趋完善的新电影在与中国左翼电影传统的融合中,渐次形成了一种革命经典电影的成熟形态。

与中国的社会变化同步,在这一新的经典电影形态中,内在于电影机制间的性别秩序及其性别叙事发生了深刻的变化。就这些影片的主体而言,不仅是曾内在地结构于男性欲望视域中的女性呈现方式逐渐消失;而且在参照意识形态话语而形成的一套严密的电影叙事的政治修辞学中,逐渐抹去了关于欲望的叙事及其电影的镜头语言"必需"的欲望目光。如果说,关于欲望的叙事和欲望语言的消失,成功地消解了内在于好莱坞式的经典电影叙事机制中的、特定的男权意识形态话语:男性欲望/女性形象、男人看/女人被看的镜头语言模式;那么,在当代中国的电影实践中,这并不简单意味着革命经典电影模式彻底颠覆了男权的秩序与叙述。毫无疑问,这确乎撼动了男性中心的电影形态,但取而代之的,则是一种经过修正的、由强有力的父权意识形态组织起来的电影叙事。首先,这一新经典电影几乎无例外地呈现为权威视点(当然是男性的、尽管并非男性欲望视点)中的女性被述,而不是女性自陈;其次,女性形象不再作为男性欲望与目光的客体而存在,她们同样不曾作为独立于男性的性别群体而存在;更不可能成为核心视点的占有者与发出者。一如当代中国的社会组织结构,电影叙事中欲望的语言及人物欲望目光的消失,使银幕上人物形象呈现为"非性别化"的状态。男性、女性间的性别对立与差异在相当程度

上被削弱，代之以人物与故事情境中阶级与政治上的对立和差异。同一阶级间的男人和女人，是亲密无间、纯白无染的兄弟姐妹；他们是同一非肉身的父亲——党、人民的儿女。他们是作为一个共同的叙事形象或曰空间形象而存在的。正是这类模糊了性别差异的叙事造成了欲望的悬置，并将其准确地对位、投射于一个空位、一位非肉身的父亲：共产党、社会主义制度及共产主义事业。它成功地实现了一个阿尔都塞所谓的意识形态"询唤"，一种拯救者向被拯救者索取的绝对忠诚。非性别化的人物形象与叙事同时实现着对个人欲望及个人主义的否定与潜抑，在这一革命经典叙事形态中，任何个人私欲都是可耻而不洁的——而这私欲的典型样式：无外乎物欲与情欲，都将损害那份绝对忠诚。

## 秦香莲与花木兰

从某种意义上说，在现当代中国的思想、文化史上，关于女性和妇女解放的话语或多或少是两幅女性镜像间的徘徊：作为秦香莲——被侮辱与被损害的旧女子与弱者，和花木兰——僭越男权社会的女性规范，和男人一样投身大时代，共赴国难，报效国家的女英雄。除了娜拉的形象及其她所提供的反叛封建家庭而"出走"的瞬间，女性除了作为旧女人——秦香莲遭到伤害与"掩埋"，便是作为花木兰式的新女性，以男人的形象、规范与方式投身社会生活。而新中国权威的历史断代法，无疑强化了为这两幅女性镜像所界定的女性规范。或许时至今日，我们仍难于真正估价"时代不同了，男女都一样"，作为彼时的权威指令与话语，对中国妇女解放产生了怎样巨大而深刻的影响；一个不争的事实是，在1949至1979年这一特定的时段之中，它确乎以强有力的国家权力支持并保护了妇女解放的实现。乃至今日，它仍是一笔难于估量的巨大的历史遗产。

然而，一个在回瞻的视域中渐次清晰的另一侧面是，"男女都一样"的话语及其社会实践在颠覆性别歧视的社会体制与文化传统的同时，完成了对女性作为一个平等而独立的性别群体的否认。"男女都一样"的表述，强有力地推动并庇护着男女平等的实现，但它同时意味着对历史造就的男性、女性间深刻的文化对立与被数千年男性历史所写就的性别文化差异的遮蔽。于是，另一个文化与社会现实的怪圈是，当女性不再辗转、缄默于男权文化的女性规范的时候，男性规范（不是男性对女性、而是男性的规范自身）成了绝对的规范。——"男同志能做到的事情，女同志一样能做到"。笔者认为，从某种意义上说，与其说1949至1979年的性别文化的基本特征是"无性化"，不如说它是一种极为特殊的"男性化"更为真切。于是，这一空前的妇女解放运动，在完成了对女性精神性别的解放和肉体奴役消除的同时，将"女性"变为一种子虚乌有。女性在挣脱了历史枷锁的同时，失去了自己的精神性别。女性、女性的话语与女性自我陈述与探究，由于主流意识形态话语中性别差异的消失，而成为非必要的与不可能的。在受苦、遭劫、蒙羞的旧女性和作为准男性的战士、英雄，这两种主流意识形态镜像之间，"新女性""解放的妇女"失落在一个乌有的历史缝隙与瞬间之中。对妇女在政治、经济、法律意义上的解放，伴生出新的文化压抑形式。解放的中国妇女在她们欢呼解放的同时，背负着一副自由枷锁。应该、也必须与妇女解放这一社会变革相伴生的、女性的文化革命被抹杀或曰无限期地延宕了。一如一切女性的苦难、反抗、挣扎，女性的自觉与内省，亦作为过去时态成为旧中国、旧世界的特定存在。任何对历史书写的性别差异的讨论，对女性问题的提出，都无异于一种政治及文化上的"反动"。如果说，女性原本没有属于自己的语言，始终挣扎辗转在男权文化及语言的车辙下；而当代中国女性甚至渐次丧失了关于女性的话语。如果说，"花木兰式境遇"是现代女性共同面临的性别、自我的困境；而对当代中国妇女，"花木兰"、一个化装为男人的、以男性身份成为英雄的女人，则成为主流意识形态中、女性的最为重要的（如果不说是唯一的）的

镜像。所谓"中华儿女多奇志,不爱红装爱武装"[1]。

如果说,娜拉及一个"出走"的身影,曾造就了五四之女徘徊于父权之家与夫权之家间的一道罅隙,一个悬浮历史的舞台[2];那么,新中国权威的女性叙事——"从女奴到女战士",便构造了另一个短暂的历史瞬间:她们作为自由解放的女性身份的获取,仅仅发生在她们由"万丈深的苦井"迈向新中国(解放区或共产党与人民军队)温暖怀抱里、迈向晴朗的天空下的时刻。一如在新中国的经典电影《红色娘子军》中,琼花与红莲逃离了国民党与恶霸地主南霸天统治的椰林寨,跨入了红军所在的红石乡的时刻,不仅黑暗的雨夜瞬间变换为红霞满天的清晨;红莲身着的男子打扮也奇迹般地换为女装。但下一时刻,便是娘子军的灰军装取代了女性的装束[3]。在这一权威叙事中,一个特定的修辞方式,是将性别的指认联系着阶级、阶级斗争的话语——只有剥削阶级、敌对阶级才会拥有并使用性别化的视点。那是将女人视为贱民的歧视的指认,是邪恶下流的欲望的目光,是施之于女性的权力与暴力的传达[4]。因此,成了娘子军女战士后的琼花,只有两度再着女装:一次是深入敌占区化装侦察,另一次则是随洪常青(化装为"通房大丫头"/小妾)打进椰林寨。换言之,只有在敌人面前,她才需要"化装"为女人,表演女人的身份与性爱。从某种意义上说,当代中国妇女在她们获准分享社会与话语权力的同时,失去了她们的性别身份及其话语的性别身份;在她们真实地参与历史的同时,女性的主体身份

---

[1] 毛泽东诗词《七绝·为女民兵题照》:"飒爽英姿五尺枪,曙光初照演兵场。中华儿女多奇志,不爱红装爱武装。"p.255,《毛主席诗词》,北京:文教出版社,1960年。

[2] 参见笔者与孟悦合著的《浮出历史地表——现代妇女文学研究》中的第一章与第二章,郑州:河南人民出版社,1989年7月第一版。

[3] 影片《红色娘子军》中的军装无疑是一种艺术加工。在现存的图片资料中,第二次国内革命战争期间,红军多没有正式军装。仅存的海南琼崖纵队中的女战士——娘子军的照片(黑白),是身着宽身旗袍,这是彼时较男性化的女性服装。

[4] 从某种意义上说,这确乎是第一次、第二次国内革命战争及抗日战争中历史事实。参见竟陵子所著的《史海钩玄——武汉裸体大游行》一书中的pp.271—235。

消失在一个非性别化的（确切地说，是男性的）假面背后。新的法律和体制确乎使中国妇女在相当程度上免遭"秦香莲"的悲剧，但却以另一种方式加剧了"花木兰"式的女性生存困境。

## 家国之内

如果我们对花木兰传奇稍作考查与追溯，便不难发现，这个僭越了性别秩序的故事，是在中国文化秩序的意义上获得了特许和恩准的，那便是一个女人对家、国的认同与至诚至忠。"木兰从军"故事的全称应该是"木兰代父从军"[1]。木兰出现在读者视域中的时候，是一个安分于女性位置的形象："唧唧复唧唧，木兰当户织"；而木兰从军的动机是别无选择的无奈："昨日见军帖，可汗大点兵，军书十二卷，卷卷有爷名。阿爷无大儿，木兰无长兄。"[2] 事实上，中国古代民间文化中的特有的"刀马旦"[3]形象，都或多或少地展现着这种万般无奈间代父、代夫从军报国的行为特征。因而，口口相传、家喻户晓的《杨家将》[4]故事中颇为著名的剧目是《百岁挂

---

[1] 见乐府歌辞《木兰诗》，清代沈德潜选《古诗源》，pp.326—327，北京：中华书局，1963年6月第一版。

[2] 同上。

[3] 刀马旦，京剧角色行当。"旦"行的一支，扮演武艺高强的青壮年女性；多扎靠，武打多为马战；表演兼重唱做舞。

[4]《杨家将》：章回小说，作者不详，改编自《北宋志传》；以北宋将领杨业为原型，塑造了以杨老令公杨继业与其妻佘太君为家长的杨家将；杨家将故事更著名的是《杨家府演义》（全称《杨家府世代忠勇通俗演义》），讲史小说，相传为明人所作；两书均以杨家的男性世系：杨令公及其子"七狼八虎"，尤其是四郎杨延昭，杨延昭之子杨宗保（穆桂英之夫），之孙杨文广（宗保、桂英之子）的男性世序为主线，仍是"正史"写法的野史；一个有趣的事实是，以佘太君、儿媳七郎八虎之妻、女儿八姐九妹、孙媳穆桂英（《百岁挂帅》，又称《十二寡妇征西》中的十二寡妇）的"杨门女将"故事，在上述两书中均为陪衬或全无踪影；杨门女将的故事多在为民间话本，或戏曲形式中被讲述，并渐趋完整；因此，前两部小说均以文广之子怀玉率全家归隐太行山为结，而京剧连本戏《杨家将》则多以《穆桂英挂帅》做终。

帅》和《穆桂英挂帅》（而这些段落作为京剧剧目流行，却是1960年代的事情）。那都是在家中男儿均战死疆场，而强敌压境、国家危亡的时刻，女人迫不得已挺身而出的女英雄传奇。令人回肠荡气的"梁红玉擂鼓镇金山"[1]的剧目，尽管同样呈现了战争、历史场景中的女人，但这位女英雄，有着更为"端正"的位置：为夫擂鼓助战。而《杨家将》中另一些确乎"雌了男儿"的段落，诸如"穆柯寨招亲""辕门斩子"[2]，便只能作为喜剧式的余兴节目了。这类余兴又远不如匡正而非僭越性别秩序的喜剧曲目《打金枝》[3]更令人开心写意。

当然，如果将花木兰的故事对照于法国女英雄贞德的故事，不难发现，在绝对的、不容僭越的叙别秩序的意义上，中国的封建文化（或曰儒文化）较欧洲中世纪的基督教文化要宽容、松弛些。在中国的民间故事中，女扮男装的"欺君之罪"，屡屡因"忠君报国"而获赦免。从某种意义上说，在历史的改写中渐次被赋予了权力秩序意义的"阴阳"观，固然在中国文化的普遍意义上，对应着男尊女卑的性别秩序；但其间对阶级等级秩序的强调——尊者为阳、卑者为阴，主者为阳，奴者为阴，却又在相当程度上削弱、至少是模糊了泾渭分明、不容跨越的性别界限。于是，在所谓"君臣、父子、夫妻"的权力格局中，同一构型的等级排列，固然将女性置于最底层；但男性，同样可能在臣、子的地位上，被置于"阴"/女性的文化位置之上。前现代的中国文人以"香草美人"自比的文学传统间或

---

[1] 京剧著名剧目，又称《战金山》，表现南宋女将梁红玉，宋将韩世忠之妻；建炎四年（1130），梁红玉与韩世忠在黄天荡阻击金兵，梁红玉为之擂鼓助战，大破金兵。

[2] 京剧连本戏《杨家将》中的两出，前者说的是随父落草为寇的女将穆桂英相中了前来征讨的官军小将杨宗保，将其生擒，并在山寨中招亲；后者说的是，杨宗保与穆桂英成亲后回到宋营，却被父亲以"阵前招亲"罪，绑在辕门，不许众人劝谏；但当穆桂英率部前来之时，却只能放了宗保，并仓皇交出帅印。

[3] 京剧著名曲目。说的是唐代大将郭子仪一家功高盖世，肃宗（756—778）将其幼子郭暧招为驸马；但公主娇纵，强迫丈夫行君臣大礼，郭暧恼羞之下打了公主，却被皇帝赦免，并废公主、驸马间的君臣礼，要求女儿行夫妻礼数。

肇始于斯。而花木兰、贞德故事两厢对照的另一个发现，便是无论是花木兰、梁红玉、穆桂英，还是"奥尔良姑娘"贞德，她们"幸运"地跃出历史地平线的机遇，无论是在历史的记录里，还是在传奇的虚构中，其背景都是烽烟四起、强敌犯境的父权衰微之秋。换言之，除却作为妲己、褒姒[1]一类的亡国妖女，女人以英雄的身份出演于历史的唯一可能，仍是父权、男权衰亡、崩塌之际。因此，或许不难解释现代文学史上的女性写作，继"五四"新文化运动之后的又一浪出现在1940年代沦陷区。

尽管如此，中国民间文化中的"刀马旦"传统，仍透露出一个有趣的信息，那便是前现代的中国妇女，也在某种程度上被组织于对君主之国的有效认同之中。当然，如果说，"修身、齐家、治国、平天下"，构成了一个好男儿的人生楷模；那么，一个女人偶然地"浮出历史地表"、为国尽忠的前提同时是为家尽孝。于是，木兰的僭越，因"代父"一说而获赦免；穆桂英"自择其婿"的越轨，则因率落草为寇的穆柯寨人众归顺宋朝，并终以"'杨门'女将"之名光耀千古而得原宥。似乎是国家兴亡，"匹夫""匹妇"均"有责"于此。固然，在最肤浅的"比较文化"的意义上，此"家"非彼"家"——前现代中国之"家"是父子相继的父权制封建家族，而非现代社会男权中心的核心家庭；此"国"非彼"国"——封建王朝并非现代意义上的民族国家。《孔雀东南飞》《钗头凤》与《浮生六记》[2]

---

[1] 妲己，商纣王宠妃，史书与小说中，纣王为取悦妲己荒淫无道，终于导致了商的灭亡；褒姒，周幽王宠妃，史书与传说中周幽王（？—公元前771）因宠幸褒姒而终至亡了西周。

[2] 《孔雀东南飞》，又名《古诗为焦仲卿妻作》，描写美且惠的刘兰芝嫁与庐江府小吏焦仲卿为妻，夫妻感情甚笃，但为焦母逼迫，将刘逐回母家，两人发誓相守，但刘再次被兄逼嫁，投水而死，焦闻之，亦"自挂东南枝"——自缢殉情，见《古诗源·卷四·汉诗》，pp.82—87；《钗头凤》，为宋代诗人陆游的著名词作。《耆旧续闻卷十》载："放翁先得内琴瑟甚和，然不当母夫人意，因出之。夫妻之情，实不忍离。后适南班士名某，家有园馆之胜。务观一日至园中，去妇闻之，遣遗黄封果酒果馔，通殷勤。公感其情，为赋此词。其妇见而和之……未几，怏怏而卒。"见龙榆生编选《唐宋名家词选》，上海：上海古籍出版社，1980年2月新一版，pp.231—232；[清]沈复《浮生六记》，今存四卷，述沈复（三白）与表姐陈芸青梅竹马，后结为夫妇，伉俪相得，

的悲剧绝唱，间或从另一个侧面上，揭示了女性对父权家庭，而不仅是男性的依附与隶属地位；揭示了男性（为臣、为子者）在对抗父（或代行父职之母）权时的苍白、无力。他们除了"自挂东南枝"——以死相争之外，便是得"赠""一妾，重入春梦"——"以遗忘和说谎为先导"，继续苟活下去。

因此，作为中国民主革命的重要组成部分，五四时代最著名的文化镜像之一的娜拉，在其接受与阐释层面上，其身份由走出"玩偶之家"——现代核心家庭的妻子改写为背叛封建家庭的女儿/儿子，便不足为奇了。而这位由父亲之家转向丈夫之家的"出走的娜拉"，也迟迟未出现在中国银幕。中国电影初年，呈现在银幕上的，除却前现代苦情戏中的遍尝苦难的贤良女子、鸳蝴派的痴情怨女，便是飞檐走壁、来去无踪的侠女——如果说这最后一种"形象"间或僭越了性别秩序，但在影片的叙事逻辑中，她们原本便属于社会秩序之外的生存；多少类似与好莱坞西部片中的枪手，她们在秩序与僭越之间，在秩序的匡正与为秩序放逐之间（《红侠》《荒江侠女》[1]，等等）。及至作为"五四新文化革命之补课"的、1930年代"复兴国片运动"及"左翼电影运动"出现之时，银幕上的女性则在都市底景上被定义为"先验的无家可归"者，不仅女儿与"家"/父之家的联结被先在地斩断或曰搁置，而且她的阶级身份亦先于她的性别身份获得指认与辨识（《野玫瑰》《神女》《十字街头》《马路天使》[2]，等等）。那一"娜拉出走于父亲之家"的场景间或闪现而过，那么它无疑已成为悲剧结局的预

---

（续上页）却获罪翁姑，遭斥逐，死于贫病之中，后旧友琢堂"赠""一妾，重入春梦。从此扰扰攘攘，又不知何时梦醒耳！"p.38，俞平伯校点，北京：人民文学出版社，1980年7月第一版。

[1]　《红侠》，导演文逸民，默片，1929年，友联影片公司；《荒江侠女》，导演陈铿然，默片，共十一集，1930—1931年，友联影片公司。

[2]　《神女》，导演吴永刚，默片，1934年，联华影业公司；《野玫瑰》，导演孙瑜，默片，1932年，联华影业公司；《十字街头》，导演沈西苓，1937年，明星影片公司；《马路天使》，导演袁牧之，1937年，明星影片公司。

警（《新女性》[1]）。在此，女性的悲剧命运，已不仅用于昭示父权与男权社会的重压，同时用于书写现代中国个人主义的悲剧归途。事实上，最接近于易卜生之娜拉的故事与形象，迟到地出现在战后、1940年代的中国银幕之上（《遥远的爱》《关不住的春光》《弱者，你的名字是女人》[2]，等等）；这一次，成熟、果决的女性确乎出走现代核心家庭的"玩偶之家"，反叛于文明社会的夫权秩序。然而，再一次，女性的出走同时是一种归属的获得：她们毅然跨出"玩偶之家"，并非进入未知或空明，而是投身于名之为"集体""人民"或"革命"的群体之中。再一次，对妇女解放命题的凸现，成了一种隐喻，一种询唤或整合，姑妄称之为"知识分子"——布尔乔亚、小布尔乔亚的方式。

或许可以说，在现代中国文化史上，女性/妇女解放的主题是一个不断为大时代凸现、又为大时代遮蔽的社会文化命题。如果我们姑妄沿用以"启蒙和救亡"[3]为关键词的、对中国现代史的描述；那么，同时显现出的是一个有趣的女性境遇的文化悖论。从表面看来，"启蒙"命题通常凸现了妇女解放的历史使命，但它在突出反封建命题的同时，有意无意地以对父权的控诉反抗，遮蔽了现代男权文化与对封建父权间的内在延续与承袭。在类似的电影与文学表述中，女性的牺牲者与反叛者常在不期然间被勾勒为一个隐喻，作为一个空洞的能指，用以指称封建社会的黑暗、蒙昧，或下层社会的苦难。与此同时，在将"旧女性"书写为一个死者、一个历史视域中的牺牲与祭品的同时，阻断了对女性遭遇与体验的深入探究，遮没了女性经验、体验及文化传统的连续与伸延。而"救亡"的命题，似乎以民族危亡、血与火的命题遮蔽了女性命题的浮现，并再度将女性整合于强

---

[1]《新女性》，导演蔡楚生，1934年，联华影业公司。

[2]《遥远的爱》，编导陈鲤庭，1947年，中央电影企业股份有限公司二厂；《关不住的春光》，编剧欧阳予倩，导演王为一、徐韬，1948年，昆仑影业公司；《弱者，你的名字是女人》，编剧欧阳予倩，导演洪深、郑小秋，1948年，大同电影企业公司。

[3] 参见李泽厚《中国现代思想史论》，东方出版社，1987年6月。

有力的民族国家表述与认同之中；但在另一侧面，经常是这类男权社会秩序在外来暴力的威胁面前变得脆弱的时刻，文学中的女性写作才得以分外清晰的方式凸现女性的体验与困境[1]。尽管如此，经历了民主革命的中国女性，仍然身处家国之内；所不同的是，以爱情、分工、责任及义务的话语建构起来的核心家庭取代了父权制的封建家庭；而强大的民族国家的询唤，则更为经常而有力地作用于女性的主体意识。

## 女人与个人的天空

从某种意义上说，现代中国女性文化的困境之一，联系着个人与个人主义话语的尴尬与匮乏。尽管五四文化运动是中国历史上一场伟大的启蒙运动，但现代性话语在中国的传播与扩张，始终不断遭到特定中国历史进程的改写；不仅是余威犹在的封建文化、所谓传统中国社会的"超稳定结构"或"历史的惰性"[2]；而且是来自于外部帝国主义势力的强大威胁，几代中国知识分子对中国命运与现代中国社会性质的思考，以及他们对未来中国抉择，决定了是"科学与民主"——对强大的民族国家的憧憬和构想，而不是所谓"自由、平等、博爱"的旗帜，成了中国启蒙文化与人文精神的精髓。因此，在现代文化史上，孤独的个人始终未曾成为任何意义上的文化英雄。他们如果不是徘徊歧路的怯者，便是大时代风云中的丑角。如果说，女性作为一个性别群体的浮现，始终遭到男权与父权话语的联手狙击；那么，女性叙述所不时采取的与个人话语合谋的策略，则由于中国文化内部个人主义文化的暧昧与孱弱，成了某种有效而有限的可能。

---

[1] 继五四之后，中国女作家创作的另一个高峰期出现在四十年代沦陷区。

[2] 最先提出这一概念的，是金观涛、刘青峰合著的论文《历史的沉思——中国封建社会结构及其长期延续原因的探讨》，作者后来据此发展出诸多系统论述；论文原载于《历史的沉思》，北京：三联书店，1980年12月。

因此，尽管自传式的写作始终是女性文学书写的重要方式之一，但它甚至无法成为一种获得指认的、哪怕是指认为边缘的声音；它更多地被指认为某种时代的症候或社会的象征。在现代中国的思想文化史上，"女性"和"个人"一样，是一个响亮的名字，同时是一份暧昧的生存。如果说，《倾城之恋》[1]在女性的书写中成为别样的关于历史和女人的寓言；那么，在即将分娩的时刻独自挣扎在战乱中的武汉码头、在无言与孤独中悄然死在兵临城下的香港的女作家萧红，其传奇而坎坷的一生，便成就了又一份女性的启示录[2]。如果说，"个人"在酷烈的现代中国史上，显现出的不仅是新生的脆弱，而且是在"德先生""赛先生"旗帜下，一份特定的空洞与茫然；那么，女性便是在再度凸现的"女儿"身份之外的一处话语的迷宫。因此，从某种意义上说，类似关于女性与个人的话语，及其文化困境的显现，始终只是左翼的、精英知识分子话语中的一个角隅，几乎未曾成功地进入中国电影——这一都市/商业/大众文化，准确地说，是未能成为其中成功而有效的电影表达。在中国电影史（1905—1949）的脉络中，一个有趣而繁复的例证，是屈指可数的女编剧之一艾霞，提供了一部近乎于女性自陈的电影故事，但她本人却在生存与精神的双重压力下自杀身亡；作为她生命悲剧命运的化装版，一代名伶阮玲玉主演了这部由男性导演蔡楚生执导的名片《新女性》。故事中的女主人公历经冲出黑暗的、压抑的父权家庭、自主命运，到再度决绝于现代"玩偶之家"，走向独立的人生，并撰写了自传体小说《爱情的坟墓》，但终因无法逃脱作为男性欲望的玩物与出版业商业操作中"被看"/遭窥视的命运而自杀。这部影片尚未公映，便因触犯男权社会引发轩然大波，并最终导致了阮玲玉之死[3]。一个女性书写的"套层"故事，一个反抗的新女性回声般的毁灭/自毁的记录，似乎相

---

[1] 张爱玲著名中篇小说。

[2] 参见骆宾基《萧红小传》，pp.86—86，pp.102—104。哈尔滨：黑龙江人民出版社，1981年11月。

[3] 参见朱剑《无冕影后阮玲玉》，pp.203—289，兰州：兰州大学出版社，1997年1月。

当清晰地展示了女性与"个人"间的脆弱合谋,以及这合谋的破产。除却在电影史与大众文化研究的脉络中,一般人都将阮玲玉之死视为商业、明星制度之下的女性悲剧,而非新女性与父权/男权文化的悲剧撞击;它同时是二十世纪三十年代左翼电影与右翼报业间的冲突。然而,这一冲突并未牺牲影片的导演蔡楚生,却最终牺牲了演员阮玲玉,便不能不说是耐人寻味。而且一如当代中国女作家素素颇具慧眼的发现,"阮玲玉之死",与其说是抽象意义上的新女性与父权/男权文化的撞击,不如说是更为具体地表现为五四时代浮出历史地表的新女性与作为近代中国遗民的旧文人间的撞击[1]。因为这些"十足新"的新女性,在历史场景中的作为远比"她"在(甚至在她们自己的)话语的呈现中来得果决、勇敢。如果说,作为一种语词性的存在,"新女性"必然面临着文化、话语的极度匮乏;那么这种匮乏间或同时意味着因规范与压抑的暂时缺失而获得自由机遇。相反,较之于"新女性",倒是社会、文化的未死方生间辗转的个人(男人)——旧文人/新青年们,显得迷惘孱弱得多。这或许便是张爱玲、胡兰成"传奇"的别样含义所在。张爱玲的大陆电影生涯——《太太万岁》《不了情》编剧,以她特有的幽默、圆滑书写女性的委曲求全。而在战后中国的特殊语境中,国共两党的主流书写,都在以传统血缘家庭和核心家庭破碎的故事,作为社会政治动员与整合的"楔子";而所谓"走中间路线"的文华公司的影片,则以对核心家庭忍辱负重的保全,作为对个人"天空"的固守;但毫无疑问,这"个人"的固守,必须以女性的"自我牺牲"为代价。但有趣的是,张爱玲以这两部女性委曲求全故事所赚得的版税,却用以"支付"与胡兰成分手的"赡养费"。毋庸赘言,这个通常被解读为"痴情女子负心汉"的故事中,性别角色无疑呈现为有趣的倒置[2]。

---

[1] 素素《前世今生》,pp.76—81,上海:上海文艺出版社,1997年3月。

[2] 参见胡兰成《今生今世》下卷,〈民国女子〉pp.273—306,〈永佳嘉日〉pp.441—478,台北:三三书坊,1990年9月16日。

从某种意义上说，是作为个人/男人而非女性的文化叙事策略，新女性的故事不仅再度被书写为男性的假面告白，而且不时成为建构个人新的归属——阶级的或民族国家的或布尔乔亚之个人的伦理叙述所必需的牺牲。正是在男性关于女性的书写中，女人——新女性，作为不堪一击的个人指称，在完成了一个反叛姿态的同时，遭到社会文化的放逐，而非自我放逐。关于女性的写作更多地被读解为社会文化的一种症候，用以指称弱者、畸零人与迷失客。同时，必然地用以指称民族或阶级的命运。化装为女人的故事，似乎是一个寓言、一处低矮的天空。

## 家国之间

新中国的建立，使女性群体全面登临了久遭拒绝与放逐的社会舞台，一蹴而挣脱了暧昧无名的历史地位。几代人的梦想成真，社会主义中国以空前强大、统一的民族国家的形象面世。旷日持久的社会、文化思想教育运动，在建立社会主义意识形态的同时，确立起空前的强大有力的"爱国主义"文化政治认同。而遭围困、被封锁的国际环境则加强了这一特定的民族国家的向心力。这无疑是中国近代史以来一次以民族国家的名义所实现的空前有力而有效的文化、政治整合。在当代女性文化史上，第一次，来自国家的询唤与整合先于对家庭的隶属与归属到达女性。但这一次，解放的到来并不意味着、至少是不仅意味着她们将作为新生的女性充分享有自由、幸福；而意味着她们应无保留地将这自由之心、自由之身贡献给她们的拯救者、解放者——共产党人和社会主义、共产主义事业。她们唯一的、必然的道路是由奴隶而为人（女人）、而为战士。她们将不是作为女人，而是作为战士与男人享有平等的、无差别的地位。

这或许是花木兰作为一个女性境遇之隐喻的另一节点。在《木兰诗》中，木兰十二年的军旅生涯，只是这样几句简约而华美的诗句："万里赴戎

机,关山度若飞。朔气传金柝,寒光照铁衣。将军百战死,壮士十年归。"诗章的简约,间或由于此处无故事——更为准确地说,是此处的故事太过熟稔,它已在无数的男人的战争中被讲述。然而它所约略了的或许正是此间一个女性僭越者所首先面临的现实:陌生的男性世界,其间的秩序规范、游戏规则;一个"冒入"男性世界的女人、一个化装为男人的女人可能遭遇到的种种艰难困窘与尴尬不便。相反,《木兰诗》以盈溢的口吻详述的是木兰的归来:"……开我东阁门,坐我西阁床。脱我战时袍,著我旧时装。当窗理云鬓,对镜贴花黄。出门看火伴,火伴皆惊惶,同行十二年,不知木兰是女郎。"于是,在木兰那里,男装从军与女装闺阁,便成为清晰分立的两个世界、两种时空。东阁之门,清晰地划开男性的社会舞台与女性的家庭内景。然而,对于新中国女性说来,她们甚或没有木兰这样的"幸运"。强有力的社会询唤与整合,将女性这一性别群体托举上社会舞台,要求她们和男人一样承担着公民的义务与责任,接受男性社群的全部行为准则,在一个阶级的、无差异的社会中与男人"并肩战斗";而在另一方面,则是被意识形态化的道德秩序(崇高的无产阶级情操与腐朽没落的资产阶级生活方式)的强化,在将家庭揭示、还原为社会组织的基本单位的同时,对以婚姻为基础的家庭价值的再度强调。在不可僭越的阶级、政治准则之下,婚姻、家庭被赋予了并不神圣、但无比坚韧的实用价值;而女人在家庭中所出演的却仍是极为经典、传统的角色:扶老携幼、生儿育女、相夫教子,甚或是含辛茹苦、忍辱负重。一个耳熟能详的说法:"双肩挑"[1],准确地勾勒出一代新中国妇女的形象与重负。

而一场理应与妇女的社会解放相伴随的女性之文化革命的历史缺席,不仅造成了新女性对自己的社会角色的茫然困顿,而且使得性别双重标准仍匿名占据着合法的历史地位。在这一简单地否定性别差异、以阶级阵营

---

[1] 官方女性刊物与妇联组织常用语,特指妇女同时肩负着社会责任与家务劳动。

为划定社会群落之唯一标准的历史时期，女性所面临的问题不仅是女性的阶级身份仍是参照其父、夫来确认的，而更大的问题在于，在这一以男性为唯一规范的社会、话语结构中，解放的妇女再次面临无言与失语。除却一个通常会作为前缀或放入括号的生理性别之外，她们无从去指认自己所出演的社会角色，无从表达自己在新生活中的特定体验、经验与困惑。因此她们必然遭遇着彼此分裂的时空经验，承受着分裂的生活与分裂的自我：一边是作为和男人一样的"人"，服务并献身于社会，全力地，在某些时候是力不胜任地支撑着她们的"半边天"；另一边则是不言而喻地承担着女性的传统角色。在"铁姑娘"与"贤内助"之间，她们负荷着双重的、同样沉重而虚假的社会角色。而这双重角色同样获得了传统文化的支撑，获得了其有力而合法的表述。

在家国之间。尽管和男人一样，对于女人，对国——共产党、无产阶级、共产主义事业的献身与忠诚是首要的与先决的；但和男人不同的，是在不言之中，女人仍对于家庭负有依然如故的、不容忽视的义务。如果说，在现实生活中，"为国尽忠"事实上已占据了女性的生命的主部；那么，公开的与潜在的性别双重标准，作为话语构造与行为准则，仍造成了女性分裂冲突的内心体验与内疚负罪式的心理重负。这是些"不曾别离家园的女英雄"[1]。从某种意义上说，在革命营垒内部，"阶级的兄弟姐妹"式的和谐平等的社会景观与话语构造，除却遮蔽了双重标准的存在外，同时将潜藏在文化内部的欲望的驱动与语言更为有力地转化为社会的凝聚力与向心力。换言之，一个以民族国家之名出现的父权形象取代了零散化而又无所不在的男权，成了女性至高无上的权威。

---

[1] 参见陈顺馨《中国当代文学的叙事与性别》的序言《女性主义批评与中国当代文学研究》，p.22，北京：北京大学出版社，1995年4月第一版。

## 书写性别

　　陈顺馨君在对"十七年"文学所作的深入而详尽的研究中指出：当我们对这一时期的文学进行"叙事话语的考察时，不难发现主导的叙事话语只是把'女性的'变成'男性的'，貌似'无性别'的社会，文化氛围压抑着的只是'女性'，而不是性别本身，而突出的或剩下的'男性'又受到背后集'党''父'之名于一身的更高权威所支撑，成为唯一认可的性别标签。当男性成为政治的有形标记时，具有权力的男性话语所发挥的就不仅是性别功能，也有意识形态功能。意思是说，传统的男/女的支配/从属关系其实没有消除，而是更深层地和更广泛地与党/人民的绝对权威/服从关系互为影响和更为有效地发挥其在政治、社会、文化、心理层面上的作用"[1]。因此，不仅叙事性作品（小说、电影、叙事诗）中男性英雄形象仍作为先驱者与引路人——在《白毛女》中，是已成为共产党八路军战士的昔日恋人大春，将喜儿领出了潮湿阴暗的山洞，引向光明幸福的新生；在《红色娘子军》中，是共产党人洪常青将女奴琼花赎出水牢，指点她走向革命，并一步步教诲她成长为英雄。

　　不仅如此。在工农兵文艺的叙事性作品中，"女性"作为注定被弃置、被改写的"品质"与特征，同时作为一种本质主义的、不容置疑的"修辞"，充斥在关于民族、国家的叙述之中，并且开始成为某种必须而有效的"神话"符码。作为人物的性别身份，它更多地被用作革命的"前史"，用作人民、"个人"与党、共产党人的历史际会之前的长夜隐喻，用作被压迫阶级历史命运的指称。而在革命的场景中，仍可以"合法"保有的女性身份是历尽苦难而无穷奉献的母亲——神话故事中的大地母亲，子弟兵之母；人民、祖国、土地，以及深明大义的岳飞之母式的娘亲；是被侮辱与

---

[1] 参见陈顺馨《中国当代文学的叙事与性别》的序言《女性主义批评与中国当代文学研究》，pp.87—88，北京：北京大学出版社，1995年4月第一版。

被损害的无助的女人;是女儿——纯白无辜的牺牲与献祭——充满了活力与憧憬、充满了可能与未知,对她们父兄般的庇护或淫荡邪恶的欲望、成全或阻挠她们对爱情幸福的追求向往,便构成光明王国与黑暗王国的殊死搏斗,构成了对权威的阶级与历史话语的再印证;而她们对男性、对人生道路的选择,因此而可能成为某种象征和社会寓言;同时,故事中可辨认的另一类女性角色,是集荡妇、女巫于一身的敌手,至少是旧势力、旧习俗的化身与爪牙。

其间最富活力的或许是女儿/少女(确切地说是农家少女)们的形象:从喜儿(歌剧、电影《白毛女》)到二妹子(《柳堡的故事》),从春兰(长篇小说、电影《红旗谱》)到琼花(电影《红色娘子军》)、高山(电影《战火中的青春》[1]),少女的形象仍作为象征意义上的"名花无主""待字闺中"——以其未知与悬置的位置负荷着某种社会、历史、时代的叙事。有趣之处在于,当类似的少女形象在叙境中出演女性身份时,她们便仍处于经典的客体位置之上,成为他人行为及意义的对象;她们唯一可能选取的行动是对爱情与幸福婚姻追求(事实上,这是女性生命中绝无仅有的一次性的权限、某种青春的特权。甚至在封建文化中,它亦可能在"才子佳人"故事中成为网开一面的特例:《西厢记》《牡丹亭》或可为证)。而主体地位的获取,则意味着对"女性"的超越与弃置,现代版的花木兰——高山的故事因此而意味深长。

从某种意义上说,文化的压抑行为,不仅是最为有力的建构手段之一,而且正是放逐行为自身将被逐者构造为此文化重要的内在元素。在当代中国文化实现其对"女性"压抑的同时,"女性"成了某种空位,成为某种有效的社会象征。不仅"党—母亲""祖国—母亲"式的意识形态修辞方式,成功地映衬出"父之名"的神圣;而且"严父慈母"式的人物意义格局,也在革命战争叙事中成为构造革命大家庭表象的重要手段。于是,

---

[1] 《战火中的青春》,导演:王炎,1959年,长春电影制片厂。

某种本质主义的女性表述，成就了一种不可或缺的文化功能，一个男人、女人或象征物均可占据的空位。一边是女奴—女人—战士的叙述模式，其间"女性"是一个必须渐次消失、终于隐匿的特征标识；一边则是无所不在的"女性"、母爱的光辉润泽着革命经典叙事的肌理。"她"不仅可以是党、祖国、人民、土地，不仅可以在"没有共产党就没有新中国""人民，只有人民才是创造世界历史的动力"[1]的双重权威话语中，在党、军队/人民——拯救者/被拯救者的动态模式中，发挥丰富而迷人的功能作用；而且可以在革命大家庭表象的任何一位耐心、细致、充满爱心与呵护的政治领导人身上显露其身影。关于"女性本质"的众多的正面与负面的表述便在多重意义上为新中国政治、文化所借重。

## 空洞的能指

毋庸置疑，在革命经典电影的制作中，改编自女作家杨沫的同名长篇小说的电影名作《青春之歌》[2]是最为有趣而重要的作品之一。崔嵬导演的影片《青春之歌》无疑是社会主义现实主义电影的范本之一。假若剥离作品产生的历史语境，人们或许会立刻将这部故事指认为女性的成长故事（事实上，小说原作也确有着相当充裕的作者自传的成分在其中）。然而，在作品写作并出版的年代，这一突出特征却始终是一种匿名的存在。尽管从接受的层面上看，其女性自传的因素无疑是电影/小说在中国城市观众/读者受到持久而热烈欢迎的因素之一；但在话语层面上，"女性"是一个不可见的、遭潜抑的身份，同时是一个重要而灼然的"空洞的能指"。在此，"女性"是作为"知识分子"这一特定的社会身份的隐喻而获得其指认与

---

[1] 毛泽东《论联合政府》，《毛泽东选集》，p.1031。

[2] 《青春之歌》，导演崔嵬，改编自女作家杨沫的同名长篇小说，1959年，北京电影制片厂。

表述的[1]。这无疑是一种有趣的政治历史的修辞方式（尽管这一修辞方式并非始终有效）。

事实上，毛泽东时代主流意识形态中关于知识分子的话语与传统意识形态中关于女性的话语间，始终存在着微妙的对位与等值。如果说，女性的地位与意义是依据她所从属的男人——父、夫、子来确定的；那么，知识分子的地位与意义则是由他所"依附"的阶级来定义的[2]。如果说，女性是既内在又外在于男权文化的存在，是一种不可或缺、却可疑而危险的力量；那么，这也正是知识分子之于社会现实中的角色[3]。如果说，在经典意识形态中，女性的负值表述为稚弱、无知、易变而轻狂；那么，这也正是知识分子之为一种"典型"的类型化特征[4]。于是，以一个女人的故事和命运，来隐喻知识分子的道路便成为恰当而得体的选择。《青春之歌》中，女性命运与知识分子道路，在意义层面上作为象征的不断置换，成为影片最为重要的文本策略之一。在作品产生的年代里，《青春之歌》绝非一部关于女性命运或曰妇女解放的作品，不是故事层面上呈现的林道静的青春之旅，其中的女性表象再度成为一个完美而精当的"空洞的能指"；在历史的指认视域中，小说真正的被述对象是资产阶级、小资产阶级知识分子道路或曰思想改造历程。《青春之歌》由是而成为工农兵文艺作品序列中一部十分重要的寓言式本文，它呈现了一个个人主义、民主主义、自由主义的知识分子改造成长而为一个共产主义者的过程，它负荷着特定的权威话语：资产阶级、小资产阶级知识分子（女性）只有在共产党的领导下，历经追求、痛苦、改造和考验，投身于党、献身于人民，才有真正的生存与

---

[1] 参见何晓《〈青春之歌〉——大跃进的产儿——群英会上访崔嵬》，《文汇报》1959年12月5日；参见笔者《〈青春之歌〉历史视域中的重读》，《电影理论与批评手册》，pp.199—217，北京：科学与技术文献出版社，1993年。

[2] 毛泽东《在中国共产党全国宣传工作会议上的讲话》，1957年5月12日，《毛泽东选集》第五卷1977年版，p.406。

[3] 参见毛泽东《打退资产阶级右派的猖狂进攻》，1957年7月9日，同上，p.440。

[4] 参见毛泽东《坚定地相信群众的大多数》1957年10月13日，同上，p.492。

出路（真正的解放）。这并非一种政治潜意识的流露，而是极端自觉的意识形态实践。一如影片的导演崔嵬所言："《青春之歌》通过林道静的典型形象，通过她的经历，指出了知识分子应走的道路，指出了小资产阶级知识分子只有在党的领导下，把个人命运和大众命运联结起为才有出路"[1]。事实上，在"十七年"主流艺术的诸多"历史教科书"中，《青春之歌》充当着一种特殊的读本：一部知识分子的思想改造手册。如果说，杨沫的《青春之歌》作为"十七年"文学的主流写作范本之一，展示了一种关于知识分子的、文化的与社会实践的规范；那么，这一特定的政治修辞学方式，同时在不期然间揭示了女性与知识分子相类似的社会边缘地位。换言之，《青春之歌》为我们展现了一处被成功地组织于某种中心建构之中的边缘叙述；或者说，这是某种边缘处的中心叙事。

## 否定欲望的"欲望动力学"

事实上，在经典的社会主义意识形态之中，阶级差异成了取代、阐释、度量一切差异的唯一社会存在；因此，在工农兵文艺中，阶级的叙事不断否定并构造着特定性别场景。此间，一种重要的意识形态话语或曰不言自明的规定，将欲望、欲望的目光、身体语言，乃至性别的指认，确定为"阶级敌人"（相对于无产者、革命者、共产党人）的特征与标识；而在革命的或人民的营垒之内，则只有同一阶级间的同志情。因此，在工农兵文艺中，被指认的欲望与"爱情"的叙事，是地狱的大门、罪恶的渊薮，是骗局与陷阱，至少是网罗、堕落与诱惑。在《青春之歌》中，这便是集封建买卖婚姻、国民党恶势力、男性的淫邪欲望于一身的人物胡梦安，对

---

[1] 参见何晓《〈青春之歌〉——大跃进的产儿——群英会上访崔嵬》，《文汇报》1959年12月5日。

女主人公林道静的无耻企图与迫害;是地主之子、"胡适之的大弟子"(在彼时的历史语境之中,这是不容置疑的"国民党走狗文人"的指称)余永泽在迷人的爱情言词下卑鄙的占有欲("你是我的!"),这种爱情的最好结局是乏味而庸俗("烙饼摊鸡蛋"式)的家庭主妇的生涯。

从某种意义上说,小说《青春之歌》所呈现的女性叙述的匿名性,颇具症候性地展示了新中国女性文化的微妙境遇。如果说,"时代不同了,男女都一样",在倡导、实践新的社会平等的同时,成功遮蔽了女性的社会性别,似乎女性的生存仅存于生理性别的层面上;那么,作为种种有效的意识形态话语的重要组成部分,女性的和关于女性的叙事,又不断地在借重关于女性社会性别的话语(诸如"女性"与"弱者"、与"知识分子"的相类)的同时,放逐性别——身体的和欲望的叙述和语言。然而,一如放逐始终是一种有效的命名,尽管在工农兵中,任何欲望与身体的叙述,如果不是反动、腐朽、没落的资产阶级文化,至少是被禁止的"自然主义"劣迹;但在"纯洁"的、事实上无所不在的性别叙述中,欲望仍潜在地充当着叙事的助推。女人—男人的经典关系式仍先在地提供着叙事的与意识形态运作的"经济"模式,以女人在男人间的"交换"、移置来"真实地再现"时代与历史,仍是工农兵文艺的叙事母题之一。这便是在工农兵中尴尬而依然迷人的"爱情故事"。在《青春之歌》中,女主人公是通过对爱情、不如说是情爱——一己私欲——的弃置而迈开投向革命的第一步。毋庸置疑,在小说《青春之歌》之中,真正的爱情故事并非被指认为"爱情"的林道静、余永泽的"浪漫之恋",而是林道静与共产党人卢嘉川之间的恋情。这是因未曾表白、未曾牵手而极为纯洁的感情;在两人的共处之中,它甚至未获指认;因为彼时彼地,它与其说是作为一个美丽的爱情故事,不如说作为一个寓言:不是一个女人遭遇到了令她倾心的男人,而是一个迷惘的知识分子遭遇到了共产党人、革命的启蒙者与领路人。然而,一如工农兵文艺的革命经典之作影片《红色娘子军》,此间不仅潜在的性别秩序(男人/女人、尊/卑、高/下、启蒙者/被启蒙者、领路人/追随者)仍

当然地提供着叙述与接受的合法性，而且几经遮蔽、深藏不露的欲念仍是女主人公行动的动力之一[1]。因此，这"没有爱情的爱情故事"一经确立，凭借它而表述的意识形态话语亦获得了再度引证之后，它便必须以历史暴力剥夺的表象，完成对"爱情"、欲念对象的放逐。当林道静对卢嘉川的爱终于发露于言表（狱中诗作）、并最终读到了后者的唯一一封情书/也是遗书时，卢嘉川"早已葬身雨花台了"。而对于吴琼花的至高的考验，是目睹爱人葬身在敌人的火堆之中。借此，遭放逐的与其说是"爱情"本身，不如说是"身体"。放逐欲念与"身体"，不仅是为了成就一份克己与禁欲的表述，同时是为了放逐爱情、爱情话语可能具有的颠覆性与个人性。欲念、爱恋对象的牺牲（消失），造成了欲望的悬置，进而成了投身革命事业的驱动；类似爱情故事因之而成了一种重要的文化整合方式：以纯洁的女儿之身献身于伟大的共产主义事业。从某种意义上说，正是类似叙事有效地粉碎了五四新文化运动以来，女性与"个人"、女性与"身体"间的有限而有效的文化合谋。尽管在特定的历史时期，接受层面的情形要复杂得多。

作为工农兵文艺特有的历史断代法（以共产党人的出现、人民军队的到来为唯一的、绝对的"创世纪"），"爱情故事"在"民主革命的历史阶段"中仍具有相对的现实合法性，同时它仍为社会主义现实主义文学所要求的复杂情节所必需；但类似作为非主要情节的"爱情故事"，同样必须放逐"身体"（事实上，这正是工农兵文艺对其源头——民间文化——的重要改写之一），或必须约束在婚姻的情景与前景之中。影片《白毛女》中喜儿与大春早有父母允诺的婚约；而呈现为解放区好生活的幸福结局，则是喜儿大春双双田中劳作，此时喜儿的白发已成妻子的发髻。阶级、政治整合的需要，再度成为对家庭、婚姻制度的强化。因此1960年代最为著名的影片《李双双》中的一句戏言——"先结婚后恋爱"——才流传甚广、历久不衰。甚至在工

---

[1] 参见《谢晋谈艺录》，影片《红色娘子军》男女主人公的爱情线索经六次修改之后，完全被删除，pp.201—204，上海：上海文艺出版社，1991年2月。

农兵文艺的极端形态"文革样板戏"中，鳏寡孤独的主要英雄形象中的成年女性，仍必须以门楣上的一纸"光荣人家"表明其婚姻归属[1]。在"十七年"及"文革"文学中，我们遭遇到的，确乎是"不曾离别家园的女英雄"。

## 重写女性

如果说，当代中国女性之历史遭遇呈现为一个悖论：她们因获得解放而隐没于历史的视域之外；那么，另一个历史的悖论与怪圈则是，她们在重获自己的性别身份与有限的表达空间的同时，经历着一次历史的倒退过程。从1976年尤其是1978年以后，伴随着震动中国内地的"思想解放运动"与一系列社会变革，在一个主要以文学形态（"伤痕文学"、政治反思文学）出现的、有节制的历史清算与控诉之中，女性悄然地以一个有差异的形象——弱者的身份——出现在灾难岁月的视域中，成为历史灾难的承受者与历史耻辱的蒙羞者。不再是男性规范中难于定义的解放的妇女，而是男权文化中传统女性规范的复归与重述。似乎当代中国的历史，要再次凭借女性形象的"复位"，来完成秩序的重建，来实现其"拨乱反正"的过程。在难于承受的历史记忆与现实重负面前，女性形象将以历史的殉难者、灵魂的失节者、秩序重建的祭品，背负苦难与忏悔而去。甚至关于张志新[2]——"文革"十年、十亿人众之中唯一的勇者、唯一的抗议者、女英雄——的叙事话语也是："只因一只彩蝶翩然飞落在泥里、诗人眼中的世界才不再是黑灰色的。"[3]

---

[1] 门楣上的光荣人家表明女主人公的丈夫是职业军人，这样她既有所归属，又合理地解释了其配偶的缺席。

[2] 张志新，"文革"期间唯一一个上书中共中央，揭示"文革"中种种暴行的女共产党；被逮捕入狱，始终不服罪，被处死刑，行刑前被割断喉管，以防其发表抗议言论。

[3] 雷抒雁诗作《小草在歌唱》，《新时期诗歌选》，p.98，桂林：漓江出版社，1986年6月。

此间，工农兵文艺的重要形态之一：革命情节剧电影的始作俑者与集大成者谢晋的电影序列便显得耐人寻味。1978年，谢晋的新作《啊！摇篮》，在"重写"女性的意义上，可以被视为一个有趣而重要的标识。似乎是一个特定时代性别文化的逆转，或一种历史、文化叙述的"倒放"，《啊！摇篮》与谢晋1960年的经典作品《红色娘子军》（后者在"文革"时代成就了"革命样板戏"的两个版本：舞剧与京剧《红色娘子军》）成为一组叙事序列、性别文化与意义互逆的参照文本。两部影片因由同一个女演员（祝希娟）来出演女主角，而更加凸现了这种性别角色转换、重写、甚或女性文化"轮回"的意味。如果说，影片《红色娘子军》成就并完善了新中国关于女性经典话语的电影版——由女奴/女人到（女）战士/（女）英雄；那么《啊！摇篮》便将这一关于"真理"与"规律"的叙事，还原为一个特定时代的"历史"叙事，并成就了一部类似叙述的倒装版。故事开始的时候，影片的女主人公是一个男性战斗部队的指挥官，在烽火前线冲锋陷阵，果决、勇敢、粗鲁；以一次转移军中幼儿园的"任务"为契机，影片以谢晋式的温情与煽情呈现这个在战争和苦难中"异化"的女人的母性萌动与女性复归。于是，影片结束时，这个怀抱着孩子的女人，满怀深情、不无羞涩地目送男人奔赴烽火前线——毫无疑问，"她"/女人将留在后方，作为母亲和妻子，留在孩子们身边。几乎可以将其读作一个寓言或宣言：如果说，毛泽东时代曾以革命/阶级解放的名义使女人登临社会历史的主舞台；那么，伴随新时期的开始，"历史"则再度以人性/解放的名义要求女性由社会历史的前台/银幕的前景退回后景。在这个象征意味颇丰的后退动作中，社会生活的广阔前景、历史空间再度归还给男人。尽管出现在影片结局中出现的核心家庭样式，仍是革命经典电影中的异姓者、非血缘的一家，但作为"十七年"叙事模式的反转，不再是被历史暴力撕裂的家庭将女人抛出了传统的轨道、投入了历史的进程；而是通过家庭的重组"回收"了离轨的女人。作为新时期主流电影的重构，女性表象的复位实践着新的主流意识形态要求。继而，谢晋于1979年引发了巨大的"社会

轰动效应"的影片《天云山传奇》，则大致完成了"新时期"中国主流电影的性别、也是政治的叙事模式。这是一个男人和三个女人的故事。事实上，影片的男主角——共产党烈士之子（红色的血缘印记）、知识分子型的共产党人、1957年共产党反右运动中的牺牲品，充当了影片里在灾难历史中蒙难的圣徒与新的文化建构中的英雄角色；那么，三个女人：冯晴岚，他的妻，忠贞不贰、忍辱负重、相濡以沫的妻，则在出演女性的、也是"传统中国的美德"的同时，成为影片中可见的历史暴力的实际承担者，因而成了为"她的男人"遮风避雨的一堵墙、一柄伞。而在影片的"大结局"中，她则在"黎明时分"——新时期开端处——安然辞世，留给我们一座新坟。作为一个被历史暴力夺去了生命的"好女人"，她负荷着彻底否定"文化大革命"、乃至1955年[1]以降毛泽东时代的权威结论与政治潜台词；作为一具尸体、一座坟茔，她以绝对界标的意义，清晰地划开了"文革"与"新时期"，或者说是毛泽东时代与邓小平时代这两个异质性阶段，从而阻断了我们的历史追问视野；而男主人公的蒙难与复出，则传达着"社会主义"历史及其政权的逻辑延续。另一个女人、影片第一女主角宋薇，他昔日的恋人，则在这段"历史故事"中出演着被欺骗、因而无辜的叛卖者与历史暴力的帮凶角色，成了二十世纪七、八十年代之交历史忏悔、反思主题的背负者；但她的行为却仅仅是有负于爱情的忠贞，因而无从忏悔于"大历史"；但正是这个人物成为影片唤起并整合社会认同的形象。在这个人物身上，谢晋电影、也是新时期中国的社会主流文化改写了其性/政治叙述的逻辑/规则；如果说，在革命经典电影/革命情节剧中，欲望/性/性别成为潜在的、不可见的叙事动力学依据；那么，在新时期的主流电影中，则是欲望/性/性别的故事成为政治、历史叙述的载体与包装。于是，一种特定价值呈现，或曰惩戒手段，表达为"正义者"的家庭完满、欲望达成；

---

[1] 在1979年以后的文学艺术作品中，政治历史反思，以1955年为上限，否则类似清算将构成对体制的彻底质疑。

而非正义者，则是家庭破碎、孤家寡人[1]。如果说类似叙事模式的改写，旨在规避"十七年""文革"与新时期间的时代断裂（意识形态及体制）与延伸（政权、政党）间的深刻矛盾；那么，它同时成为有力的重写/重新规范性别秩序的过程。这在第三个女性角色身上获得了明确的显现。作为这个中年人故事中唯一的年轻女性，周瑜贞最初扮演的，是古典叙事中的送信人，她不仅在这个事实上是"四角恋爱"的故事中充当捎书递信者，而且在影片的意义网络中扮演"新时代的报春者"。但有趣的是，一旦主体（政治的与爱情的）叙事完成，她便一洗个性鲜明、独立不倚的"新"新女性色彩，在造型、叙事及画面空间上，接替了那个作为殉难者埋入新坟中的妻子的位置，俨然一位贤德且深明事理的旧式新妇。在这部影片中，尽管是女人充当了"文本内的叙事人"，但她们的意义与价值无疑参照相对男人/社会政治的功能予以界定。她们遭劫难、被审判，她们背负、罹难、受罚，这一切都为了男人于历史中获救，并获得赦免。她们作为女人出现在历史的视野中，是为了再度被逐出历史场景之外，通过这放逐式，人们（男人）将得以放逐历史的幽灵，并在想象中掩埋灾难时代的尸骸。凭借三个女人，男性主人公作为历史中的英雄/主体，却又毫发无伤地穿越历史风暴，继续主导着新的历史的进程。

## 历史的怪圈

从某种意义上说，谢晋电影作为成功穿越并衔接意识形态断裂的主流电影，其自身刚好呈现了"新时期"中国女性文化、也是整个新时期文化

---

[1] 真正完满了这一"谢晋模式"或曰谢晋式的"想象性解决"的是出品于1987年的影片《芙蓉镇》。在影片中，女主人公的历史控诉化为一声呼喊："还我男人！"而对反面角色的宣判则是淡淡的一句："还没结婚吧？"

的重要症候。即，所谓"进步"/"倒退""解放"/"压抑"间的叙事悖谬。如果说，1979年席卷并彻底改观了中国社会的"思想解放运动"，推进着新的"现代化"进步过程，那么至少对于女性（同时对于劳动阶层）说来，这却是一次由隐讳到公开、由文化到现实的历史"倒退"要求，是从差异/女人/他者/客体，到"第二性""次等公民"，直至"全职太太"与"下岗女工"[1]的复现。然而，如果说，这无非是再度推进的现代化进程凸现了所谓"启蒙话语"的裂隙，那么，对于当代中国，问题并非如此"简单明了"。事实上，当代中国女性文化的悖谬，始终是一份阶级与性别（或许还应加上城乡与地域）相关现实及其话语的怪圈。如果说，新时期的（男性知识分子的）性别话语，揭示了1949至1955年间社会妇女解放所包含的国家暴力因素（对"闲置"的妇女力的"强行"征用），以及简单地否定性别差异对女性文化空间的压抑与消解；那么它随即获得的、似乎有力而天然的依据，是城市女性群体（尤其是处于社会中上阶层的女性）对类似公然"倒退"的默许、甚至肯定；是伴随性别差异的重提与强化，女性文化（首先是女作家群与女导演群）的迅速崛起与繁荣。类似叙述，在部分地揭示了当代中国历史的某一角隅与真实的同时，同时构成了一种巨大的历史与现实遮蔽。

如果说，毛泽东时代空前规模的妇女解放运动，确乎包含着施之于女性的历史暴力因素；那么，正是这同一暴力因素，彻底击毁了旧有的父权、夫权体系，使女性群体得以全面登临社会舞台。如果说，确有人深刻而痛切地体会了这暴力的因素，那么，"她"很可能是彼时现实与"新时期"男性想象中的中产阶级或曰布尔乔亚知识妇女[2]。而在1949至1979年的中国，使中国妇女不堪重负的，显然不仅是（如果不用"不是"这样简单

---

[1] 1990年代起，各类期刊杂志，尤其是商业通俗类型的杂志开始连篇累牍地讨论"全职太太"问题，而与此同时，伴随着对国有大中型企业的改造——私有化过程，下岗女工成为最引人注目的社会问题。

[2] 1978年以降，在阶级归属意义上的劳动妇女基本从文学艺术术语中消失，取而代之的是城市知识女性。

的否定）她们新的社会角色与社会义务——因为毋庸置疑，每一个民族国家在实现其工业化的过程中，都必然包含着诸多暴力与残忍的因素，它不单单施之于女性；此间尚有（如上所述）社会公民与贤德主妇间的角色叠加所要求的双重付出。拒绝正视并承认家庭劳务是社会化生产中的重要组成部分，却天经地义地将其派定为女性的分内之事，则不仅是被"男女都一样"的文化所遮蔽了的差异事实，而且或许是更真切的施之于女性、仅仅是女性的国家暴力因素。新时期"女性文化"的崛起，确乎可以作为新的解放莅临的明证，但它无疑是昔日妇女解放之精神遗产的显影。因此它立刻成为一种反叛的形象与声音："女人不是月亮，不靠反射男人的光辉来照亮自己"[1]。但也正是在所谓"女性文化"的名义下，以差异论为其合法前提，种种针对女性的歧视与压抑性话语纷纷出台。如果说1976至1979年之间，中国社会经历着一次新秩序的重建；那么，似乎这一新秩序的内容之一是男权的再度全面确认。而伴随改革开放及商业化进程的加快，男权与性别歧视也在不断地强化。女性的社会与文化地位经历着由缓慢而急剧的坠落过程。在此，一个不断被遮蔽或有意无视的因素是，毛泽东时代，以阶级文化取代并借重性别文化，是一种重要的政治、文化策略；那么，新时期，性别（或曰女性）文化的浮现却即刻成为遮蔽新的阶级构造与阶级分化的屏障。

## 再度被遮蔽的性别话语

一个有趣的事实是，二十世纪七、八十年代之交的中国，在精英知识分子的话语中，被描述为五四时代的一个对仗工整的对偶下句。女性群体

---

[1] 引自白溪峰所作的话剧《风雨故人来》，1979年在北京演出时曾引起轰动与争鸣；《白溪峰剧作选》，p.137，北京：中国戏剧出版社，1988年10月第一版。

（尽管这无疑是一种遮蔽其间阶级差异的陈述）的文化崛起，再次伴随着中国向着世界/西方敞开国门的历史进程。然而，尽管在同一话语系统中，男人和女人同样被描述为"无产阶级文化大革命"——一个父权、极权时代的牺牲品和反抗者，描述为"新时期"同一次"历史性的弑父行为"的参与者；但显而易见，这一次，至少在精英知识分子的群体中，男人和女人，并未能如同"少年中国之子"和"五四之女"那样结为全方位的伙伴与同谋。在二十世纪七、八十年代的社会与社会文化的重构过程中，女性（知识分子）的主体表达，呈现出破碎与断裂。作为"知识分子"，她们认同于男性知识分子的社会选择；不仅如此，新时期初年，中国文坛上最为引人注目的女作家群，事实上充当了1980年代精英知识分子话语至为有力而有效的构造者。如果说，这一话语序列的主体，是启蒙话语的当代中国版，是人道主义、潜藏在"爱"的叙述下的"人权"字样与"人的解放"的命题；那么不仅这一历史关于"人"的叙述，已然先在地被赋予了一个男性的形象；不仅在男性（甚至女性）的叙述中，这一"灾难历史"的主体与英雄已明确地被书写为男性；而且类似叙述作为一种有效的策略，其主旨与真意，在于"告别革命"，或更为直白地称之为"结束毛泽东时代"。于是，那一时代成为被清算、被告离的对象，而"妇女解放"与男女平等若干重大社会举措，则在这一清算中，被剥夺了历史与文化的合法性。

作为超越或弥合意识形态断裂，以强调政权连续的策略，关于当代中国的历史清算，选择了一种通俗并有效的社会共识，便是所谓的"代价论"（或曰"学费说"）。作为一种主流话语，它将当代中国历史中失误与创伤指称为到达黄金彼岸必付的"代价"或有意义的"学费"；于是，"代价"成了"错误"的一个委婉的代称，成为一份轻松而无须深究的历史判决。此间，隐身搭乘"思想解放""拨乱反正"之"顺风车"的男权文化，开始由隐讳而公开地以"代价"为题来讨论当代中国的妇女解放[1]。心照

---

[1] 参见郑也夫《代价论——一个社会学新视角》，pp.68—75，北京：三联书店，1995年4月。

不宣地,妇女解放、妇女平等权利的获得,城市妇女的普遍就业,成了一个如同大跃进式的"历史错误"、甚或荒诞喜剧,必须、至少是应该予以"纠正"。

此间,一种匿名且不无偏颇的关于"知识分子伦理"的讨论,为所谓"知识分子品格""特立独行的形象"与"独立人格"设定了一个单一而含混的参照系:与"官方"的相对位置与关系。于是,"与官方合谋"成了知识分子的耻辱,甚或不赦之罪。此处的"官方"可以涵盖政权、政党、体制,政治权力中心,而并不包含对意识形态国家机器与社会机构的思考;更多的时候,这所谓"官方",只是一个想象中的、铁板一块的暴力/权力机器。尽管整个1980年代,持有不同立场的知识分子群体几乎毫无例外地隶属于国家体制,置身于国家的政治/学术/教育机构之内;尽管1979年以降,所谓官方——国家权力与主流意识形态自身——经历着不间断的变迁与自我分裂。毋庸置疑,类似精英知识分子的话语构造与自我"神话",将女性知识分子的主体表达推入了一个尴尬的困境之中:由于中国妇女解放确乎是"官方"推动并完成的,并且妇女权利的维护仍在相当程度上依赖于官方体制(全国"妇联"及有关系统);于是,坚持妇女解放或男女平等的话题,便可能染有"与官方合谋"的嫌疑,而且难于在女性的性别立场与男性知识分子共享的"告别革命"的立场选择间,剥离出对中国革命与中国妇女解放历程的另类评判。而作为所谓"启蒙话语多重性"的一个典型例证,正是线性历史观中的"进步"叙述、历史阶段论及人道主义者的"人类"视野及高度,加剧了女性主体显现与表达间的困窘。几种颇为通俗并流行的说法是,中国妇女解放"超前":所谓中国人权问题尚未解决,何谈女权?或曰对于滞后的中国历史及其现实说来,西方女性主义无疑是一种不合国情的侈谈。或曰女性的立场是一种褊狭、乃至病态——我们为何不能在"人类"的高度与视野中来思考人类/中国/中国人的苦难?于是,所谓知识分子的立场便成为一种似乎必须剔出女性立场、甚至性别身份及其话题于其外的超越表达。而女性的表达,如若不能获得一份具有"普

遍意义"的解读，便必然面对着中国"思想界""知识界"的普遍漠视与深刻敌意。而1980年代以来，现代主义或启蒙话语的绝对笼罩，则使得女性主义者丧失了借重、检视并解构现代性及启蒙话语多样性的文化可能与契机。

## "无性"叙述与性别场景

如果说，二十世纪七、八十年代之交，谢晋以其改写的主流电影样式继续担当中国影坛盟主；那么，一个悄然出现的艺术电影的萌动，即此后被称之为"第四代""第五代"的电影创作，则渐次形成了中国电影书写及电影文化的另一主流。

有趣的是，"第四代"导演始于1979前后的创作，无疑是一度震动中国，并事实上成了"思想解放运动"先声的"伤痕文学"的电影声部；但间或由于对电影的意识形态控制始终甚于文学，间或由于第四代的书写方式直接来自1960年代苏联的政治电影，间或由于"伤痕文学"的社会控诉之外，第四代导演们凸现了"人道主义"书写，因此他们选取了某种十分接近文坛女作家的书写方式，一种弱者的诉请姿态，一种温婉而感伤的语调。如果说，在现当代中国文学史上，女作家的书写，常常在不期然间采取某种与"个人"——于中国相当屡弱而暧昧的个人主义文化——的合谋；那么，无独有偶的是，第四代导演在"大历史"中嵌入个人经验——所谓"大时代的小故事"[1]的文化企图，则采取"女性"姿态来予以实践。有趣之处在于，尽管第四代导演采取了相当"女性化"的叙述语调与风格，但在他们的大历史/小故事图景中，凸现而出的作为"历史人质"的个人，却

---

[1] 参见笔者《斜塔——重读第四代》，《电影理论与批评手册》，pp.8—12。

无疑是一个男性的主体形象。在第四导演们所热衷的"断念"式爱情故事中,女性与其说是在出演男性欲望的客体,不如说是充当一扇被暴力所陡然击毁的成人之门。影片中的女人介乎于美丽的女神和美丽的祭品之间,成为酷烈的历史/"文革"场景中被邪恶所劫掠而一去不复返的幻影。从某种意义上说,这仍是些"无性"、至少是非性别化的故事。在这些凄楚的、情感乌托邦或柏拉图式爱恋的场景中,女性所负荷的理想意味洗去了欲望与身体的表达,在影片《小街》(杨延晋,1980年)的故事中,女主人公的性别身份甚至不曾被指认;但这又无疑是不同于革命经典电影的性别叙事,它不仅是男性/个人的成长故事,其中必然潜在地包含性/身体/欲望的叙述;而且这些以男性为叙述主体的故事,同时使男性成为故事场景中绝无仅有的历史主体:是"他"承担着政治暴力的劫难,也是他出而为暴力历史的控诉者与抗议者。可以说,第四代发轫作所采取的文化修辞方式,也是新时期初年开始浮出水面的精英知识分子话语所共同选取的政治/文化策略:以男性作为历史场景中唯一的、却并不昭彰的主体,以女性作为绝对意义上的客体,她不仅是男性欲望的客体,而且更重要的是历史/无名暴力的直接承受者;于是,在一种似乎隐去了欲望、身体、甚或性别的叙事中,男性的欲望和女性的身体成为一种关于历史、政治与社会的寓言。因此,"新时期"中国文化的一个奇特的线索是,政治表达与性表达间的等值——并非"性/政治"间的修辞式转换,而是性表达即政治表达,至少多数性书写会被成功地指认/解读为政治(抗议)的姿态。

如果说,伤痕文学、政治反思写作的戛然而止,显现了新时期中国最为深刻的意识形态矛盾与裂隙;那么迅速继发的历史文化反思运动,则在完成现代性话语的再度扩张、为新政权提供充分合法性论证的同时,显露了"新时期"中国现代性话语的矛盾面向。此后将携带中国电影"走向世界"——为欧洲艺术电影节所首肯获盛赞——的著名的"第五代"影人,正是在这样的文化语境间登场。如果说,历史清算与文化寻根的悖论式努力,不期然间显露了全球化进程中的"中国文化"困境;那么,这一时期

文学与电影等叙事性作品中涌现的不同的女性形象序列，则构成了"性/政治"表述"新"版本。如果说，第五代影人于中国影坛迅速登堂入室，事实上引发了一场"电影语言革命"，并与此前的中国电影形成了断裂；那么，至少在性别文化及其表达的层面上，第四代、第五代却显现出某种文化共享与逻辑延伸。尽管第五代影人，一经登场，便以颇为阳刚的风格，为男性的叙事与历史主体赋予了"相应"的叙事语言与语调；但历史文化反思主题的电影化呈现，使得影片的主体仍只能是男性主体被压抑、遭劫掠的故事。我们或许可以说，第四代早期影片带有青春（或曰青春期）故事的特征，它在个体生命史的层面上，讲述男性成长故事；而第五代则是在中国历史与寓言图景中，在象征秩序的结构中，讲述反叛之子的困境。而第五代登场之后的第四代的创作，则颇为有趣地转移为女性主角的故事，而且是女性作为性欲望主体的故事——这一修辞方式，将经由张艺谋《大红灯笼高高挂》，为第五代影人所继续，却用于其他语境与其他主题的表达。在1980年代，中国电影对女性欲望的"发现"，事实上出自一种古老的（至少是中国文人的"香草美人自比"传统）男性修辞方式：将男性无从解脱的现实、文化困境转移到女性角色身上；女性的欲望与饥渴的故事，只是男性现实困境的化装舞会。

毫无疑问，与历史文化反思运动中涌现而出的"新"的女性形象序列，多是与女性生存无涉、与男性想象有关的"空洞的能指"，"她"的多重编码方式，用以移置、解脱当代中国政治文化与性别文化的自我缠绕与深刻矛盾。在1980年代前、中期"精英文化"的共同主题"文明与愚昧"的冲突间，女性形象是愚昧的牺牲、文明的献祭，是政治与历史暴力的承受者，是历史演进的印痕，是缥缈拯救之所在。至少在"寻根"文本的两个主要序列中，女性形象的不同妙用，展现了这一男性叙述主体在女性角色的本质化与功能化的表达中，偿还（男性的）历史债务、解脱（男性的）现实困境的文化企图。它呈现为寻根作品的基本母题之一：干涸、无水的土地，饥渴、无侣的男人。这是类似文本中的双重主角；寻找水源与

争夺女人，成了民族（男人）寓言的情节主部[1]；年长的、有权势的、丧失了生育力的男人／"父亲"独占了女人的故事，成就了对东方"杀子文化"的讲述。类似叙述因此成了"掘根"之作，一个典型的、1980年代中国的种族自我灭绝的寓言，与名传遐迩的大型电视专题片《河殇》异曲同工。而寻根作品的另一个母题与序列，则寓言式呈现自然与文化的对立、像（图像）与字（文字）的对立，生命与权力的对立；呈现文字、语言、历史之外，万古岿然的自然与空间；其中，女人——"丰乳肥臀"的女人成了自然的指称，成了原初生命力的象征，提示着毁灭性的（中国）历史之外的人类（种族）的拯救力。此间，一个必须指出的文化表达的反转，是自"五四"新文化运动始，前现代中国的（旧）女性便开始被书写为救无可救的"死者"；并在1949年以后的文化表述中，再度伴随着"旧中国的苦难"而遭到葬埋。但"她"却在1980年代中国，一个全球化的现代化进程再度推进时"复生"，便不能不说是意味深长。在类似表述中，古老的女性、原始的母亲，成为内在于人类／中国社会，又外在于文化／中国历史与传统之外的生命与拯救的负荷者。而"新女性"（一个历经一世纪已然消失的称谓）／现代社会中的女人，便只能是现代男人等而下之的复制品与摹本。这间或可以视作一种文化症候，不期然间显现了中国现代性话语再度扩张中的巨大的文化张力。

## 社会转型与性别书写

或许可以说，在类似"无性"的叙述与性别场景中，第四代、第五代影人性别叙事姿态的区别之一，是第四代的大部分作品选取了欲望对象被

---

[1] 可见诸影片《黄土地》（导演陈凯歌，1984年）、《老井》（导演吴天明，1987年）、《黄河谣》（导演滕文骥，1990年）、《天出血》，（导演侯咏，1991年）等等。

剥夺，因而将主人公抛置在似无尽延宕的青春期之中；而第五代影人则选择某种拒绝的姿态，拒绝女人，拒绝情节（拒绝"时间"呈现，同时拒绝男人与女人的故事）——尽管他们所拒绝的，往往正是被秩序"禁止的女人"；通过拒绝对文化/象征秩序的进入，拒绝对权力秩序与主流文化的屈服和妥协。但或许正是这种拒绝的姿态姿态，凸现了第五代、乃至整个"历史文化反思运动"的悖论式情境[1]。不言而喻地，1980年代中国的所谓"历史文化反思运动"中的"历史""传统""文化"，只是现实政治或者直白地说是毛泽东时代的代名词，一如"封建法西斯专制"成了"文革"的代名，而其中的"法西斯"字样只是个修饰词，喻其酷烈程度；但在其叙事呈现中，循环往复、万难改观的中国历史被呈现为亘古岿然的自然空间。如果说，是这贫瘠、干涸的空间印证着政治/社会主义解决方案的无效；那么现代化的步伐由何能触动这空间的宿命？如果说，拒绝女人——取其内在于秩序的编码，作为男性社会中的"流通手段"，指称着臣服的姿态，不仅意味着拒绝秩序，而且意味着文化成人式的延宕，意味着对流畅表达与确定价值的否定；那么拒绝女人——取其非秩序、非文化的编码，指称着生命自然，同时意味着对文化/历史之外的拯救力量的拒绝。但如若"女人"/文明之外的"原始女性"，确实提供着一种超历史的解决之路；那么，"她"的存在又无疑被启蒙话语：线性历史观与"发展""进步"所否决。从某种意义上说，陈凯歌的作品《孩子王》，将这一文化矛盾的表达推到极致，同时将自己的电影表达的绝境暴露无遗。于是，在几乎完全同时制作的第五代的另一作品《红高粱》中，女人于鼓乐喧天中再度登场于男性的欲望场景，并通过男性欲望的满足，达成（男性）主体与秩序——新秩序的和解。

从多个层面上看来，1987年都是当代中国史与电影文化史上的一个重要年头。这一年，中国社会体制改革步入了关键时期（所谓第一次"价格

---

[1] 参见笔者的《断桥：子一代的艺术》。

闯关"),市场经济——"中国特色的社会主义"——在中国相对稳固地确立,跨国资本开始了由缓而急的渗透与进入过程;在社会的全景图中,是商业化和消费主义的浪潮开始冲击并改写人们的日常生活,大众文化系统开始悄然地入主中国社会。作为在文化市场化的过程中首当其冲的电影生产,此时已由工农兵文艺式的主流电影与第四代、第五代式的艺术电影的二分天下,转而为"主旋律"(官方宣传片)、探索片(艺术电影)与娱乐片(商业电影)的三分局面。也是在这一年,陈凯歌《孩子王》落败于戛纳,张艺谋的《红高粱》获胜于柏林。急剧的社会变迁与市场冲击,不仅使得第四代、第五代作为有着共同的社会与艺术诉求的群体开始解体;同时使他们不约而同地开始转变其性别书写策略。性别书写,或者说女性形象,在自觉、不自觉间再次充当了男性表述赖以安度社会转型期的现实压力与文化身份困窘的浮桥。

首先是伴随着国门渐开,跨国资本与西方文化的涌入,张艺谋"奇迹"将中国电影领入了一个全球化的文化市场之中。我们或许可以将1987年称为当代中国再度全面"遭遇(欧美之)他者"的年头。有趣的是,正是在1987年前后,中国内地的女作家群体开始在小说文本中涉及了全球化语境中的性别/种族的微妙游戏;在1980年代颇具代表性的女作家张洁的《只有一个太阳》和新时期最优秀的女作家王安忆的《叔叔的故事》中,都涉及了这一强势/弱势、中心/边缘的所谓东/西方文化结构中,中国男性知识分子的尴尬与性别角色"错位"。如果说,在彼时的女作家笔下,对性别/种族"游戏规则"的发现与书写,成了一种解构主流与男性文化的有力方式(尽管同样不无迷惘与"错乱"),那么,一个迥异的参照,则是中国影人在"1987·《孩子王》《红高粱》启示录"中所领悟到并予以实践的姿态:为了赢得海外投资,为了在欧洲国际艺术电影节上获奖——事实上,这也是大部分第三世界国家艺术电影的唯一出路,他们不仅必须将欧洲艺术电影的传统、标准、趣味内在化,而且必须将欧美世界的"中国想象"内在化,这必然意味着他们必须同时将本土的历史、经验与体验客

体化，他们的电影必须是异样的或曰异国情调的，但又必须是在欧美文化脉络中可读可解的。我们或许可以将其称为某种文化屈服与本土文化的自我放逐过程。于是，曾是第四代影人所擅长的女性欲望的故事再度被"发掘"，一种笔者称之为"铁屋子中的女人"的故事，开始成为一种向欧美世界展现东方风情的载体。如果说，以张艺谋的《菊豆》为始作俑者，以何平的《炮打双灯》、陈凯歌的《风月》等影片为其追随之作，那么，张艺谋的《大红灯笼高高挂》则是其中最为有趣的文本。除却"必须"的古建筑"异趣无穷"地隐喻着中国牢狱式空间，历史文化反思运动所提供的寓言式写作：成群之妻妾间的争夺象征中国社会永无休止的权力斗争与权力更迭；在影片中最引人注目的，是男主人公的视觉缺席：作为画外音、作为背影与侧影，故事中男主人是一个不可见的形象；而且充分风格化的镜头语言，同时放逐了故事情景中男主人公的欲望视点。于是，美丽而不无怪异的女性角色们，便无遮拦地呈现在一个"无人称"的视点镜头之中。当这"东方佳丽"的优美画屏在"西方"世界"展出"的时候，男主人公的视觉缺席，便成了欲望主体、欲望视域的发出者的悬置，"无人称"的镜头便成了可供欧美（男性）观众去占据的空位。于是，"东方"式的空间、"东方"故事、"东方"佳丽，共同作为西方视域中的"奇观"，存在于"看"/被看、"男性"/女人、主体/客体的经典模式中。"第五代"影人们在一个臣服的姿态中，接受了自己在这一性别/种族的文化/权力游戏中的"女性"地位。

而在另一边，面对着转型期中国急剧的社会变更，面对着拜金、欲望与生存及身份焦虑，中国男性作家及影人不约而同采取的另一叙事策略，便是再度将自我与社会性的危机和焦虑转移到女性角色身上，一个曾在1930年代中国的都市文学中躁动一时的"新"女性形象，开始在当代中国文化中复现：歇斯底里而不可理喻的女人，给男人制造着磨难与焦虑的恶之源。在此，第五代导演周晓文的商业电影《疯狂的代价》成为开先例之作。影片以男性的窥视和强暴行为为开端，以女人的偏执和谋杀行为为结束；在所谓叙事的"罪行转移"中完成了对男性社会危机的想象性解决。

## 女导演群及其创作

如果我们尝试从电影的女性创作者的角度来考查当代文化中的性别书写，我们很难从文本层面得出不同的或更为深入的结论（尽管在文学——小说和诗歌的创作中，情形则相当不同）。女性创作者的电影书写方式，更多地提供给我们的，或许是某种文化症候的意义表达。一个相当简单的量化方式：计数中国影人（演员除外）中女性从业者的比例，已然可以展示某种社会变迁的脉络。1949年以前的中国影坛，电影导演的行当一如全世界，始终是男性的一统天下。1949年之后，在"新中国电影"的创作主部：第三代影人中，出现了唯一一个、却举足轻重的女导演王苹。而跨越所谓第三代、第四代影人的划分或跻身于第四代导演群体入主中国影坛的女性导演已成阵容；终于使欧美世界瞩目中国电影的第五代影人中，女性导演尽管难于与张艺谋、陈凯歌们平分秋色，却仍有相当可观的成就。但继第五代影人，更年轻的女导演却几乎在中国电影制作也匿去了身影。如果说，1979年以后，中国社会经历着一个持续的匡复男性权力、重建男权中心社会的努力，那么应该说这一过程迅速地在电影制作业——这一传统男性特权的领域获取了成效。

就介入大制片厂/主流电影制作体系而言，当代中国无疑拥有全世界最为强大、蔚为观止的女导演阵容。在主流电影体制之内，执导了两部以上标准长度的故事片、至今仍在进行创作的女导演30余人；在社会主义电影体制——国营电影制片厂——中，成为支柱性的创作主力的女导演近20人；在各种类型的国际电影节上获奖，因而具有不同程度的"国际知名度"的女导演亦有5、6人之多（诸如黄蜀芹、张暖忻、李少红、胡玫、宁瀛、刘苗苗等）。然而在近五十年的新中国电影史上，可以冠以"女性电影"之名的影片如果不是绝无仅有，至少也是凤毛麟角的。在大部分女导演的作品中，制作者的性别因素不仅绝少成为一种立场与视点的显现，而且不曾成为影片的选材、故事、人物、叙事方式、镜头语言结构上，可以

辨识的特征。和当代女作家的文学写作不同，在绝大多数女导演的作品中，创作主体的性别身份甚至很少呈现为影片的风格成因之一。

事实上，反观近五十年来"新中国"电影中女性书写的轨迹，或许可以更为清晰地显现当代妇女解放的道路，以及女性文化所经历的诸多悖论式情景。女导演的电影书写，正是多重历史轨迹与文化脉络的显影。和女作家群的创作繁荣期相近，当代中国的女导演群也是在新时期"浮出历史地表"；但不同于女作家群的创作，前者在整个二十世纪八、九十年代间创作，似乎是两条历史轨迹：社会主义文化脉络与五四以降女性书写传统间的不断对接与持续断裂；而后者——女导演们的创作，则始终与社会主义中国的历史息息相关。迄今为止，在当代中国电影从业人员中的、一种普遍而深刻的常识，或曰偏见是：女导演——这些幸运地跻身于男人的一统王国中的女人——的成功标志，是看她们是否能够制作"和男人一样"的影片，她们能够驾驭男人所驾驭并渴望驾驭的题材。但这与其说是某一特定时代/毛泽东时代的文化遗产，不如说它是当代中国知识女性的文化策略之一，是女性群体的特殊共识，同时是当代女性文化、甚至女性主义的深刻悖论式情景之一。显而易见，这是一种相当清晰的反抗意识，一种绝不甘居"第二性"的姿态；但它又无疑是一种谬误与臣服的选择：它不仅仍潜在地接受了男性文化的范本，内在化了一种文化、社会等级逻辑，而且它必然再度成就了对女性生存现实的无视或遮蔽。换言之，女导演群，是一种特定的花木兰式的社会角色，是一些成功地装扮为男人的女人；似乎她们愈深地隐藏起自己的性别特征与性别立场，她们就愈加出色与成功。相反，"暴露"了自己的性别身份，或选取了某些特定题材、表述某种特定的性别立场的女导演，则是等而下之者，自甘的"二、三流"角色。于是，大部分女导演在其影片中选择并处理的，是"重大"的社会、政治与历史题材；几乎无一例外的，当代女导演是主流电影或艺术电影的制作者，而不是边缘或反电影的尝试者与挑战者。

如上所述，新中国女导演的创作，以王苹为开创者。甚至较之于其

同代（男）人，王苹的影片序列，更清晰地呈现了作为工农兵文艺的电影特征。她本人亦当之无愧地成为毛泽东时代主流电影的代表性人物。甚至仅仅对其代表作做一顺时排列：《柳堡的故事》（1956年）、《永不消失的电波》（1958年）、《槐树庄》（1962年）、《霓虹灯下的哨兵》（1964年），以及她参与执导的"大型音乐舞蹈史诗片"《东方红》（1965年）、《青春》（1978年）、大型音乐舞蹈的舞台纪录片《中国革命之歌》（1990年），已然可以在当代中国的社会文化语境内，展现一个主流文化的基本脉络。作为所谓"十七年"中国唯一重要的女导演，她对于所谓"女性题材"——除却它可以成为一种社会变迁的政治寓言——没有任何特定的关注，而所谓女性表达或性别立场则无疑是一种遥不可及的虚妄。似乎是对男性创作者作品中的女英雄形象的一个准确对位：就电影的制作与电影的表达而言，王苹电影的认同建筑在阶级与民族国家之上；她的身份及其表达显然限定在家国之内。但有趣的是，尽管就其电影表达而言，她是一个成功的不曾被识破、被指认的"花木兰"；但影评人仍需参照创作者的性别身份，通过描述出一种近于子虚乌有的"风格元素"，以表达一种微妙的性别诉求与秩序：所谓"艺术风格以自然、细腻、抒情而著称，主调明朗，意境委婉优雅而不失于纤巧"[1]。

从某种意义上说，王苹的电影创作，构成了一种非"女性"的"女性电影"传统，"新时期"以降，诸多重要的女导演及其创作事实上成了王苹式创作的有力的后继者。类似女导演的创作在此显现出了新时期女性文化的另一处症候性因素：如果说，二十世纪八、九十年代的中国电影逐渐由主流电影/工农兵文艺与艺术电影的对立、抗争，转化为所谓主旋律、探索片、娱乐片的三分天下，那么王苹的后继者们则延续着主流电影/主旋律的创作脉络，而且几乎成功地剔除了谢晋式主流叙事模式转换所显现出的历史/文化张力。举一例说明，是女导演王好为1980年代初期的两部作品《迷

---

[1] 朱玛主编《电影手册》，p.317，四川大学中文系、四川省电影发行公司出版，1980年版。

人的乐队》（1982年）、《失信的村庄》（1984年），分别以富裕起来的农民如何建设社会主义精神文明，及共产党员如何在改革时代重新确立自己在群众中的信誉为主题，均获文化部颁发的电影政府奖，后一部被指定为共产党整党学习中的观摩影片与学习资料。事实上，在类似的影片中，王好为比同时代的男性导演更为娴熟地驾驭了社会主义经典电影的叙事模式，成功延续了革命情节剧的叙事模式，以其充满喜剧性的事件的情节链、相对舞台化的场面调度与镜头语言、健康、乐观为基调的喜剧样式，成就了新时期"主旋律电影"的代表模式之一。它们间或可以作为某种范本，用以说明成长于毛泽东时代的部分女性知识分子，与社会主义体制的深刻认同，及其将社会主义意识形态充分内在化的程度。这无疑成为她们确认社会批判立场、指认并表达自己性别经验的巨大障碍；但从另一角度望去，类似立场的选取、她们的创作与1980年代渐成主流的精英知识分子文化（"告别革命"的复杂光谱）的游离，间或出自女性创作者对现存体制与中国妇女解放现实之依存关系的自觉、半自觉的认识。

相对于这一女导演群落的创作倾向，更引人注目的，是置身于第四代、第五代创作群体之中的艺术电影或曰"探索片"的女性创作者。她们与创作主旋律电影的女导演们的共同之处，在于她们同样有意识地在其作品中抹去自己的性别特征；其不同之处则是第四代、第五代群体中的女性创作者，以似乎超越的艺术电影（准确地说，是欧洲艺术电影）的审美标准与艺术追求取代了工农兵文艺中的政治标准与社会原则。如果说，此间最优秀的中国女导演李少红以她的《血色清晨》——一部改编自哥伦比亚作家加西亚·马尔克斯的小说《一桩事先张扬的谋杀案》（1990年）的影片，触及了中国社会及中国乡村生活中的残酷与荒诞；宁瀛以她的作品《找乐》（1993年）、《民警故事》（1995年），展现大都市下层平民的日常生活中的微观政治与戏剧性场景；那么，李少红的一部电影艺术构成十分精美、圆熟的作品《红粉》（1995年），却暴露了类似建筑在"超越"的艺术原则之上作品，所可能与必然携带的性别表达的悖谬。如果说，一个风流公子与多情妓女的滥

套故事被放置在1949年以后封闭妓院、改造妓女的背景中，其间原可能包含着一种颇为丰富的意味，但得自于男性作家苏童的原作、甚或有所加强，影片《红粉》成就了一个女人挤压乃至戕害于男人，并借此苟存于酷烈的大时代的故事。其间的女性角色不仅并非叙事视点的发出者，绝少与变迁中的历史发生正面联结，而且她们也很少成为画面视点的占据者与"看"而非"被看"的中心。在男性特权化的世界，与男性导演比肩，这无疑是一份性别的骄傲与反抗，同时包含着一份性别的自我否定乃至自毁。这悖谬的文化现实，或许正在于它自身便是毛泽东时代重要而基本的现实与文化遗产，但它却在不期然间实践着对这一遗产的继承、挥霍与弃置。

## 电影中的女性书写？

1987年前后，伴随或曰着"改革的深化"或曰伴随着资本主义因素对当代中国社会的改写，女导演们的创作出现了一种明显的转型。我们间或可以将其视为女导演的创作，在不同历史语境中的所做出的选择，也可以将其视为另一种女性电影创作的类型。在这一时期，女导演们似乎是不约而同地开始选取此前为她们所无视或轻视的关于女性的电影题材，充满热望地试图获取一种不同于男性叙述的女性视点，试图凭借电影传达一种女性独有的经验与世界。大量的"女性电影"开始出现，几乎形成一种小小的电影时尚与创作思潮[1]。与其说类似"女性电影"的出现，意味着女性意

---

[1] 此间女导演拍摄的"女性题材"的影片计有：王君正《山林中头一个女人》，1987年；《女人·TAXI·女人》，1990年；秦志钰《银杏树之恋》，1987年；《朱丽小姐》，1989年；《独身女人》，1990年；鲍芝芳《金色的指甲》，1988年；武珍年《假女真情》，1988年；电视连续剧《女人们》1990年；董克娜《谁是第三者》，1988年；《女性世界》，1990年；陆小雅《热恋》，1989年；王好为《村路带我回家》，1990年；《哦，香雪》，1992年；广春兰《火焰山来的小鼓手》，1992年，等等。

识的再次萌动与觉醒，不如说它只是间接地折射出女性社会、文化地位的下降已开始达到一种难于熟视无睹的程度。与其说，是女性导演们以一份清醒的性别立场与自觉意识到了一种反抗的必需；不如说她们只是以某种社会敏感或接受社会现实暗示的方式，试图捕捉自己所体验到的、并不令人快慰的现实。但正是这类影片，比那些尝试超越或隐没创作者性别身份的电影更为清晰地凸现了当代中国女性文化的困境与悖谬。用一个笔者所偏爱的说法，这是一次颇为典型的"逃脱中的落网"。

同样不约而同地，女导演们的女性故事选取了某种明确的反道德主义立场，但这些反道德或曰非道德的故事，却始终有着明确的价值或曰道德取向。换言之，这些影片所尝试表达的反道德主义的意义，其合法性建筑在1980年代中国特定的"启蒙话语"之上，用以表达对某种"符合人性的道德"的想象与呼唤。因此，这些性别的、性爱的故事，常以对"没有爱情的婚姻"的抨击始，却以"爱情的结合"/婚姻终。事实上，这正是二十世纪七、八十年代之交，女作家创作所选取的共同主题之一。尽管类似女性文本所包含的复杂曲折的女性表达亦不时触犯男性群体的"尊严"；但从某种意义上说，这几乎是"新时期"以降，男性与女性表达可能达成共识的唯一主题。这不仅由于类似主题所包含的"个性解放"与极为隐讳的"性解放"的主题，充当着"新时期"启蒙话语的主部，而且正是由于它对"没有爱情的婚姻"的谴责被添加了"告别革命"的隐喻意义。

有趣的是，这些由女导演拍摄的、有着"自觉的"女性意识的、以女人为主人公的影片中，不仅大都与经典电影的叙事模式与叙述语言一般无二，而且电影叙事人的性别身份、视点、立场亦含混而混乱。在这些明确地试图凸现女性生存及文化现实的影片中，"女性"却更深地陷入了话语的雾障与谜团之中。她们的影片常以一个不"规范"的、反秩序的女性形象、女性故事始，以一个经典的、规范的秩序/道德/婚姻情境为结局；于是，这些影片与其说表现了一种反叛或异己的立场，不如说同时表达了一种归顺与臣服；如果说它构成了某种稚弱而含混的女性表达，那么它仍处

处显现出男权文化的规范力。类似影片的表达常在逃离一种男性话语、男权规范的同时，采用了另一套男性话语，因之而失落于另一规范。叙事的窠臼成就了关于女性表述的窠臼。不是影片成功地展示了某种女性文化的或现实的困境，而是影片自身成了女性文化与现实困境的症候性文本。在这类影片中，王君正的《山林中头一个女人》和鲍芝芳的《金色的指甲》堪为其代表。在《山林中头一个女人》一片里，女性的文化表达的孱弱首先呈现为为叙事视点的混乱。影片中有着一个第一人称叙事人：一个当代的女大学生，为了她的毕业剧作前往大森林收集素材。但故事的第一个大段落是一个男性的老伐木工对她讲述自己对早年的恋人，一个叫"小白鞋"的、美丽早夭的妓女的记忆——一个熟悉的、女人被侮辱与被损害的故事。在影片的视觉呈现中，"小白鞋"是由女大学生的扮演者出演，而影片所采取的经典的视觉语言构成却依然以男主人公为视点的发出者及其中心：是老伐木工而非女大学生充当着讲故事的"我"和故事中的"我"。于是，不仅女性的叙事人成为一种形式与意义上的虚设，而且事实上成为一种男性欲望客体式的存在。由同一演员扮演女大学生和妓女这一视觉策略所可能传达的认同与自居的意义，因此而无从传递。而影片的后半部分，则脱离了前面的叙事视点格局，以"客观"的叙事视点在讲述了另一个女人，一个被唤作"大力神"的妓女。这显然是一个为导演所厚爱的人物，一个在体力与意志上可以与男性抗衡的女人。但她的故事却很快转入了一个经典母爱与女性慷慨的自我牺牲的套路之中。她爱上了一个小男人，因之无望地忍受着他的索取和剥夺，并且在影片的结尾处，在仰拍镜头中跪倒在山崖，跪倒在那个她所爱的男人身边，对天盟誓："我要为他成家立业，生儿育女！"她，便是"山林中头一个女人"。这无疑是又一个熟悉的形象：一位大地母亲。她的全部意义与价值在于供奉、牺牲，以成全男人的生命与价值。如果说，导演的本意是在于讲述一个强女人与一个弱男人的故事，那么在影片中，这个强女人只能通过那个孩子般的男人才能获得、实现她生命的全部、也是唯一的意义：为他成家立业、生儿育女。《金

色的指甲》则由于选取了现代生活题材、由于影片一度因其"不道德"的色彩而遭官方禁映,而显得更为复杂有趣。影片取材于一位女作家向娅的报告文学《女十人谈》,十个有着不寻常、不规范或不"道德"的婚姻、家庭、性生活的女人之口述纪实。如果说,原作已带有商业操作——满足男性读者窥视欲望的痕迹,但其口述纪实的方式仍多少展现了难于进入话语规范的女性真实;那么,影片剧作结构则使其结构成为一幕颇为经典的情节剧。一如影片的片名所呈现的,在这部"女性电影"中,女性仍是某种具有色情观看价值的银幕表象;而性爱的讲述在影片中却被改写为道德的故事——一种不规范、但朴素且"合乎人性"的道德的故事;其中女人的事业、奋斗成了女性遭压抑的性欲望的异态病发与变相索求;女人间的情谊成了女人对另一女人色相的利用与嫉妒;开放的婚姻成为女人拴牢男人的策略。影片终结于一个太过经典的大团圆结局——婚礼之上,不规范的女人获取规范的位置;片中唯一一个未以婚姻为归属的女人,则在这大团圆的结局中与一个片中无名的男人结伴、比肩而去。在影片的最后镜头段落中,这对男女共撑一柄红伞过街而行。俯拍镜头中,斑马线的条纹(无疑是一个秩序的能指)作为底景充满了画面,映衬着这对伞下的男女。

假若更为具体地讨论类似女性表达的文化成因,那么一个灼然可见的事实,是男女平等意识与本质主义的性别差异论的并存、对女性主义的拒绝或误读,造成了女性表达的自相矛盾与结构性冲突;整个1980年代、乃至1990年代初年的中国,"反省现代性"这一文化主题的缺席,使得女性知识分子缺少对启蒙话语多重性及潜在的男权中心化的警觉。因此,大部分女导演的作品多止步于塑造"正面女性形象",而绝少成为一种自觉的文化与话语的颠覆。经典叙事模式与镜头语言模式的选用,先在地决定了她们的逃脱与突围注定是又一次的落网。制片系统中的一个重要因素决定了或曰加剧了这一电影表达的困境:大部分女导演多与男性的编剧与摄影合作制作影片(一个古怪而有趣的现象是,当代中国拥有众多的女导演,却极少女性的电影摄影师,其中出类拔萃者更是凤毛麟角)。于是,男性提供的剧本先在地

确定了影片的故事结构、主题表述及其价值或道德的判断；而摄影师作为画面——电影的真正本文的营造与提供者，其性别身份决定了影片的观看方式与观看角度；这类女性电影的某些画面或镜头段落由是而成了对影片之情节及导演意图的反讽，至少在相当程度上形成了表达的错位。这些女导演的影片因之始终只能是种种主流电影的装饰品与补充物。

## 女性表达

从某种意义上说，并非这些自觉的"女性电影"，相反是另一些女导演的部分创作，展现了某种女性表达的清晰印痕与别样的可能。在女导演张暖忻、黄蜀芹、胡玫的作品《沙鸥》（张暖忻，1981年）、《女儿楼》（胡玫，1984年）、《童年的朋友》（黄蜀芹，1985年）、《青春祭》（张暖忻，1986年）中，不仅以女性为其作品中的主人公，而且以女性作为叙事视点的发出者；同时以一种悠长、哀婉的电影叙事语调作为影片重要的风格元素。如果说，在当代文坛，众多的女作家对其作品"女性风格"的追求与营造间或成为一种刻意的或不得已而为之的女性策略；那么在影坛上，女性风格的出现则成为一次历史性行进的印痕，成为"不可见的女性"艰难浮现中的一步。有趣的是，她们的影片，大都有着与同代男性导演共同的文化与社会主题，但却因女性故事的选取，因不期然间女性生命经验的进入与流露，而将其"翻译"、改写为一个女性的"版本"。作为第四代的代表人物之一，张暖忻在其《沙鸥》中，将第四代的共同主题：关于历史的剥夺、关于丧失、关于"一切都离我而去"，译写为一个女人——一个"我爱荣誉甚于生命"的女人的生命故事。而在这部影片中，女主人公沙鸥甚至没有得到机会来实现对主流文化中关于女性的二项对立或曰两难处境——事业/家庭、"女强人"/贤内助——的选择。历史和灾难先在地并永远地夺去了一切。一切便只是无法实现的"可能"而已——"能烧的都烧

了,只剩下这些石头了。"[1]而在她的第二部作品《青春祭》(1986年)中,女人在历史遭遇与民族文化差异之中觉悟到自己的性别,但这觉悟带来的也只是更多的磨难、更大的尴尬而已。

在笔者看来,在当代中国影坛,可以当之无愧地称为"女性电影"的唯一作品,是女导演黄蜀芹的《人·鬼·情》(1987年)。这并不是一部激进的、毁灭快感的影片。它的创作间或出自一种题材的决定与偶然,它只是借助一个特殊的女艺术家——扮演男性的京剧女演员——的生活隐喻式地揭示、并呈现了一个现代女性的生存与文化困境。女艺术家秋芸的生活被呈现为一个绝望地试图逃离女性命运与女性悲剧的挣扎;然而她的每一次逃离都只能是对这一性别宿命的遭遇与直面。她为了逃脱女性命运的选择:"演男的",不仅成为现代女性生存困境的指称与隐喻,而且更为微妙地揭示并颠覆着经典的男权文化与男性话语。秋芸在舞台上所出演的始终是传统中国文化中经典的男性表象、英雄,但由女人出演的男人,除却加深了女性扮演者自觉的或不自觉的性别指认的困惑之外,还由于角色与其扮演者不能同在,而构成了女性的欲望/男性的对象、女性的被拯救者/男性的拯救者的轮番缺席;一个经典的文化情境便因之永远缺损,成为女人的一个永远难圆满之梦。秋芸不能因扮演男人而成为一个获救的女人,因为具有拯救力的男人只生存于她的扮演之中。男人、女人间的经典历史情境由是而成为一个谎言,一些难于复原的残片。

## 尾声或开端

联系着社会主义中国的历史,一如1980年代中后期中国电影的辉煌,女导演创作的热潮间或成为一阕绝响。不仅女性开始逐步、但极为有效地

---

[1] 影片《沙鸥》中的对白。

被驱逐出主流电影制作业，在好莱坞长驱直入、国产电影的审查制度一如故我的情况下，甚至中国电影业自身亦陷入了不能自拔的危机与崩溃之中。与此同时，女性却开始成为大众传媒、尤其是电视制作业中的不可小觑的力量。作为中国"同步于世界"的景观之一，但也是中国女性电影的希望曙色，女性表达开始在纪录片领域中渐露端倪。然而，也正是在这所谓历史进步的步伐中，女性的社会与文化地位正经历着一个不断加剧的悲剧式坠落过程。在一次急剧的阶级分化过程中，女性、尤其是下层社会的女性再度成为无足轻重的牺牲品与筹码。仿佛中国的历史进步将在女性文化的倒退过程中完成。一种公然的压抑与倒退，或许将伴随着一次更为自觉、深刻的女性反抗而到来。其间，女性或许将真正成为"可见的人类"中的一部？女性的电影、电视或许将作为一种边缘文化而产生？笔者在期盼却尚未敢乐观并断言。

<p style="text-align:right">1994年秋</p>

# 雾中风景：初读第六代

## 乐观之帆

在1990年代中国开阔而杂芜的文化风景线上，市声之畔是陡然林立、名目繁多的文化标识牌。再一次，作为逆推式的断代与命名法，宣告1990年代后现代主义文化诞生的狂喜，完成了对1980年代终结的宣告与判决。拒绝悲悼与低回，拒绝一种临渊回眸的姿态；甚至没有"为了告别的聚会"和"为了忘却的纪念"。一如1980年代文化中所充满的、浸透了狂喜的"忧患意识"——历史断裂、死灭的寓言与宣判，是为了应和、印证中国撞击世纪之门的世纪之战，应和"中国走向世界"的伟大历史契机的到来；1990年代，全新的文化命名所构造的后现代主义风景，则如同一叶乐观之帆，轻盈而敏捷地穿越诸多"文化沙漠""文化孤岛""艺术堕落"的悲慨，继续成就着一幅"中国同步于世界"的美丽图景。

然而，如果说1980年代波澜叠起、瞬息变幻的文化风景，是为乐观主义话语所支撑的"中国走向世界"的伟大进军；那么，构造着1990年代文化景观的，便不只是中国知识界"同步于世界"的愿望投注，而是远为繁复的动机、意愿、欲望与匮乏的共同构造。如果说1990年代中国文化仍在权力之轭下挣扎，那么它所面对的是来自多个权力中心的挤压。不同之处在于，1980年代的当代中国文化尽管林林总总，但它毕竟整合于对"现代化"、进步、社会民主、民族富强的共同愿望之上，整合于对阻碍进步的

体制阻力与对硕大强力的主流意识形态的抗争之上；而1990年代，不同的社会文化情势来自于后冷战时代变得繁复而暧昧的意识形态行为、主流意识形态在不断的中心内爆中的裂变；来自于全球资本主义化的进程与本土主义及民族主义的反抗，跨国资本对本土文化工业的染指、介入，全球与本土文化市场加剧着文化商品化的过程；来自于为后现代主义语境与后殖民主义情势所围困的本土知识分子的角色与写作行为。

事实上，1990年代的中国文化成了一个为纵横交错的目光所穿透的特定空间；它更像是一处镜城——在东方主义与西方主义的交错映照之中，在不同的、彼此对立的权力中心的命名与指认之上，在渐趋多元而又彼此叠加的文化空间之中，当代中国文化有如一幅雾中风景。为那叶轻盈的乐观之帆所难于负载的，是太过沉重的前现代、现代、冷战时代、1980年代的文化"遗赠"。如果说，1980年代对诸多文化思潮的命名与关于"代"的话语的涌流，固然是为了满足若干伟大叙事的内在匮乏与需求，同时它毕竟对应着秩序与文化重建年代新人层出、新潮迭起的文化现实；那么，1990年代文化景观中林立的文化标识与命名行为则更像是机敏而绝望的、为能指寻找所指的语词旅行；更像是某种文化与话语的权力意欲的操作实践与游戏规则示范；更像是为特定的"观众"视域而设置的文化姿态与文化表演。

在此，笔者并非试图认定1990年代文化是一片虚构为乐园的焦土；事实上，在1990年代幕启时分的短暂沉寂之后，脱颖而出的是一道且陌生、且稔熟、且危机四伏、且生机勃勃的文化风景线。间或是为1980年代精英主义所遮蔽的边缘文化显影；更重要的是，1980年代末为刘小枫君预言为"游戏的一代"[1]人，以并非游戏的姿态与方式全线登场。然而，这些呈现于文化镜城之间，出演于双重或多重舞台之上的剧目，不断为纵横交错的目光所撕裂，又不断为某种权力话语所整合，成为不断被文化命名的乐观

---

[1] 刘小枫《关于"五四"一代的社会学思考札记》，《读书》1989年第5期。

之帆所借重、所掠过、却拒绝承载的文化现实。所谓影坛"第六代"便是这1990年代的一处雾中风景。

## 一种描述

影坛的断代说本身，便是新时期文化的典型话语之一。1980年代中期始，形形色色关于"代"的话语成了新时期文化迷宫式的线路图。在短短的十年之中，诸多关于"代"的命名总是伴随着林林总总的关于开端与终结、断裂与新生的宣告。它常常像是关于一个伟大的全新文化与社会格局莅临的预言，但每一"代"人登临历史舞台、出演属于他们自己的剧目的时段却又如此短暂，所谓"各领风骚三五天"。与其说诸多关于"代"的话语构造了当代中国文化的地形图，不如说，其自身便是当代中国文化重要的景观之一。知青文学中的"第三代"[1]以"苦难与风流"的自恋亦自弃形象登场，稍后便是"第四代人"[2]以张扬且浮躁的姿态要求着历史舞台与现实空间；与此同时，是将红卫兵（"老三届"）的一代上推为"第三代"，以"第四代"为"知青的一代"命名的吁请；而严肃的青年学者为拓清这幅迷宫图景，为知识分子断代，则以"五四的一代""解放的一代""四五的一代""游戏的一代"[3]勾勒着另一幅二十世纪中国文化指南。一如诗坛上，朦胧诗立足未稳，"Pass北岛"的声浪便宣告了"新诗潮"的面世；文坛"现代派文学"刚刚出头，先锋小说已在对"伪现代派"的讨伐之中开始了中国后现代主义文学的论争；在二十世纪八、九十年代之交短暂的沉

---

[1] 第三代为知青文学初起时"老兵（老红卫兵）"与"老插（老插队知识青年）"们的自我定位；参见赵圆《地之子——乡村小说与农民文化》一书中第四章《知青作者与知青文学》对这一问题的辨析，北京：北京十月文艺出版社，1993年6月第一版，pp.229—247。

[2] 张永杰、程远忠《第四代人》，北京：东方出版社，1988年8月第一版。

[3] 刘小枫《关于"五四"一代的社会学思考札记》。

寂后,"新状态"[1]和"晚生代"的命名式构造着再一次的镜城突围;且不论流行歌坛上的群星起起伏伏,崔健"在一无所有中呐喊"刚刚由地下而为地上,"后崔健"摇滚群已跃然而出,大有取而代之之势。而中国内地影坛,一批年逾而立的"青年导演"刚于1979年艰难"出世",1982年,在中断了十数年之后首度毕业于北京电影学院的一批年轻人已于次年脱颖而出,一举引动世界影坛的关注。至今未能溯本寻源出"第五代"这一称谓的命名者,但彼时以陈凯歌、田壮壮(直至1987年张艺谋才以《红高粱》的问世后来居上)为代表的一批青年导演,则以"第五代"的响亮名字登堂入室。作为一种逆推法,出现于1979年的导演群被指认为影坛第四代,而他们的前辈(新中国电影的缔造者与光大者)则无疑是第三代人了。几乎没有人去追问这一断代的依据与由来,甚至没有人费心去定义影坛第一与第二代的划定[2]。第五代面世五年之后,1987年,对应着第五代导演的两部重要作品:陈凯歌的《孩子王》与张艺谋的《红高粱》的问世,已有人宣布"第五代已然终结"[3];而与此同时,"后五代"[4]的命名则围绕着作为第五代同代人的另一批导演及另一批作品而再度沸沸扬扬。

  作为一个极为有趣的文化现实,影坛第六代并不像他们语词性的前辈:影坛第三代、第四代、第五代那样,指称着某种相对明确的创作群体、美学旗帜与作品序列;在其问世之初、甚至问世之前,它已久久地被不同的文化渴求与文化匮乏所预期、所界说并勾勒。事实上,第六代的命名不仅先于"第六代"的创作实践,而且迄今为止,关于第六代的相关话

---

[1] 参见王干《诗性的复活——论新状态》,《钟山》1994年第4、5期,张颐武《"新状态"的崛起》,及有关笔谈。

[2] 笔者认为中国影坛的第一代电影人应为中国电影的缔造者与默片时代的重要导演,以郑正秋、张石川、孙瑜为代表;第二代电影人则是有声片时代——二十世纪三、四十年代中国电影人,以蔡楚生、费穆为代表,他们大都在默片后期开始创作,全盛于有声片时代。

[3] 参见笔者《断桥:子一代的艺术》。

[4] 参见倪震《后五代的步伐》,《大众电影》,1989年第4期。

语仍然是为能指寻找所指的语词旅程所意欲完成的一幅斑驳的拼贴画。因此，影坛第六代成了一处为诸多命名、诸多话语、诸多文化与意识形态欲望所缠绕、所遮蔽的文化现实。

指称着同一文化现实，与第六代的称谓彼此相关、相互叠加的名称计有：流行于欧美国家的是"中国地下电影"、甚至是"中国持不同政见者电影"；在中国内地则是"独立影人""独立制片运动""新纪录片运动"和北京电影学院"85班""87班"（1985年、1987年入学的导演系及其他各系的本科生）、"新影像运动""状态电影"（作为"新状态文化"的一个例证）、新都市电影；在港台则是"大陆地下电影"，或者干脆成了"七君子"（因广播电影电视部对七个电影制作者的禁令而生，其中包括第五代的"宿将"、已在影坛预期中的"第六代"故事片导演、以录像带形式制作其作品的纪录片制作人，甚至包括非专业的录像制品及其制作者）。而中国文化界则更乐于以"第六代"的称谓覆盖这一颇为繁复的文化现实。

于是，"第六代"的命名至少涉及了三种间或彼此相关、相互重叠、间或毫不相干的影视现象与艺术实践：出现于1990年代、脱离官方的制片体系与电影审查制度的、以个人集资或凭借欧洲文化基金会资助拍摄低成本故事片的独立制作者，以张元的《北京杂种》、王小帅的《冬春的日子》为代表；先后于1989年、1991年毕业于北京电影学院的、颇负众望的青年导演的电影体制内制作，以胡雪杨的《留守女士》、娄烨的《周末情人》为范本；另一个则是产生于二十世纪八、九十年代之交，与北京流浪艺术家群落——因"圆明园画家村"而闻名于世——密切相关的纪录片制作者；而这一纪录片的创作实践与制作方式进而与电视制作业内部的艺术及表达的突围愿望相结合，以肇始中国新纪录片运动为初衷，形成一个密切相关的艺术群体，其创作实践以吴文光的《流浪北京——最后的梦想者》、时间的《我毕业了》为标志。将前两者联系在一起，是创作者所从属的同一代群，特定的文化情势与现实文化遭遇使他们形成了一个颇为亲密、彼此合作的创作群体。而将故事片独立制作者与新纪录片组合在一起的则是他们

的非体制化的制片方式;或许更重要的,是某种后冷战时代西方文化需求的投射,是某种外来者的目光所虚构出的扣结,同时是自觉或不自觉地参照着这一"虚构"而发生的反馈效应,以及自顾飞扬的本土文化的乐观之帆。因此,围绕中国独立影人的行动,出现涌流式的、不断增殖的话语:中国内地"地下电影""持不同政见者的文化反抗"、中国内地"市民社会"与"公共空间"的呈现、后现代主义的实践,如此等等,不一而足。这些彼此缠绕的话语,有如"过剩的能指",不断借重着、又不断绕过这一名曰"第六代"的文化现实;使这一新的、尚稚弱的文化实践,成了某种1990年代中国文化的镜城奇观。

## 影坛"代群"

事实上,在新时期文化异彩纷呈、旋生旋灭,并置杂陈而渐趋多元的现实面前,某种"断代"式的划分似乎是一种必然与必需。从某种意义上说,自"天朝倾覆"的上一世纪之交,中国的近、现、当代历史始终处于"大时代",中国几代知识分子始终在出演着"大时代的儿女"。而1949年以来,特定的社会与文化结构,个人难于幸免的政治运动的席卷,造就了人们必须分享而又实难达成共识的历史经验。在权力、意志的金字塔垒筑、高耸到裂解、坍塌的历史过程中,不同的年龄段的当代中国人经历着共同的、却又截然不同的体验中的震惊与经验世界的碎裂。于是,我们似乎可以根据某个政治历史事件的参与与反映模式,根据某些偶像、某类话语,甚至某几本书、几张画、几首歌曲的特殊或神圣的意味,判定当代中国知识分子的社会代群。而新时期以降,从国门渐启到开敞,陡然涌入的"二十世纪西方文化",则因不同年龄族群的文化选择与接受能力形成了更为繁复的文化构成。一种文化的代群的指认,不仅意味着某个生理年龄组,而且意味着某种特定的文化食粮的"喂养"、某些特定的历史经历、某

种有着切肤之痛的历史事件的介入方式。同时,新时期诸多的文化代群,与其说是某种社会、文化现实,不如说更像是某类精神社团;某种面对特定的主流文化样式、特定的权力关系结构所缔结的反叛者的精神盟约,所谓"主要不是由于他们的共时性,而是由于他们的共有性"[1]。因此新时期诸多关于"代"的话语庞杂多端,非个中人难谙个中真味。

一个有趣之处在于,1979年以降,发生在文学艺术领域中的重要事件,除却面对主流文化及权力话语的全线突围外,更多的是试图获取个人的艺术表达的绝望尝试——1980年代前、中期的非意识形态化或曰个人化的努力,所成就的只是颇为清晰的代群式的集团分布。突破同心圆式文化格局的尝试,不时成为一元化的社会与文化结构难于撼动的印证。"一代新人"的登场间或与前代人(旧人?)不似,但更为突出的却是他们彼此间的相似。在整个新时期文化史中,固然充满了对代群的命名,同时充满了对这一滥用的命名权的拒绝与抵制。因为被纳入某一代群,固然意味着某种艺术地位的获得,同时也无疑意味着本来已如"风中芦苇"的"个性""自我"的再度湮没。笔者所关注的,不仅是某种当代文化断代的现实,而更多的是新时期关于代群话语的生产机制。至少对影坛说来,关于"代"的话语固然指称着不同年龄段的艺术家的划定,但更重要的,它事实上成了衡定不同年龄段的电影艺术家的艺术价值标准之一(或许是1980年代中后期至今最重要的文化艺术标准)。并非特定年龄段的每一位艺术家都有跻身于他所"应属"的代群的"殊荣"。

1994年,在笔者与陈晓明、张颐武、朱伟为《钟山》杂志所作的名为《新十批判书》的"四人谈"中,笔者曾断然否定影坛"第六代"的存在[2]。一方面,缘于笔者所难于放弃的对艺术等级与"客观"艺术价值的偏执:在笔者看来,到彼时止,在"第六代"的故事片制作中,只有极个

---

[1] 刘小枫《关于"五四"一代的社会学思考札记》。

[2] 《钟山》,1994年第5期。

别的作品颇具独创性、别有电影艺术价值。其间或有新的社会视域与文化企图的显影,但作为新一"代"电影人,他们尚未呈现出他们对已有的中国电影艺术、尤其是第五代电影所提供的高度的挑战。1995年,在笔者于美国出席的一个亚洲电影节上,有"第六代"的新作、故事片《邮差》(导演何建军)的展映。电影节的组织者之一,一位金发碧眼的美国女士热情洋溢地介绍说:能得到这部重要的中国电影作品参展,是电影节的殊荣。对同时参展而艺术成就远在《邮差》之上的第五代作品:黄建新的《背靠背,脸对脸》和李少红的《红粉》,组织者并未使用同样热情的语词。但与此前不久发表与《纽约时报》上的、关于《邮差》的评论如出一辙的是,除了热情而空泛的高度评价和对影片内容的描述外,关于影片的全部艺术评价只是:"这是一部完全不同于第五代电影的作品。""第六代"不同于第五代,这是一个可以想见的事实;但"不同于第五代",却无法说明任何关于这部影片的事实。从某种意义上说,这正是围绕着第六代的文化荒诞之一。而在另一方面,笔者一度断然否定第六代的存在,则事实上隐含别样的乐观主义希冀:于笔者看来,新时期中国文化、至少是中国电影文化清晰的代群分布,与其说是当代文化的荣耀,不如说是一种深刻的悲哀。它不断地呈现为逃脱中的落网,不断显现为绝望的突围表演。从某种意义上说,1980年代最重要的文化事实之一:"重写文学史",究其实,正是对主流与文学群体之外的个人化、边缘化写作的不断钩沉而已。这固然是对主流文化及权威话语的有力反抗,同时也显露了现、当代文化对边缘写作和"个人化"的内在匮乏与渴求。于是,在笔者的乐观期待与想象之中,在社会变迁已有力地粉碎了文化英雄主义之后,如果有一代新的电影人登临影坛,那么,他们应该是以他们自己和他们作品的名字,而不是一个新的"代群"来命名自己。然而,随着"第六代"作品的不断问世,渐次清晰的是,新一代电影人如果说尚不能以电影艺术本身构成对第五代的撼动与挑战;那么,他们的作品确乎在社会学或文化史的意义上,呈现为一个新的代群。一个确乎再次试图从新的、形成于1980年代的、主流的文化表述

与第五代艺术光环与阴影下突围而出的青年群体。

一如逃离者常常会在潜意识中参照自己脱身而出的那扇门来寻找自己的归属，突围者的历史也不时在不自觉的模仿中开始新的句段。1979年，影坛第四代颇为准确地搬演前苏联解冻时代青年导演们的方式登上了舞台；而1990年代初年，第六代则在对第五代入场式的仿效与这仿效的挫败中出场。事实上，1982年，新时期第一批北京电影学院的各系本科毕业生对中国电影业的进入，标志着影坛第五代的光荣与征服之旅的启程。电影学院"78班"，事实上构成了第五代的中坚与主部，因之始终是影圈内第五代的别名之一。以"青年电影摄制组"[1]为开端的第五代创作基本上是凭借同届同学间的得力合作，创造了一时使中国和西方世界为之眩目的辉煌。自1979到1983年，短短五年间，中国影坛出现三代艺术家的更迭，无疑给中国和关注中国的电影人造成了一个有趣的幻觉：如此频繁的代群更迭将是中国电影的规律。笔者在国外有关国际会议上的重复经历之一是，被问及"现在是第几代了？第七代？"，应接"还是第五代"的答案，常是颇为失落的表情。因此，自第五代问世之日起，对第六代的殷殷期待便不断涌动在中国影圈之内。不言自明，这期待被置放在中国唯一的高等电影学府——北京电影学院（导演系）下一届的学员身上。时隔三年，当学院再度全面招生之时，这期盼变得更为具体而执拗。而确乎构成了第六代主部的85班、87班学员亦无疑将这期盼深深地内化，因此而获得了一种强烈的电影使命感与自信。当85班摄影系毕业生张元（继同样出身于摄影系的张艺谋之后）推出了其导演的处女作《妈妈》时，关于第六代终于出世的隐抑的欣喜已然悄然弥散在1990年的沉寂之上。而同代人中唯一的幸运儿胡雪杨的处女作《留守女士》（1992年，上海电影制片厂）出品时，他立刻

---

[1] 1982年，广西电影制片厂率先成立了第一个"青年电影摄制组"，其主创人员以同年毕业于电影学院的"78班"同学组成，创作了第五代的第一部作品《一个和八个》；自此各制片厂纷纷成立青年电影摄制组，第五代的第一批代表作借此而问世。

以宣言的方式发布:"89届五个班的同学是中国电影的第六代工作者。"[1]而在国际影坛被视为第六代代表人物的张元要清醒些、含蓄些:"说'代'是个好东西,过去我们也有过'代'成功的经验。中国人说'代'总给人以人多势众、势不可挡的感觉。我的很多搭档是我的同学,我们年龄差不多,比较了解。然而我觉得电影还是比较个人的东西。我力求与上一代人不一样,也不与周围的人一样,像一点别人的东西就不再是你自己的。"但他继而表述的仍是一种代群意识:"我们这一代人比较热情。"[2] 一个有趣的花絮是,第六代青年导演之一、电影学院87班的管虎在他的处女作《头发乱了》(原名《脏人》,1994年,内蒙古电影制片厂)的片头字幕上,设计了一个书篆体的"八七"字样,良苦的用心与鲜明的代群意识只有心心相印者方可体味。

**困境与突围**

尽管背负着影坛殷切而过高的企盼与厚爱,新一代电影人步入舞台之时,却恰逢一个"水土甚不相宜"的时节。1989年的巨大动荡,使整个中国文化界经历了从1980年代乐观主义与理想主义的峰峦跌入谷底的震惊体验;除却王朔式的谵妄与恣肆,文坛在陡临的阻塞与创伤之间沉寂。伴随着商业化大潮而到来的蓬勃兴旺的通俗文化完成了对精英文化、艺术的最后合围;与中国电影无关的类电影现象(电视业、录像业)加剧了仍基本保持着计划经济体制内的电影工业的危机;风雨飘摇中的电影业愈加视艺术电影(甚至是电影节获奖影片)为"票房毒药"。而跨国资本文化工业运作对第五代优秀导演的垂青,却开始使往日视为天文数字的资金进入了

---

[1] 《胡雪杨访谈录》,《电影故事》,1992年11期。
[2] 郑向虹《张元访谈录》,《电影故事》,1994年5月,p.9。

"中国"电影制作；因此，在张扬的东方主义景观中愈加风头尽出的"第五代"，固然在欧美艺术电影节上创造了某种"中国热"或曰"中国电影饥渴症"，但另一批新人的"起事"却无疑受到了"先生者"的强大的阻碍与威慑。在此，且不论艺术才具、文化准备、生活阅历的高下与多寡，第六代步入影坛之际，确乎已没有第五代生逢其时的幸运。第五代入世之初，适逢不断突破、不断创新的1980年代伟大进军起步之时，于是作为中国、乃至世界电影业的奇迹之一，他们得以在走出校门的第一、第二年便成为各电影行当中的独立主创，并迅速使自己的作品破国门而出,"走向世界"。而85、87班的毕业生，多数已难于在国家的统一分配之中直接进入一统而封闭的电影制作业，少数幸运者，也极为正常地面对着一个电影从业者也必须经历的由摄制组场记而副导演而导演的六到十年、以至永远的学徒和习艺期。即便如此，即使"多年的媳妇熬成婆"，获得国家资金拍摄"自己的影片"的可能已然是零。而这一切的前提，还是他们所在的制片厂在此期间并未遭到倒闭、破产的命运。难于自甘于被弃在电影事业之外的命运，他们或以另一种方式尝试重复第五代成功经验：由边远小制片厂起步的努力幻灭[1]之后，他们中的多数终于加入北京流浪艺术家群落，或以制作电视片、广告、MTV为生，或在不同的摄制组打工，执着于他们对电影的梦想，并带着难于名状的焦虑，开始以影圈边缘人的身份"流浪北京"。

在这近乎绝望的困境中，出现的第一线微光是第六代影人中的佼佼者张元。这个毕业于电影学院摄影系的年轻人，起步伊始已决然放弃了既定的生活模式与前代人的创作道路。事实上，在第六代的故事片制作者之中，张元是最深入北京"流浪"艺术家群落并跻身其间的一个。因此在与他的导演系同学、预期中的第六代导演王小帅共同策划剧本、并尝试购

---

[1] 一些年轻人曾在毕业分配时主动要求分配到诸如广西电影制片厂、福建电影制片厂等边远小厂，希望能象第五代那样从广西、西安电影制片厂起步，但昔日的格局与制片方式已不复存在。参见郑向虹《独立影人在行动——所谓北京"地下电影"真相》，《电影故事》，1993年5月，p.3。

买厂标（各制片厂所拥有的故事片摄制指标）未果之后，他毅然地把握机会，在没有获得电影生产指标、未经剧本审查通过的情况下，向一家私营企业筹集到了极低的摄制经费，着手拍摄了第六代的第一部作品《妈妈》。直到影片全部摄制完成，他们才向西安电影制片厂购到厂标，并由西影厂送审发行。这是自1960年代，彩色胶片取代黑白胶片之后，中国的第一部黑白（包括少量磁转胶的彩色现场采访的段落）故事片；或许从影片层次丰富、细腻的影调处理，从颇为极端的纪实风格中所渗透出的苦涩而浓郁的诗意中，《妈妈》堪称为新中国"第一部"黑白故事片。限于摄制经费，同时也缘于特定的艺术与意义追求——似乎是电影史上历次先锋电影运动的重演。影片全部采取实景拍摄，全部使用业余演员，编剧秦燕出演了故事中的主角妈妈。这部题献给"国际残废人年"的影片，以有着一个弱智儿的母亲的苦难经历为主要被述事件；然而，从另一个侧面，我们或许可以将其视为新一代的文化、艺术宣言。《妈妈》确实蕴涵着另一个故事，我们可以将儿子读作故事中的真正主角。如果说，第五代的艺术作为"子一代的艺术"，其文化反抗及反叛的意义建立在对父之名/权威/秩序确认的前提之上；他们的艺术表述因之而陷入了拒绝认同"父亲"而又必须认同于"父亲"的两难之境中。如果说，1980年代末都市电影潮的典型影片中，兄弟、姐妹之家取代了父母子女的核心家庭表象，但不仅墙上高悬的父母遗像（《疯狂的代价》《本命年》）、远方不断传来的母亲的消息（《太阳雨》）、代行"父职"的哥哥、姐姐（《给咖啡加点糖》《疯狂的代价》）、在性混乱的背景上的一对一的爱情关系（《轮回》《给咖啡加点糖》），都标明了一种将父权深刻内在化的心理与文化现实；那么，在《妈妈》中，那潜隐其间的儿子的故事，则借助一个弱智而语障的男孩托出了新一代的文化寓言。或许可以将其中的弱智与愚痴理解为对父亲和父权的拒绝，对前俄狄浦斯阶段的执拗；将语障理解为对象征阶段——对父的名、对语言及文化的拒斥。影片中重复出现的西方宗教绘画中圣婴诞生的布光与构图方式以呈现儿子独在的画面：无光源依据的光束从上方投射在发病中的儿子

身上,而被洁白的布匹的包裹,和儿子蜷曲为胎儿的姿态,都超出了影片的纪实风格与故事叙境,在提示着这一内在于母爱情节剧之中的反文化姿态,或曰新一代的文化寓言。

《妈妈》的问世无疑给在困境中绝望挣扎的同代人以新的希望和启示。继而,张元的又一惊人之举则再次超出了不断在体制内挣扎、妥协的人们的想象,指示出一个全新的突围路径。尽管影片的国内发行不利,首发只获得六个拷贝的订数;但第一次,未经任何官方认可与手续,张元便携带自己的影片前往法国南特,出席并参赛于三大洲电影节(第五代的杰作《黄土地》也是从这个电影节起步,开始走向"世界"),并在电影节上获评委会奖与公众大奖。并且开始了影片《妈妈》在二十余个国际电影节上参展、参赛的迷人漫游。以最为直接而"简单"的方式,以异乎寻常的大胆,张元登上影坛,步入世界。继陈凯歌、张艺谋之后,张元成了又一个为西方所知晓的中国导演的名字。照欧洲中国电影的权威影评人托尼·雷恩的说法,"《妈妈》这部电影在今天中国电影界还是很令人震惊的,对于年轻的北京电影学院的毕业生说来,这几乎称得上是英勇业绩了"。接着他预言说:"假如中国将要产生第六代导演的话,当然这代导演和第五代在兴趣品位上都是不同的,那么《妈妈》可能就是这一代导演的奠基作品。"[1] 接着,张元与中国摇滚的无冕之王崔健合作着手制作他的第二部彩色故事片《北京杂种》。这部确乎是以同仁或者说朋友圈子的合作制作的影片,已彻底放弃了进入体制或在某种程度上与之妥协的努力。断断续续地自筹资金,独立制作,影片的拍摄过程与张元的MTV、广告、纪录片的制作交替进行。他的MTV作品在海外和美国播出,其中崔健的《快让我在雪地上撒点野》获美国MTV大奖。1993年,张元的《北京杂种》制作完成,再度开始了他和影片在诸多国际电影节上的漫游。也是在这一

---

[1] [英]托尼·雷恩《前景:令人震惊!》,原载英国《音响与画面》,1992年伦敦电影节增刊。李元译,《电影故事》1993年第4期,p.11。

年，王小帅以自筹的十万人民币摄制了一部标准长度的黑白故事片《冬春的日子》。如果说《妈妈》之于张元，是一次果决大胆的突围行动，那么，《冬春的日子》便是一次壮举了。此时，国产故事片的最低预算至少是一百万，而张艺谋影片的"标准预算"是六百万，陈凯歌同年的《霸王别姬》则高达一千二百万港币。整部影片是以先锋艺术艰苦卓绝的方式完成的。与此同时，另一个青年导演何建军以同样的方式、相近的资金摄制了黑白故事片《悬恋》，此后是在欧洲文化基金会的资助下拍摄的彩色故事片《邮差》。而《冬春的日子》的摄影邬迪则与人合作拍摄了故事片《黄金雨》。独立制片开始成为中国电影中的一股潜流。

在这一独立制片运动的近旁，1991年，独具优势与幸运的胡雪杨——他在北京电影学院导演系的毕业作业、表现"文革"时代童年记忆的《童年往事》，在美国奥斯卡学生电影节上获奖，他又身为著名戏剧艺术家胡伟民之子，在上海电影制片厂首先获得了独立执导影片的机会，于1992年推出了他的处女作《留守女士》。同年，影片入选开罗国际电影节，并获金字塔最佳故事片、最佳女演员两项大奖，成为在第三世界电影节上获大奖的首位第六代导演。接着，他摄制了《湮没的青春》（1994年），并终于如愿以偿地拍摄了他心目中的"处女作"《牵牛花》（1995年）。几经坎坷，在审查与发行中屡屡受挫，终于在1994年问世的是娄烨的《周末情人》（福建电影制片厂，1994年）、《危情少女》（上海电影制片厂，1994年），管虎的《头发乱了》（内蒙古电影制片厂，1994年）。一如1983至1986年间的第五代，1990年代的前半叶，成了影坛第六代的曲折入场式。

## 空寂的舞台之上

如果说，在故事片制作领域，第六代的登场事实上意味着艺术电影在商业文化的铁壁合围中悲壮突围，其先锋电影的创作方式不期然间构成

了对官方的电影制作体制的颠覆意义;或者更为直白地说,第六代故事片导演的文化姿态与创作方式的选取,多少带有点"逼上梁山"的味道;那么,对于以录像方式制作新纪录片的拍摄者则不然。从某种意义上说,在第六代或"中国地下电影"的称谓下登场的新纪录片,实际上是为1980年代喧沸的主流文化所遮蔽的一处边缘的显影;或是在二十世纪八、九十年代之交的社会震荡中被放逐到边缘的文化力量,与文化边缘人汇聚,开始的一次朝向中心的文化进军。

事实上,1980年代中后期,在北京、在都市边缘处开始形成了一个独特的流浪艺术家群落。他们大多没有北京户口,没有固定工作,因之也没有稳定的收入和相对固定的居所。在1980年代,这是奇特而空前自由的一群,他们同时偿付着这自由的代价:他们不再受到(或拒绝接受)这社会可能提供的、大多数都市人日常享有的体制的保障和安全。他们中间有画家(1990年代名噪欧美的"政治波普"便产生于此)、摇滚乐手、先锋诗人、艺术摄影师,写作中的无名作家、实验戏剧导演,矢志于电影、却苦于没有资金的未来电影导演。他们出没于电视、电影、广告、美术设计的不同行当之中,获取时有时无的收入以维系自己的生存和艰辛的创作。事实上,他们有着和二十世纪五六十年代被天灾人祸逐出家门的逃荒农民同样的名字:盲流。他们不断遭受着画展被查封、演出被终止、从临时居所被驱赶的境遇;但更为经常的是,他们不断面临饥饿的威胁。显而易见,将他们驱上这流浪之途的,并非饥饿,而是比温饱远为神圣而超越的、尽管不甚明了的梦想。从某种意义上说,这是新时期以降真正的一群"新人"。1980年代,尽管他们间或闯入为多元分裂的主流文化所构成的纷繁景观,但总的说来,这是一处不可见的边缘。而以录像方式制作新纪录片、并事实上成了新纪录片肇始者的吴文光便在这一行列之中。1980年代末,他开始以断续的、颇为艰苦的方式拍摄、记录他的朋友、流浪艺术家们的日常生活。和他的拍摄对象一样,他的近于直觉的创作与彼时的任何潮流、时尚无关,他甚至无从勾勒未来作品的形象与出路。或许这是当代

中国舞台上的一次"倾城之恋"：二十世纪八、九十年代之交的文化倾覆与动荡实际上成就了这一文化边缘群落的显影与登场。借用吴文光的坦言："我是那之后突然感到北京这座舞台空下来了。我突然有一种亢奋，特别亢奋。也许我是想在没有人的时候干出点什么。"[1]在这空寂与亢奋之间，吴文光以12∶1的片比完成了《流浪北京》，并为它加上了一个副标题："最后的梦想者"。对于吴文光，这是一份薄奠，一份献给1980年代的薄奠："当时我想的是，八十年代之后，这个梦想的时代该结束了。所谓梦想时代的结束，包括中国人在寻找梦想的时候，许多幼稚的东西的结束。九十年代应该是什么呢？现在看来应该是一种行动。梦想应放到具体的行动中去。"[2]

而新纪录片的另一部奠基作《天安门》，则以另一种方式成了1980年代末陡然显现出的文化断崖处的一座浮桥，或对1980年代终结时刻的一阕回声。由青年编导时间、陈爵摄制的大型专题系列片《天安门》，实际上是1980年代特有的一种写作方式的延伸，是中央电视台参与制作的《小木屋》《河殇》《共和国之恋》《望长城》等政论、纪实、采访、寓言杂陈并置的巨制间的最后一部。事实上，这一系列构成了1980年代最为鲜明的文化/意识形态实践，甚至可以说，其本身便是意识形态国家机器的运作过程中的一部分。和《流浪北京》一样，《天安门》的制作过程"偶然"地跨越了1989至1990年。作品的素材摄制于1989年，断续于1990至1991年制作完成。或许由于影片自身生产机制的转变，或许由于制作者群体的平均年龄，意味着出生于1960年代人的登场，或许仅仅由于作品制作完成的特定时段，《天安门》同样由中央电视台摄制，并预期为中央电视台播放，但与它的先行者相比，作品的意义结构已呈现了明显的偏移。如果说，片头中更换天安门城楼上领袖画像的巨大而怪诞的场景[3]仍充满了寓言的建构

---

[1] 1993年8月，笔者对吴文光所作的访谈，记录稿。

[2] 同上。

[3] 纪录片《天安门》的片头，是夜间，广场上以机械操作，更换天安门城头上毛泽东主席的巨幅画像。笔者推测，这应是1989年5至6月间的一幕。

意图；如果说，作品中仍贯穿着百年中国、百年风云的伟大叙事；那么，超过了政论或寓言的因素，作品的纪实部分已然显现了类似作品中所没有的力度。在一个明确的"下降"动作中，摄影机开始告别磅礴而空泛的想象景观，迫近民间，走向普通人。到作品后期制作并完成时，它已失去了在官方电视台播出的任何可能。如果说，它曾是某种主流制作和主流话语的负载；那么，此时，它已然在一次新的放逐式中成了一处边缘。1991年，《天安门》的两位青年编导发起组织了"结构·浪潮·青年·电影小组"，并在12月提出并倡导"中国新纪录片运动"，组织了"北京新纪录片作品研讨"[1]。1992年，作为一部独立制片的作品，《天安门》参加了香港电影节的亚洲电影栏目。至此，一个边缘群落的中心突破和一个新的放逐式所造成的新的边缘出击开始汇集，十数名年轻人开始在1990年代的这一特定空间中，以独立制作录像制品的方式开始了新纪录片的尝试。

1992年，时间完成了一部在形态样式与呈现对象上都极为独特、迷人而极具震撼力的作品《我毕业了》。这部作品，以北京大学、清华大学1992届毕业生踏出校园前七天为拍摄对象，由对毕业生的采访、校园纪实和部分场景的搬演组成。犹如完满却虚假的景片在撕裂处露出了杂芜真实的一隅，就像密闭的天顶被揭开了一角，在《流浪北京》所开始的那种逼近而近于冷酷的现场目击者的记录风格之下，作品所呈现的不仅是某些事件或某种现实，作品所暴露出的，是一片赤裸得令人眩目的心灵风景；作品所揭示的并非权力之轮碾过之后的创口，而是一份始料不及的精神遗产及其直接承受者的心灵现实。在对已成历史的1989社会事件的叙述之中，第一次呈现出普通人/个人的视点。而1993年，吴文光的新作《1966——我的红卫兵时代》问世。不同于《流浪北京》那种极为赤裸、直觉而有力的记录风格，《我的红卫兵时代》有着颇为精致的结构形式。作品以对五个"老红卫兵"的访谈为主体，同时插入"文革"时代关于红卫兵的官方新闻纪录片/新闻简

---

[1] 参见1992年香港电影节宣传资料，p.35。

报的片断,而"眼镜蛇"女子摇滚乐队排练并演出《我的1966》的全过程平行贯穿其间;另一位独立影人郝志强制作的、以"文革"或曰广义的群众运动为其隐喻对象的、水墨效果的动画片的片断不断出现,构成了一种作品节拍器式的效果。与其说,这是对"文革"历史的一次追问,是1990年代现实与昔日记忆的一次对话,不如说,是率先出现的将历史叙事个人化的尝试。与其说,它是对历史中个人记忆的一次绝望的钩沉,毋宁说,它更像是在呈现历史与记忆的彻底沉没。它不仅沉没在"1966,哦,我的1966,红色列车,满载着幸福羔羊"的摇滚节拍之中,而且沉没在不断为真情与谎言所遮蔽、所涂抹的记忆之中。采访结束后,摄影机所捕捉到的一个有趣的场景是,当事人之一在认定摄影机已停止录制,便轻松地一一收起他所珍藏的、作为历史的见证的泛黄的歌篇、臂章与笔记,它们仿佛魔术般地消失在精致的仿古组合柜之中,瞬间隐没了那段记忆与现实空间中的不谐,犹如一个在黎明时分迅速消散的梦的残片。于是,"历史,是现在的历史;未来,是现在的未来"[1]。

## 镜城一景

1990年代初年,当那座"空寂的舞台"使吴文光感到亢奋之时,最早开始他们独立影人生涯的年轻人并未意识到,他们所遭遇的是一个更大的、特殊的历史机遇。1991年,《流浪北京》在香港电影节上参展,新纪录片开始引动了海外世界的关注;而同时张元的《妈妈》,作为一种新的中国电影样式,作为中国影坛上一次"令人震惊"的"英勇业绩",同样构成一种新的、来自于西方世界的、对中国电影的期盼。于是,《流浪北京》

---

[1] 台湾黄寤兰主编《当代港台电影:1993》中关于《1966:我的红卫兵时代》的评论,时报出版公司,1993年。

和《妈妈》同样获得了它们在十数个欧美艺术电影节上的漫游。如果说，张艺谋和第五代电影在世界影坛上造成了中国电影饥渴和对别样中国电影（不是一种模式："张艺谋模式"；不是一个女演员：巩俐）的希冀；如果说，它确乎由于优秀的独立影人或曰第六代作品的独特视点、景观与魅力；那么，此后围绕着这个有着众多名目的1990年代文化现象的，是远为繁复的文化情势。

有趣之处在于，不是独立制片电影作品中的佼佼者，而是每一部独立制作的故事片和大部分新纪录片都赢得了同样荣耀而迷人的国际电影节上的奥德赛之旅。这一光荣之旅的顶峰，是王小帅的《冬春的日子》，影片不仅在意大利、希腊等国际电影节上获最佳影片和导演奖，而且为纽约现代艺术博物馆所收藏，并入选英国广播公司世界百年电影史百部影片之列。他们的作品，包括其中尚粗糙、稚弱的作品，都不仅在欧美艺术电影节上获得盛誉，而且获得那些颇负盛名并一向苛刻的西方艺术影评人的盛赞。作为一个特例，类似作品入选国际电影节的标准，不再是某种特定的、西方的（尽管可能是东方主义的）文化、艺术标准，而仅仅是着眼于它们相对于中国电影体制的制片方式。事实上，继张艺谋的"铁屋子"/老房子中被扼杀的女人的欲望故事，和现、当代中国史的景片前出演的命运悲剧（田壮壮《蓝风筝》、陈凯歌《霸王别姬》、张艺谋《活着》）之后，独立制片成了西方瞩目于中国电影的第三种指认与判别方式。1993年，当中方联络人告知丹麦鹿特丹电影节组织者，中国官方曾认可的唯一参赛者黄建新未能获准成行之时，对方一反常态地没有表述愤怒或抗议，相反轻松地表示："我们已经得到了我们所需要的电影。"这些影片是有瑕疵、但富于新意、张元的《北京杂种》；但也包括用家庭摄像机拍摄的、没有后期制作可能、无法达到专业影像标准的《停机》。后者所参展的，不是家庭/业余录像作品展映，而且是作为"重要的中国电影"之一。

耐人寻味之处在于，第六代所采取的创作方式与创作道路，实际上是好莱坞之外的世界（尤其是第三世界）有志于电影的年轻影人的寻常经

历。从未见优雅而高傲的欧洲电影节、势利且自大的美国影人有过如此多的善意与宽容。然而，针对着第六代、且绕开第六代艺术现实的命名："地下电影"，间或揭破了这一现象的谜底。见诸欧美重要报刊的、诸多关于第六代的影评，绝少论及影片的艺术与文化成就，而是大为强调（如果不是虚构）影片的政治意义，不约而同地，他们对这些作品艺术成就的论述在于：它们相近于剧变前的东欧电影。如果说，第六代作品拒绝主流意识形态、拒绝影片的意识形态运作方式，在1990年代中国确乎意味着某种"政治"姿态；如果说，独立制片的方式确乎对中国电影的官方体制构成了革命性的冲击与颠覆；如果说，第六代的影人的创作与潜能构成了中国电影一个新的未来；那么，这并不是大部分欧美电影节或影评人所关注的。一如张艺谋和张艺谋式的电影提供并丰富了西方人旧有的东方主义镜像；第六代在西方的入选，再一次作为"他者"，被用于补足西方自由知识分子先在的、对1990年代中国文化景观的预期；再一次被作为一幅镜像，用以完满西方自由知识分子关于中国的民主、进步、反抗、公民社会、边缘人的勾勒。他们不仅无视第六代所直接呈现的中国文化现实，也无视第六代影人的文化意愿。大部分独立影人拒绝"地下电影"的称谓。张元曾表示如果一定要有一个"说法"，他更喜欢"独立影人"的称呼[1]；而吴文光则明确表示，他们面临着双重文化反抗：既反抗主流意识形态的压迫，又反抗帝国主义文化霸权的阐释[2]。但西方世界、第六代的盛赞者所关注的，不仅不是影片的事实，甚至也不是电影的事实；而是电影以外的"事实"。于笔者看来，这正是某种后冷战时代的文化现实。他们在慷慨地赋予第六代影人以殊荣的同时，颇为粗暴地以他们的先在视野改写第六代的文化表述。从某种意义上说，他们富于"穿透力"的目光，"穿过"了这一中国电影的事实，降落在别样想象的"中国"之上；降落在一个悲剧式的乐观情境之

---

[1] 郑向虹《独立影人在行动——所谓北京"地下电影"真相》，p.4。
[2] 1994年11月《当代电影》编辑部就"新都市电影"举行的研讨会上的发言。

中。至少在1990年代初年，第六代成了在"外面世界"沸沸扬扬、而在中国影坛寂寂无声的一处雾中风景。除了影片《妈妈》，笔者本人是在海外报刊和海外友人处得知"中国地下电影"或曰第六代创作的。也只有在西方电影节、北京的外国使馆、友人们的斗室之中，才有机会一睹其真颜。

然而，它成就了一个特定文化位置、一种特定的文化姿态。独立影人在其起点处，是对1990年代中国文化困境的突围，是一次感人的、几近"贫困戏剧"式的、对电影艺术的痴恋；那么，其部分后继者，则成为这一姿态的、得益匪浅的效颦者。从某种意义上说，在1990年代的文化舞台上，由相互冲突的权力中心所共同导演的剧目中，独立影人成了一个意义确知、得失分明的角色，一个可以仿效并出演的角色。如果说，"张艺谋模式"曾成为中国电影"走向世界"的一处窄门；那么，独立制片，便成了电影新人"逐鹿"西方影坛的一条捷径。

## 对话、误读与壁垒

在1990年代中国文化镜城之中，一种颇为荒诞的文化体验与现实，是某种文化对话的努力，甚至是成功尝试（以东、西方对话尝试为最），不时成为对"文化不可交流"现实的印证：这不仅在于，不同文化间的对话、交流中必然存在的误读因素；甚至不仅在于特定的权力格局中，"平等对话""对等交流"始终只能是一厢情愿的想象；而且在于，弱势文化一方的对话前提，是将强势者的文化预期及固有误读内在化。一如张艺谋、陈凯歌的1990年代创作在西方世界的成功，一如张戎的《鸿》和此前郑念的《生死在上海》在欧美的畅销，与其说是西方世界开始了解中国，不如说，它们仅仅再次印证了西方人的东方/中国想象。而围绕着第六代，则成就别样荒诞体验。不仅西方对第六代电影的接受仍以误读为前提；而且，这误读同时有力地反身构造了来自于中国的"现实印证"。当"独立影人"的作品在

欧美电影节上构造着新的中国电影热点的同时，一种回应是：中国电影代表团和中国制片体制内制作的电影作品被禁止出席任何有独立制片作品参赛、参展的国际电影节。于是，一种复杂、微妙而充满张力的情形开始出现在不同的国际电影节之上。作为一个"高潮"，是1993年东京电影节上，因第五代主将田壮壮未获审查通过的影片《蓝风筝》的参赛以及《北京杂种》的参展，使中国电影代表团在到达东京之后，被禁止出席任何有关活动。同年，张元已经开机的影片《一地鸡毛》（根据刘震云的同名中篇小说改编）被迫停机。继而，中国广播电影电视部在数份电影报刊上以公布作品名、不公布制作者名的方式，公布了对《蓝风筝》《北京杂种》《流浪北京》《我毕业了》《停机》《冬春的日子》《悬恋》七部影片之导演的禁令。这一剑拔弩张的局面的形成，无疑是国际经典意识形态斗争的产物；然而，它在中国的遭遇，一如它在西方的成功，与其说依据着影片的事实，不如说是对西方误读的一阕回声。从某种意义上说，它所参照的，固然是类似影片对中国制片体制的颠覆意义，同时，在笔者看来，或许更多地参照着海外对这些影片的"地下""反政府"性质的命名与定义。它作为一个有力的明证，再度反身印证了西方影坛误读的"真理性"。一个荒诞而有趣的怪圈。一处意识形态的壁垒，同时是一次对话：因其彼此参照，且有问有答。

而在1990年代中国文化语境内，另一种关于第六代的话语，同样绕过这一影片的或电影的事实，用来成就一幅后现代的或后殖民时代文化反抗的动人景观。第六代影片的叙事技巧、间或是某些瑕疵与失败，都在后现代的理论范畴中得到了完满的解释；其中部分作品明显、间或是幼稚的现代主义尝试则在后殖民理论的"摹仿""挪用"说中，获得了第三世界文化反抗意义的完满阐释[1]。乐观之帆再度凭借第六代的文化现实而高扬。

---

[1] 参见张颐武《后新时期中国电影：分裂的挑战》，《当代电影》，1994年第5期，pp.4—11。

## "新人类"与青春残酷物语

不同于某些后现代论者乐观而武断的想象，在笔者看来，现有的第六代作品多少带有某种现代主义、间或可以称之为"新启蒙"的文化特征。新纪录片导演吴文光在论及他制作《流浪北京》的初衷时谈到，流浪者之于他的意义，在于他们呈现了一种"人的自我觉醒"。他认为"他们开始用自己的身体和脚走路，用自己的大脑思考。这是西方人本主义最简单、最初始的人的开始"。"这种在西方人看来理所当然的事情，在中国，需要点勇气"[1]。而张元则指出《北京杂种》所表现的是"新人类"。因为"真正的文艺复兴是人格的复兴和个人怎样认识自己的复兴"[2]。影片《北京杂种》"贯穿了一个动作：寻找"，"导演也在生活中寻找——寻找自己的生存方式"。张元认为，"我们这一代不应该是垮掉的一代，这一代应该在寻找中站立起来，真正完善自己"[3]。在关于人、人格、人本主义与文艺复兴的背后，是新一代登临中国历史舞台时的宣言。这远不仅是影坛上的一代人，远不仅是第六代。纵观被命名为第六代的作品，其不同于前人的共同特征，与其说是构成了一次电影的新浪潮，构成了一场"中国新影像运动"；不如说它是二十世纪八、九十年代社会转型期社会文化的一种渐显。

从某种意义上说，第六代作品的共同主题，首先关乎于城市——演变中的城市。事实上，正是在第六代为数不多的优秀作品中，中国城市（诸如《北京杂种》中的北京、《周末情人》中的上海）在久经延宕之后，终于从诸多权力话语的遮蔽下浮现出来。同时，他们的作品关乎于作为都市漫游者的1990年代的年青一代，及形形色色的都市边缘人；关乎于在城市的变迁中即将湮没不可复现的童年记忆（间或是1990年代文化中特定的"文

---

[1] 笔者对吴文光的访谈。
[2] 郑向虹《张元访谈录》。
[3] 宁岱《〈北京杂种〉剧情简介》题头，《电影故事》，1993年第5期，p.9。

革记忆的童年显影")；其中，成了第六代电影表象的核心部分的，是摇滚文化和摇滚人生活。他们步入影坛的年龄与经历，决定了他们共同热衷于表现的是某种成长故事；准确地说，是以不同而相近的方式书写的"青春残酷物语"。以没有（或拒绝）语言能力的弱智儿童（《妈妈》）或沉溺于幻觉的精神病人（《悬恋》）为隐喻，第六代的影片和片中人物多少带有某种反文化特征。在拒绝与茫然、寻找与创痛中，摇滚和摇滚演出所创造的辉煌时刻，成就了瞬间的辉煌。他们在大都市的穷街陋巷中漫游，介乎非法与非法之间；介乎寻找与流浪之间；介乎脆弱敏感与冷酷无情之间。他们讲述青春的故事，但那与其说是一些爱情故事，不如说是在撕裂了矫揉造作的青春表述之后，所呈现出的一片"化冻时分的沼泽"。对于其中的大部分影片说来，其影片的事实（被述对象）与电影的事实（制作过程与制作方式）这两种在主流电影制作中彼此分裂的存在几乎合二为一。他们是在讲述自己的故事，他们是在呈现自己的生活，甚至不再是自传式的化装舞会，不再是心灵的假面告白。一如张元的自白："寓言故事是第五代的主体，他们能把历史写成寓言很不简单，而且那么精彩地去叙述。然而对我来说，我只有客观，客观对我太重要了，我每天都在注意身边的事，稍远一点我就看不到了。"[1] 而王小帅则表示："拍这部电影（《冬春的日子》）就像写我们自己的日记。"[2] 由于影片这一基本特征，也囿于资金的短缺，他们在起步处大都使用业余演员，或干脆"扮演"自己。诸如吴文光正是《流浪北京》中未登场的一个重要角色，编剧秦燕在《妈妈》中出演妈妈，崔健则在《北京杂种》中饰演崔健，王小帅的朋友、年轻的前卫画家刘小东、喻红主演了《冬春的日子》，而王小帅和娄烨则彼此出演对方的作品。同时他们也同样使用专业演员、甚至"明星"，诸如王志文、马晓晴、贾宏声联合主演《周末情人》，史可出演《悬恋》，冯远征主演《邮差》。

---

[1] 郑向虹《张元访谈录》。

[2] 《电影故事》，1993年第5期，彩页《冬春的日子》题头。

但"同代人"仍是其中合作的基础。

　　从某种意义上说，张元所谓的"客观"与"热情"，或许可以构成第六代叙事之维的两极。他们拒绝寓言，只关注和讲述"自己身边"的人和事；同时，在他们的作品中最为突出的是一种文化现场式的呈现，而叙事人充当着（或渴望充当）1990年代文化现场的目击者。"客观"规定了影片试图呈现某种目击者的、冷静、近于冷酷的影像风格。于是，摄影机作为目击者的替代，以某种自虐与施虐的方式逼近现场。这种令人战栗而又泄露出某种残酷诗意的影像风格成了第六代的共同特征；同时，他们必须在客观的、为摄影机所记录的场景、故事中注入热情，诸如一代人的告白与诉求。因此，在他们的作品中，他们不可能成为真正的目击者，倒更像是在梦中身置多处的"多元主体"。当然，远非每部影片都到达了他们预期的目标。多数第六代影片的致命伤在于，他们尚无法在创痛中呈现那种矫揉造作已然尽洗的青春痛楚，尚无法扼制一种深切的青春自怜。在笔者看来，正是这种充满自怜情绪而呈现出的自恋，损害了诸如《冬春的日子》这类作品对他们身处的文化现场的勾勒。第六代类似青春故事中的佼佼者，是娄烨的《周末情人》。影片以默片的字幕技巧，以某种刻意而不着痕迹的稚拙、老旧技法，以冷峻而诗意的纪实风格与叙事中的偶合、尾声中的滥套，以及取代了赤裸自恋的柔情与怜悯，给第六代的青春叙事以某种后现代的意味。

　　或许第六代的文化经历与他们步入舞台的特定年代，决定了他们始终在不断地呈现并弃置现实世界的荒谬，同时也不断地在创伤与震惊体验中经历着经验世界的碎裂。由于无法、间或是拒绝补缀、整合起自己瞬间体验的残片，也由于特有的文化阅历：参与或长期从事广告与MTV的拍摄制作；因此，他们不仅把某种广告"语言"带入电影叙事，而且以MTV特有的激情、瞬间影像、瞬间情绪，"叙事性"场景或曰"梦的残片"与青春残酷的故事，目击者冷漠而漫不经心的目光所构造的长镜头段落，尝试拼贴起一种新的叙事风格。同样，类似风格的追求，稍不留意便会成为一种杂

乱的堆砌、一种幼稚的技巧炫耀。事实上，类似败笔在第六代作品中不时可见。在类似尝试中，最为出色的或许是《北京杂种》。影片将片断的叙事、瞬间情绪与破碎的场景以及崔健演出的"奇观"情境，拼贴于无名都市漫游者的目光所勾勒的、冗长的大都市与穷街陋巷的段落之中；叙事或曰戏剧段落之后的镜头延宕，传达出一种特定的都市感与时间体验。

## 结语或序幕

作为一种文化现实，围绕着他们的诸多话语、诸多权力中心的欲望投射，使第六代成了1990年代文化风景线上的一段雾中风景。但对于生长于1960年代的一代人说来，这或许仅仅是一场序幕，间或是一段插曲。作为一个新的现实，是在渐次形成的社会共用空间中，第六代已然开始了由边缘而主流的位移与转换。新纪录片的主将开始越来越深且广地进入主流电视台的节目制作。他们间或成为其中的栏目承包人或准制片人。而新纪录片特有的影像风格、乃至文化诉求已然有力地改写主流电视节目的面目。中央电视台的《东方时空》、尤其是其中的《生活空间》，便是其中一例。而在第五代导演田壮壮的组织和倡导下，第六代导演的主部开始在他周围聚拢于国家大型电影企业——北京电影制片厂，并开始或延续他们的体制内制作[1]。对此，王小帅的告白是，"第一次感到自己是个完全的导演"。尽管他们仍在续写青春故事（诸如路学长的《钢铁是这样炼成的》、王小帅的《越南姑娘》[2]），但对影片的商业诉求无疑已开始进入了他们的创

---

[1] 郑向虹《钢铁是这样炼成的——田壮壮推出第六代导演》，《电影故事》，1995年第5期，pp.16—17。

[2] 路学长的《钢铁是这样炼成的》（发行时更名为《长大成人》）、王小帅的《越南姑娘》（曾名为《炎热的城市》，发行时更名为《扁担·姑娘》），均在通过审查时遇到问题，几经修改，才在1997年上映。

作。事实上，此前娄烨的《危情少女》已是一部不无大卫·林奇式追求的商业电影，而李骏的《上海往事》则是包装在怀旧情调中的另一个商业化的故事，他也申明自己"更倾向于主流电影"。而娄烨的困惑是："现在越来越难以判定，是安东尼奥尼电影还是成龙的《红番区》更接近电影的本质。"[1] 一次获救，还是屈服？一次边缘对中心的成功进军，还是无所不在的文化工业与市场的吞噬？是新一代影人将为风雨飘摇的中国电影业注入活力，还是体制的力量将湮没个人写作的微弱力量？笔者的结语但愿成为一个序幕。

<div style="text-align:right">1995年冬</div>

---

[1] 郑向虹《钢铁是这样炼成的——田壮壮推出第六代导演》。

# 情结、伤口与镜中之像：
# 新时期中国文化中的日本想象

## 缺席的在场者

一个颇为明显的事实是，现代日本、乃至多数亚洲国家二战后的纷繁现实是当代中国（1949—　）文化中的缺席者。如果说，在毛泽东时代（1949—1976），冷战岁月的隔绝、意识形态的对峙是造成这一文化缺席的重要成因——凸现"亚洲人民的苦难""亚洲人民的斗争"的国际主义图景，部分遮蔽了全球化进程中多重政治、经济、文化动力学推动、挤压下的亚洲民族国家繁复的历史命运与历史变迁；而日本作为战后迅速经济起飞的亚洲国家，则由于与苦难图景的冲突而"自然"地被放逐其外。那么，同样重要而鲜明的是二战年代遭侵略、被占领的创伤记忆和战争胜利者的骄傲，这些则是造成拒绝朝向日本的中国视野的另一原因。毫无疑问，战后日美两国间的紧密连接，日本与台湾国民党政权外交关系的存在，日本作为"美国军事基地""反共反华前哨站"，进一步使得战后日本在相当程度上成了社会主义中国文化中的隐身人。

而1976、尤其是1979年以降，邓小平时代的"改革开放"及宏观政治经济学的经济实用主义，使得中国渐次打开国门并重新修订（或曰"开敞"）了自己的世界视野。这一次，取代了亚非拉人民苦难与革命的，是欧美发达国家的繁荣富足的社会生活景观。从邓小平时代直至今日，中国

最响亮的口号是"冲出亚洲,走向世界""中国与世界接轨";如果说,它曾是某种出自官方与精英知识分子的声音,那么,它迅速地成就了一种葛兰西意义上的文化霸权,成为一种不容置疑的社会共识。在这幅未来图景中,欧美发达国家(并渐次具象、"微缩"为美国)的政治、经济体制与生活方式,成了"世界"的指称与代名。如果说,这一社会体制的转型所造成的文化重构,无疑将亚洲/亚非拉放逐于中国的"世界"视野之外,那么这一放逐却同时将日本凸现于第三世界/亚非拉贫穷、闭塞的悲惨画面与欧美国家发达文明的美妙图景的临界点上。日本作为"成功脱亚"的东亚国家、作为世界经济强国之一、作为中国的邻国,无疑成了一个楷模、一种范本,它是优美、优雅而又充满力度的、东方的(相对于西方的)差异性经验的明证;它又是全球化的现代化进程的成功范本,因而成为现代性话语作为放之四海而皆准的普泛性真理的有力佐证。它告知"我们":"我们"曾经失去的伟大机遇,但它同时展现着"我们"仍将可能获取的救赎与辉煌。关于日本的叙述,于新时期成为一种新的乌托邦冲动的支撑与依托:一个深深浸淫在古老东方文明中的国度、一个亚洲国家,同样可以在"伟大的现代化进程"中,后来居上,称雄于世界。不难发现,作为"一衣带水"的邻国,作为所谓"同处儒文化圈"的现代民族国家,作为经历漫长的"封建"历史,遭遇帝国主义列强崛起,而后被迫加入全球现代化进程的亚洲国家,作为其自身具有"极高同质性"的民族,作为其前现代、现代历史繁复痛楚地纠缠在一起的国家,对于新时期处于多重政治、文化窘境与机遇中的中国,"日本"事实上是新时期中国呈现于不同层面、服务于不同意识形态意图、用于完满迥异的叙事时援引率最高的例证之一。但稍加细查,便会发现,这并非由于中国与日本的近邻关系及战争记忆的未愈伤口,使中国、中国知识界对日本的近、现代历史,拥有相对丰富的"知识"与思考;相反,它大都是具有不同"出处"的误读、南辕北辙的堆砌;那与其说是"知识"的显现,不如说是多种"集体潜意识"、文化误识与现实政治寓言的曝光。在现代性话语的巨大神话的光环之下,

中国视野中的日本，或曰中国文化中的日本想象，呈现在仰视、焦虑与屈尊、无视及旧恨难消的繁复心态之间。尽管对于中国知识界、形成中的大众文化与中国民众说来，日本无疑有着不同的定型化意义与形象；但无论对于哪一层面说来，"日本"都并非绝对陌生的他者，并非一个被饥渴与好奇所牵扯而窥视的对象；相反，"日本"意味着一种无须反身的"常识"。它是野蛮而粗暴的；它是优雅而奇妙的；它是中国的夙敌与世仇；它是"我们"的盟友与亚洲视域中"我们"唯一愿意引为同道的伙伴。同时，毫无疑问，被诸多的断裂的叙述所凸现、遮蔽并撕扯得支离破碎的侵华/抗日战争记忆，在新时期中国文化建构过程中，始终作为匿名的创伤记忆，间或充当着最为真切且不容置疑的历史证词；并在国内政治文化舞台上，充当着社会动员的旗帜、身份危机表达中的情结与寓言或转喻的载体。那似乎是一道平滑愈合、却依旧血色殷红的伤口。因此，"日本"，在新时期中国的文化建构中，占据着一个重要而尴尬的位置——一种极为繁复的情结，一处年代久远却依然作痛的伤口，一个重要的、缺席的在场者的角色。

## 镜中之像

这不仅由于一种"普遍误差"的存在：作为非原发现代化国家，其表面相像的历史遭际，常常掩盖着深刻复杂的历史与现实差异；具体到新时期中国文化重构过程中的"日本"，它不仅是"想当然"的——因为我们"知道"，所以我们无需去"了解"；不仅是极端杂芜、彼此冲突的——它们编织在各种不同的、彼此冲突的意识形态、文化、历史叙述之中的（在此，无需赘言，由于社会体制、主流意识形态的演变或曰断裂，与政权、政党的延续，是新时期中国社会的基本特征；于是不同的意识形态、文化叙述的杂陈并置与冲突共谋，便成为二十世纪八、九十年代中国文化的重要事实）；而且一个十分重要的事实，便是除却为数不多的中国日本学学

者，中国的日本叙述与日本的社会、历史、文化现实之间存在或曰间隔着是一个重要的"中介"角色：西方/欧美世界、欧美学者及其有关著作——尤其是美国学者（包括美国的日裔学者）——的英语著作在其间充当着"转译者""阐释者"。如果说，在近代中国向现代中国的转变过程中，日本曾充当了中国窥视西方世界的窗口，成为西方思想、观念传遍中国的中转站和放大镜；那么，这一次，西方/英语世界却反过来成为中国的日本文化视野中的中介物。设若将内在于新时期中国文化中的诸多日本叙述指认为一幅支离破碎的镜中之像；那么，它更多的是对自西方/欧美文化之镜中的日本图景的折射。如果说，这幅西方/欧美世界的日本镜像，曾用于命名他者、指认自我；那么，它却率先为日本（?）所借重，用于映照一个迥异于他人/西方的"自我"，用于成就"日本文化特殊论"，用于完满那份"共犯的异国情调"。于是，在新时期中国文化的日本叙述中，出现了一个有趣的悖谬，类似源自西方之镜中的日本形象，却同时为日本文化的自我之镜所印证；而为建构、改写中的中国文化所构造的日本镜像，与其说是一幅呈现差异以救赎自我的他者之像，不如说更多的是一种自我书写与自我设定。在此，笔者并非试图重复拉康的镜像理论，并非为了重申所谓他者始终是自我的他者，或反之亦然；而是在新时期中国的文化叙述中，"日本"除却作为一个"公理""前提"——伟大的现代化进程的"铁证"，还同时作为内在的（而非内在化的）自我经验与他者的、对抗性的敌手而服务于双重乃至多重的文化建构过程。

此间，一个颇为有趣的例证，是自二十世纪八十年代以来，直至百年祭的今日，人们以不假思索地剥离具体而繁复的历史情境，简单地建立起成功的日本明治维新与失败的中国戊戌变法的同质性类比。借此，"我们"建立中国与日本的同一起跑线，"我们"正是在此处、在那一个世纪之交，一着棋错，满盘皆输，从此被抛离了"人类""进步"的伟大线性轨迹。毋庸赘言，这一类比的建立，其不言自明的前提，是现代化进程、现代性话语之为普泛性真理的价值与意义。而戊戌变法作为当代中国"告别革

命"的特殊叙事的起点,作为一个叙述中的、中国历史绝对的转折点,由这一成功/失败、日本/中国的叙述与类比中,引申出二十世纪八十年代中国的主流叙事:其一,是以日本为他者的差异论参照中,指认出戊戌变法失败的绝对与必然:中国封建文化的特殊性——巨大的历史循环的惰性、前现代中国的"历史超稳定结构"与中国民族文化的劣根性、麻木与沉默的国民灵魂使之必败无疑;而且这种"超稳定结构"自彼时起至"文革"止,一以贯之不曾遭到任何触动或改变,因之我们必须以一场声势浩大的"历史文化反思运动"予以清算,方能为新时期现代化进程的"创世纪"开路。其二,则是在一份"东方"的、"儒文化"自我的、同质性的叙述中,将戊戌变法视为一个仅仅失之交臂的机遇。见诸明治维新于一个东方封建古国、封建政体内部的成功可知,它并非必败,而是诸多历史的偶然使然。如果说,前者作为二十世纪八十年代精英话语的主部,并迅速成为官方政治策略:改革开放、走向世界的支撑之一,无疑是一份悲情盈溢的叙述;它与其说是一段历史的叙述,不如说是现实政治合法化的转喻形式。"万难轰毁的铁屋子",此时已并非用来喻示漫长黑暗的中国历史,而更多地指称着"文革"记忆、毛泽东时代与社会主义体制。于是,对明治维新的援引,便并非出自最浅薄层次上的比较文化学,而只是信手拈来、举轻若重的一个近便的举隅。而后者作为一个可与前者替换使用的历史(?)阐释,则现实意图更为清晰显见:参照明治维新,将戊戌变法陈述为失之交臂的伟大历史机遇,不仅潜在地认可着一种关于改良、变革,而非革命的社会更迭形态——以维护现实政治中的政权稳定性与社会体制的天翻地覆;而且依照二十世纪八十年代精英知识分子的话语核心:告别革命,以"成功"的"蒙太奇剪辑法"剪去或曰重述百年中国,那么,"我们"于今日所遭遇到的,正是那千载机遇的重逢与复现,"我们"必须抓住机遇,以推进一劳永逸的历史救赎——伟大的现代化进程。

如果我们对新时期中国文化中的日本想象稍加梳理,或许不难发现它有着多个源头,或曰来自多种中心。其中清晰可辨的,一是所谓"官方说

法"，一是所谓"精英文化"（尽管这两种称谓与定位本身，相对于二十世纪八、九十年代中国极端复杂的文化地形，已然十分可疑）。在1949至1979年的社会主义历史时段中，所谓"官方说法"具体地指称着社会主义意识形态或曰实践中的毛泽东思想；就其中有力构造着日本想象的部分而言，主要是社会主义/国际主义/世界革命话语与国家民族主义/伟大的爱国主义精神与传统的复杂编织。而类似"官方说法"有效地实现其领导权的途径之一（甚至可以说是主要途径），是经由以民间文化为主要资源的工农兵文艺而家喻户晓，以形成深刻的社会统识。而所谓"精英文化"则指称着形成于二十世纪七、八十年代之交的知识分子的文化实践与话语建构。它无疑以匿名的社会主义意识形态为其主要敌手。此处，另一个有趣的怪诞情形是，尽管二十世纪八十年代的知识分子群体及其话语盈溢着巨大的悲情，笔者亦将其称之为"政治迫害情结"；但事实上，不仅这一群体的迅速崛起是假手于社会主义体制及其机构所赋予其的优势，而且它的确借邓小平时代的政权的支持，在短时间内由边缘而为主流。从某种意义上说，二十世纪八十年代是中国知识分子的黄金时代，其"启蒙"话语与悲情叙述使之成为叱咤风云的"文化英雄"，而且在一连串的"社会轰动效应"中振臂一呼，应者千万。而在此间开始伴随"现代化"或曰全球化过程悄然形成的准文化市场与准大众文化，非但未与所谓精英文化形成任何对立、抗衡关系，相反成为精英文化的追随者（也许是效颦者）；这无疑与二十世纪八十年代所谓"精英文化"事实上始终在重述与重建现代性话语常识层面运作有关。作为这一文化情势的另一侧面，是二十世纪八十年代"精英文化"亦慷慨大度地为大众文化的复活而大声疾呼、鸣锣开道。但此间，所谓本土的准大众文化事实上是工农兵与通过种种合法与非法途径进入中国内地的港台、日本大众文化范本的有趣嫁接与杂糅；它不时以昔日负载、传播"党的路线、方针、政策"的惯性，成为意识形态内容与意图基本背道而驰的"精英话语"。但具体到"日本想象"这一命题，一个难于绕过的困境，是"精英文化"或许可以提供思想资源，但却无法提供准大众文化运作所必需的、与"大众"的尽管破碎却仍

"阴魂不散"的昔日常识系统的连接。能够提供与类似可用素材的仍然是工农兵文艺（"日本鬼子""八路军"或"大刀向鬼子们的头上砍去"）与民间文化——一个已然被工农兵文艺先期占领并"污染"的领域。这便形成了二十世纪八十年代准大众文化表达的特殊困难与尴尬。而更为有趣的，是在构造新的"日本想象"的过程中，精英文化与准大众文化的互动与共鸣，还在于它们实际上仍在相对程度上分享着共同的、形成于毛泽东时代的记忆清单，分享着共同的创伤记忆与集体潜意识。

因此关于戊戌变法与明治维新的第二种叙述，在其准大众文化的延伸部分呈现出另一些有趣而斑驳的色彩。如果说，依照"精英话语"，是诸多偶然造成了戊戌变法的失败，其部分（或曰主要？）原因"我们"心知肚明，却不便明言：如果不是一个"愚昧的少数民族"入主中原汉民族，如果不是恰逢一个女人（慈禧）统治了男人的世界，那么先驱志士的所成就的，就未必是一阕悲歌。而同样不便明言的是，以中国作为东方帝国的历史地位，如若戊戌变法成功，那便不仅是颠倒今日日本与中国的强势/弱势地位，而是不知今日世界竟是谁家天下的问题了。当然，类似因果论，由于其太过露骨的种族、性别偏见与霸权想象，不曾见诸"精英"知识分子的有关论述，但它却经由大众文化成为更为有效的常识/文化霸权的构造。在二十世纪八十年代后期盛极一时的清宫（晚清）戏（电影、电视连续剧《谭嗣同》《末代皇帝》《末代皇后》《末代皇妃》《神鞭》《老少爷们上法场》《武林志》……）中，这一心照不宣的历史叙述，成了类似"系列产品"的情节及叙事逻辑的主要支撑。而其中功夫片（香港大众文化的一个特殊复制本）内拳打日本武师、大败日本武馆的故事，则成为必需的心理补偿。

## 战争书写与记忆（I）

如果说，二十世纪八、九十年代中国文化的重写，成功地完成了一种

名曰"告别革命"的共识建构；那么作为一种极为特殊的"告别革命"的文化（政治？）实践，便是历史的重写或曰再度剪辑的完成。为了成功地绕开与社会主义历史，避免发生关于政权合法性的"直接碰撞"，一个略去这一历史时段的实践，事实上将百年中国的历史抛入了重重雾障之间：而这刚好是近代中国向现代中国演变的，并延伸至当代/社会主义历史中的重要时段。对现代中国史的改写与遮蔽，在支撑"新时期"/现代化进程之"创世纪"的现实政治叙事的同时，遮蔽了其间现代化实践、现代性话语扩张过程的充满歧义与繁复的历史内容。然而，也正是在这里，侵华/抗日战争的记忆成为一段"剪余片"，成为这一"完满"叙述中的一道不断蔓延开去的裂隙，一种难于轻松剔除的"噪音"。尽管它间或被组织在"落后挨打"的总体叙事之中，其作为二战"战胜国"的身份，也间或成为"强国梦"或爱国主义、民族主义的叙述的依托，但它作为太过"真实"与复杂的历史与记忆，不仅不时撕裂关于始自1979年的"现代化进程"的叙事，而且不时牵动试图被遗忘、去告别的"革命"记忆与话语。

事实上，在毛泽东时代或曰社会主义中国（1949至1976年）的文化中，战争叙述始终是一个与革命话语彼此缠绕、相互借重的建构性因素。"在中国共产党领导下的、全民抗日战争的伟大胜利"，是支撑共产党政权的合法性的重要依据之一；它因此而成为国共两党殊死搏斗之叙事的重要组成部分。在1949至1978年之间，日本鬼子/日寇/日本侵略者，是新中国文化最为清晰、明确的公敌形象之一，其经由工农兵文艺的主流形态：长篇小说、电影、戏剧、现代戏曲成就了一种最为家喻户晓、深入人心的残暴的侵略者形象。不仅"抬头见岗楼，迈步登公路，无村不戴孝，到处是狼烟"成为烙印般的占领区图景；而且作为苏联作曲家肖斯塔科维奇第五交响乐"法西斯主题"变奏形式的"日本鬼子"进村"扫荡"的主题音乐，也长时间地成了童谣和儿童街头游戏的组成部分。然而，在贯之以国共两党斗争的现代史图景之上，国民党政权一度的"不抵抗"政策，成为"勾结日寇、卖国求荣"的铁证；而完满这一意识形态叙事，同时要求弱化、

乃至删除关于抗日战争正面战场的记录。于是，淞沪战役、台儿庄战役、南京保卫战（甚至陷落后惨绝人寰的南京大屠杀）、武汉保卫战只留下一些苍白而极端简略的叙述，甚或索性踪迹全无。而建国后，在共产党党内斗争的脉络中，随着1958年庐山会议，与彭德怀同时消失的是共产党正面抗战的著名战役百团大战，最后是1973年伴随林彪事件不再提起的"平型关大捷"。于是，这场叙述中伟大的本土作战的正面战场，成为空白的一页。因彼时彼地，国民党、蒋介石代表着作为战胜国的中国，所以这一可堪反复记忆的辉煌时刻亦成为叙述中的缺席。相反，在这一时段的叙述中，凸现出来的是国共两党同室操戈的记述。侵华/抗日战争的叙述与记忆因之残破不全。那些在工农兵文艺中保留下来的共产党游击队、武工队、区小队、民兵的与日军小队长或汪伪部队斗智斗勇的故事，便与其说是鲜明有力的历史记忆，不如说更像是传奇式的民间故事。因此，除却作为一种简单、透明的话语：日本侵略者的残暴；一些并不十分具体的事件："三光政策"、大扫荡、铁壁合围；作为一份历史书写，它成了一处异样丰满而匮乏的记忆。历经包含创痛、震惊与艰辛的八年，历经诸多非人的惨痛与慷慨悲歌的献身；但这段历史：日本军国主义兴起的历史，在强敌迫近时刻民族总动员、成功地完成中国近代以来第一次成功的"中华民族"的认同与整合的历史，抗战与国内政治危机与政党斗争间痛苦复杂的交错，世界大战或曰全球化的国际环境中种种极端繁复的情势，几乎不曾被正面、深入地触及并讨论。事实上，面对这场侵华/抗日战争（尽管它远非在中日两国的历史中便可索解），较之面对纳粹德国、遭虐杀的犹太人，我们遭遇着更为深刻的"见证的危机"——并非缺乏见证者，或遭遇幸存者沉默的高墙，而是战后两国种种现实政治的因素造就了诸多阻隔、压抑与张力。但迄今为止，类似危机几乎不曾被指认而出，而且不曾成为当代中国文化（或许在日本文化中亦如是）中内在而有机的组成。在1949至1978年的文化建构之中，这与其说是一段战争——侵略与反侵略战争——的历史，不如说是革命的历史：它凸现的是人民的苦难、阶级冲突与斗争、国共两党的较量。

关于战争，它留下了若干空洞的能指：作为恶魔的日本侵略者、助纣为虐者的国民党政府、作为胜利者与民族英雄的中国人民与共产党人。八年、十数年的战争年代的记忆成为一处伤口，一种被合法却空洞的命名所曝光并遮蔽的仇恨与创痛，一种被阻滞、被压抑的"集体潜意识"式的存在。

如果说，1973年中日邦交正常化，中国政府的官方策略："将侵略战争的发动者与日本人民区别开来""日本人民和中国人民同是战争的受害者"，到新时期"中日友好二十一世纪"的祥和景象（尽管这片祥和不时被"教科书"争端、"参拜靖国神社"事件、"钓鱼岛事件"所撕裂，却总能迅速弥合），中国主流文化中的战争书写已在新的国际政治情势下出现了歧义与裂痕。如果说对现代民族国家之间的战争、冲突、较量的书写，始终是相当纯粹的国际、国内的现实政治实践；而笔者所关注的，是在不断激变的现实、历史条件下，这段历史始终没有真正成为中国知识界思考与质询的对象。而且不无怪诞的是，作为"文革"后期，一种极为特殊的文化现象，是在中国大城市、尤其是北京，国家机构内部以所谓"反面教材"的方式放映内参片（内部参考影片），而它的观众通常是国家干部、知识分子与城市青年。其中一批集中放映的影片是颇具为军国主义申辩色彩的日本历史巨片《山本五十六》《啊，海军》《中途岛大海战》……影片中的日本军人、著名战犯以悲剧英雄的形象出现，战争过程与场景被赋予"日本文化"的迷人表达。对于彼时彼地的中国观众说来，"日本恶魔"不仅第一次以"人类""人性"的面目出现，而且别具"日本文化"的独特魅力。对于经受长达七年的国产电影停产，而世界电影被阻隔于国门之外（除了极少量的"社会主义兄弟国家"——阿尔巴尼亚、朝鲜、越南——的电影，"文革"后期加上了南斯拉夫、罗马尼亚等国电影）的中国电影观众说来，这类影片首先意味着强大的电影/影院魅力与情感冲击力。尽管类似放映始终伴随着官方对日本政府"复活军国主义"野心的正面批判，作为这一野心的证据和反面教材，但如果说这类观影经验可能唤起对日本军国主义、对侵略战争的仇恨与警惕，便只能说是一次充满黑色幽默的尝试；它无疑使

原本作为匮乏与"潜意识"的战争记忆变得更为杂芜而混乱。

## 战争书写与记忆（Ⅱ）

于是，当新时期或曰邓小平时代降临，作为"思想解放运动"的重要组成部分的，是历史的重写：那是一次规模颇为壮观的补白与钩沉，旨在曝露昔日意识形态遮蔽性的同时，完成一次新的意识形态合法化的实践。侵华/抗日战争记忆成了突破口之一，其中正面战场作为被遮蔽的真实再度显现。如果说，类似文化实践间或可能在一幅补足的抗战的全景之上，引发对战争历史的深思与质询，成为深刻与深重的创伤与仇恨记忆的觉醒与反思——尽管它间或成为某种具有威胁性的民族主义情绪的构造，但它不仅可能提供一个反身探讨中国民族主义的契机，而且可能进而成为反省现代灾难和战争、反省现代性的契机；那么，类似契机仅仅存在于一份后见之明的想象之中。类似显影与补白，事实上仅仅成为通过历史的重写以颠覆"革命话语"的诸多文化实践之一，而且是二十世纪八十年代中国文化典型而主流的方式之一。尽管"英勇抗日的民族英雄"，作为一种书写方式与修辞策略，间或成为类似历史记录增补的依据；但它更多的是在一个无需质疑的能指系统（日寇/恶魔、抗日/春秋大义）中，通过类似命名，将正义性赋予昔日主流意识形态中的主要敌人。于是，类似叙述所成就的，甚至并非"中国人""中国军队"或"中华民族"的整合性形象，而是混同或叙述价值倒置中的国民党人或共产党人。1988年，第一部正面表现"国军"抗战的影片《血战台儿庄》隆重上映，影片最后的颇具震撼力的场景，是一幅"血肉长城"图：战死的中国军人的尸体铺陈、绵延在古长城之上，而烽火台之端，也是画面构图的顶点，是一面残破但仍高扬的青天白日旗。无论在影片的叙境还是在观众接受的社会语境中，那都是一面中华民国或曰国民党政府的旗帜，而不可能超越性地成为"中国"和反侵略的单纯象征。

而在另一脉络之上，一种颇为有趣而不无怪诞的叙述，却尝试在更"高"层次上完成一次超越与整合。作为二十世纪七、八十年代之交的文化转型及八十年代文化实践的一个典型例证，是人道主义的旗帜由作为异己性话语、作为文化抗议的方式渐次成为精英知识分子的主流话语之一的过程。如果说，其文化意图旨在以人道主义话语或曰"启蒙"话语对抗、至少是裂解专制、集权体制；那么，在其实践的意义上，它却事实上成了一次特殊的文化赦免式：在所谓"个人是历史的人质"的叙述中，建立其"个人"与历史/暴力的对抗，从而由"文革"记忆的繁复与血污中洗净并拯救"个人"。笔者曾指出，这或许成为二十世纪八十年代中国文化的重要特征之一：以反思的名义拒绝反思，以忏悔的形态拒绝忏悔。它不曾引发、相反取消了一场浩劫后的民族反思的可能。毫无疑问，在二十世纪八十年代的中国文化中，这是一次成功的文化实践；但它所建构的超越性图景却仍布满了意识形态话语冲突与依旧新鲜的记忆中的切肤之痛所呈现出的裂隙。于是，侵华/抗日战争的记忆便成为类似叙述得以消解、移置其内在张力的对象之一。以人道主义的名义，在一批文学电影作品中出现了关于昔日日本占领军（当然是作为中国想象的）的深切忏悔（《最后一幅肖像》，陈放，1979年，等等），更为典型的则是情感充裕地书写战争浩劫下的个人（中国人和日本人）的苦难。其中颇有代表性的是影片《樱》（流落在中国的日本战争孤儿的故事，1979年）、《玉色蝴蝶》（因战争而天各一方的一对中日恋人的故事，1980年）、《一盘没有下完的棋》（战争所隔不断的民间友谊的故事，中日合拍，1982年）。如果说，类似故事无疑有着某种事实依据，但它在这特定的时代取代酷烈的战争年代的对抗性冲突凸现而出，却耐人寻味。与其说，它是对"日本人民与中国人民同是战争的受害者"的官方说法的印证，不如说，它出自一种"告别革命"的书写需要。但如果说，侵华/抗日战争的入选，只是一种偶然：它仅仅是在昔日超验的意识形态系统中选择一类确定无疑的敌方作为人道主义情怀或可超越、弥合的对象——因此类似影片流露出颇为怪诞的对"同为受害者"的"日本

人"的一份宽宏与歉疚之情;那么,这次偶然的入选,却必然牵动作为不曾治愈的创口与潜意识的战争记忆与新时期中国文化特有的日本"情结",因此,类似影片便传达并构造了一种极为复杂的文化、接受心理。

这一叙事线索与逻辑并未中断,并在二十世纪八十年代末年成就另一个繁复的文化表达。如果说,二十世纪七、八十年代之交的"日本"想象,其支撑点尚在于"历史""人道主义"与作为战争胜利者的"大国情怀";那么,时至二十世纪八十年代末,"日本"已成为中国社会、日常生活与文化现实中一种更为切近的现实。由二十世纪七、八十年代之交的日本电影热,大量日本文学作品的翻译出版,日本肥皂剧、卡通片和卡通读物及日本推理小说作为大众文化的范本与文化消费品的涌入,到交通路口"车到山前必有路,有路必有丰田车",电视台上"Toshiba, Toshiba,新时代的东芝"的早期广告,作为财富与时尚标志的日本电器,日资公司的兴建,"日本"已成为一种分外迷人且不无威胁的存在。其作为现代化楷模已不仅是一种来自知识分子话语构造中的意义,而成为一种"常识";成为二十世纪八、九十年代全球化风景线上的重要景观。面对这一呈加速度的现代化或曰全球化的进程,人们"理性"的或曰"意识形态"的热切选择与不曾命名、因之无从发露的身份焦虑与现实恐慌开始呈现出张力;于是,"日本"和抗日战争再次"入选",作为"自我"的"他者"与"他者"的"自我"(在此,一个有趣的例证是,1997年2月,《中国青年报》刊载的《中国青年对日本的认识》"大型读者调查的数据表明":35.3%的读者认为日本"属于东方国家"、26.4%认定日本"属于西方国家",32.1%认为日本"介于二者之间",另有6.3%选择"说不清楚"),用以表达并转移全球化进程的震惊体验与无名焦虑。这无疑进一步加剧了"日本"作为中国文化的缺席的在场者的角色尴尬。此间,几部在欧洲电影节上扬名或在国内引发论争的影片《红高粱》(张艺谋,1987年,获柏林电影节金熊奖)、《神凤威龙》(张子恩,1988年"龙年"献礼片)、《晚钟》(1990年,获柏林电影节银熊奖)似乎清晰地呈现这一文化症候。在这一影片序列中,"日本"成

了"西方"或曰西方式的军事武力或曰物质文明的指称，那无疑是一种强势、一类暴力；而"中国"则成为古老的东方文明、一种文化与精神力量及其优势的象征。于是，影片中的抗日战争图景，成了矛盾的能指/所指系统中的双重表达：在影片的叙境中，抗日战争被表述为一场中华文明与披挂现代利器的野蛮强盗的搏斗；但依照二十世纪八十年代作为社会共识的基本表述，则是现代世界意味着文明，传统文化如果说并非野蛮，那么至少指称着愚昧。其矛盾与含混之处尚不止如此：在二十世纪八十年代的文化建构中，关于"日本"的"正面表述"或曰"日本神话"，已然将日本定义为现代/西方文明与日本民族精神及东方文化完满结合的范本；因此尽管影片情节似乎是中华民族文化与民族精神击败了武装到牙齿的、野蛮的侵犯者；但对其意义构成稍作深究，便会发现，它更像是两种文化间的较量；而且不仅是武力的优势，精神的优势亦在"失败者"一方。这是一种颇为奇特的表述，一份失败的胜利者的表述，一类深刻的、姑妄称之为"日本情结"的文化错乱。

就文化症候阅读而言，影片《红高粱》由两个未曾发生或曰难于确认的被述事件构成。如果说，一反所谓第五代电影的民族文化、历史反思/批判的立场，《红高粱》成为民族神话的重述；那么，正是"日本鬼子说来就来"成为将故事情景嵌入"历史"的指认点。较之影片前半部中完全作为视觉缺席者的真正敌手李大头，"日本鬼子"是可见的；那是一个残暴狰狞的形象；但后半部的主要被述事件——"打鬼子"，却在视听语言的意义上成为一次失败的胜利记录：我们看到的是炮筒炸裂、引爆索拉断，可谓全部原始武器无效，只有日军的机关枪声充满整个画面。在影片的高潮段落到来的时刻，是凄厉高亢的唢呐声带起民乐齐鸣（民族文化与仪式），作为画面音效"压倒"不如说是取代了机枪声（现代文明）。于是，在升格拍摄的镜头中，"我爷爷"带领伙计冲出掩蔽所以死相拼。巨大的爆炸过后，一切恢复静寂，高粱狂舞、天地变色。"我爷爷"在"我奶奶"的尸体前遗世独立。但360度摇拍镜头却不曾显见任何一具可以辨认的日军的尸体。于

是，与其说这是一场民间抗日的战斗，不如说它更像是一次民间文化的仪式，一次精神的胜利（？）。而作为"龙年贺岁片"的《神风威龙》便远不如《红高粱》来得巧妙。它将后者结构在影片视听语言的意义表达外化为叙事情节，于是故事发生的地点选在山东潍坊——片称"道冠国人"，抗日故事变成了舞龙斗风筝的民俗大展。也正是以这部影片为肇始，在中国电影中开始出现了儒雅斯文的日军军官的形象，他良好的东方文化修养，使他深谙并心仪于中华文化的优美（类似形象将出现在另一部著名影片《霸王别姬》之中，并出现在此后一批通俗娱乐电影之中）。最终是一群民间艺人在鼓乐喧天之间击败日军（评论者指出，出现在战场上的均为伪军），大获全胜。影片即出，立刻引发了评论辛辣的讽刺与论争。导演在类似答辩的文章中申明，他原本要通过民间艺人"与一个学者式的侵略者间的心理抗争"，表达一次"侵略与反侵略，占有与反占有的斗争"，也许影片"更合理的结局"，是"龙艺人"惨烈赴死。在此，毫无疑问，片中儒雅的日本军官是欧洲电影中优雅迷人的纳粹军官（深谙叔本华、贝多芬，等等）的东方/中国复制版，但他同时负载着中国文化中缺席的战争记忆与繁复的日本想象。类似"情结"，在影片《晚钟》里，获得了最为充分的显现。

《晚钟》故事选择一个十分有趣的被述时刻：日本天皇裕仁宣告战败受降（由此避开了现代战争的场景）；一个不无怪异的被述事件：八路军收尸队遭遇一支与世隔绝、困守军火库的日军，试图告知他们日本战败的消息，劝其受降的故事。片头出现了晚霞（朝晖？）之中，一个老人挥斧砍倒炮楼的场景：一个人类和平的意象。但继而出现的两组场景却意味颇丰：一是一队日本军人跪地倾听天皇战败诏书，一只放飞的白鸽带走了众人的遗言，在熊熊大火中，队列俨然的日本军人集体自焚殉国；一是数量众多、衣衫褴褛的中国孩子疯狂地追打一只丧家的日本狗。此时，颠倒的文明/野蛮的表述似已清晰。或许影片的本意旨在展示中华文明的宽厚博大：八路军战士处心积虑地试图告知军火库守军日本投降的消息，他们冒险给并未投降、并且显然以中国人为食多日的日本军人送粮，他们恪守着

不杀降将的文明准则;但其结果是当日本守军终于确信了战败消息之后,净身整装,军容整齐地列队走出山洞;在中国军队/八路军准备受降之际,日军军官引爆军火库,同归于尽,以身殉国。又一个文化冲突与心理较量的故事。其中,"中国人"显然并非胜利者。影片之外一个颇为有趣的"结局"是,《晚钟》在中国电影市场上遭到空前的惨败,创造了第五代电影在市场征订中的零拷贝纪录,其唯一的收获是日方订购了六个拷贝,并且在昔日的西柏林电影节上获银熊奖。如果说,影片在中国电影市场上的零纪录,必须在二十世纪八、九十年代之交的中国文化市场与接受心理中来考察,那么它的日本记录却别有深意。

一份被改写、被再度遮蔽的战争记忆。在形形色色的战争书写中,侵华/抗日战争的历史继续充当着一处空洞的能指,一个超验的、却并非不言自明的能指,一种充满切肤之痛的集体记忆的压抑与扭曲;一份不曾被二十世纪八十年代历史重写所成功剔除,却因之而变得更为复杂荒诞的记录。如果依照霍布斯鲍姆的说法,将"短二十世纪"称为一个健忘的世纪;那么,新时期的文化建构过程,则在相当程度上以二战的欧洲战场记忆置换、替代了亚洲战场。第二次世界大战,是一个不时被人们所提及并引证的话题;中国知识分子多能娴熟地引证欧战中的著名战役、讨论纳粹主义在德国的兴起(其中一个中国特色的修辞,是将简单地将纳粹第三帝国与前苏联作家索尔仁尼琴笔下的"古拉格群岛"与"文革"场景并列参照),谈及对犹太人的大屠杀和奥斯威辛集中营("奥斯威辛之后,写诗是不道德的"是一句时髦的引言);甚至由太平洋战场而熟知广岛悲剧。但在这幅取自西方二战叙述的图景,没有亚洲战场,没有南京大屠杀,"731细菌部队"的狰狞画面甚或不曾并列于纳粹集中营的近旁。令人齿寒的是,"我们"甚至需要一部《拉贝日记》——一个欧洲人的见证——来提示我们:一场南京大屠杀的死难者即使仅仅在人数上亦超过了若干纳粹集中营遭灭绝的犹太人数的总和。遮蔽,未必意味着遗忘;但这来自于不同权力

中心，不同的政治、文化动力学的关于"日本"、关于"抗日战争"的叙述，却无疑如同层层屏障，阻断了我们朝向中国、日本、亚洲的艰难、血腥的现代化历程的目光。

## 他者的自我

设若对新时期中国文化内部的这份层层叠叠、自我缠绕的"日本情结"稍作深究，便可发现，除却现代主义神话与亚洲经济起飞奇迹的超验前提之外，构成这份仰视/无视间的日本想象，有着一个更为具体复杂的文化建构与文化传播过程。二十世纪八十年代初期，一本重要的美国人类学著作《菊与刀》译为中文，一度在人文、社会科学领域引发共振，被极为广泛地阅读并引证。在二十世纪八十年代特有的文化饥渴状态之中，它无疑成了最重要的文化学研究的范本。事实上，正是这部美国人类学著作和《金枝》等以原始部族为研究对象的人类学经典著作成了重建的中国人类学、人类文化学及比较文学等学科的奠基作。在此，我们姑且将人类学（尤其是文化人类学）、社会学、比较文学的学科重建与非同一般的学科热（还应毫不犹豫地加上美学），在二十世纪八十年代的文化重构过程中重要作用存而不论；就《菊与刀》而言，其或许始料不及的作用之一，便是它成了具有本质差异的东西方文化分立论述的重要依据与立论支撑。也正是在这部著作中，当代中国人"第一次"遭到一个不甚熟悉或曰甚为陌生的"日本"，一个"文化日本"。一如新时期至今大部分西方理论著作的引进译介，均无视或剥离其产生的现实、历史语境与现实、社会功用，因此它们登场于中国文化舞台，大都带有某种"科学"或曰"真理"的价值与面目，人类学、社会学著作更甚。于是，我们不曾获知《菊与刀》作为战后美国地域研究代表作的意义，不曾获知"地域研究"——认知敌人的学科在美国人文社会科学学科建构中的位置，更不曾得知它在日本"自我异国情

调化"、自我东方主义过程中所扮演的角色;"我们"无保留地拥抱了这部著作,因为它是一种科学、客观的表述。无须复言西方/欧美在新时期中国的"日本"想象中所扮演的转译者的角色;毫无疑问,《菊与刀》成了构造中国文化视野中的"日本想象"的重要文本:我们在本尼迪克特·安德森的描述中,辨认着一个陌生、迷人而不无可怖的日本,辨认着它与"中国"深刻的文化差异;"日本"因之而成了自我的他者;"我们"又在日本与西方世界/基督教文明的参照中,不断发现"我们"作为东方古国,作为亚洲/远东/东亚国家的共同拥有,"日本"因此而成了他者的自我。

而这一充满"异国情趣"的、审美化的日本,又不断叠加于印证日本文学作品的中译本之中,那是一个有选择的接受过程:二十世纪八十年代初年,紫式部的《源氏物语》开始逐卷译为中文,它与《红楼梦》的比较便一度成为通俗比较文学的热点,同时,在川端康成的风靡(当然,这里又一个中介是新时期中国文学始终未愈的诺贝尔情结)之后,是三岛由纪夫的流行(事实上,他的名篇《天人五衰》中的某些分卷已在"文革"后期作为"内参读物"刊行,但这一流行始终因三岛的"军国主义倾向"而多少有些"不轨色彩");此后顺理成章的是村上春树作为新人类的偶像而成为二十世纪九十年代的时尚读物。在此,电影再度扮演了重要的角色。我们姑且搁置日本电影、肥皂剧、卡通片与港台通俗文化一起,在二十世纪八十年代中国所充当的消费主义或曰大众文化的示范与构造作用;在影坛对小津安二郎、沟口健二的东方、民族表达的迷恋之畔,是山田洋次的温情故事与喜剧系列在中国社会引发的热诚与认同(《远山的呼唤》《寅次郎的故事》等),而经由电影与肥皂剧里的山口百惠与三浦友和作为日本偶像在二十世纪七、八十年代之交的中国盛极一时;与肥皂剧《阿信》一起参与对"东方女性"的重写与呼唤(毋庸赘言,后者同时提供着日本经济起飞奇迹的通俗版与个人奋斗的迷人神话)。如果说,类似日本文化"抽样"在混乱杂陈地构造着一个东方/日本特异性文化的表述,一个在"世

界革命"与"独立自主"的表述面前显得如此新鲜诱人的东方的神话;那么,它同时以学界对日本作为现代化的亚洲范本的叙述、以日本电器所代表的现代生活诱惑,以在中国城市中一度造成倾城空巷的商业电影《追捕》《砂器》《人证》等,向国门初启的"中国人"尤其是都市人与都市青年展示着现代生活的魅惑,展现着现代都市令人眼花缭乱的景观:这里有都市阴谋、都市罪恶,但毫无疑问,这里充满了迷人的都市机遇与爱情;同时充满了可供消费的文化制品所带来的淋漓快感。毋庸置疑,对于类似效应而言,好莱坞电影无疑是上选;但彼时彼地,好莱坞尚且在意识形态的高墙之外,而日本电影则因天时地利率先破门。它们共同参与构造一个更大的、以日本为举隅的神话:不仅是特异的东方,而且是现代化的东方。

在二十世纪八十年代中国特有的文化逻辑中,这一现代且民族、东方的日本,被用于支撑一处宏大的叙事:现代化进程作为中华民族生死存亡的世纪之战,是别无选择的最后机遇,全盘西化并非灾难,而完全可能是唯一有效的获救之途——见诸日本。现代化进程有如一场豪赌,我们必须押上我们的一切(传统、民族文化,乃至身家性命),这尽管可能满盘皆输,但更可能赢家通吃——见诸日本。它正是在赢得了全盘西化的豪赌之后,彻底赎回了民族文化的赌注,并使民族生存获得完全的救赎。

然而,这一似乎完备而杂乱的日本想象,却绕开或曰分裂于侵华/抗日战争记忆;于是战争——或许最为典型的现代主义灾难成了日本现代化叙述脉络之外的存在。它保全了现代化神话不在任何意义上遭到质疑,但它却同时加深了作为"中国人"文化想象的"日本"图景上,纵横深大的裂痕。在同一似是而非的论证逻辑中,战争,不是作为日本现代化之路上的必然段落,而相反成了反现代化(借用一个在二十世纪九十年代中国的万灵方:称之为"文化保守主义")的恶果。支持这一悖谬叙述的,是将战前日本知识界关于"近代的超克"的讨论以直接的线索连接于战争现实的因果说。如果说,战争的创伤记忆是当代中国民族主义文化及其情绪的深刻依据之一;但是关于这场战争和日本的叙述却最为经常地被简单地援引来

说明民族主义（＝国家民族主义＝军国主义）的恐怖及其恶果。它作为一个充分的前提，取消了探究中国与日本的民族主义的形成、历史与现实的可能。

## 未了的情结

1997年2月15日，《中国青年报》社会调查版刊载了"大型读者调查"《中国青年对日本的认识》。调查在回收的"十万余份问卷"的基础上，经日本九州大学数理统计专业博士、北京广播学院调查统计研究所所长柯惠新教授任总监，抽取统计样本15000份，被调查者以男性为主（79.9%），平均年龄25.5岁，分布在全国30个省市、自治区，涉及39个民族（以汉族为主，93.6%），遍布中国大中小城市和农村。问卷调查所显示的结果超出了许多人的预料，在全国范围内引起震动，一度成为传媒的议论热点。首先，问卷显示了中国青年一代依旧强烈的战争创伤记忆：99.4%的受访者认定"对本世纪日本侵华历史，作为中国青年应当牢记"，60.9%的受访者选择了"健在的直系长辈中有人亲见亲闻过日本侵略者欺凌、残害中国百姓"，76.4%的受访者选择"时至今日，看到日本的国旗太阳旗，仍会想到日本帝国主义侵华的暴行"；在回答"您所知道的本世纪的日本人中，对于您印象中的日本最具代表性的人物（限一位）"这一问题时，被调查者共填写256位日本人的名字，获选率最高的是：东条英机（28.7%）；而在关于"'日本'二字最容易使您联想到的"一系列选择中，获选率最高的是：南京大屠杀（83.9%）、"日本鬼子"与抗日战争（81.3%）。

毫无疑问，我们可以质疑"问卷调查"这种社会统计学资料的绝对客观价值，质疑类似形式问卷的设计者的潜在预期在其中所起的作用；尽管显而易见，我们不能将类似调查结果当作直接的"真实"的裸露；这一由传媒系传布的调查结果，其本身便是某种传媒效果的印证：调查显示，

91.9%被调查者，其本人或直系亲属中不曾有人去过日本，其对于日本的了解主要来自"中文媒体的新闻报道"（85.6%）、"中文图书杂志"（82.6%）、"中国的影视节目（不含电视新闻）"（70.1%）、"日本电影、电视、卡通节目"（56.6%）。但是，我们如果仍接受问卷调查的形式，仍认为类似形式的调查结果有一定的参考价值，便不能不承认，调查所显示的结果是惊人的，尤其是对于充满断裂叙述与健忘症的二十世纪中国。

但即使对于这份问卷，其显示的结果也远非那样清晰简单。关于"您心目中的日本人是"的系列选择中，获选最多的是：残忍（56.1%）、富于创造性（54.4%）、团结（52.1%）、生性好斗（45.3%）、倨傲自尊（45.2%）、彬彬有礼（42.2%）；而关于"日本"二字的联想，居"南京大屠杀""'日本鬼子'和抗日战争"之后的，分别是武士道（58.1%）、樱花（51.2%）、日本电器（48.9%）、钓鱼岛事件（48.5%）、富士山（47.7%）、广岛原子弹爆炸（44.4%）及日本人的团结与敬业（35.8%）。被问及"我们最应该向日本学习的"一题时，被调查者首选的是：敬业精神（89.5%）、科学技术（88.5%）、经营管理（88.3%）、民族精神（54.7%）。被调查者几乎一致认为中日维持友好合作关系对中国及整个亚洲十分重要（95.8%）。仅对这一调查抽样做一抽样展示，已不难发现，尽管这是一份侧重于"中国青年"对中日间国际政治较量的中国"民族立场"的问卷，它却无疑显现了即使在半个世纪之后，战争记忆仍是中国年青一代心中的伤口，一个颇为深刻的集体记忆；但它所显示的，显然不止是战争记忆、"民族"仇恨、潜在的中国民族主义基调与对日本威胁的忧虑，而且是多重话语构造中的日本想象，一个对缺席且在场的"日本"所怀有的复杂的文化、心理情结。如果说，南京大屠杀、"日本鬼子"与抗日战争、东条英机、残忍的日本人清晰地指向战争记忆；那么武士道、樱花、富士山、民族精神、团结与敬业的形象，则表明一个现代且传统的日本形象；而富于创造性、科学技术、经营管理、日本电器则指向一个作为现代化楷模的日本，一个高科技、高效率并盈溢着消费诱惑的"日本"。笔者瞩目于这份问卷，尚在于

它在显现了与中国政府立场惊人的一致性的同时，显现了中日建交以来极有节制的官方说法所遮蔽的侧面：某种程度的清醒与警觉。问卷本身亦呈现出将那份作为潜意识存在的创伤记忆作为指认（间或是反身思考？）对象的努力。

"日本"，无疑仍是当代中国文化一个未了的情结。一个较之当代中国的美国想象要远为繁复、支离破碎的想象。如果说，在重构的当代文化之中，美国想象成为二十世纪八十年代告别革命的文化实践成功的例证（作为一种"常识"："美帝野心狼""纸老虎"已成为一种意识形态笑柄），那么，日本想象则不然。尽管为种种迅速由反抗性话语登堂入室、转而为主流叙述的话语同样重写着中国的日本想象（其主部是亚洲的后发现代化国家如何"奋起直追""后来居上"，及现代科技膜拜），但战争记忆的伤口，却不断为这幅美妙图画投下阴影。无法成功剔除、有效遗忘的战争，便无法成功有效地在这一话题中剔除与战争话语复杂纠缠的革命叙述；"日本"因此成了新时期/现代化创世纪的伟大叙事上的裂痕。但它间或因此而成为建立现、当代中国问题史的缺口，一个文化的可能与机遇。

<div style="text-align:right">1999年夏</div>

# 庆典之屏：新世纪的中国电影

## 电影百年之际

2005年，中国电影百年庆。

一如千年之交的中国并肩接踵的"百年庆"或"百年祭"，尽管围绕着中国电影百年的"创世篇"有着种种煞风景的窃窃私语，但这百年庆典毕竟是一团热烈，一簇昂扬。此间种种机制性的裂隙、权力/话语场际的冲突，使得百年中国电影的历史叙事，并不如千年之始风靡中国的大众肥皂剧那般流畅、顺滑。

同是2005年，中国电影继续其保持了其连续三年的高产纪录[1]，创造了1949年以降中华人民共和国电影史上前所未有的连续战绩。这颇为惊人的产量在印证着中国电影生产终于摆脱了计划经济的桎梏、获得了自由的同时，喻示着民族电影工业体系在民营化[2]的过程中回归其全球格局中的历史宿命。但这份中国电影生产的辉煌和狂喜并未如焰火般地点染百年庆

---

[1] 其中2003年年产140部，2004年212部，2005年260部；影片产量的激增固然与国家电影局采取了相对开放的制片政策相关，但直接原因是为CCTV—6（中央电视台电影频道）为累积频道资源而开始收购电视电影；影片的平均制片成本为80—100万，使用高清数码摄像设备拍摄；自2000年之后，国家有关电影生产的统计数据中，均包含100部左右的电视电影；以2004年为例，212部中，影院故事片58部，动画片4部，科教片30部，电视电影110部。

[2] 电影公布的数据表明，2004—2005年，国产影片中的80%为"民营资本和境外资本"制作。

典的天空。尽管连续几年，除却电视电影和数字电影，影院电影的产量毕竟呈现着上升曲线，但在电影市场上，这些或曲折或顺利地通过了审查关卡，获取了"上映许可证"的影院电影，其绝大多数至今未以任何方式进入影院发行，其完成拷贝仍在某公司库房休眠或在制片人、导演的手中盘桓；而侥幸进入院线发行的，尽管有国际、国内获奖作品、有官方推广的"政治主旋律"电影，但除却为媒体提供某些话题之外，绝少构成电影市场的可见事实。影院广告牌上更迭的，仍以好莱坞电影为主部。在媒体上以铺天盖地的攻势席卷而来，或确乎创造了堪与好莱坞大片媲美的票房峰值或成为某民营电影公司之票房"灾难片"的，唯有《英雄》《十面埋伏》《无极》，及制作中的《满城尽带黄金甲》等屈指可数的超级大制作古装（武侠）片。在此，尚应添补上这一时段的略显尴尬的《天地英雄》和此间的香港大制作：周星驰电影《功夫》、成龙电影《神话》与徐克电影《七剑》。此外，尚有冯小刚的当代都市喜剧[1]。

似乎是《黑客帝国》（Matrix）式的电子奇观，经《卧虎藏龙》实现了全球推广的、百年中国电影之准类型——神怪武侠片——叠加上放大版的张艺谋式中国书写，共同创造了新的中国奇观文化。这些制作过数亿人民币（近乎1980年代中期中国电影生产的全年资金数额，为今日中国电影平均制片成本：400万的25—50倍数）的大巨片，同时在中国电影市场上创造了逾亿的票房纪录[2]。这些首先作为媒体事件，继而成为显影于影院/市

---

[1] 事实上，2004年，四部大巨片获取了"国产"（包括港产）电影的一半票房。

[2] 其中传媒称《英雄》制作成本3000万美金（约2.4亿人民币），国内票房1.8亿，加上音像制作等总销售额达6亿人民币，《十面埋伏》制作成本约2亿人民币，国内票房1.5亿，据称两片累计全球票房20亿；《无极》制作成本1.5亿人民币，国内票房愈2亿，《功夫》制作成本1500万美元（约1.2亿人民币），国内票房1.2亿，《神话》制作成本1.6亿港币，国内票房9600万，《七剑》制作成本1.2亿港币，国内票房8300万；《满城尽带黄金甲》预算成本3.6亿人民币，参见姜涛《从影片〈无极〉运作分析电影票房成功因素》，2006年02月24日，新浪娱乐；《张艺谋：我还不老，我是一棵摇钱树》，《南方都市报》，2005年12月13日。

场——经济图板之上的骄人纪录,不仅成就于中国疆界之内,而且大都以东亚地区同步发行、好莱坞代理全球放映的模式,抚慰、满足着现代中国百年的悠远梦想,所谓"万里之行始于武侠"[1],中国电影似乎终于成了中国经济起飞奇迹中的一块拼图。然而,一如此间全球经济版图上的种种奇迹,悄然将诸多甚不美好的景观投入了幽冥的所在;于这幅电影的大屏幕的"多元"画面所略去的是,尽管类似大制作分享了1995年以降几乎由好莱坞独享的中国电影市场份额,那么它同时占尽了中国内地(也许应加上香港乃至整个东亚)电影可能在其中分享的电影空间。因此,连续数年高产的其他中国影院电影,便只能悬置、甚或永远悬置在某种新的"等待戈多"的境况之中。

又一次,以《英雄》为肇始和范本,以《图兰朵》的欧洲尤其是北京太庙版、以舞剧《大红灯笼高高挂》或阳朔山水间的歌剧《刘三姐》、以国家申奥片、以中国传媒所谓的"谋女郎"章子怡登临《时代周刊》封面及《名利场》为辅料,"张艺谋模式"推出了其最新版:巨额投资,国际阵容的制作团队,跨国拍摄,风光奇观,超级加强版中国符号+神怪武侠,最大限度简约化的剧情叙述,昂贵的电脑特技,明确的好莱坞国际线路——以进军奥斯卡为由,行加盟好莱坞发行网之实。这一次,张艺谋模式不再是中国艺术电影的突围"窄门"或第三世界电影的小成本、"苦涩柔情"路线,而是跨国超级商业制作;其成功有着远比二十世纪最后20年中国电影的"经典定格"[2]——张艺谋电影获欧洲国际电影节奖项——更确凿而不容争议的依据:金灿灿的票房利润额,"赢家通吃"的绝对逻辑。

---

[1] 凌洁《千里之行始于武侠——中国数代电影人的奥斯卡梦想》,《观察与思考》,2003年10月16日。

[2] 陈晓云在《全球化背景下的中国电影产业》一文中称:张艺谋"在国际电影节上频频将奖杯揽于怀中的场景,几乎已经成为中国电影'走向世界'的经典定格,张艺谋事实上也成为全球化时代中国电影能够在世界电影整体格局中占据一席之地的标志性人物",《中国传媒报告》。

## 飞地重临

在此,笔者无意于详述武侠/神怪武侠片作为在中国电影史上的不断轮回重现的"古装片热"[1]中的特定脉络,只想指出这一准类型电影,与其"出处":武侠小说作为中国特有的大众文化样式,在其文化"现代化"进程中始终扮演着极为重要而多元的角色;而就其每度轮回重现的具体社会政治情境而言,它始终有效地提供着某种"飞地"效应。因此,它不仅经常是特定历史情境下唯一有效的大众娱乐样式,而且始终是中国电影分享海外市场的唯一片种[2]。因而,这一准类型在1949年之后,于冷战对峙间的大陆、台湾悄然蒸发,至多是以种种方式维系其原初样式:古装(戏曲)片的存在。相反,在近半个世纪的历史中,武侠/神怪武侠片则成了香港电影独有的样式。这无疑吻合于香港在冷战地缘政治中的"飞地"位置。尽管经历了1983年《少林寺》式的香港、大陆"合拍"的漫长时段,经历了《武林志》或《神鞭》式的尴尬书写,经历了二十世纪九十年代初徐克电影的大陆冲击,《英雄》标志着(超)中国内地的神怪武侠片的重归和一个新段落。如果结合着二十一世纪之初的中国社会状态,半个世纪之后这一"飞地"的再度莅临本身,便成了一个意味深长的文化事实。

事实上,围绕着这组古装大巨片的,是新世纪中国颇为怪诞的文化现象:自《英雄》始,影片摄制几乎与铺天盖地的传媒攻势同时开启。连篇

---

[1] 笔者在中国电影史研究中提出"古装片""轮回"这一概念,一是提示古装/武侠片在中国电影史上阶段性地、反复形成单一题材的创作热潮这一事实,二是强调自1927—1931年的第一轮"古装片热"之后,此后分别于1938—1940年上海孤岛、1960年代的香港(大陆、台湾则是戏曲片)、1980年代后期至今以香港为中心的古装电影的高潮,事实上基本是第一次"古装片热"所形成的稗史(历史传说、演义、故事)题材的不断重拍。武侠电影大都同时具有稗史片特征。故称之为"轮回"。

[2] 二十世纪二十年代的电影制作公司"天一公司",便着手开拓南洋/东南亚市场,并一度将公司前往南洋;囿于当时南洋各国政府的审查制度及大部分华人(华工/苦力)的文化程度,古装(武侠片)便成为唯一获接受的片种,并逐渐成为定式;这也正是香港邵氏公司的前史和香港古装/武侠传统的出处。

累牍、喋喋不休的诸种造势宣传，不仅创造着期待、神秘和悬念，而且开篇伊始，便宣示着一份挥金如土的豪华。如果说，当下的中国电影观众，尚未充分获取一份消费成本高昂文化/电影制品本身的快感自觉，那么，类似宣示却成功地调动着某种对强势、财富、时尚的认同和追逐之心。继而大陆各地、乃至东亚各大都市轮番登场的，如名人、财富、时尚秀一般的首映式，则强化了这份新主流指认。更为有趣的是，类似首映式，尽管无疑以奥斯卡颁奖典礼为范本，但却大都绕开了电影圈、乃至文化圈，成为高官、巨富、（非文艺）名流的大荟萃。而同样自《英雄》始，经如此造势之后，影片一经上演，便即刻观者如云，同时骂声如潮。滑稽且近怪诞的是，骂声愈烈，观影愈热。而此时，主战场便由纸媒、电视转向了影院和网络。而网络之上，热评之浪奔涌不息。但那与其说是正方、反方大比拼，不如说是恶评/骂声的级差比，机智的贬损与愤怒的声讨，构成了一份此起彼伏、难以名状的时尚声浪。尽管类似大制作影片的首轮放映有着高于发达国家首轮电影的票价（80—100元人民币），不甘居人后者仍会毫不迟疑地匆匆赶往影院："不看怎么能骂呢？"若说这只是《英雄》之中国奇观的一幕荒诞剧，那么，类似剧目却以大陆制作、改编自金庸武侠小说的电视连续剧为前史，由《英雄》成形，经《十面埋伏》而《无极》，连演连映，屡试不爽。并在《无极》热映、热骂之际，经由一则网络短片《一个馒头引发的血案》[1]而达到极致，此间陈凯歌的不智之举，传媒的全方位介入，共同成就了一则中国特色的"戏仿"文本，提供了全民的娱乐节目。

或许正是在这里，中国大巨片与网络的遭遇，不期然间揭示了类似大巨片新一重的"飞地"之意：与其说是《英雄》或《无极》成了某种电

---

[1] 2005年12月，网络青年胡戈在网上推出一则短片《一个馒头引发的血案》，仿照大陆电视台"法制节目"的标准样式，以《无极》的场景剪辑为"普法"故事，极具喜剧效果，且直指《无极》剧情中的漏洞，一时"笑翻网络"；2月陈凯歌在柏林电影节上称已状告胡戈侵权："人不能无耻到这样的地步。"一时引起几乎所有传媒的报道和关注，网络则一边倒"捍卫"胡戈。事件不了了之，胡戈却因此成了超级明星。

影复兴的标志,不如说它们只是提供了大都市小众之即时消费时尚的新品种。如果说,尽管小众,时尚消费的昂贵已足以成就影片的票房奇迹,网络上的热评、恶骂则实际上助推了这份成功。类似影片(及其他高档/昂贵文化消费品)的观影/消费者、当代中国的时尚中人——这一为收入/消费能力所限定的群体,在相当程度上与中国的网络常客[1]相重合。互联网,尽管不断被指认、标识为新世纪民主或共享的社会空间,但在今日中国,绝非低廉的硬件设备、实难称平等的资源分配与居高不下的网络费用,使得真正意义上的网民或笔者所谓的网络常客,仍始终是大都市、高教育、高收入的中、青年人。阶层(如果不说是阶级)的限定,使得这一群体相对于急剧分化中的其他社会群体,呈现出相当高的社会同质性。毫无疑问,尽管这一群落有着颇为可观的数目,并足以创造某种票房、码洋奇观,但相对于中国巨大的人口基数,他们仍是"一小撮"。这也正是当下中国文化的重要特征之一:常常是某种小众的"大众"文化,构成其社会文化的核心景观与纷扬旌旗。

## 多重转移

若将这一线索纳入中国电影史独有的"轮回"现象:古装片热(其通常以神怪武侠片达创作高峰并终了)的脉络中,便不难发现,相对于成熟于1960年代,并于1980、1990年代的复现中到达极盛的香港古装/武侠片及

---

[1] 中国互联网络发展状况第16次报告(CNNIC16)称中国网民已达1.03亿,仅次于美国,居世界第二。但iResearch艾瑞市场咨询根据CNNIC最新的调查数字整理发现,35岁以上的网民数增长极其缓慢,飞速增加的网民数出自35岁以下的未婚男性,其中男性、未婚、大学文化程度以下的高达71%;换言之,网民的激增,缘于高中学生进入网络;但考虑到中国高中学生是受应试教育制度最严密控制的人群,同时不具独立的经济能力,所以不可能常"居"网上。因此笔者所谓的"真正意义上的网民"或"网络常客"人数仍约在2000—5000万之间。

1980年代的大陆摹本而言，由《英雄》而《无极》，此番转世轮回，已显现出多重的社会文化的转移。

首先，是古装/武侠所假托的历史年代发生了引人注目的转移。以香港新派武侠小说/电影为肇始，两个特殊的历史年代：晚明和晚清，几乎成了武侠故事的"专利"被述年代。可以说，有关的武侠故事依托着两段王朝末年的历史想象与定型化叙述：内忧外患、帝王昏庸、朝廷腐败、奸党当道、忠良遭难，成就了武侠小说/电影中的侠士剑客恣肆挥洒的舞台，提供了通俗版的侠文化得以践行的空间：替天行道、除暴安良；同时恰到好处地保有了侠客与权力结构间的张力：遥崇权威，代行执法。所谓"贪官污吏都杀尽，一心报答那赵官家"[1]。其不自觉的寓言写作意味，间或在于借以寄托冷战年代的、殖民地之香港身份的繁复、暧昧的表述；以某种孤臣孽子式的苍凉潇洒，传递着祖国认同想象与反共意识形态间的徘徊。

而二十世纪八十年代中国内地的香港武侠摹本中，晚清则成为近乎唯一的被述年代。事实上，就此间的古装/武侠片而言，一轮轮的电影、电视"清宫戏"的创作，成为自1980年代末始，贯穿、跨越了世纪之交的中国大众文化生产的重要题材之一[2]。一方面，这无疑是出自对香港类似惯例的摹仿，但它同时出自分别于1940年代、1960年代、1970年代末复沓出现的

---

[1] 《水浒传》中阮小七的歌谣。

[2] 二十世纪八十年代，电影中的历史书写大致在两个方向上展开，一为延续官方文化中的历史正剧（诸如《谭嗣同》《末代皇后》）的传统，尝试加入彼时全社会的"历史文化反思运动"；一为"娱乐片"——电影市场化、商业化尝试（诸如《武林志》《神鞭》），则是稗史/武侠片的重归；此间，两次重要的合拍片：台湾导演李翰祥的《垂帘听政》《火烧圆明园》、意大利导演贝纳多·贝托鲁奇的历史巨片《末代皇帝》（*The Last Emperor*），则示范、助推了第一轮的"清宫片"热；类似热潮，很快便经由电视剧的拍摄与播映（《末代皇帝》《荒唐王爷》等）而在大众文化层面上播散开来；1990年代，以《宰相刘罗锅》肇始，一批表现康乾盛世的电视连续剧继续以正剧和戏说两个脉络而同时热映；而《大明宫词》《吕后传奇》等则带动了秦汉、盛唐故事的大众、稗史版。

左翼/共产党脉络上的文艺之"影射"历史书写传统[1]，出自特定的政治需要：现实清算、为新的"现代化"进程开路、为新政权提供合法性。二十世纪的最后20年中，作为相当自觉的社会政治寓言书写，类似历史题材/古装片的被述年代，清晰地负载着关于中国的自我想象，负载着新的类启蒙或曰经过倒置的冷战话语。然而，世纪之交，当新一轮的"古装片热"再度涌现，已取代电影而成为大众文化主要载体的电视连续剧成为先导，中国历史故事的被述年代悄然上移：由晚清忧患而康乾盛世，由晚明、晚清而秦汉、盛唐。若说电视连续剧《宰相刘罗锅》成了前者的开篇之作，二月河清宫小说的畅销、电视剧《雍正王朝》《康熙大帝》成了其极盛的标志，戏说篇《康熙微服私访》《铁齿铜牙纪晓岚》成为其流行形态；那么，就电影生产而言，跨世纪的三部"刺秦"片[2]，则成为一条清晰的线索，一道不甚自觉的意识形态浮桥。在上述电视大制作剧目中，盈溢的怀旧之情

---

[1] 抗日战争中后期，随着国共两党不断的摩擦和冲突，在西南大后方的左翼文人开始了一次历史剧的创作浪潮，借古讽今，影射批判国民党当局不顾民族利益，继续党同伐异之举，代表作为《屈原》《天国春秋》等；晚清历史中的一个特殊段落——太平天国的历史——成为左翼写作者所钟爱的题材；及至1960年代，在遭到冷战两大阵营的政治经济封锁、大跃进、偿还苏联债务及局部自然灾害造成的极度困窘的政治经济局面中，借古讽今的历史剧再度被官方文艺所借重，旨在重新呼唤"民族凝聚力"，实现新的政治动员，代表作是《胆剑篇》《蔡文姬》及《杨门女将》等一批电影戏曲片；同时形成了大陆脉络中的历史正剧电影——而非稗史片——《宋景诗》《林则徐》等晚清题材的创作，而"文革"的序幕则包含了对历史剧《海瑞罢官》、戏曲片《李慧娘》的批判；1975至1976年间，在毛泽东临终之际，江青所主持的官方文化再次尝试以历史剧（话剧、电影）的创作介入、助推政权过渡，但这批太平天国题材作品，只呈现为部分剧本，不及排演、摄制；而1976年，成为华国锋新政权合法性表述的第一部重要作品便是历史剧《大风歌》。

[2] 分别为《秦颂》(The Emperor's Shadow)，导演：周晓文，编剧：芦苇，摄影：吕更新，主演：姜文、葛优、许晴，西安电影制片厂、香港大洋影业有限公司，1995年；《荆轲刺秦王》(The Assassin)，导演：陈凯歌，编剧：陈凯歌、王培公，摄影：赵非，主演：张丰毅、李雪健、巩俐，北京电影制片厂、日本新浪潮有限公司，1998年；《英雄》(Hero)，导演：张艺谋，编剧：李冯，摄影：杜可风 (Christopher Doyle)，作曲：谭盾，主演：李连杰 (Jet Li)、梁朝伟 (Tony Leung Chiu Wai)、张曼玉 (Maggie Cheung)、陈道明、甄子丹 (Donnie Yen)、章子怡，香港银都机构有限公司，2002年。

取代了滞重的反思批判，不无昂扬与期许的中国想象取代了负面、批判的拒绝表述。

其次，如果以邓小平、后邓小平时代的中国"改革开放、走向世界"的政治经济政策及实践为其历史维度，以中国对全球化进程的介入程度为其基本定位，那么，这一古装片被述年代的上移，则同时意味着对国际音像制品市场的考量，已然进入中国电影、电视制作，成为重要参照之一。自电视连续剧《雍正王朝》起，类似的相对高成本的电视历史正剧与戏说剧开始"收复"早在1920年代便成为中国电影重要市场的东南亚及世界华人市场。而就电影制作而言，"刺秦"系列之影像及意义结构的变迁，则同时意味着中国电影之"走向世界"的目的地和目标的转移：由欧洲国际艺术电影节大奖转移为美国奥斯卡"最佳外语片"。在此，似乎无需赘言，由毛泽东时代而邓小平、后邓小平时代，中国社会的世界视野与景观已悄然由第三世界/亚非拉而为欧美，最终是"美国"的不断放大，直至遮天蔽日，成了"世界"的代名词。在这里，笔者所要强调的，不仅是这一世界想象载体的位移，不仅是"进军奥斯卡"的商业、主流、挥金如土取代了朝向欧洲国际电影节的艺术、批判诉求，而且是对全球电影市场、此前难于想象的巨额票房的渴望取代了对国际获奖之荣耀的追逐。如果说，此前对欧洲国际电影节奖项的角逐，是为了获取一张中国电影进入欧洲艺术电影市场的入门券，实现中国电影"走向世界"之梦的同时，开拓获取有限的国际投资和国际市场；那么，上面已提到，此番的"进军奥斯卡"则更像是某种借口和噱头，其目的是获得美国大制片公司的代理发行，以分享好莱坞电影的全球市场。由《英雄》而《无极》，其淘金驱动已远大于荣誉正名。

再次，如果考虑到类似的电视连续剧的发轫作和全部大制作古装片的导演，几乎无一例外是所谓电影"第五代"的重要人物，那么，对笔者说来，此间一个更重要的转移则呈现为中国（电影）艺术家的自我想象与社会定位的巨大变化。或许需要赘言的是，二十世纪八十年代中国作家、艺

术家无疑是批判知识分子这一想象性社会群落的前卫和代表,是政治抗议与社会批判的践行者,是(想象性的)边缘斗士;他/她们不仅对政治权力高声说"不",而且正面狙击着"恶俗"商业化的巨澜。在冷战式的西方视野中,类似作家、艺术家则成为可堪指认,必须予以声援、嘉许的"中国持不同政见者"。这一自我想象与社会定位,经历了《霸王别姬》的暧昧时段,经由《秋菊打官司》式的大和解[1]而开始了一次松动和转移。对某些导演而言,对权力的拒绝、反叛,转而为对权力的认同、乃至代言;对导演——电影作者、艺术家的自我定位,转而为金钱度量、定义的成功者。在此,需要补充的是,在世纪之交的中国社会结构和电影制片结构中导演位置的变化或曰显影。二十世纪七、八十年代之交,最早进入中国的欧洲电影创作/批评理论之一,是法国-欧洲的"电影作者论(auteurism)。它不仅在创作中建构了导演中心制的实践和想象,而且渐次确认并划定了电影批评指认的方式和视野。如果说,在1980年代前期,导演中心制的实践有力地抗衡了隐身在所谓电影文学论/剧本中心("一剧之本")背后的政治工具论与政治审查系统,那么它同时遮蔽了彼时的制片厂(固然不同于好莱坞,而更接近当时的苏联)和经过了变化的政治审查制度的作用。而进入1990年代,为类似定位及其指认所遮蔽的,则是国际电影的接受定式、国际电影节的内在规约,尤其是1990年代后期进入的多元资本的代表:制片人的角色。就我们所讨论的"张艺谋模式"而言,讨论其前期创作(从1987年的《红高粱》到1995年的《摇啊摇,摇到外婆桥》)可能忽略的,是所谓张艺谋现象中的"巩俐现象":国际视野中的"明星效应"、特定的东方佳丽的票房召唤与保证。否则,便难于解释"张巩之变"后,张艺谋忽然丧失了曾对其趋之若鹜的国际投资,计划中的《武则

---

[1] 继审查机构禁止张艺谋电影《菊豆》《大红灯笼高高挂》之后,1993年的《秋菊打官司》不仅顺利通过了审查,而且受到盛赞,此前两部影片亦同时解禁,投放中国电影市场;同年,已经公映的《霸王别姬》一度被禁,但很快便恢复了放映。

天》[1]或预告将由巩俐和法国巨星德帕迪约联袂主演的《苍河白日梦》[2]亦没了下文。而为近期（从《有话好好说》到《满城尽带黄金甲》）"张艺谋模式"或"张艺谋现象"的指认所遮蔽的，或许是"张伟平现象"，或曰制片人、资本的突显角色。这是一则在患难之际援之以手的兄弟情谊的故事：当张艺谋突然因巩俐的离去而丧失了国际投资，张伟平为其筹措了国内投资、发行与销售渠道，帮其渡过难关，将其引入了《英雄》所开启的新一轮辉煌[3]。但此间更重要的是，通过张伟平的成功运作，张艺谋取得了某种大大超出电影与艺术的、覆盖面颇广的品牌效应，成了一个中国的国际名牌；其标识的固然是电影，也是歌剧、舞剧，及大公司及奢华商品（形象代言人）。换言之，是张伟平成了这出以张艺谋为主角、唯一"明星"的热烈、繁华剧目的"导演"，且一如"明星"，其千变剧目中始终不变的角色元素是"成功者"。这种品牌效应，正是新的"张艺谋模式"得以诞生的基础：赢得《卧虎藏龙》的香港制作团队的合作与投资，加盟国际标准——准确地说，是好莱坞标准——制作的模式与队列之中。

然而，笔者所关注的，不仅是中国电影艺术家群体对形而下之权力：制片体制、审查制度、资本、票房的合作、认同，而且是艺术家对新自由主义世界的权力结构、强势与社会体制的态度和立场。此间，仍是"刺秦"系列显影出这一转移的平滑印痕。有趣的是，历经1989年到1995年的延宕，周晓文导演的第一部"刺秦"片的片名已由《血筑》所喻示的此刻

---

[1] 1993年，中国媒体最突出的文化/娱乐新闻之一，是张艺谋出资聘请中国五位作家撰写长篇小说《武则天》（买断电影改编权），其中赵玫曾回忆道："我和苏童、莫言（应为赵玫记忆之误，参与《武则天》写作的应是格非）都在张艺谋号召下按好莱坞模式各自写了不同的电影版《武则天》剧本……他决定让巩俐出演《武则天》，因此剧本中的武则天几乎是为巩俐量身定做的。"杨翘楚《张艺谋拟拍〈武则天〉，有意邀巩俐加盟》，《兰州晨报》，2002年7月27日。

[2] 刘恒《苍河白日梦》，北京：作家出版社，1993年。

[3] 马戎戎《张艺谋品牌的打造者——张伟平》，《三联生活周刊》，2004年06月；电视栏目《财富中国》主持人李南专访《张伟平：张艺谋背后的男人》，2005年12月12日，记录稿刊于《雅虎财经》，http://business.sohu.com/。

高渐离/反叛者/挺身抗暴者的主体故事改写为《秦颂》所指称的秦王/当权者/统治者主体的故事（也是在相近的时段中，对权力渐趋暧昧的态度开始从第五代导演韩刚导演的电视连续剧《宰相刘罗锅》中的君臣斗法故事演变为同代的胡玫导演的《雍正王朝》中的无保留的权力认同："当家难"。李少红的《大明宫词》则成为王朝哀歌）。而陈凯歌导演的第二部"刺秦"片《荆轲刺秦王》尽管充满了表意的混乱芜杂，但其大陆最终版[1]以殿上秦王答少司政问始（"秦王政，你可忘了秦国列祖列宗统一中国的大业吗？"），以刺客横尸体殿上、秦王自问自答（"嬴政未敢忘。"）终，而成就了一段权力、统治，而非反叛、挑战、为注定要失败的事业而战的叙述。及至为张艺谋（或曰张伟平）赢得了滚滚金元的第三部"刺秦"片《英雄》之时，这一"刺秦"故事的主题已成了"如何不刺"[2]，成了"如何将最狂热的反对者转化为最坚定的捍卫者"[3]。而影片的主演、刺客无名的扮演者李连杰的表述便更为有趣：无名"必须杀"。因为"不能鼓励恐怖主义行为"。而另一位主演章子怡的说法同样意味深长：这样的时刻，美国"需要民族凝聚力"。[4]联系着《英雄》开拍伊始恰逢911事件发生这一事实，便不难看出影片明确的"世界"定位及影片创作与政治权力结构的充分认同不仅是中国文化内部的事实。

而将视线转向陈凯歌的《无极》——此序列最新的一部，在这华美而苍白、庞杂而空洞的巨片中，可以辨识的角色并非曰光明的将军、曰无欢的北公爵、曰倾城的王妃、曰昆仑的奴隶，而是两部道具：鲜花盔甲和黑袍，前者是主人与权力的所在，后者是无可逃脱的奴隶身份的象征。而本片稀薄的意义表述所在，甚至不是权力之争，更非爱情故事，而是奴隶地

---

[1] 因《荆轲刺秦王》首映式之后传媒与评论的一片骂声，陈凯歌破例重新剪辑，故影片现存三种版本：一位原完成版，二位大陆修订版，三为海外发行版。
[2] 《张艺谋：〈英雄〉不想讨好西方人》，《北京娱乐信报》，2002年12月21日。
[3] 《看超级班底如何"谋"求〈英雄〉》，《信息时报》，2002年12月16日。
[4] 《章子怡悄待〈英雄〉出世》，《京华时报》，2002年11月6日。

位、如何做一个万劫不复的奴隶的示范。此间的权力,只是鲜花盔甲所象征的一个空位,却同时是一个绝对的、不容僭越的空位。而一如《英雄》中的刺客名为"无名",《无极》中的奴隶则名为昆仑,参照着唐代所谓"昆仑奴"这一被用以纳贡的黑人奴隶身份的指称,那么昆仑实则无名,或索性名之为奴隶[1]。如果说昆仑曾穿上鲜花盔甲,那么他只是因此而成就了其主人的爱情,而影片终了时,不是幸存者昆仑、倾城在劫后余生间得享真爱,而是昆仑毅然穿上了黑袍/万劫不复的奴隶宿命,因此承担起逆转时空,重写倾城——主人而非爱人——命运的责任。日前传媒上的一则小小的"正面报道"似乎是一则有趣的旁证。报道云,"记者从《无极》制片方得悉……为了让观众更明确地明白影片内容,《无极》在北美地区的片名将由原来的 *The Promise*（《承诺》）更换为 *Master of the Crimson Armor*（《鲜花盔甲的主人》）"[2]。

颇为有趣的是,这一时期内地、香港制作的大巨片中,都有着某种类似于爱情故事的线索,但这条线索却多最终旁落,不了了之。无需赘言,类似线索的设置,首先是为了获取商业观影所"必需"的美丽女性的表象,但影片中的无果之爱,却大多难于成就任何意义上的爱情悲剧。因为爱情悲剧的基本意义正在于某种不可能之爱构成了对秩序与成规的僭越;并以其无法成就的悲剧表达了某种批判或"进步"的社会表达。最终得以成就的、不可能之爱的表述,便常常成为某种典型的白日梦,某种间或有效的想象性抚慰。但至少是在《无极》与《神话》中,爱情的无法成就,并不在于强权的暴力阻隔,而在于主人公绝不逾矩的自我约束。换言之,制作者不曾为爱情或曰个人赋予任何超越性的意义与价值;相反,置于至高位置上的,始终是权力及对权力的无尽忠诚。一如《英雄》的第三个故

---

[1] "昆仑奴",唐代指来自"南洋"的海外客商作为年贡进奉的黑人奴隶,后用来泛指皮肤黝黑之人;"昆仑奴"一词亦因唐传奇裴铏的《昆仑奴》及京剧《盗红绡》而流传,其中的昆仑奴是一位豪侠客,但这一层面的意义显然在《无极》中荡然无存。

[2] 《新闻晨报》,2005年12月21日。

事婢女如月(章子怡)的表述:"主人做的事,一定是对的;主人写给大侠的字,一定有道理。"而在其第一个故事中,如月对主人的爱只能是奴婢的妄念,但男女"主人"残剑、飞雪之爱,同样无法超越"主人"残剑对"天下"之领悟:将众生和命运托付强权/超级主人的"彻悟"。因此,编剧李冯原作中的复沓出现的几处细节,在影片中的消失,便显得意味深长。在原作中,长空并非死于无名之手,而是被断一臂(其矛臂为一);而残剑为劝阻无名行刺亦自断一臂。若说这原本出自对樊於期自断头颅为荆轲成行的大义之举的模拟[1],却不期然透露了对这批"新新"武侠片之英雄自我阉割的意味所在。而唯一以爱情悲剧终了的剧目《十面埋伏》则因为此前的不甚严密的"骗中骗""计中计"的剧情设置而难于服人。

**弥散的"中国"**

二十世纪八十年代,所谓张艺谋之"经典定格",在中国电影制作业成功地创造并推广着张艺谋(或是陈凯歌《霸王别姬》)模式,同时在(西方)世界印证、塑形着当代中国想象,并使得张艺谋本人成了中国电影、乃至中国的象征符号之一。而张艺谋电影本身则不断制造、生产着"中国"的文化符号:巨大的染坊、缤纷的彩布、山间鳞次栉比的瓦顶,牢狱般的四合院、明灭的红灯笼、不无鬼气的京剧脸谱,搓脚的典仪、红辣椒、小城镇;或现当代景片前的皮影、京剧。而《英雄》则是类似中国符号的超级放大版:棋、琴、长枪短剑、书法剑书、秦兵箭阵……换言之,张艺谋凸现了"中国",以中国符号换取了"世界"。

然而,从《英雄》、经《十面埋伏》《无极》到《满城尽带黄金甲》,

---

[1] 陶澜、贾婷《小说作者李冯说〈英雄〉:刺秦为皮友情为核》,《北京青年报》,2002年12月14日。

其中国表述却由凸现而为之弥散，渐次含混、稀薄。若说某种影像转移是由中国西北莽莽苍苍的黄土地替换为明信片式的九寨沟风光、江南竹林，那么，境外拍摄的挥金之举，则为《十面埋伏》添加了乌克兰的鲜花原野。"蒙太奇地理学"空间已悄然削弱着民族国家的想象性指认。需要补充的是，以苏联的加盟国，今日的乌克兰共和国为中国电影的外景地，是叶大鹰执导的《红樱桃》之首创，经韩刚执导、万科公司投资制作的电视连续剧《钢铁是怎样炼成的》巩固。其使用乌克兰演员，同时全程于境外拍摄的方式，固然是为了获取异国情调，同时也出自相对廉价的成本考量。这似乎是冷战年代地缘政治权力的颠倒，同时是1980年代海外电影之中国大陆拍摄模式的反转：台湾导演李翰祥、国际著名导演贝托鲁奇、好莱坞大牌导演斯皮尔伯格（《太阳帝国》）、台湾电影、电视言情剧之琼瑶班底纷纷前来中国大陆拍摄，旨在借重中国历史、故事于风物的同时，瞩目于廉价的制作费用及廉价的劳动力资源。然而，这与其说是作为民族国家之中国的国际崛起，不如说是资本的全球运作与少数中国成功者的成功。在相当规模的、资本的全球运作成为中国影视制作业的重要事实的同时，表明了新的垄断结构的形成。影片《十面埋伏》租用大片乌克兰土地植下鲜花之野，似乎是张艺谋的发轫作《红高粱》以500亩农田栽种红高粱之壮举的复现，但后者记录着的，是第五代之初影片制作作为计划经济内部的国家、地方政府行为的特征，而前者则再度印证着全球化时代"资本无国界"的基本事实。毋庸赘言，这显然不是中国电影所可能普遍分享的事实。借用麦克尔·哈特（Michael Hardt）和安东尼奥·奈格里（Antonio Negri）[1]的说法，这只是又一处第三世界中的第一世界，一处谋求跨国市场与更大利润的资本奇观。因此到了《无极》，宏大的国际演员阵容已成了"东亚联军"。如果说，类似的跨国演员阵容、跨国制作方式，早已是东亚

---

[1] 麦克尔·哈特、安东尼奥·奈格里，《帝国：全球化的政治秩序》，江苏：江苏人民出版社，2008。

大制作电影、尤其是古装片司空见惯的事实,那么影片中主要由电脑特技制造的空间、风物,则彻底含混了中国、中国历史的想象,而弥散为广义的"东方"。从片头伊始贯穿全剧的纷纷扬扬飘落的海棠树,无疑提示着日本的樱花及其文化意涵,无需多言光明大将军与倾城王妃相恋时刻的衣饰和纸木隔扇;而昆仑、鬼狼记忆中的雪国则不容置疑地指向韩国(高丽/朝鲜)。有关中国的符号,只剩下北公爵手中的折扇和昆仑奴"放飞"倾城时令人联想起的风筝。而所谓王、大将军、北公爵、元老院等称谓则如同陈凯歌此前的《边走边唱》中的诸多场景和造型,语焉不详地令人联想着西方:古罗马或中世纪。一如影片的广告定位:"《无极》,中国的《指环王》(*The Lord of the Rings*)",那是子虚乌有之时,"假语村言"之地;缺少的,却是曾使小说《魔戒》风靡了1960年代欧美反叛青年的那份对绝对权力、统治欲望的顽强挣扎与彻底拒绝。相反,除了对权力的膜拜,影片甚至拒绝了成功的商业电影所必需的摩尼教式的意义表述。于是,这份奇观,与其说叫"中国",不如直呼为国际魔术场,一块飞地上的飞地。

颇为有趣的,是同时期在中国内地热映的成龙电影《神话》。从某种意义上说,影片无疑"印第安纳·琼斯"系列与香港电影《秦俑》[1]的再度拼贴。或需赘言的是,作为衰落中的香港电影"进军好莱坞"的又一特例,自《红番区》起,成龙电影成为好莱坞/香港国际大制作。经《红番区》《尖峰时刻》等成龙的美国故事之后,《我是谁》[2]开启了成龙/印第安纳·琼斯的全球——准确地说,是第三世界——的历险故事。《神话》,无疑是这一序列中的一部。不同的是,当成龙/印第安纳·琼斯的历险故事/动作奇观与《秦俑》式的游戏性叙事相拼贴,"香港"/中国身份的表述,

---

[1] 《秦俑》(又名《古今大战秦俑情》[*The Terracota Warrior*]) 1989年,香港嘉民娱乐公司出品,导演:程小东,主演:张艺谋,巩俐。

[2] 《红番区》(*Rumble in the Bronx*),1995年,导演:唐季礼,主演:成龙,梅艳芳;《尖峰时刻》(*Rush Hour*),1998年,导演:Brett Ratner,主演:成龙;《我是谁》(*Who am I?*),1998年,香港嘉禾公司出品,导演:陈木胜、成龙,主演:成龙、艾力逊(Ed Nelson)。

便多少成为影片叙述难于回避的问题。在昔日的香港喜剧片（搞笑片）《秦俑》中，尽管以因《红高粱》而在国际影坛上崭露头角的张艺谋、巩俐为男女主角，但影片却选取1930年代上海作为相对于秦代历史的"现在时"。凭借这一在八九十年代两岸三地电影不约而同地采取的文化策略，避开了关于"中国"的歧义，绕开了冷战对峙的雷区。当《神话》尝试取悦后现代世界封闭且悬置的"今日"，将叙事的现在时确认为当下之时，它便必然遭遇"后97时代"渐次暧昧而日趋尖锐的香港/中国身份表述。如果说，秦王陵、兵马俑、长生不老仙药、千年之爱及飞天造型意味着"中国"的梦中呼唤与回归，那么，高丽公主的设置（韩国影星的出演），她在最后时刻对香港考古学家杰克的指认和拒绝（"你不是蒙将军！"），则再度指故乡为他乡。在这一解读路径之中，影片序幕、尾声的"现实"空间设置，便显得意味深长：主人公香港的船上之家，正对着著名的建筑物会展中心。而会展中心作为1997年权力更迭仪式的交接地，正是一处地标性建筑：标识着香港与非（昔日）香港/中国特别行政区的历史转折点。次主角（梁家辉）序幕中的对白则成为这重意味的注脚："住到船上来了。"船：漂泊无依的孤岛；家：有所归属的所在；二者共同构成了家（国）/非家（国）的反复表述。而认同/拒绝中国身份的矛盾表述，则使得一部"中国"版的印第安纳·琼斯故事无可皈依。因为支撑着其原版故事的，正是征服者、考古学家琼斯背后的美国指认。当然，美国原本是"世界"或"帝国"的所在。

## 庆典之畔

二十世纪九十年代以降，被类似大制作、大巨片所遮蔽的中国电影，事实上在若干模式的不期然间确认、沉浮与互动间发生。其中构成了国际世界中的中国电影指认的——在张艺谋（或陈凯歌）模式之畔——是"张元模式"与"吴文光模式"，两者的共同特征是体制外独立制作，即欧美

社会所谓的"地下电影"。两者同时构成了中国电影"第六代"这一庞杂的命名，构成了围绕着中国电影的"后冷战的冷战格局"。而伴随世纪之交张元、王小帅、贾樟柯相继"转为地上"，并同时在西方视野中渐次黯淡之时，是其他"地下电影"（如《安阳孤儿》或《盲井》[1]）的不断替补间或瞬间闪烁。可以说，世纪之交的十余年间，是曰"第六代"的青年导演群作为一群"不准出生"或"不曾出生"的电影新人，在体制内外不断沉浮、辗转蹉跎间步入中年的时段。这一年龄段的、"出身"于北京电影学院的青年导演群在体制的挤压、突围的尝试、成功（欧洲电影节）与市场（进入中国电影体制）的双重召唤与诱惑间，始终与中国社会、文化、电影市场与观众呈现出种种间离、隔膜。尽管2005年前后，王小帅的《青红》、娄烨的《紫蝴蝶》、贾樟柯的《世界》、张元的《看上去很美》无疑成了中国电影市场美丽而短暂的流星。而究其不同，所谓的"吴文光模式"则指称着中国的"新纪录片运动"的勃兴。一如吴文光的纪录片序列所表明的，这一运动始终有着两种看似截然相反的指向和坐落：一是和"张元模式"所共同分享的独立制作和欧洲国际电影节上的中国"地下电影"殊荣，是因此而获得的全球电影节之"奥德赛之旅"；另一则是成了急剧增长、扩张中的中国传媒/电视业中的纪录片栏目或记录风格影像的奠基人和成功范例。而1990年代中后期，盗版DVD市场第一次给中国观众、电影热爱者带来了多元、多样的国际电影视野，而DV技术的成熟所造就的摄像器材的小型化与价格的急降，使得个人化的电影摄制具有现实的可能和硬件基础，互联网的普及则为体制外的电影（故事片与纪录片）的制作提供了讨论、集结和传播的空间；因此，体制外的（因而多少以国际电影节为指归的）纪录片制作呈现出方兴未艾、欣欣向荣的局面。也正是吴文光

---

[1] 《安阳婴儿》(*The Orphan of Anyang*)，2001年，导演：王超，获美国第37届芝加哥国际电影节费比西国际影人联盟奖；《盲井》(*Blind Shaft*)，2003年，导演：李杨，影片获柏林电影节银熊奖，纽约Tribeca电影节最佳故事片奖。

模式奠基，同时为纪录片的国际惯例及媒介特质所规约，不同于狭义第六代故事片与中国社会主流的悬浮、游移状态，此间优秀的纪录片作品（以《铁西区》《湮没》[1]为代表）直指为主流大银幕所略去的酷烈画面，直面中国社会变迁中被抛弃、牺牲的底层多数。这类原本对中国社会与现实具有直接介入意义的作品，却因体制性的冲撞和政治上的危险性而始终是中国社会的观视盲区与批判知识分子偶一为之的话题；但这无疑是一个具有潜能与希望的创作与行动空间。

在中国电影体制之内，则是"冯小刚模式""新主流电影模式"和政治主旋律电影的转型期。近十年来，冯小刚电影无疑成了中国本土电影市场最重要的一道风景，其小人物的喜剧情节、定型化的明星塑造、朝向上层与成功者的温和、间或技巧的讽刺，流畅透明的叙事形式，使之成为稳定地分享本土电影市场、获取相对于其低成本的高额票房回报的唯一例外。然而，就其中低成本都市言情故事而言，冯小刚始终是一处例外，一个未曾被复制的成功范例，直到"大型古装片《夜宴》"登临中国银幕。此番，在他的老班底葛优的男主演之旁，是超级红星章子怡、因《荆轲刺秦王》而开始蜚声影坛的当红女星周迅、港台明星吴彦祖，加诸袁和平、叶锦天、谭盾的品牌国际阵容，尚有亚洲"走向世界（欧美）"第一人黑泽明的独有线路：以某种本土艺术/电影形态改编永恒的欧洲经典——莎士比亚。一切的一切，无疑旨在瞩目"国际路线"[2]。这一次，冯小刚终于实现了他曾试图以《一声叹息》实现的"正名"：他可以驾驭正剧，他是可以与张艺

---

[1] 《铁西区》(*West of the Tracks*)，2003年，导演：王兵，影片获葡萄牙里斯本纪录片电影节大奖，法国马赛纪录片电影节大奖，日本山形国际纪录片电影节弗拉哈迪大奖，法国南特电影节纪录片单元大奖，加拿大蒙特利尔电影节纪录片单元大奖，墨西哥国际现代电影节纪录片单元大奖；《淹没》(*Before the Flood*)，2005年，导演：李一凡、鄢雨，影片获第55届柏林国际电影节青年论坛大奖——沃尔夫冈奖，第27届法国真实电影节法国作家协会大奖，第29届香港国际电影节纪录片单元大奖——人道主义奖，2005年雨水云之南纪录影像论坛大奖——青铜奖。

[2] 《冯小刚：起用章子怡在柏林摆"夜宴"》，"他坦言，起用章子怡，就是为了走国际路线"；《上海青年报》，2006年2月13日。

谋等人比肩的中国"大导演"。似歌剧又类京剧[1]的影片恢宏、富丽，即使在中国古装巨片的序列中也堪称血腥。但也只是又一具美丽游走的无物亦无人之阵，除了未曾被血肉之躯所充满的权力与欲望，如同影片所泼洒的奢华的"茜素红"。冯小刚不再是例外，而最终成了新版张艺谋模式的成功后继者。

所谓"新主流电影模式"则实际上成了第六代这一庞杂命名的又一重所指，其最初的倡导者围绕着的，是一处"出身"中央戏剧学院导演系的青年电影导演群的创作。此处的"新主流"云云，着眼于市场、中低收入（多数）观众群，而非政治或意识形态。这一模式的产生，同样联系着盗版DVD、网络与纪录片运动，同时无疑受到了国际视野中的前期伊朗电影（《何处是我朋友的家》《白气球》《小鞋子》等）的启迪，其共同特征是体制内、小成本、凡人琐事、苦涩柔情（所谓"张巩之变"时期的张艺谋亦以其《一个也不能少》《我的父亲母亲》加盟其间，只是大大高扬了其低廉的制片成本）。2005年前后青年导演陆川的新作《可可西里》无疑成了类似制作中的一个炫目的亮点。然而，不论是浮出水面、转为地上的昔日地下电影的主将，还是渴望成为中国电影市场上"新主流"的小制作，都在好莱坞电影和中国古装大巨片之间，不仅不具备任何投入竞争的资格，甚至往往被根本剥夺了临场一搏的机会。

从某种意义上说，世纪之交的中国大众文化景观中最重要的一幕，正是政治主旋律叙述，或曰政府宣传教化行为的转型。就影视作品而言，这一转型缘三个方面发生并渐次汇聚成型。一曰"苦情戏化"，一曰"警匪片/侦破片化"，一曰"英雄传奇/武侠片化"。类似叙事的转型无疑准确呼应着中国共产党极为明确的政党转型：由革命党转化为执政党这一间或可称成功的政治、经济与文化进程。类似转型率先在最具大众性的媒

---

[1] 新浪网独家专访谭盾《〈夜宴〉像歌剧也像京剧》，http://ent.sina.com.cn/m/c/2006-08-23/19231213301.html

体样式——电视连续剧——中完成，经"分享艰难"(《咱爸咱妈》《车间主任》)、"重写红色经典"(《钢铁是怎样炼成的》《林海雪原》)、"反贪"(《苍天在上》《大雪无痕》)、"扫黑"(《黑冰》《重案六组》)剧及"新英雄传奇"剧(《激情燃烧的岁月》《亮剑》《任长霞》)，这一转型不仅借助类型、明星、曲折情节与视觉奇观，自1980年代中期以来第一次成功地突破此前全社会对官方说法的抵抗，而且成功地消除了近、现、当代历史的异质性叙事，而终于凭借大众文化重新将其连缀为和谐、顺滑的线条。类似新主流叙述的成功不断为电影所尝试借重，但迄今为止，鲜有市场意义上的成功例证。但道路已经拓清，只是有待时日与机缘而已。

新世纪正渐次点染上岁月风尘，历经百年的中国电影确乎处在新的岔路口上。犹如面对和质询未来中国的命运，太多的未知使之成为一个悬念，一道谜题。唯一可以肯定的是，令中国电影得以继续生存的，将不是《英雄》《无极》式的巨型彩色气球。

<div style="text-align:right">2006年春</div>

# 历史、个人与另类冷战书写：
# 《打开心门向蓝天》——教学笔记一则

**中文片名：**《打开心门向蓝天》

**德文片名：** Die Stille nach dem Schuß（枪响之后的寂静）

**英文片名：** The legends of Rita/The legend of Rita/Rita's Legends（丽达的传奇）

**导演：** 沃尔克·施隆多夫（Volker Schlondorff）.

**编剧：** 沃夫冈·考汉斯（Wolfgang Kohlhaase）、沃尔克·施隆多夫

**摄影：** 安德里斯·豪弗（Andreas Höfer）

**主演：** 碧比安娜·贝格罗（Bibiana Beglau）饰丽达

娜佳·戈尔（Nadja Uhl）饰塔嘉娜

马丁·伍特克（Martin Wuttke）饰埃尔文

德国，1999年，110分钟

2000年柏林国际电影节最佳（双）女主角

2000年欧洲金像奖蓝天使奖

2001年金球最佳外语片

入围奥斯卡最佳外语片

## 必要的背景和介绍

《打开心门向蓝天》是德国导演施隆多夫的影片。施隆多夫是出现在60年代中后期的德国新电影主将，和文德斯、法斯宾德、赫尔措格齐名。他最著名的作品是拍摄于1979年的《铁皮鼓》。这部根据德国作家君特·格拉斯的长篇小说改编的超现实主义影片，赢得了戛纳国际电影节金棕榈奖，并成为第一部摘取美国奥斯卡最佳外语片的德国电影。影片为导演赢得了广泛的国际知名度。这巨大的声誉，无疑拜奥斯卡所赐——这个美国的国别电影奖，显然是最佳的全球票房广告。施隆多夫的绝大多数影片改编自文学名著。和一度被称为德国新电影"学院四杰"的其他三位导演相比，他的影片显然不以电影语言的独特和想象力的飞扬见长。相反，他几乎是战后法国"电影作者论"的实践中出现的唯一以现实主义叙事的缜密和深刻而见长的导演。以意大利新现实主义为发轫，战后此起彼伏的新电影和电影新浪潮之中，施隆多夫几乎是唯一一个欧洲人文主义精神和批判现实主义传统的电影承接人。用施隆多夫的美国研究者的说法：他的影片始终以高度结构化的叙事特色和左翼政治视点的统驭而著称。我要补充的是，他的影片序列同时具有充分电影化的"文学性"，或者称人文精神和强烈的介入、干预社会的自觉意识——也许需要说明的是，战后欧洲不同国家出现的电影新浪潮，都有着鲜明的社会批判意识和广义左翼政治诉求。德国新电影尤其如此。这并不是施隆多夫个人的特殊色，而是一个时代、一代人的历史。只是很少有人像施隆多夫这样一以贯之。在这里，我们就不对施隆多夫这个导演作更为深入的讨论了，因为这毕竟不是关于电影作者研究的课程，我要重点讨论他摄制完成1999年的影片：《打开心门向蓝天》。

影片的德文片名是"枪响之后的寂静"。它的英文字幕版发行时，英文片名成了"丽达的传奇"。这部影片在汉语世界上映的时候（准确地说是在台北的一个"同志"/同性恋电影节上放映时），被译为《打开心门向蓝

天》。我前面已经讲到过，影片在不同的区域发行时使用的不同片名，这本身就可以成为一个电影研究和文化研究的题目。在我看来，德文片名《枪响之后的寂静》，是最为贴切的标题。这是一个冷战年代的故事，主人公的故事，她的生命，在冷战终结的时刻终结，或者说，作为冷战终结必需的献祭被索取。而这部在柏林墙倒塌10年之后，追溯那段痛感犹在的历史的影片，包含着冷峻的反思，在寂静中为无声者发声。

也许有些同学还没有看过这部电影，我尝试给大家一个"剧情简介"。这并不容易。一则是影片至少跨越了20年——整个二十世纪七、八十年代，而就其历史脉络而言，前后延伸了近40年——从红色的六十年代，直到今日，那几乎是全部冷战的历史。二则是概括一部现实作品的情节看似容易，其实更难。正像那句尽人皆知的现实主义作家的名言：如果我能用几句话告诉你我在写什么，那么作品必须重写。因为一如《打开心门向蓝天》，优秀的现实主义作品的特征，是呈现而非讲述（所谓To show, not to tell）。在这部影片中，导演施隆多夫正是借助现实主义叙述的丰富，来对抗将历史简约、抽象化的本质主义主流表述。第三，我们马上会看到，任何重述本身已经是一种介入性的评介，它已然联系着言说者的社会视点和立场。影片展现1970年代的德国，讲述一个当时21岁的年轻姑娘丽达·沃格特，介入了1970年代左翼青年团体——RAF（Red Army Faction，红军团）。这一团体在1970年代的欧洲非常著名，也可以说是"臭名昭著"。它主要由激进的青年学生组成，其政治理念是无政府主义和马克思主义，其行动纲领是"使用任何手段（也可以说是不择手段）以动摇资本主义世界的安宁"。在影片中，我们目击了他们两次行动：抢银行和劫狱，同时简约的镜头和旁白交代了他们多次前往陷入内战或冲突中的第三世界国家，试图在那里发动革命。大家知道，这是一种1960年代至1970年代非常典型的激进革命行为，也可以称为切·格瓦拉式的行动。而这种行为的起点则早在切·格瓦拉之前，全世界的革命者组成国际纵队参与西班牙保卫共和的内战。在丽达的旁白中，有这样的话："我们想至少在自己的有生之年去

尝试实现那些不可能的事。我们是国际斗争的先锋。我们被视为内战的起因。我们要推动第三次世界大战。"如果大家对类似的表述感到震惊和陌生，那么不妨参照"文革"地下文学中一首著名的红卫兵诗作《致未来第三次世界的战士们》。在1960年代至1970年代，在一种国际主义的全球想象当中，人们相信第三次世界大战爆发的时刻将是彻底颠覆资本主义世界、建立一个红色的大同世界的时刻。另一个需要补充的背景，是一位国际影评人（Eddie Cockrell）关于这部影片的说法："在1970年代初，对年轻人说来，政治行动的诱惑一如爱情。"在这儿，我要提醒大家，在这部影片中除了有关战火中的中东某处的三个镜头之外，并没有出现任何他们置身第三世界的场景。我想原因很简单，因为拍摄这类场景太昂贵了——这部影片无疑是一部小成本制作，而且也并不吻合这部影片的叙述风格和诉求。因为这并不是一部政治历史片，而是一部类似人物传记式的影片。为了和大家讨论这部电影，我花了很多时间在网上查找资料，一个必然的遗憾和限定是，因为只懂英文，我无法阅读德文和法文的影评。英语尽管是国际语言，但在绝大多数情况下，英文资料传递的仍只是英美世界的声音。而英美世界无疑无法代表"西方"的全部——我所读到的几乎所有的英文影评都开宗明义地告诉我们：这是一个"恐怖分子"的故事。这是一种概括，也是一种评述。当你试图复述一部影片的时候，你已经在进入你对影片被述对象的评价过程。"一个恐怖分子试图重归正常生活的故事"——的确是一个约定俗成、简洁有效的概括。导演本身并不回避"恐怖主义"和"恐怖分子"的字样。这一语词也在影片中时有出现，影片的女主人公丽达相当平静地承认自己恐怖分子的身份，甚至相当平静地接受人们通常对恐怖分子关于滥杀无辜的"指控"。但我选择慎用这一术语。这一术语正是在影片所讲述的年代出现，具有极为清晰的冷战气味。詹明信在他论及1960年代的文章中明确指出：与其说恐怖主义是一个明晰的概念，不如说它是一种冷战年代的"意识形态素"；与其说它是1960年代至1970年代之间左翼历史的真实，不如说是一种1970年代至1980年代之间欧美大众文化的产物，

好莱坞电影正是恐怖主义形象和想象的主要生产者。詹明信极为精到的表述是："恐怖主义/恐怖主义者的形象，是一个无历史的社会对剧烈变革社会的主要想象方式。"而大众文化的文本事实表明，恐怖主义者作为最有效的他者形象已开始取代刑事犯罪中的精神病患者，作为"结构情节时未经论证而看似自然的动力"。因此，"'恐怖主义'便成为一种集体情结，是美国社会政治潜意识的一种症候性幻想，这本身就需要解码和分析"（詹明信《1960年代的断代》）。

现在先继续我们的"剧情简介"。与丽达参与RAF的激进行动的同时，影片的另一线索是这一行动小组与东德警察机构建立了某种默契：后者为RAF提供某种程度的庇护。在两次行动伤及无辜之后，丽达对这种行为方式产生了疑惑，她选择接受东德秘密警察的建议，以一个新的名字、新的身份在东德开始新的生活。这是影片叙述的主部，也是英文片名《丽达的传奇》的含义：传奇，在东德秘密警察那里，指称着被庇护者虚构的姓名、身份和经历。丽达先是以苏珊娜的名字成了一个纺织厂里的印染女工，并与另一个女工塔嘉娜产生了炽热的同性恋情。但她的真实身份被同事识破，她被迫离开，进入另一个传奇：一个大联合企业中叫萨宾娜的工会干部。而她的女友塔嘉娜却因为知情而遭到东德秘密警察的长期拘禁。在第二部传奇中，丽达与一个名为帕提卡的男人相爱，并怀上了他的孩子。但东德秘密警察不允许她保有这样的感情和关系，她告知男友真相，后者离她而去。1989年柏林墙被拆除，两德统一。西德政府要求东德引渡他们曾经藏匿、庇护的"罪犯"。就在获释的塔嘉娜赶来和丽达相会的时候，丽达出逃，在昔日东西德的边境线上，被东德边防军枪杀，或曰击毙——这一切都取决于你在怎样的视点上来复述这段故事。

有国际影评人指出，相对于《枪声之后的寂静》这一德文片名，《丽达的传奇》是一个苍白平淡的片名。导演施隆多夫解释说，他喜欢"传奇"在这部影片中的双重含义。英文片名，凸现了丽达在东德的"工人阶级生活"，凸现了东德秘密警察的暴力统治。一个国际主流影评人因此可以做

出这样的解读：我们可以将丽达的传奇理解为共产主义的传奇（Anne Marie Brady）。那么，如果所谓传奇的另一重含义是谎言，我们是否可以将这部影片理解为共产主义的谎言呢？在我看来，这显然偏离了影片的主旨。因此，也有影评人指出，英文片名的选择本身已是施隆多夫对英语世界做出的妥协（David Walsh）。中文片名《打开心门向蓝天》，几乎完全略去了影片自身的苦涩和沉重，突出丽达和塔嘉娜的纯净情感，这大概与"同志电影节"的定位与预期相关。

## 书写失败者

为什么选择这部电影？不言而喻的是，我个人喜爱这部电影。但主要的原因是，当我为这门课选定片目时，我设定选择一部具有现实主义叙事特征的影片。而在我看来，《打开心门向蓝天》，正是所谓现实主义影片中相当优秀的一部。其电影叙事的节制、缜密，人物的丰满和细节的精当，令我赞叹。尽管现实主义、准确地说是批判现实主义，首先意味着一套叙事的成规与惯例，但它决不意味着一种情节剧式的滥套。不意味着某种主流的真实感的复制再生产。使我决定选择这部影片的另一原因，也是相当重要的原因，是我由衷喜爱影片书写冷战历史、尤其是书写这段历史的失败者的视点和方式。我们知道，随着苏联解体和东欧剧变而发生的历史变迁，使得持续了半个世纪的冷战以社会主义阵营全面溃败、资本主义阵营不战而胜而宣告结束。在对峙中的一方全面获胜之后，如何讲述和书写失败者，便成为一个有趣的课题。当胜利者已经确证了自己的胜利之后，站在胜利者的立场上去书写和审判失败者是一件太过便宜的事情——当然从某种意义上，这始终是主流书写的基本特征：站在已经胜利的强势一边，去书写胜利者如何必然胜利，失败者如何死有余辜。你可以将失败者充分地妖魔化，因为被妖魔化的对象现在已被剥夺了自我辩护或指认谎言的权

利。"真实"的审判,在这审判式的书写之前已经发生。类似审判失败者的书写,甚至算不上为判决书"背书"。最多只是一种"帮闲"行为的完成——我这么说也许过分情绪化了。你当然可以选择一种更为学术化的语言,说明类似文化行为事实上是文明史的主部——历史的重写因此永远是可能的。我们也可以说它是葛兰西所谓的"文化革命"的组成部分——在巨大的社会政治经济变迁发生之后,"重新安置人"。也就是让人们接受、甚至由衷拥戴、认同"新的"社会逻辑、价值观念。类似"文化革命"成功与否,不在于既得利益集团的姿态,刚好在于是否成功整合了这一变化过程中遭到剥夺的人,是否获得他们的拥戴和认同。换言之,类似书写的主要效果,是将胜利者的逻辑充分自然化。说到这儿,《三联生活周刊》一组文章的题目便显得十分有趣和恰当:"命苦不能怨美国"。在这种文明史的主部行为之间,将失败者妖魔化,是其中最恶劣的、等而下之的方式。一种更为主流的方式,或许是不甚自觉也或许是更过高明的方式,是在胜利者的逻辑内部来展示、界说失败者,而失败者或许曾经拥有着、实施着一种完全不同的逻辑。影片中有一段对话,也许大家观片的时候会忽略:影片结尾处,丽达偷了摩托车,驾车出逃。她很快发现,和东德秘密警察埃尔文告知的不同,通往西德的公路也被封锁,过往的行人遭到盘查。这时片中有一段似乎漫不经心的对白,是两个边境巡逻兵之间的对话:"她最好别从咱们这儿走,她已经杀过几个人了。"——他们担心着一个令人恐惧的狂人。另一个士兵的回答/问题颇有深意:"是在这儿还是在西边?"第一个士兵回答:"谁在乎?法律无国(边)界。"这是一段令我感慨良多的对话。1960年代至1970年代左翼的激进行动者被当然地视为罪犯、杀人犯、秩序的危害者、狂人、人类公敌,无疑是在获胜的资本主义逻辑当中。而在另一边,在1960年代至1970年代,这些人有着完全不同的称谓:城市游击队、地下工作者、职业革命者、国际主义战士,最有保留的也会称其为理想主义者。用丽达的语言,便是为一个"更好的世界"去战斗。用施隆多夫本人的解释则是:"他们反叛的基础,他们的渴望:建造通往第三世界的

桥梁,将斗争带给西方城市,在1970年代,是一种具有正当性的理想。"可是现在,我们只需要用西方民主体制当中的法律来衡量一切,因为胜利者的逻辑成了唯一的逻辑。而人们似乎宁肯忽略一个基本的事实:法律制度始终是国家机器的暴力组成部分,法观念或法哲学,始终是意识形态国家机器的重要组成部分。

在这部影片中,施隆多夫用了很多似乎并不经意的方式去展现历史的残酷、无血的血腥,或者我们拒绝感知和无法感知的暴力。一篇关于《打开心门向蓝天》的影评题为:"触摸伤口"。在我看来,它所触摸的,不仅是两德分裂的民族记忆的伤口,甚至也不仅是冷战年代的伤口,而且是今天的现实,是胜利者与失败者的逻辑,是人类面对历史与暴力的两难。对于这最后一个题目,如果我们选择另外的故事,另外的表述,会更容易被接受,因为有些故事和质询方式,可以在欧美现代文明逻辑当中获得接受和理解。比如我深爱的基耶斯洛夫斯基的《关于杀人的短片》。这部影片前半部分写冷血的杀人者,如此残忍地杀死那个出租车司机,但是后半部分则是法律机构如此冷酷和残忍地处死这个罪犯。它引申出的是一个不断被提出、却始终没有答案的问题:暴力是否可以被避免?死刑是否可以废除?文明内在的暴力是否与文明相伴生,相始终?如果不是以血还血、以命抵命,我们能否制止暴力?但是,如果必须以血还血、以命抵命,那么暴力是否将以"合法"的形态长存?今日世界可以在某种程度上接受并认同基耶斯洛夫斯基的方式和表达。而具体到一段逝去不久的历史,这段历史中的胜利者/失败者的故事,情形便不同了。在我看来,施隆多夫用不同的故事传递了同样的质疑。在序幕后的第一场"劫狱"之中,后来遭到误杀的律师和阿德巴赫——RAF小组中的那个金发女人——走进监狱,去会见被捕的小组领导安迪。律师在闲谈:"一个警察开枪杀死了逃犯。究竟是为了制止逃跑还是为了杀人?一个逃犯杀死了追捕警察,究竟是为了自由还是为了滥杀无辜?这是法律系考试的好题目。"在这段同样不经意的"闲篇"中,律师已经把人类面对、言说暴力的两难,人们在自己的、不同的

逻辑中使用、阐释暴力的两难，推到我们面前来了。像一个极为残酷而辛辣的讽刺，片刻之后，将有一个逃犯为了自己的自由枪杀他。

我非常喜欢这部影片的另一个原因是，它隐藏着许多饱含着强烈情感的表述，以不露声色的方式呈现，让观众自己去观看，去体认。我在前面已经引用一位美国影评人的说法：整部影片是呈现而非讲述。影片没有辨析、没有说理，没有去直接评判近20年的时光中许多残酷、充满了血污或无血的暴力时刻，它只是在呈现。我说影片清晰地拒绝了审判失败者的立场，是因为影片的故事正是显影一段为胜利者所删除的空白，一幅胜利者狂欢图景中的无声段落——枪声之后的宁静。在施隆多夫那里，这是一个极为清醒、自觉的选择。在一次关于《打开心门向蓝天》的访谈中，他坦率地谈到：《打开心门向蓝天》的结局不仅是影片的结局，而且是他个人生命中一个段落的终结。因为冷战终结的时刻，"我们有一个赢家（winner，也可以翻成胜利者），那就是市场。我们有一个输家（loser，直译为失败者），那是所有的左翼理想，而150年来，如此众多的人为这些理想前赴后继"。他进一步指出了问题的关键："这些理想起始于十九世纪，那时的世界有如此多的不公正，人们感到，我们必须做些什么去对抗它。你知道，那是为了更好的世界（而斗争）的巨澜。现在社会主义阵营失败了，我们返归的世界仍然有如此多不公正。唯一的不同，是我们显然已无所作为。"在这里，施隆多夫直接道出了这一后冷战时代最为核心的社会症结。他继续说："有人告诉我们，市场将修订一切，我很难相信。"——我同样难以相信。

大家或许知道，施隆多夫曾在巴黎索邦大学研读政治经济学，通观他的全部影片片目（可以参考附给大家的施隆多夫重要作品一览），我们直观地发现一个鲜明的特征：一是，施隆多夫是自己大部分影片的导演编剧——这吻合"电影作者论"对一位"作者"的要求；但我们继而会发现，他的绝大多数作品——几乎他所有重要作品都是对文学名著的改编，比如《丧失了名誉的卡塔琳娜·勃鲁姆》《铁皮鼓》《推销员之死》《斯旺

的爱情》/《追忆似水流年》,这显然不吻合作者论对一位电影作者的原创要求。但在我看来,这一特征却与他作品序列的另一个重要特征密切相关:他的影片所呈现的高度的社会关注和政治敏感,极为浓郁,在我看来又是非常纯正和朴素的人道主义情怀。我们也可以称其为批判现实主义的力度和欧洲人文主义的传统。导演本人相当直接,而且不无幽默感的说法是:"我关注历史,当然了,我关注政治,所以我(在影片中)注入我的情感,并用巧克力包裹(我的主题),人们会在不知不觉间吞下历史的苦药。"(Anthony Kaufman所做的访谈)在后现代主义的全球视野中,这无疑是一种"过时""老旧"的资源。(在这里,我姑且搁置一个重要的、但对这部影片的讨论并非充分必需的论题:那就是批判现实主义与人文主义和现代性话语的历史建构过程之间的关系,宏大叙事的危险。因为批判、解构诸多宏大叙事,无疑有着批判动摇现代资本主义世界逻辑的意义;但批判、拒绝宏大叙事,是否同时意味着为对抗资本主义全球化的进程提供一种别样的思想资源和现实可能。如果回答是不能,那么,我们是否仍必须"策略性借助"某些批判性的宏大叙事的资源?)在我看来,《打开心门向蓝天》的意义之一,正在于影片在这一后现代主义的、全球化的时代更新了批判现实主义的力量和人道主义情怀的力量。而至少在中国观众的接受习惯中,我们常常将好莱坞情节剧的滥套和煽情误认为现实主义与人道主义表述。比如我最近看过的两部相当"好看"的(有强大的明星阵容、出色的表演和颇可嘉许的故事情节、流畅华丽的视听呈现)好莱坞情节剧《针锋相对》和《双周情人》。你会看到在新自由主义全线获胜的世界上,好莱坞的编剧、导演们如何重组了"富人/穷人"的故事。在1950年代至1970年代的新好莱坞中,我们间或可以看到不无可爱的小人物的故事——尽管影片的总体逻辑是美国社会的主流逻辑,但它还会多少将同情洒向穷人。但在这两部电影中(当然远不止这两部),我们看到的是,最后的胜利、最后的美德、全部的主动都在富人一边。而在《双周情人》里,我们看到甚至连绿色环保主义、对底层人的自愿法律援助都要遭到刻薄的讥刺。而

我们可以和女主人公一起，在亿万富翁的私人直升机上，以《走出非洲》里所谓"神的视点"去俯瞰纽约，俯瞰芸芸众生。在另一部好莱坞情节剧《第六感生死缘》(Meet Joe Black)中，死神造访人类时，也会选择巨富之家落脚，而富人的死也会如此从容而迷人。如果你的确想体认所谓批判现实主义的力量、人道主义的情怀，绝对不可能从好莱坞情节剧的廉价表述中获得。在我看来，一种批判现实主义的视点、人道主义情怀意味着它对弱势群体、对失败者的认同、至少是体恤，意味着一种直面深渊的勇气，它应该直面历史中巨大的伤痛，包容历史中失败者的逻辑。那份历史情怀当中，一种充分必需的"元素"是广漠的悲悯：即使你认定失败者必然失败，失败者必然要为其失败付出代价——甚至是血和生命的代价，那份悲悯仍然要求你对失败者自己所遵从的逻辑有一份体认和同情。我认为这是施隆多夫影片的特质，也是这样的特质使他能够拍出像《丧失名誉的卡塔琳娜·勃鲁姆》《铁皮鼓》《打开心门向蓝天》这样优秀的影片。施隆多夫不讳言他对失败者的同情，乃至认同——当然，他首先指出："他们的策略是错的，恐怖主义无法通往任何地方。"他说："他们是败了，但你知道，溺水的常常是最优秀的泳者"。

我们可以从许多层面上来解读《打开心门向蓝天》这部影片。首先是情节层面。在这个层面上，这是一部具有人物传记特征的影片，整个影片的焦点、情节结构、影像结构和空间结构都围绕一个人物——丽达——展开，围绕着她特殊的生命经历展开。我们知道，最为经典的叙事终结是主人公的婚礼或葬礼。这部影片正是以丽达的死而结束。在影片的情节层面上，用多数影评人的说法，我们会看到一个"恐怖分子"绝望地尝试重归正常生活的故事。一位国际影评人杰夫·佛丹 (Jeff Vorndam) 指出，如果你如此观看这部影片，实属幸运，因为你会看到一个感人的故事，否则你会发现，这部影片有太过沉重的政治负载。这位影评人说出了这部影片的第二个层面，也是非常重要的层面——影片清晰的政治内涵。这部影片无疑存在着第三个层面，是历史层面，两德分裂的历史、冷战的历史。

尽管在我看来，政治层面和历史层面是不可能真正剥开来讨论的。因为任何历史叙述，不仅必然涉及胜利者与失败者的逻辑，而且它自身便是公开的或隐蔽的现实政治表述，尤其是影片所讲述的，是一个冷战年代的故事。影片最为成功而迷人的地方是，尽管作者有着鲜明的政治立场，但他丝毫不回避冷战历史自身的酷烈斑驳。他所拒绝的不仅是胜利者的逻辑，而且是冷战思维自身的非此即彼、非敌即我的二项式。将目光、乃至同情投向失败者，并不意味着无保留地认同他们的意识形态逻辑。影片表述的丰满和张力正在于此。我们前面提到的那位影评人（Jeff Vorndam），在他的文章中谈到：就其政治历史层面而言，影片"探索了德国近期历史的伤痛处"，"那很难超越国界，获得充分的译解"。换言之，那是一个德国的故事，一个只属于德国人的切肤之痛。从某种意义上说，确实如此。导演施隆多夫也做过类似陈述：在那些年代，柏林这座历史名城被柏林墙——冷战时代最重要的象征物———分为二，尽管它仍为地铁所贯通，但却同时为水火不相容的冷战对峙线、资本主义与社会主义的"国境线"封锁。被冷战一分为二的国家不止德国，曾经存在着南北越南，今天还存在着南北朝鲜（或者叫朝鲜、韩国）、大陆/台湾。但柏林墙的存在似乎是更大的伤痛。对西方的公众而言，因为那是欧洲——资本主义时代的世界中心——的内部伤痛。标志着冷战开端的英国保守党首相丘吉尔的讲话说道：一道铁幕落下，将欧洲一分为二。但被冷战一分为二的，不仅是欧洲，也是整个世界和人类。因此，《打开心门向蓝天》就不仅是德国的伤痛，也是冷战历史和冷战终结后的社会现实中的巨大伤痛。因为对于德国、同样是对于全球而言，苦难并没有像人们所向往的那样，伴随着冷战的终结而终结。

而正像国际影评人劳拉·克利福德（Laura Clifford）所说的，影片还包含着第四个重要的层面：东、西德间的对照。我要补充的是，那是东、西德的普通人和日常生活间的对照。这种对照是通过丽达的视点、经历来呈现的。在这一层面上，丽达和塔嘉娜的恋情便显得十分突出。当然，正

如台北同志电影节的定位和指认,这段事实上贯穿始终的情感线索,可以成为解读影片的一个独立的线索。许多影评人在谈到这一线索时,引证了《打开心门向蓝天》和同年的一部法国影片埃里克·左卡(Erick Zonca)的《天使的梦生活》(*The Dreamlife of Angels*,一译《两极天使》)。因为两部影片同样涉及了两个性格极端相反的年轻女人和她们间的恋情。在我们所讨论的影片中,那是丽达的热情,塔嘉娜的颓废,丽达的开放,塔嘉娜的幽闭,丽达的积极健康,塔嘉娜的消极酗酒,丽达的强健和塔嘉娜的柔弱。和影片的其他层面相关的是,丽达向往着社会主义世界,同时为了脱离RAF的生活,选择在东德定居,而塔嘉娜则向往着西德/西方的生活,她渴望着哪怕"有一次机会可以出去,看看(墙的)另一边的世界",她希望自由地去看,自觉地抉择。但两人的共同之处,是她们同样是自己所成长的世界中的离轨者,她们都以自己的方式拒绝和厌恶自己生活的社会,这使得她们在冷战结构中各居一翼,但这并不妨碍她们之间产生真挚热切的爱。和现实主义的叙事原则相吻合,施隆多夫正是通过丽达的两"部"传奇中的日常生活和爱情,呈现了所谓东、西德生活间的对照。我们也可以把它视为一个理想主义者与现实的遭遇。

最后要提示大家的一点是,施隆多夫的这部影片酝酿了近十年的时间。柏林墙刚刚倒塌之际,他已经在一则关于曾经被东德庇护的RAF成员被逮捕的报道中,产生了拍摄这部影片的念头。但当时他完全无法获得投资——没有人对类似的故事产生兴趣:上一时刻的现实,已成为此一时刻人们急于遗忘或葬埋的历史。但十年后,情形已相当不同。因此,为了这部影片,他做了大量案头工作,包括查阅了众多的资料:一部分是1960年代至1970年代活跃在西德和欧洲的激进青年的学生团体,叫"城市游击战士",或者叫"恐怖分子"。他访谈了在监狱中的、和丽达有着类似经历的RAF成员。另一部分,是通过大量的资料和访谈去了解冷战时代东德的普通人的生活。事实是,1989年柏林墙倒塌时,施隆多夫立刻从他工作、生活了十年之久的美国返回柏林。此后,整个1990年代,他基本生活在前东

德的区域，倾全部时间和心力，致力于挽救和改革一个东德的、也是德国电影史上最著名的电影制片厂巴贝尔伯格（Babelburg）。他成功了。《打开心门向蓝天》便是在这个制片厂摄制的。而与他合作的编剧沃夫冈·考汉斯（Wolfgang Kohlhaase），正是前东德一位知名的高产编剧。

## 叙事人、人物与现实主义原则

这是一部感人的故事片，也是一部极端沉重的政治电影。其叙事特征，不论是电影叙述层面上，还是在文学理解的层面上，都严格恪守着现实主义表现原则。它有着"典型环境中的典型性格"：丽达，这一核心人物，有着丰富的"细节的真实"，而且它完全采取了编年史式的顺时叙述。

我对影片做了一下粗略的情节段落的分析，并没有严格遵循麦茨的大组合段理论。我将影片大致分为11个独立语义段：

1. 段落：抢银行
2. 段落：丽达从中东某处经东柏林返回西德，与东德秘密警察埃尔文达成默契。

叠片头字幕

3. 叙事组合段：劫狱

A. 场景：研究劫狱

B. 段落：劫狱行动

C. 段落：逃往东柏林

4. 叙事组合段：东德情报机构的考察

场景：埃尔文与高级官员间的对话（定调）

场景：拘留所收缴枪支

场景：烧烤

场景：丽达和安迪两人床上的对话

场景：埃尔文监听

离去（情报官员的视点）

5. 场景：中东战火中的某处

6. 叙事组合段：巴黎

A. 镜头：丽达在巴黎街头

B. 场景：丽达和安迪发生争端，丽达与阿德巴赫拒绝参与抢银行行动

C. 段落：丽达与阿德巴赫与警察冲突，杀死巡警，出逃

7. 叙事组合段：再到东柏林

A. 场景：丽达抵达东柏林

B. 场景：埃尔文和上司打猎

C. 场景：安迪到来，讨论前往安哥拉或津巴布韦

D. 场景：枪械训练（杀死残疾狗）

E. 场景：Party

F. 段落：出发，丽达决定留下

G. 段落：创造传奇

8. 叙事组合段：传奇1——"苏珊娜"和塔嘉娜

A. 描述性段落：女工平常的一天

B. 场景：为尼加拉瓜募捐

D. 场景：联欢会

E. 段落：访问塔嘉娜，购物，晚餐，强迫其节制酗酒

F. 场景：学习驾驶

G. 段落：塔嘉娜父母家的聚会（电视新闻暴露身份，塔嘉娜表达爱情）

H. 场景：工厂更衣室，身份被识破

I. 场景：邮局，致电东柏林

J. 段落：返回东柏林，枪的插曲，编制新"传奇"

K. 段落：与塔嘉娜告别

9. 叙事组合段：传奇2——萨宾娜

A. 场景：新公寓

B. 场景：办公室

C. 段落：提出建议，被派往夏令营

D. 段落：夏令营：丽达、帕提卡、金发女人

E. 插曲式段落：遇到阿德巴赫

F. 段落：帕提卡求婚

G. 场景：溜冰场，会见埃尔文

H. 场景：告知帕提卡真相

10. 插曲式段落：埃尔文与塔嘉娜

11. 组合段：结局

A. 场景：丽达给塔嘉娜的"信"（电视新闻：两德统一）

B. 段落：情报机构放弃保护；清理文件，交出枪支

C. 场景：工厂餐厅中的争论（阿德巴赫被捕）

D. 段落：埃尔文告别

E. 段落：塔嘉娜获释，来与丽达相会

F. 段落：丽达出逃，死亡

在这张单子上，我们可以清晰地看到一个严格编年史式的、顺时排列的情节链。需要补充说明的有三处。一是序幕的第二个段落（2）。这一段落以一架客机滑行的全景镜头开始，切为拿在手中的一张照片的特写。照片上是持枪的丽达，戴着阿拉伯式的头巾，微笑地搂着一个阿拉伯孩子。镜头切换：丽达正走下飞机。切换：手拿照片的东德秘密警察埃尔文和他的助手双人中景。这是此人物的第一次登场。这是这部影片惯用的叙事省略：一张照片带出并略去了一个重要的场景和叙事段落：丽达和她的小组在中东某处的战斗。照片还暗示着抢劫银行的资金用途；引出东德秘密警察，使之建立联系；同时暗示着丽达及其组织的行动始终在东德秘密警察

的关注之中。因此，我们这可以将这张照片本身视为一个独立镜头，或者用麦茨的说法：括入性镜头。二是途径东德（2）与组合段"劫狱行动"（3）之间的过渡性镜头段落，也是片头字幕段落。首先是一个自柏林墙上的监视塔开始的下移镜头，右摇，我们看到了一辆驶过柏林墙的公共汽车（稍稍左摇跟拍）。切换为车中丽达的近景镜头，她镇定地望向窗外，镜头随丽达的视线摇出车窗，平移拍摄窗外柏林墙此端的"景色"：铁丝网、铁门、监视器、高窗、西德军警。与这一运动镜头同时开始的是1960年代著名的摇滚乐："街垒战的人们"。一个短溶开始了此后的6个以"溶"连接起来的运动镜头：镜头左移依次显露墙上的剪报——伏击中的狙击手、一个死刑执行的场景，新闻照片；一个男人俯身抱着一个显然在冲突中受伤或死亡的男人；溶，上移镜头，吉米·汉特里克斯（Jim Hentrix）——著名反叛的黑人摇滚歌手的海报；溶，右移，仍是剪报上的图片——某地反政府武装的队列，某处有狂欢意味的舞蹈场景；溶，左移，显露书架上的书籍，一座马克思的石膏胸像，下面有狙击手的偶人；溶，下移，书架上的书籍，一本书封面上的切·格瓦拉的照片；溶，摇过零乱的桌面，在若干报纸和书籍中间，我们可以辨认出一个封面上的胡志明照片，一张报纸的照片上，醒目地印有"不！"（德文Nein!）。至此，片头字幕完。切为特写镜头：一双手正在向手枪的弹夹中填充子弹。前8个镜头所形成的片头字幕衬底的段落，同时可以视为一个独立的描述性组合段。其中我强调的6个镜头，展示了丽达所在的这个RAF小组的空间环境，极为准确、简约地带出了二十世纪六、七十年代之间的历史氛围，他们的精神领袖、偶像和知识结构。三是影片的第五个段落（5）：全景中降落的客机，可以看到地面上低矮、密集的房屋，交代着一个第三世界国家的所在。切为吉普车中的丽达和同伴，丽达的视点反打：窗外持枪伏地祷告的队列；升摇：被战火摧毁的城市。这个伴着丽达旁白的段落，成为又一次略写中的国际行动。以丽达的旁白为连贯或过渡："我们进攻、撤退，双方都有伤亡。我们在巴黎养伤，就留在那里。我知道，这会结束的，我们将在监狱里度过余生。"旁

白声中，我们看到一个小全景镜头中，巴黎街头，丽达骑在摩托车上自景深处迎着摄影机镜头驶来，进入组合段（6）。

缜密的、顺时排列的叙事组合，是我要提示大家的第一点。另一点——大家间或已经注意到了——是影片的旁白，丽达的旁白。电影中的旁白有很多形式和功能，然而，一旦使用片中的人物作为旁白者，便意味着在影片中确立了一个人物化的叙事人。当此人物是影片的第一主角的时候，便意味这一影片具有自知视点的叙事特征。也就是说，影片中的全部场景应该以叙事人的目击为前提。而我已经在别的地方反复强调过，相当于小说书写意义上的严格的自知视点叙事，在电影中难于实现，因为那意味着摄影机与主角的视线完全合而为一。世界电影史上，唯一一次使用严格意义上的自知视点的影片，是1942年的好莱坞电影《湖上艳尸》，而那是一次完全失败的尝试。作为一种替代，具有人物化的叙事人的影片必须遵守着一个规约：影片呈现的全部场景应以这一人物——文本中的叙事人——的在场为前提。相对于这一规约，《打开心门向蓝天》有6处例外（4A，4E，7B，10，11B，11E）。我们可以直观地发现，这6处例外的共同特征，都是与东德秘密警察相关的场景：他们关于丽达们的密谈，他们的监视，他们的出卖和溃败，他们的埋伏。在结构和意义层面上，这确乎是丽达的视点之外的掌控其命运的力量。丽达或许可以感知它，却绝对不可能抵达或触摸。

除了这6个场景、段落之外，其他场景不仅都有丽达的在场，而且以她作为观看视点的给出者。请大家注意，当我们说某一人物成为观看视点的占有者或出发者的时候，并不意味着摄影机始终在他/她所在的位置，而是意味摄影机机位的选取和运动以此人物为中心和参照来结构，摄影机的机位和运动是他/她的视线、更多是心理诉求的直观呈现。我们选两个段落来分析。首先是劫狱行动一场（3B）段落开始，第一个镜头是阿德巴赫（RAF小组中的金发女人）的正面近景镜头，她走在辩方律师的身边。略显张皇的表情暴露了她内心的紧张。当她的视线下意识地上扬，摄影机立刻升上去，向左前移，拍摄监狱的高墙，墙头的监控塔、监视器、探照

灯、电网,尔后摄影机向画右回摇,几乎立刻以不甚平稳的方式再次回摇。切为阿德巴赫的正面近景——到目前为止,被摄对象:监狱的森严,和不甚稳定的摄影机运动似乎是阿德巴赫的忐忑不安的内心呈现;但继而,一个从监狱对面拍摄的小全景镜头中,我们看到了阿德巴赫和辩护律师进入了监狱侧门,这一镜头几乎难于觉察地向画左移动,前景中显露出车窗的窗框。镜头反打为驾车的丽达的近景镜头。至此,这一镜头段落,阿德巴赫的内心活动,呈现为丽达的视点,一个机警而细腻的行动者的观察。另一个段落则是苏珊娜的"传奇"中的联欢会一场(8D)。这一段落以身穿红衣(一个表意符号)的丽达/苏珊娜的近景镜头开端,颁奖仪式、工人乐队、跳舞的人们、酗酒的塔嘉娜,几乎每一个描述镜头都会切换为丽达的近景:她在看,她开怀大笑,她在投入地鼓掌。在这一段落中,红衣的丽达无疑是视觉空间的结构中心,充满参与感的观看者。这一镜头结构表明:在社会主义体制内,被人们视为伪善苍白的日常生活,对于丽达来说,充满了新鲜的真实感。当然,这一段落的主要叙事功能是作为丽达和塔嘉娜情感发展的一次重要的铺陈。

我们知道,在电影的视觉语言中,视点镜头的占有和给出相当于话语权的占有,看的权力相当于说的权力。但在电影的叙事惯例中,人物的视点镜头只是众多"观看"/呈现方式中的一种。用一种极为通俗和直观的表述,电影的观看/呈现方式,是通过人物看/视点镜头、人物互相看(其中最典型的是对切镜头,或所谓目光纵横交错的段落)和摄影机之"看"。在这里,我们不去展开对这一实际上极为复杂的问题——它几乎包含了电影语言、电影叙事的全部命题,只是暂且把所谓摄影机之"看"界定为没有人物视点依据的描述或呈现画面。而我在这里所要强调的,是人物的"被看"。人物是否被看,尤其是是否被摄影机所"看",仅次于视点镜头的占有与否,是评判人物、给定叙述权力关系的重要方式。因此,在这部影片中,丽达的在场和叙事人的角色,不仅通过"看"——视点镜头——的给出来呈现,而且它几乎在每一场景中,都占有相对于其他人物更小一些的

景别，也就是更大一些的视觉形象。而丽达和其他人物，尤其是东德秘密警察间的交谈场景，几乎完全是由丽达的正面近景镜头和对话者的侧面过肩镜头、甚至是双人全景镜头予以切换。类似的镜头结构，凸现了丽达在被述空间/故事空间中的中心地位，传达着导演的评判和认同。用美国电影理论家尼克·布朗的说法，便是丽达的"形象和目光轮番控制着画面"。这一镜头结构充分地展示并确认了丽达在整部影片叙述中的主体身份：事实上，在影片的任何段落中，她都不是叙境中的强势者，但完全不同于贝托鲁奇所谓"个人——历史的人质"的表述，丽达是一个大时代中的个人，但在施隆多夫这里，她始终不是一个遭到历史裹胁、命运拨弄的小人物；作为一个理想主义者，她间或缺乏"正确"地感知和体认现实的能力，但她决不随波逐流，她选择自己的命运和道路，并且有背负这一选择、承受这一命运的勇气和能力。如果把《打开心门向蓝天》和施隆多夫早期的另一影片《丧失名誉的卡塔琳娜·勃鲁姆》做一次互文参照解读，我们可以更为清晰地把握影片的这一意义/视觉特征。在《丧失名誉的卡塔琳娜·勃鲁姆》中，我们可以看到无心地触动了冷战年代政治"电网"的小人物卡塔琳娜，在影片中几乎难于占有视点镜头和画面空间，相反，她不断地处在景深处，而纷乱的前景不断地遮挡了她的形象和她的注视。

  在《打开心门向蓝天》中，丽达是文本内的叙事人，视点的出发者，是观看主体与观看中心，同时她是影片中的行动主体。这是一个反好莱坞的主流叙事的角色身份，在好莱坞主流叙事中，女人不会成为行动主体。当然有例外，比如说《沉默的羔羊》，比如说《古墓丽影》或《霹雳娇娃》。但我们只要稍作细查，便不难发现，这些"溢出"了美国主流社会叙事逻辑的女人，会在文本潜在而且不无巧妙的内在逻辑中重新皈依正统。而相反的例证，则是最新一集007电影《择日死亡》。我们会看到此集的"邦女郎"尽管在剧情设定中，也应是一个行动者，但她却处处碰壁，陷入敌手无从自救。她无效的自救行动只能被阻断在厚厚的冰层之下，在冻水中窒息，等待詹姆斯·邦德前来解救。从某种意义上说，《择日死亡》可以在广义的冷战/后

冷战的叙事语境中与《打开心门向蓝天》形成互文参照。其中我们可以看到在所谓后冷战的全球语境中，一度在007系列的《明日帝国》里松动了冷战意识形态，同时也是因杨紫琼出演而多少改变的邦女郎形象，在《择日死亡》中全线返归冷战、甚至是1950年代的情节设定和逻辑之中。这多少可以参照出施隆多夫体认、书写失败者的现实语境。由于丽达作为行动主体的特征，一些美国影评在论及这个人物的时候，会提到吕克·贝松的《尼基塔》——尽管在我看来，这两部影片在类型样式、主题与视觉风格上，没有任何相近之处。显然由于丽达作为女性行动主体的形象，让影评人联想到为数不多的女性作为动作场景主体的影片。影片的现实主义风格、人道主义情怀、对于历史的失败者的逻辑的包容也表现在这里，丽达是一个为自己的理想而战斗的人，而且她是一个胜任自己的选择和角色的人。在劫狱一场中，我们看到驾车的丽达，她的镇定、机敏和细心与另一个惊恐的女人和两个张皇失措、试图丢下伙伴的男人形成了鲜明的对照。在影片中，丽达的行动准确、迅捷，她迅速换装、全然改换形象的场景，成为这一人物极为迷人的呈现之一。进入东德社会主义日常生活之后，导演所突出的是她的认真和投入——尽管面对着冷漠怠惰的人群和官僚主义的文牍之山。

就文本中的叙事人/旁白与人物视点而言，影片隐含着一条相当重要而又极为含蓄的叙事线索，这一点我也是在多次观片之后才发现并体认出来的。当我最初得知这部影片公映在台湾"同志"/同性恋电影节上的时候，我曾感到某种不悦——当然不是由于"恐（惧）同（性恋）"，而是由于我认为类似定位极大地缩减了影片的意义，土话说，就是小看了这部电影。因为表面上看来，丽达与塔嘉娜的恋情只是影片若干大组合段中的一段。而上述"发现"，改变了我的看法。我们留意到序幕的第一个段落（1）之后，出现了丽达的旁白，而"一次过"的观影可能使我们忽略的是，这不是一般意义上作为补叙的旁白，也不仅是丽达的内心告白，而始终是一份绵绵不绝的倾诉——丽达朝向被东德秘密警察关押的塔嘉娜的倾诉。在滑翔中的飞机的中景画面中，第一段旁白是这样开始的："1970年代是我们光

荣的年代,塔嘉娜。我们是最优秀的。我们要废弃不公,废弃国家。那是一回事。在全世界,政治是一场战争。"旁白作为潜在的感情线索直到影片的最后段落(11A)/结局方才显露出来。这一段落再次以丽达的旁白引入,同时伴随着电视中报道两德合并的画面和画外音。此前的一个段落,是监禁中的塔嘉娜平静、却不假思索地拒绝了秘密警察埃尔文的合作建议——显然,在她看来,接受合作,意味对丽达情感的出卖。在这个段落的开端,我们在一个小全景中看到丽达在一个笔记本上疾书——这是我们第一次明白了旁白的"出处":丽达写给塔嘉娜的信——无处投递、禁止投递的信。镜头切换为电视画面:西德总理的讲话和狂欢的人海。切换为中景,丽达关上了窗帘,像是将喧沸的人海和人声关闭在自己的世界之外。画外音/丽达的倾诉/心声继续:"塔嘉娜,如果你在这里,我会告诉你,我梦想着一种没有谎言的生活,你也是如此,但以不同的方式。我厌恶我曾生活的社会制度,但我没有意识到游击战没有意义。我不想躲在这里,我是一个我完全不了解的世界的看客。我要往前走,不回头。"——正是在那种丽达所梦想的没有谎言的生活中,她向塔嘉娜倾诉,告诉她关于自己的、禁止讲述、假定为乌有的过去——在"传奇"的第二部中,丽达索性成了一个土生土长的东德公民。我们也可以将这倾诉/告白,视为丽达的遗言。岔开去一点,这部影片的情节跨度长达20年,我们需要某些本文外的历史标识和参照来定位故事情境中的事件。在丽达和塔嘉娜相互接近的过程中,一个可以辨识的历史事件是尼加拉瓜革命(8B),那是1979年,柏林墙的倒塌是哪一年?1989年。影片无言地告知,为了对丽达的爱,塔嘉娜度过了近十年的铁窗生涯,而丽达对她的思念和倾诉也延续了十年。这正是影片结构、表现情感的方式,极为简约、极为含蓄而细密。影片以这样的方式隐约"泄露"了人物内心世界的隐秘情感:她对塔嘉娜不能忘记的爱。影片的现实主义逻辑不允许、也不屑于去大肆渲染这一点。

而这条含蓄而贯穿的感情线索,同时呈现在影片的视觉结构之中。我们已经谈到过,除了6个秘密警察所在、而丽达不在场的场景之外,在

其他场景中，丽达都是视觉中心和观看视点的出发者。而同样细密而含蓄的是，作为一种体例中的例外，塔嘉娜是影片中唯一一个人物，在两人同在的段落中分享了丽达的视点。换句话说，在所有的场景当中，都是丽达在看，我们见她之所见——摄影机呈现丽达所见，同时丽达被摄影机——电影的权威叙事"人"——所"看"/呈现/评述。而影片中的其他人物几乎完全不具有观看、评述丽达的视点。同样曾为丽达所深爱的安迪（安德里亚斯的昵称，RAF行动小组的领导，丽达的恋人）不具有反观丽达的视点，而在影片的主部实际上掌控着丽达的一切的埃尔文同样不具有这样的视点。塔嘉娜则是唯一的例外。在两人同在的段落中，摄影机的机位与运动，不仅呈现丽达眼中的塔嘉娜，而且呈现塔嘉娜眼中的丽达。导演以这样的方式使塔嘉娜在影片叙述中占据了一个特殊的位置。传奇1的第一个段落（8A），我称之为"女工苏珊娜平常的一天"，在染印机的一个中景镜头之后，首先出现的，是正面近景镜头中的塔嘉娜。她显然宿醉未醒，而且与周围的女工格格不入、唇枪舌剑。而丽达第一次开口，便是为塔嘉娜申辩。而接下来的"为尼加拉瓜革命募捐"一场，与其他女工的画外音"又来了，让我歇会儿吧"同时，丽达自然地签了名，捐了钱。摄影机两次由丽达的正面近景，下移为她签字、向募捐盒放钱的手。这可以视为周围人们不理解的、惊异的目光，也可以理解为塔嘉娜目光的追随，因为其他人或许有诧异、反感，却不会有关注。女工之一以近乎敌意的口吻说："就你显事儿？！"切为丽达的正面近景，她显然颇为不解。她的目光转向其他人，切换为丽达视点的摇镜，镜头摇过桌旁漠然、隔膜的女工的面孔，最后落幅在塔嘉娜的近景上，她望向丽达，但很快避开了对视——她同情，但一样无法理解，也拒绝理解类似的行为。接着是我们谈过的联欢会场景。这一段落，除了展现丽达对埃尔文所谓"工人阶级生活"的投入，另一作用，是展现和推进丽达和塔嘉娜的感情。段落开始处，是红衣的丽达的近景镜头，从侧背约45度拍摄。而这一机位的选取正暗示、对应着塔嘉娜吧台边的位置。接着镜头便切换为丽达视点中的塔嘉娜的侧面近景，她吸着烟，显然

已有了醉意，但不断将掩饰的目光投向丽达。两人相继拒绝了一个男人的邀舞。继而丽达迎着塔嘉娜的目光走过去。双人中景里，塔嘉娜以"我不明白，你浪费了10马克"表示了她的不解/不满，同时传递了某种私密感。接下来，出现了影片中"空前绝后"的完全对称的对切镜头。同样对称的对切镜头再次出现在两人对舞的场景中。而在丽达的公寓中，丽达专心烧菜的中近景镜头，反复切换为塔嘉娜的特写镜头，将丽达呈现在塔嘉娜的视点/凝视之中。其中有好奇——一个来自她所渴望的西德的女人，有欣赏和迷恋——一个如此不同而迷人的同性，当然，有爱慕和冲动。

我们已经谈到，丽达作为文本中的叙事人，她的在场/目击是结构叙事的基本原则之一。故事中的人物，一旦脱离了丽达的视域，便同时脱离了观众的视域，脱离了影片叙事的关注。我们不知道阿德巴赫和丽达做出了同样的选择：留在东德，接受"传奇"的生活，直到我们通过丽达的目光发现了合唱团中的她。影片使用了潜台词颇为丰富简单的对白——丽达："看到你过得好，我真高兴。"阿德巴赫冷漠地回答："谁告诉你的？"她显然不快乐。但她为什么不快乐，一个不快乐的婚姻？一位不快乐的母亲？她在哪里，以什么身份生活？我们一无所知，似乎也没有多少知晓的愿望。我们通过丽达，在电视新闻中看到了安迪的结局：丧身在德法边境上；同样通过丽达，在报纸上得知阿德巴赫的下落：在两德合并之后，遭到东德警察的逮捕。但也正是在这里，塔嘉娜成为另一个例外。在她与丽达分手之后，我们/观众看到了她与埃尔文对话的场景。我们再次看到她一经获释，立刻前来与丽达/苏珊娜相会。

作为一部追求银幕透明度的现实主义影片，导演显然有意回避了会显露出人为介入因素的、突出的画面构图形式。在我的观察中，影片有三处"例外"，而与塔嘉娜相关的就有两处。三处"例外"之一是，丽达决意放弃RAF行动，留在东德。这意味着她彻底地失去了自己的过去，自己选择的生活方式（而不是信仰）和安迪。于是她狂奔出去。摄影机从两棵相邻的大树上降下来，显现丽达扑在树干间痛哭。两株大树的树干与丽达

痛哭的面孔，形成了特写镜头中的三分画面。两树间的狭隙成为丽达"两间余一卒"的内心彷徨的视觉呈现。其二，是在我刚刚称为"女工苏珊娜平凡的一天"的段落中，有一个十分引人注目的画面，那是仰拍机位中工厂厂房的大全景。红砖建筑与巨大的长方形玻璃窗，画面左下方的一扇窗中"嵌着"窗内的丽达和塔嘉娜。丽达的扮演者碧比安娜·贝格罗在接受访谈时说："丽达这个人物在东德（的生活中）发生了变化。她要保有自己的理想，但她很快意识到，她必须让自己宏大的理想适应一个更小的空间，她便将自己的理想带入了私人的、更为隐秘的领域。"(*The Big Idea That Everybody Has*，对 Bibiana Beglau 的访谈，采访者为 David Walsh) 这幅画面，似乎是贝格罗这番话的视觉呈现。接着，镜头切为小全景，丽达和塔嘉娜所在的那扇窗充满了画面，蓝天白云映射在窗玻璃上，画面中央是打开的窗子和被这"画框中的画框"突出了的丽达和塔嘉娜，同时像一种着重符号，突出或者说预示两人对画面空间/心灵空间的共享。我猜想，这便是台湾的中文译名《打开心门向蓝天》的由来。第三处，也是丽达隐忍的内心情感流露的仅有的两次之一，是与塔嘉娜告别之后，她似乎平静地要求："我可以坐在后座上吗？"便蜷曲在汽车的后座上，幽暗中，俯拍的机位呈现丽达如母腹中的胎儿的姿态，镜头切换，仰拍镜头呈现楼上一个狭小的窗口，塔嘉娜望着楼下，无法自抑地哭泣。可以说，影片中的多处例外，成为凸现塔嘉娜及其与丽达恋情的"体例"。

　　一个有趣的花絮可以成为佐证：这部影片获得了柏林电影节银熊——最佳女主角奖。这并不足道，值得一提的是，这是一个双女主角奖，丽达和塔嘉娜的扮演者：碧比安娜·贝格罗和娜佳·戈尔并列最佳女主角。有趣的是，与其他女同性恋电影的双重女主角不同，如果就影片中的"戏份"而言，戈尔不可能和贝格罗相提并论，可是评委们却认定两个女演员的表演同样精湛，"被迫"双双授奖。

　　在这一叙事层面上，我们间或可以把影片"大结局"的段落（11E、F），视为"交替叙事组合段"。所谓交替叙事组合段，是指同一时间之内

不同空间发生的事情交替呈现，即塔嘉娜获释立刻去与丽达/苏珊娜相会，而丽达却被迫出逃。一段情感的两种结局，或两条脉络的一个终结。如果做情节剧式的处理会极具效果：一对休戚与共的恋人终于历经磨难、得以重逢之时，却失之交臂；而这一失错之后是生死永恒的间隔。因此，影片使用了一个简单的视觉处理：塔嘉娜敲响丽达/萨宾娜的房门，门打开的瞬间，切入了一个短暂的黑幕，接着塔嘉娜被埋伏在屋中的东德警察粗暴地扭住，压在墙上。一张照片伸到她面前："丽达·沃格特？"这幅黑幕没有任何现实依据，作为这部影片绝少使用的技巧，它事实上是一个相当朴素而简约的心理陈述。影片结局这一宿命的、不如说是历史的失错，施隆多夫仍使用了似乎直白、不露声色的呈现方式。似乎那只是故事——"国王死了，王后随后也死了。"——只是线性时间序列上的相继发生，而不是情节，一个现实主义叙事基本的表意手段，以时序的相衔，呈现因果/意义的链条。换一个角度，我们也可以对影片的结局做政治寓言式解读。正如一位国际影评人（Anne Marie Brady）所指出的："丽达之死平行于东德的终结。"在影片的结尾处，我们看到丽达明白，原东、西德的边境已针对她封锁；她仍决然地发动了摩托，试图闯过"国"境线。在手提摄影机拍摄的一个长镜头中，我们看到丽达中弹，扑倒在摩托车把上。车凭着惯性继续向前冲去，终于翻倒，将丽达甩在一旁。这里当然是一个极为精心的选择，正前方是一段坡路，当摩托冲过坡路，在另一边翻倒时，低机位拍摄的画面中，摩托载着丽达消失在我们的视野之中。因此，我们刚才提到的那位影评人继续写道："被警察击中，丽达突然消失（她使用了erased：杀死，也是抹去），正像是东德在两德合并中从我们的视域中隐匿无踪。在一个镜头中，丽达成了东德消失的人格化呈现。"镜头片刻地停滞之后，在无声的风雪当中，摄影机升，前移，尔后降下来，落幅。公路的坡度在摄影机的运动过程中被"拉"平了。最后的画面，是大全景，我们在某种不无冷酷的距离之外凝视着风雪中横倒在路旁的丽达的尸体。叠印字幕："也许略有出入，事情的确如此。"（Alles ist so gewesen. Nichts war genau so.）

## 情感与话语？

作为一部现实主义作品，影片看似透明的形式，主要建立在看似自然、不经意的场面调度之中。手提摄影机的大量使用，强化了这种自然感。显然经过了相当精心的设计、场面调度与剪辑，成了影片叙事与呈现人物情感经验的重要依托。借助机位/视点、构图，借助场面调度——人物与人物、摄影机与人物的相对运动，影片以极为含蓄而隐忍的方式向我们展示了人际关系、人物内心极为丰富的发展与变化。

我们可以分析其中的几个段落。首先是丽达和安迪的情感经历。先说几句题外话：在我所读到的众多英文影评中，写作者大多以这段爱情经历为丽达辩护。在他们的重述中，丽达"不幸"地为了她对安迪的爱，而"沦为恐怖分子"。台湾影展的剧情简介便索性成了："交友不慎，误入歧途"。她对安迪的爱，成为一些影评人为之辩护的理由之一。我想，通观整部影片，这似乎是一种善意的误读，一种不自觉而又相当典型的书写失败者的方式：对他们抱有某种同情，因而为之辩护。当我们开始为某人、某事而辩护的时候，意味着我们认定他/她需要辩护，意味着在我们内心深处，已经在某种程度上认可了指控者的逻辑。丽达对安迪的爱，无疑是影片中一个重要的情节元素；丽达脱离RAF，同时意味着她对安迪的割舍（在下面的分析中，我们将看到，丽达与安迪的爱，无疑是一种同志或战友之爱；他们感情的破裂与丽达对"城市游击战"这种行为方式的疑虑同步发生）。但是我们已经看到，丽达放弃了激进行动，但从未放弃或在任何意义上动摇了自己改变世界的理想。在传奇2的开篇处，我们看到丽达相当诚挚地要求加入德国共产党，遭到了近乎简慢的断然拒绝。而影片中另有两处，或可称为丽达的"演讲"，溢出了她平素低调、朴素、而充满欣悦的行为方式。一次是在西德的电视新闻中目睹了安迪之死后，丽达在掩饰性地、多少有些失控地与塔嘉娜共舞之后，冲动而有些语无伦次地对人们说道："其实这个主张不错——少一点贫穷少一点财富。许多人都为了这个

主张而死,全世界很多人都这么想。"但反打镜头中,塔嘉娜的家人和朋友漠然、多少有些不可思议地望着她,而且几乎立刻回到他们原先的话题:中国、长城等(作为一个中国观众,这个场景似乎传递了导演始料不及的信息:对于欧洲、甚至冷战年代的东欧,中国也是一个极端遥远的国度。关于中国的话题,是标准的"饭后茶余")。另一次,则是在柏林墙倒塌之后,丽达在单位食堂里,从报上获知了阿德巴赫作为"恐怖分子"被东德警察逮捕的消息。她显然抑制着极大的震惊和痛心,以似乎沉静的方式质疑周围的人:"这是你们的经验,这个国家曾经是革命的国家。如果事情弄糟了,那是愚蠢。可是它是你的历史的一部分,我们的价值观不是用金钱来衡量的。为什么你们失去了信念——你们自己的信念?!"一个小全景镜头拍摄同声斥责"杀人犯"的众人之后,一个前移运动伴随丽达的演说,从中景推为丽达的大特写,继而跳切为众人的小全景。最后一个镜头,在视觉上传达了在场双方无法逾越的心理距离与隔膜。相当准确而细腻地,在这段对白中使用了"你们",而非"我们",丽达对东德制度的忠诚(再一次,不是她对理想的忠诚)已然出现了裂隙:"我是一个我完全不了解的世界的看客。"如果说,上述场景表达了丽达对理想的忠贞,传递了丽达的、也是施隆多夫本人的、对昔日社会主义阵营的复杂情感,同时也成为影片节制地表达情感的方式——依据人物的性格逻辑,丽达从不是一个长于说教的人,她的行为"出轨",透露了她痛失战友的巨大创痛。

回到正题。

**场面调度**　我们已经讲到丽达作为本文内的叙事人,是近乎唯一的观看视点的出发者。而在影片的组合段1—7之中,丽达的视点常常是将深情的凝视投向画内、画外的安迪。尤其是在他们的情感和行动理念都充分一致的时候。其中的一个重要场景(4D),表现丽达内心疑虑的初次浮现。这一两人床上对话的场景,不是常规式的对切镜头,而是在丽达的正面近景镜头和双人中景镜头之间切换。类似镜头语言方式,一方面用于强化、

确认丽达的视觉中心与意义中心的身份，另一方面，则是通过画面空间的共有，呈现两人对理想和情感的分享。双人中景里，安迪多少有些紧张地喋喋不休，下意识地为自己误杀律师的行为辩护，而丽达将目光投向画外，缓缓地说道："我们应该还击吗？"安迪近乎神经质地用慷慨激昂的声调答道："让帝国主义自掘坟墓？让历史来自行评判？正义究竟是凋谢了，还是从不存在？"这种演讲式的语言出现在两人的性爱场景中，多少有些荒诞，但它显然是RAF或者说那个时代的典型语言。而镜头再度切换为丽达的近景："我不想谈政治。我只想和你在一起。"这段对话，也许是上述影评人建立其辩护叙述的论据。但显然，安迪的语言方式也曾经是丽达的方式。而这个场景是一个特殊的时刻，丽达温婉地拒绝分享安迪的语言和逻辑，因为她分享着安迪内心掩饰着的不安，她的回答出自一份深深的怀疑，一种心灵的疲惫。这份内心的疑虑，作为一条潜在的心理线索继续延伸。在巴黎，一群RAF成员陷入争论，丽达说："你用枪指着人，就无法让人信服。"而当一个无名成员在仰拍小全景镜头中慷慨激昂地演讲"武装斗争总会创造一种现实"时，俯拍中景镜头中坐在地板上的丽达默然无语。不久，正像安迪，她以近乎本能反应的方式误杀了巴黎的骑警，她将获知疑问的答案，一个悲剧性的答案：当你将自己放入了某种规定性的战争情景时，你已经不可能每时每刻清晰地区分敌人和平民、必要的打击和错误的误伤。当你扣动扳机的时候，你没有时间、没有可能去自问："我们应该反击吗？"

而在巴黎袭警之前，丽达和安迪间第一次迸发了冲突（5D），这是行动理念的冲突，丽达反对并拒绝加入在巴黎再度抢劫银行的行动。作为一个现实主义缜密叙述的例子，在这个出现了不少新人的场景中，一个并不引人注目的角色，作为丽达、安迪情感破裂的铺垫，已然出现。那是一个漂染了几缕金发的黑发女人（我们姑且称之为染发女人）。但她与其说是离间了丽达、安迪情感的"第三者"，不如说是他们行动理念分歧的衍生物。她将替补丽达离去后的"空白"。在这一场景中，这一人物没有受到任

何刻意的强调,相反是丽达与安迪的争论("你需要一个敌人,为什么选我?"),阿德巴赫对丽达的支持成为场景的主要内容。当丽达拒绝执行安迪粗暴的指令之后,阿德巴赫走向安迪,无言地将手枪放在安迪面前,这时手提摄影机的跟拍摇推为放在桌上的手枪的特写之后,切换为安迪的反应镜头,相当有趣的是,这是一个安迪和染发女人的双人中景,画面中,两人有些惊愕地注视着画外的阿德巴赫。而染发女人的唇间叼着两支尚未点燃的香烟,其中一支显然是为了她身边的安迪。我们在上面谈到的场景中,注意到那是丽达的角色和典型动作。这是一个极为有趣的细节,它将再次出现在传奇2,丽达/萨宾娜和帕提卡的场景中,在两人做爱之后,丽达再次同时点燃两支香烟,将其中一支递给帕提卡。这个细微的、似乎不经意的细节,在前一场景中,预示丽达、安迪破裂的过程或助推。在后一场景里,呈现着丽达对帕提卡的内心承诺。

　　这一潜在的情节线索在下一段落的视觉叙述中继续发展。丽达巴黎袭警之后,再度避难东柏林。安迪等人相继到来。安迪、埃尔文等人的全景镜头,切换为丽达从景深处走来的小全景。在交代空间场景、情节进展的同时,再一次潜在地呈现为丽达、安迪间的重逢。为了避开大家心知肚明的窃听装置,安迪坚持谈话在户外进行,讨论东德机构能否帮助他们前往安哥拉或莫桑比克参与战斗(对于我的同代人说来,安哥拉、莫桑比克、黎巴嫩的贝鲁特,这些地名会牵动一份遥远的记忆,带出某种朦胧的会心。在我们成长的年代,这些频繁见诸报刊的地名,指称着战事频仍、蕴含着革命的前景与可能的区域,成为世界革命视野中的焦点或曰亮点)。表面看来,这一段落的主体,是安迪与埃尔文之间的谈话/谈判,因此频频出现两人间的对切镜头:东德方面拒绝提供帮助,不希望他们陷入切·格瓦拉在刚果、所谓"红色的白骑士在黑非洲"的境地。当然东德秘密警察所关心的,更多的是不要因类似行为给他们招致"不必要"的国际争端。这事实上也是1960年代至1970年代第三国际对格瓦拉式行动的典型态度。用片中那位秘密警察高官的说法就是:"在德国,子弹总是从右面(西德)

打来,但我们也会从左边射杀恐怖分子。"最后,丽达的确被"左边"射来的子弹击中,不过那是奉来自"右边"的命令。而潜在的,这一段落是丽达内心挣扎以及她与安迪的情感进一步破裂的铺陈。在谈话过程中,众人围坐在一起,而丽达独立于一旁的树下。稍仰近景镜头,突出了丽达的独立。其现实主义的行为依据是,她在吸烟,所以避开众人;但作为视觉陈述,则形成了交谈的众人与独立一隅的丽达的空间分立。暗示着丽达与RAF间的认同已出现了裂隙,视觉空间的分立传达了心理上的距离感。但此时,丽达仍将探寻的视线投向安迪,安迪回视,却全无表情。正是在这个段落中,埃尔文第一次提出了RAF成员可以更名换姓、留居东德的建议。镜头切换为丽达满怀期待地望向画外的安迪,镜头摇向安迪,却将他呈现在和染发女人的双人中景之中。接下来更有趣的是一个似乎十分自然的调度:染发女人抽出一支烟,走向丽达所在的树下。反打丽达所在的空间,当染发女人从左下画框入画,丽达熄灭香烟,坐在了染发女人空出的座位上。一个短暂的双人中景,同时是一个互换的镜头。同样的机位和角度拍摄树下吸烟的染发女人。在视觉上,她接替了丽达曾经占有的位置。

在所谓射击训练/杀死残疾狗的场景之后,是Party一场。在男人们引吭高歌的交代镜头之后,出现一个极为含蓄有趣的场面调度。全景镜头中摄影机跟拍染发女人,她似乎颇有了几分醉意,步伐不太稳健地倒了一杯酒走向丽达,坐在丽达身边,并借着酒意倚在沙发上。双人中景镜头中,她与丽达背靠背,平均分切了画面。切换为壁炉前的安迪的一个正面近景镜头——一个相当重要的视觉陈述,他望向画右,以他的目光为视觉动机,摄影机向右摇开,落幅为丽达的正面近景镜头,但丽达背向安迪,面朝窗外。而颇为有趣的是,这个简单的运动镜头在视觉上最后一次连接起丽达和安迪,但几乎不被察觉的是,它以安迪的目光为动机,经过两人中间的染发女人到达丽达。这也是第一次,安迪投注了目光,而丽达未予回应。但颇为奇妙的是,她仍以自己的身体感知到安迪的目光。而镜头落幅的丽达近景,则是一个长焦拍摄的画面,安迪同在这一画面的后景之中,却是在

焦点之外——在丽达的心灵空间中，安迪仍占有位置，但其意义已经开始含混。此时，丽达望向画外说："安迪，其实你是我的最爱。"背后、焦点外的安迪答道："我听不见你说什么。"这句话与其说是陈述，不如说是拒绝的姿态。丽达起身，摄影机跟拍，同时形成的视觉表述是：丽达走出了她与安迪同在的空间。镜头切换为楼上栏杆旁的丽达。她的正面近景镜头，望向楼下，反打为楼下客厅中，安迪和染发女人在双人中景，染发女人的一只手抚慰地放在安迪的腿上。这个动作成为压倒骆驼的最后一根稻草。丽达已无需反顾——场面调度完成了一个相当微妙而丰满的感情表述与心路历程。我们可以清晰地看到，在关于击毙非法越境者的电视报道中，安迪身边，那具未获指认的尸体，正是"染发女人"。是她，伴随安迪走到了生命的终点。

**视觉空间的共享或分立** 我们已经反复提到了电影视觉语言的一个基本"原则"：在一幅画面、一个镜头、一个镜头段落中，人物对画面空间的共享或分立，意味着意义或心灵空间的共享或分庭抗礼。在《打开心门向蓝天》的独立语义段1—7，也就是RAF行动的段落，一个基本的镜头语言方式，是通过画面空间的分立、而非共享，来呈现RAF成员与东德秘密警察。通过类似调度，导演准确而微妙地传递着双方间的共谋却彼此防范的心态，而又将更多的认同投注在RAF一方。其中有两个段落相当突出。一场戏是，丽达等人在劫狱之后逃到东柏林，埃尔文的助手到一个类似临时拘留所的空屋中收缴武器（4B）。此时RAF的成员大都倚坐在地上，而埃尔文的助手则站立在空屋之中。依据视点原则，双方间的对切镜头应是俯、仰拍镜头间的切换。但这个段落中的绝大多数镜头都只是坐在地上的RAF成员的水平视点镜头，只有当丽达起身迎接来人的时候，摄影机才上移为常规水平机位。作为一种有效的电影修辞方式，它剥夺了来人对视点镜头的占有，因而剥夺了他在被述空间中所具有的权威与掌控的地位；同时通过取消视点镜头的分享——对视的呈现——呈现他们之间微妙的心理对峙。接下来是烧烤一场（4C），一个东德秘密警察设置的试探圈套。似乎是

一个极为自然的交代性全景镜头，RAF成员和埃尔文等人分散地站立在院落中，当人们开始向桌前聚拢的时候，摄影机同时开始不易觉察地前移，同时向左摇。这个看似平常的交代性镜头，在推成中景之前，事实上将曾在画面中心的埃尔文渐次"逐"向边缘，并最终"逐"出了画面（在这一镜头运动的过程中，我们始终可以看到后景中的丽达与安迪彼此深情地对视）。当安迪接替埃尔文成为画面中心的时候，镜头切换为站在埃尔文身旁的阿德巴赫和丽达。先是阿德巴赫的正面近景镜头，她显然由于律师的被杀而郁郁寡欢。镜头向右摇，成为她和丽达的双人中景，丽达对她安慰地一笑；镜头切换为安迪的近景，他望向画外的丽达，接为丽达的正面近景，她微笑地望着画左安迪所在的方向。摄影机的运动与镜头切换，在呈现RAF成员间的情感交流的同时，将埃尔文完全排除在这个特定的共有空间外。

唯一的一次例外，是丽达的"传奇身份"苏珊娜败露，她返回东柏林的一场夜景（8J）。小全景镜头呈现坐在床边的丽达和站在她身边的埃尔文，接着摄影机颇为舒缓地前移为双人中景。它表明此时的丽达和埃尔文之间片刻超出了工作或政治利益间的关联，产生某种个人间的情感，甚至是情欲。尽管片刻之后，镜头切换为中景镜头：埃尔文独立窗前，与自己窗玻璃上的倒影相对。这个短暂的场景，不仅赋予了埃尔文这个东德秘密警察以某种立体表述，而且作为一种铺陈，预示了结局段落中（11B）的对白："我不想弄脏自己的手。"（意味拒绝介入将昔日RAF成员引渡西德的行动。而上司对此的回答是："我们在有生之年，都会弄脏自己的手。"）以及他对丽达显然是违禁的告知——阿德巴赫就没有如此"幸运"。

**画框中的画框** 作为构成形式透明感的追求，除非有充分的环境依据，影片尽可能地避免使用有人为介入痕迹的构图与造型元素。因此，影片对这类元素的极为简约、近于吝啬的使用，才显得更加有趣。以"画框中的画框"为例。我们前面提到了那个"打开心门向蓝天"——厂房窗口

的场景。另一处则是在场景7C中。枯坐屋中的丽达听到了安迪等人到来的汽车声,她起身走到窗前,一个从窗外仰拍的中景镜头中,窗框凸现了丽达茫然痛苦的面容,继而,镜头切换为室内,丽达的侧面近景和她映在窗玻璃上的倒影,均衡地将画面一分为二。这无疑暗示着一个内心彷徨、分裂的瞬间。现在我们再看几处镜中像的运用。一处是丽达与阿德巴赫同在的场景,她们在盥洗室内,从阿德巴赫背后拍摄她的镜中像,她对画外的丽达追述律师中弹时的情景,但失神的目光朝向镜中的自己。另一处,则是丽达巴黎袭警之后,利落地换装——她无数次化装中的一次——准备出逃。此时,极为短暂地出现丽达的镜中像,片刻间她迷惘地凝视着镜中的自己。这个镜头似乎只是过场,但对应着上面阿德巴赫的镜像,它同样呈现了一个伤及无辜、因而对所谓"真实的自我"产生了极大疑惑的时刻。第二次出现丽达的镜像,则是在传奇1的开篇处。一个较长的近景镜头,从丽达的头后拍摄她的镜中像,她正剪齐自己的短发。又一个现实主义的细节,同时是"传奇"—— 一个假身份的视觉对应,也是一个简约的心理陈述:尽管必须生活在表面的谎言之中,但丽达决定直面自我,承担她所作出的巨大而艰难的选择。另一处是丽达与帕提卡关系的破裂。当丽达告白了自己的真实身份,最后的对话在丽达的近景镜头和近乎完全赤裸的帕提卡小全景镜头间切换,帕提卡的形象,被门框嵌在画面中间,并最终转过身走向后景中的窗前:"你不必告诉我这些,我不想知道。"此时门框与其说凸现了帕提卡,不如说作为一种空间的间隔和区分,分离开这曾经相爱、至少是在身体上相互吸引的一对。

**段落之间** 这部影片的被述时间的跨度近20年。大家或许已经注意到,在这部影片中,导演在段落与段落的切换间,较少使用渐隐、渐显这一通用的电影省略法,来暗示时间的流逝。这固然是影片简约、直白的叙事/影像风格的要求,但它也呈现了影片主题与电影叙事时间的关系。大家或许听到过这样的说法:对于希区柯克,所谓电影,是"剪去了琐屑片

断之后的人生";而对戈达尔,电影正是人生的琐琐碎碎。被渐隐、渐显所略去的,大都是相对于情节主线说来的"无为时间",人生的"琐屑片断";相反,在现代主义电影中,银幕时间刚好被"无为时间"所充满。施隆多夫在这部影片中的表达方式或许介乎其间。为影片的主题和现实主义叙事所限定,它不可能是对"无为时间"的表述,它同样不可能是"释放霹雳"的戏剧化场景。影片的大部——丽达的"传奇"——刚好与前半部分旋风般的人生形成对应,凸现的是丽达在东德的日常生活,是她心中的理想、信念与东德日常生活的或许不无反讽意味的对照,是丽达如何试图以自己的理想为充满无为感的日常生活赋予意义。

但我在这里要提示的,是两个段落组接的例子,导演利用似乎突兀、跳跃的剪辑方式,使段落转换,构成心理冲击与无言的感情和判断。一是所谓运动/射击训练。小全景镜头中,我们看到一条残疾狗为"行政目的"牵入了即将作为火箭筒射击目标的轿车中。镜头在中、全景和丽达的正面近景间切换,当安迪发射的时候,近景镜头中,丽达身体一震,像遭了一击。他射偏了。切为丽达的大特写,一个中小全景镜头中,我们看到一个军人提枪向轿车走去,可以听到车中狗的呜咽。军人拉开车门向并未受伤的狗射击。几乎与枪响同时,激昂的、颇具社会主义特色的进行曲节奏的歌声响起,画面切换为另一场景,东德警察和RAF成员一起引吭高歌,痛饮伏特加。突兀的场景转换,似乎略去了丽达面对所谓和平生活的暴力时,内心的震动和伤痛,却又在某种意义上强化了这份震惊,划出了丽达与安迪、埃尔文等人的分野。二是丽达/萨宾娜与帕提卡关系的终结。为了获得批准,丽达约见了埃尔文。这是影片中少有的一处,导演运用了环境音乐。溜冰场上,小姑娘们练习着优美的冰上芭蕾舞,贯穿段落始终的是抒情的钢琴曲,伴着女声的无词吟唱。逆光之中,丽达的脸柔美迷人。她与埃尔文的对话运用了常规的双人中景。丽达第一次坚持自己的权利:"我要跟他去。我们相爱。我怀孕了。"埃尔文的回答是:"你不必如此。""如果我想这样呢?""你看西德电视吗?……东德妈妈养大东德的孩子,是

为了有一天他们爬上西德驻布拉格使馆的围墙。你看我们的电视吗？看看吧。你心里想的是，在这个国家里，有些人像是睡着了。我想你明白我的意思。"这段微言大义、就埃尔文说来，又相当坦诚的谈话，事实上隐含对丽达极度残忍的判处：她不能为人妻，不能为人母。她的过去剥夺了她做"普通人"的起码权利。但她仍决定冒险一试。结果她在帕提卡那里得到的是恐惧和拒绝。这个遭到背叛、剥夺的场景：丽达再次失去了爱、爱人和腹中的孩子，却没有任何余音地切换为另一场景：埃尔文探望地方监狱中的塔嘉娜。塔嘉娜相当平静地拒绝签署一封保证书一类的文件以换取自由。显然，她拒绝以任何妥协玷污她与丽达/苏珊娜间的情感。两个跳跃性极强的段落，或许成为某种补偿表述，同时它无疑成为卑怯与勇敢、背叛与忠贞的对照。当然，这或许只是我自己作为女性的解读。

**细节**　《打开心门向蓝天》中有着相当丰富的现实主义细节。细节、有时是主线之外的枝蔓性细节，使用得十分精当，意味深长。有时是一些小噱头，为这部事实上极为沉重的影片涂抹了几分喜剧感，添加了某种灵动。比如说，抢劫银行一场的对白："老婆婆，进来一起做人质吧。"对街边的乞丐，丽达将劫来的硬币倒满了他的空帽，乞丐大喜若狂地喊道："祝你快乐，多多中彩，小姐！"再比如，两个东德秘密警察官员打猎一场——那显然是一项政治权贵人物的特权。但埃尔文竟把手指头捅进了枪管。猎物奔来的时候，他还在拔手指。他的上司一枪打去，"命中"了眼前的一棵树。我喜欢的两场，一是塔嘉娜讥刺丽达："你可以去抢银行啊！"——对塔嘉娜，那是不可能的。而丽达回答："我抢过了。"——一句大实话，但对塔嘉娜，那毫无意义。另一个是丽达教塔嘉娜驾驶。塔嘉娜一踩油门将车倒在树上。一位骑警驶过。镜头显现丽达脸上掠过一丝不安——那无疑是昔日生活的痕迹。而来者是一位颇为友善的警察，他玩笑似的问："咱们犯什么错了？"回答："倒车撞在树上。"当他例行公事地问道："喝酒了吗？"冒认自己在驾车的丽达回答："没有。"她身边的塔嘉娜

赶忙补上一句："我也没有。"这时的塔嘉娜不像一个颓废的少妇，倒像一个自知犯错的孩子。而这个"此地无银"的补充，正是一个戒酒中的女人的"本能"反应——急于辩解又不无骄傲。而另外几处则有着相当不同的悲剧意味。一处是柏林墙倒塌之后，走在工地上的丽达，几乎被运行中的吊车撞到，工人提醒她小心，"许多事故都是这么出的"。预示着已然迫近的威胁。另一处是丽达与埃尔文最后一次的会面。丝毫没有意识到自己的真实处境，相反，她劈头责问埃尔文，阿德巴赫为什么会被捕。那是一种针对于亲人、至少是同谋的口吻。到她完全明白发生了什么，只有一个简单的动作，她将自己的眼镜交还到埃尔文手中。我们知道，那是埃尔文所设计的萨宾娜这个"传奇"角色的道具，它意味着伪装，也意味来自东德秘密警察的保护和承诺。举重若轻，一个小小的细节、道具，完成了一个交割清一切的动作。再一个似乎是闲笔，丽达在逃亡之路上搭乘一个西德男人的摩托，那个男人说道："我本来不愿意捎你。你们东德女孩不知道戴头盔。"这一细节，呼应着前面丽达未戴头盔导致了巴黎袭警，同时微妙地呈现并讥刺着西德男人口吻中对于东德人的优越感。

**声音/音乐**　作为一部现实主义影片，同时作为一部艺术电影，影片对音乐的使用是极为节制的。影片几乎没有所谓的主题音乐或情绪音乐，除了在有声源的情况下（比如巴黎街头的音乐来自窗边吹萨克斯管的男人），也较少使用环境音乐。我们前面提到了片头字幕段落的音乐，是几乎具有1960年代标识意义的著名摇滚：《街垒战的人们》，准确地带出了历史的氛围。[1] 另一个也可以被视为细节的音乐元素，则是在序幕、结局段落复沓出现的八音盒旋律。厂标字幕之后，与影片的第一个镜头——手提摄影机拍摄的RAF抢劫银行的第一个画面同时出现了八音盒的旋律，明快、

---

[1]　这里还有个一个小笑话：我在一些中文网站上，看到这首歌的名字被翻成《街上打架的人》，不仅是一个蹩脚的翻译，而且是历史的无知。

纯净，不无童稚感。大家也许会忽略的是，这一八音盒旋律最初几个音符是《国际歌》的起始句的变奏，但很快便不再能够辨识。当丽达/萨宾娜在东德的街头遇到了女子合唱团中的阿德巴赫，短暂地，这一旋律再度出现——喻示一份共同的隐秘的记忆，一段不为人所知的激情。而这一旋律的第三次出现，则是影片结尾，丽达的逃亡之路上，决定抢走或者说偷走那辆摩托。她用围巾遮住了面孔，发动摩托，绝尘而去。这时，她再度成为丽达·沃格特，一个果决的行动者，一个亡命之徒。与此同时，声带上再次出现了八音盒的旋律，只是这一次是器乐演奏出的暗哑的音调。当她发现，与埃尔文告知的不同，陆路通道亦遭封锁，她决定闯过昔日国境线的时候，音乐仍在延续，只是加入了呼啸的风雪声。一声枪响，丽达中弹之际，音乐声戛然而止。声带上只有风雪声。我们看到已经中弹的丽达伏在摩托上，凭惯性向前冲去，越过坡路，消失在我们的视野之外，只看到一辆摩托车甩倒在路旁。这时摄影机扬起来，前移。一个小角度俯拍的全景镜头中，我们看到风雪弥漫中的道路和远方景深处丽达的尸体。风雪声中，一个女人的苍凉的歌声起。用这段近乎细节的八音盒旋律，导演施隆多夫表达了他对失败者深广的悲悯和认同。这段旋律成为导演对二十世纪六、七十年代城市游击战的一种阐释：一份纯净和天真，一种饱含激情但或许单薄、幼稚的行为。

## 延伸观影的建议

我建议大家在延伸观影之中，通过更多影片的互文关系，获得对影片的语境——"讲述故事的年代"和"故事所讲述的年代"——进一步的了解。我首先推荐德国著名女导演、也是德国新电影的重要导演玛格丽特·冯·特洛塔（Margarethe von Trotta）的《玛丽安娜和朱丽安娜》（*Marianne & Juliane / Die Bleierne Zeit*，1981）。冯·特洛塔是施隆多夫的前妻，也是他1970年代一

系列成功影片的合作编剧和导演。施隆多夫是这部影片的制片人之一。在关于《打开心门向蓝天》一片的访谈中，他曾说，我们可以将《玛丽安娜和朱丽安娜》视为前者的上篇，它正面勾勒了1970年代德国一个女性的青年激进行动者的肖像。当然，如果大家对1980年代德国电影的女性书写、尤其是左翼的女性书写有兴趣的话，也可以关注冯·特洛塔的另一部极为成功的传记片《罗莎·卢森堡》（*Rosa Luxemburg*，1986）。从某种意义上，我们可以将冯·特洛塔视为德国马克思主义女性主义的电影代表人物。

作为另一种参照，大家可以注意前苏联、现在的俄国导演尼基塔·米哈尔科夫编导的《烈日灼人》（*Burnt by the Sun*，1994年），影片获戛纳国际电影节评委会大奖，奥斯卡最佳外语片奖，以及前南斯拉夫、现在的塞尔维亚导演库斯图里卡的《地下》（*Underground*，1995年），影片获戛纳国际电影节金棕榈奖。《地下》的片头题词是："献给我们的父亲和他们的儿女，从前有一个国家，它的首都是贝尔格莱德。"证明了影片政治寓言、当然也可以说后现代反寓言书写的意图。我们可以对照后两部影片与《打开心门向蓝天》截然相反的书写失败者的方式，对照后冷战的岁月中，昔日社会主义国家的人们如何书写和想象丽达所谓"你们自己的经验""自己的"历史和信念。至少在《烈日灼人》当中，我本人相当惊讶地注意到，它对昔日社会主义岁月的想象：悬挂在天地间的斯大林画像、机器或蝼蚁般的人海在工地上捶打，与著名的百老汇大歌舞《西贡小姐》中关于北越的呈现：巨幅的胡志明画像，近于非人的黑衣人的队列可怖地捶击着舞台地板何其相像。胜利者的逻辑，失败者的故事。

参照着《玛丽安娜和朱丽安娜》《打开心门向蓝天》，我们也可以观看好莱坞电影《永失我爱》（*The Invisible Circus*，亚当·布鲁克斯[Adam Brooks]编导，2001年）。作为一部好莱坞的边缘影片，《永失我爱》是近年来为数不多的正面处理六、七十年代欧洲激进青年运动的影片之一，美国影评人罗宾·克里弗特（Robin Clifford）曾指出，可以将《永失我爱》视为《打开心门向蓝天》的苍白版。我们可以在互文参照中，对比书写者/编剧、导演

不同的社会立场在文本肌理间的呈现和流露。

<div align="right">2014年5月8日定稿</div>

# 附 录

### 导演简介

沃尔克·施隆多夫，1939年3月31日生于德国的威斯巴登。德国新电影——这一在1960年代末至1970年代初挽救了濒死的德国电影文化——的群体中的重要导演。1950年代末他曾就读于巴黎Institut des Hautes Etudes Cinematographiques，1960年代初就读于巴黎索邦大学，研读政治经济学。在1960至1964年期间，他曾参与许多法国导演的影片摄制工作，包括路易·马勒、阿仑·雷乃和让－皮埃尔·梅尔维尔。

1966年，施隆多夫执导了他的第一部、改编自罗伯特·慕希尔（Robert Musil）的经典小说的故事片《年轻的洛里斯》（Young Torless），被视为德国新电影的发轫作。影片在国际电影节上广受好评，也为施隆多夫赢得了部分德国的追随者。在此后施隆多夫所执导的众多改编自文学作品的电影中，《年轻的洛里斯》集中呈现了他一以贯之的个人特征：左翼政治视点和高度结构化的叙事性影片。

施隆多夫接下来的两部电影是1967年的《谋杀的尺度》（A Degree of Murder）和1969年的《马背上的人》（Michael Kohlhaas，改编自Heinrich von Kleist的长篇小说），这两部动作片无论在评论还是在票房上都遭到了失败。1969年他改编、拍摄了布莱希特的《邪神》（Baal），德国新电影的传奇导演赖纳·维纳·法斯宾德（Rainer Werner Fassbinder）主演了这部影片。而1970年的《穷人考巴赫的横财》，成为他自《年轻的洛里斯》以来最成功的影片，也是他为数不多的原创影片之一。在这一时期，他和主演了他影片的青年女演员玛格丽特·冯·特洛塔结婚，此后他们始终合作编剧、导演影片，直到1977年特洛塔开始独立执导自己的影片。

冯·特洛塔和施隆多夫合作拍摄了他在1970年代初中期最为成功的影片：《自由女人》（*A Free Woman*，1972年）、《丧失了名誉的卡塔琳娜·勃鲁姆》（*The Lost Honor of Katharina Blum*，1975年），改编自诺贝尔文学奖得主海因利希·伯尔的著名作品，故事讲述一个平凡少女卡塔琳娜因与一个陌生人/一个恐怖分子邂逅、坠入情网而被警察逮捕，遭到无数的侮辱、折磨，被传媒渲染/虚构为共产主义者，最终走投无路，持枪射杀警察，成了体制暴力所指认的社会角色。《死刑》（*Coup de Grace*，1976年），改编自玛格丽特·尤瑟纳尔（Marguerite Yourcenar）写于1936年的长篇小说，描述一个青年贵族妇女如何在革命时期渐次激进化的故事。

施隆多夫最著名、最成功的影片，是1979年改编自君特·格拉斯长篇小说的《铁皮鼓》（*The Tin Drum*）。影片获得了戛纳电影节金棕榈奖，获奥斯卡最佳外语片奖，它是获取奥斯卡最佳外语片的第一部德国电影。而《丧失了名誉的卡塔琳娜·勃鲁姆》和《铁皮鼓》共同创造了彼时德国电影的最高票房纪录。

在他的改编自文学名著的影片在国际电影市场上获得了巨大成功之后，他开始转入美国拍片。1985年，他为美国改编CBS电视台拍摄了阿瑟·米勒的名剧《推销员之死》，影片由达斯廷·霍夫曼主演，获得了极高的收视率，并为导演赢得了美国电视艾美奖。1989年，他改编、拍摄了玛格丽特·阿特伍德（Margaret Atwood）的未来主义/女性主义寓言《女仆的故事》，影片由哈罗德·品特编剧，并有着强大的明星阵容，却在票房上遭到失败。

两德合并之后，他返回柏林，倾全力于振兴前东德的巴贝尔伯格（Babelburg）这个曾拍摄出《大都会》和《蓝天使》的老制片厂。在拍摄了不甚成功的《食人魔》（*The Ogre*，1998年）之后，他返回美国拍摄了《蒲葵》（*Palmetto*，1999年）。1999年，他于德国拍摄了《打开心门向蓝天》，再度重振了导演的国际声誉。

**施隆多夫重要作品一览**

打开心门向蓝天 The Legends of Rita（国际英文片名）/ Die Stille nach dem Schuss（原德文片名），导演、编剧，2001年

蒲葵 Palmetto/ Dumme sterben nicht aus，导演，1998年。

食人魔 The Ogre / Der Unhold，导演、编剧，1996年

航海者 Voyager / Homo Faber，导演、编剧，1991年

女仆故事 The Handmaid's Tale，导演，1990年

推销员之死 Death of a Salesman，导演，1985 年

斯旺的爱情 Swann in Love / Un amour de Swann，导演、编剧，1984年

战争与和平 War and Peace / Krieg und Frieden，导演、编剧，1983年

铁皮鼓 The Tin Drum / Die lechtrommel，导演、编剧，1979 年

死刑 Le Coup De Grace / Der Fangschuss，导演，1978 年

秋日德国 Germany in Autumn/ Deutschland im Herbst，导演、编剧，1977年

丧失了名誉的卡塔琳娜·勃鲁姆 The Lost Honor of Katherina Blum / Die Verlorene Ehre der Katharina Blum oder: Wie Gewalt entstehen und wohin sie führen kann，导演、导演，1975年

马背上的人 Man on Horseback/ Michael Kohlhaas - Der Rebell，导演，编剧，1969年

年轻的洛里斯 Young Toerless / Der Junge Torless，导演、编剧，1966年

**参考文献**

INTERVIEW:"The Legend"of Volker Schlondorff;"Rita"Director, by Anthony Kaufman /indieWIRE。

http://www.indiewire.com/people/int_Volker_Schond_010131.html

An interview with German filmmaker Volker Schlöndorff, By Prairie Miller, 3 February 2001。

http://www.wsws.org/articles/2001/feb2001/schl-f03.shtml

The big idea that everybody has, An interview with Bibiana Beglau, actress in *The Legends of Rita*, By David Walsh, 5 June 2000

http://www.wsws.org/articles/2000/jun2000/sff6-j05.shtml

# 全球化时代的怀旧与物恋：
# 《花样年华》——电影课堂讲录

**中文片名**：花样年华

**英文片名**：In the Mood for Love

**导演、编剧**：王家卫（Wong Kar Wai）

**摄影**：杜可风、李屏宾（Christopher Doyle, Mark Li Pin Bin）

**美工**：张叔平（William Chang）

**主演**：梁朝伟（Tony Leung） 饰周慕云 张曼玉（Maggie Cheung）

饰苏丽珍（陈太） 潘迪华 饰房东孙太

香港，98分钟，2000年

影片获2000年戛纳国际电影节 最佳男主角、技术大奖

第20届香港电影金像奖 最佳男主角、最佳女主角、最佳服装设计、最佳美工、最佳剪辑

第37届台湾电影金马奖 最佳女演员、最佳摄影、最佳道具

第13届欧洲学院电影奖 最佳外语片

第26届法国恺撒奖 最佳外语片

洛杉矶电影评论协会 最佳外语片

美国国家电影评论协会 最佳外语片、最佳摄影

入围奥斯卡最佳外语片

王家卫出品于2000年的《花样年华》，已是一部非常著名的影片。它将成为世界电影史上的经典似乎已是一个不争的事实——当然，这里不无某种后现代消费社会的流行时速的原因：今年的时尚，便是明年的经典，后年的怀旧。《花样年华》无疑构成了某种全球性的流行。不仅在欧洲艺术电影节上，而且在欧美各种类型的国别电影节上，《花样年华》频频获奖，至少是获得提名。近乎争先恐后，唯虑落伍。似乎除了伊朗导演阿巴斯对其形式的繁复、刻意略有微词之外，全球一片喝彩之声。从某种意义上说，这部影片成功地整合起了一种全球性的爱恋和认同。

必须坦率地告诉大家，和我所选择的其他影片不同，《花样年华》并非我由衷喜爱的影片，却是我在选择分析片目上毫不迟疑地确定下来的一部。矛盾何在？答案颇为简单：这部影片唤起了我某种知性的愉悦，却没有能触动我的内里或情感，它无法唤起我的认同，说得矫情一点，它没有打动我的心（大概这已经显影出我和你们之间的"代沟"）。在我看来，它更像是一簇后现代世界的飞沫，一个巨型的MTV，一份中产者（或者用我们流行的说法：小资）的无痛呻吟——尽管颇为华美迷人。毫不迟疑地选择《花样年华》进入分析片目，是由于它是一部在电影表达、镜头语言上臻于完美的影片。坦率地说，能够经得起我们所采用的细读方法（相对电影作为"一次过"的艺术而言，反电影的解读方法），而不露出破绽的影片，可谓凤毛麟角。我自己私下里将优秀影片分为两类：我欣赏的和我热爱的。《花样年华》无疑是前者。

## 怀旧与书写1960年代

我先试图对这部影片的"主题"元素、准确地说是对影片讲述的年代和它所讲述的年代做一些提示和分析。这里的关键词，是"怀旧"和"六十年代"。

## 世纪末怀旧潮

"怀旧"无疑是这部影片的突出特征。无需特殊的人文教养或艺术修养,就可以指认和辨识这一影片基调。无论是影调:富丽而幽暗,浓艳而优雅;造型环境:孤灯小巷、雨中石阶、狭窄逼仄的空间中的交臂而过;或人物造型:不无繁复和滑稽感的发型,艳丽而拘束的旗袍序列;还是音乐:从拉丁风爵士到摄影机中老式胶木唱片中的戏曲和流行歌的声音质感;无不成功地建构着一份陌生而稔熟的"旧日",一个怅然回首的视域,一处迷人的氤氲,一种忧伤的氛围。当由美纪的主题(日本资深导演铃木清顺的影片《由美纪》的主题音乐,1991年)七度响起,摄影机升格拍摄的画面,婷婷袅袅的身影掠过,准确地构造出一份悠长、落寞、哀婉的怀旧氛围。所谓的"暗香浮动""人约黄昏"。正像影片的宣传资料上写道:"一切都退去了,香港、1962年、那个陈旧的秘密……不管当初是为了报复或色诱,抑或单纯的慰藉,到最后,只剩下眷顾。"或片尾字幕:"那些消失了的岁月,仿佛隔着一块积着尘的玻璃,看得到,抓不着。/他一直在怀念着过去的一切。/如果他能冲破那块积着尘的玻璃,他会走回早已消逝的岁月。"

怀旧,无疑指称着一个回瞻的视域,一定弥散着几分惆怅、迷惘的气息。怀旧,似乎联系着某一段历史,呼唤着一则淹没的历史与记忆的复现。然而,为怀旧的咒语所唤回的,与其说是历史的幽灵,不如说是历史的残片或空荡的衣衫。凭借这些断编残简(我们将看到,具体到《花样年华》之中,这所谓"断编残简",是香港、1960年代的流行文化表象,是王家卫本人个人记忆的碎片),凭借着关于某段历史的想象(福柯所谓的"拟古主义"或"历史主义"),而非历史事实,人们营造出一处大半从不曾存在过的或异样、或优雅、或温馨的过去。他与其说是历史的复现,不如说是历史表象的复制与消费。《花样年华》的全球流行,固然由于它臻于完美的艺术表达;同时由于它准确而别致地呼应并助推着自1990年代开始涌动的全球性文化趋势:所谓世纪末、世纪之交、尤其是千年之末或新千年伊

始的怀旧浪潮。和上一世纪末不同，十九、二十世纪之交，在对资本主义的体制和工业文明的怀疑与绝望中，在某种颓废与狂放中出现的先锋艺术运动，其中有隐约出现并渐次盈溢的未来期待；而这一次千年交替，却是资本主义世界大喜若狂地迎来了社会主义阵营的崩溃，因而不战而胜。由此而封闭的，不仅是相对于全球资本主义的别样的解决方案，而且是乌托邦叙述与别样想象的空间。而这一个世纪末涌起的怀旧热浪，不仅搭乘着消费主义与大众文化的便捷快车，而且事实上承担着抚平历史的狰狞的创口和伤痕、平滑地整合充满异质性裂隙的叙述的"使命"。

## 重写1960年代

二十世纪末，当人们将怀旧的视野投向逝去了的岁月时，一个难于穿透的雾障，是整个二十世纪充满了残酷和血腥的事实。我曾经在一篇关于怀旧的文章中用了一个说法："无处停泊的怀旧之舟"。当怀旧小船"逆时针"驶去的时候，你会发现，"短暂的二十世纪"（套用霍布斯鲍姆的说法）几乎没有提供一处停泊的港湾，那里没有任何"革命之前"的"宁谧岁月"。整个二十世纪，充满了暴力、杀戮、革命、剧变。于是，一个相当怪诞、有趣的情形是，在世纪末的怀旧风当中，1960年代入选为怀旧的时段。而1960年代全球的动荡，以及它所早就、开启的全球反叛文化，是近年来我所关注的课题之一。我想大家已经注意到，我经常会用"红色的""炽烈的""血腥的"作为定语来描述、界说1960年代。如此一个战后至为炽烈、残酷和骚乱的年代，何以成了全球怀旧的钟情所在？我想原因之一是，当1960年代逝去之后，便开始了一个不间断的重新书写过程。我们知道，在结构、后结构主义的视野中，任何重写（rewriting）、重读（rereading）都意味着某种破坏与颠覆，同时也包含某种重构的含义于其中。再说一句老套的、依据结构主义的"名言"："每一次解码都是一次编码。"（不知道大家是否看过一部相当好玩、也许相当"反动"的小说《小世界：学者罗曼司》，一部以人文学界为调侃、戏仿的对象的小说，其中，

这句"名言",被用在一个相当搞笑的场景中,以致我每次引用它,都忍不住发笑。说正题。)这一针对1960年代的重写是一次次的解码过程。但是,当我们瞩目于一部文本相对于一种历史叙述、一部文本相对于另一文本的解码和颠覆意义的时候,请你千万不要忽略:每一次解码都是一次编码,任何一种颠覆同时是一种建构。在这个意义上,伽达默尔对德里达的质问便不能成立(大家大概知道这段著名公案:阐释学家伽达默尔质问德里达说:"你们一直在解构,那么什么时候去建构呢?"德里达的回答是:"建构是历史的事情。"当然,这段对话,事实上与我们此刻讨论的问题在完全不同的层面上)。我要说的是,和任何一次文化书写中的解码/编码一样,在怀旧视野中再度浮现的1960年代,同样是又一次解码、也是重新编码的过程。而此前对1960年代的一再重写,为这份怀旧情怀提供了想象空间和基础。此前关于1960年代的书写,大致在两个主要方向上:一是我们在《打开心门向蓝天》中曾经提示过的,1960年代的妖魔化。这个年代不时充当着作为意识形态的恐怖主义叙述的景片。而当代中国的历史,似乎为将1960年代妖魔化提供了最为充分的"论据"。于是,当我们在自己的文化疆界内提及1960年代的时候,即刻浮现的,是大饥荒、尸横遍野、易子而食,或是红卫兵、打砸抢、血腥杀戮、暗无天日。这种充分意识形态化的重写,自然无法为怀旧消费提供素材。类似书写的实践功用之一,刚好是阻断任何以别样的方式深入这段历史的企图。因为一如我们前面提到过的福柯的文章:"是历史本身,使我们避免历史主义,避免召唤过去以解决当代问题的倾向。"一位对《打开心门向蓝天》的书写方式感到受冒犯和愤怒的国际影评人埃里克·卢里奥(Eric Lurio)曾写道:"(影片)表达了对过去的好时光的不正当怀旧。因此,它指望人们用充满爱意的目光注视那些马克思主义恐怖分子便不足为奇了。"尽管影片文本的事实正如另一位影评人安妮·玛丽·布拉迪(Anne Marie Brady)所言:"导演通过对体制的批判,避免陷入对丧失的社会主义乌托邦的廉价怀旧。"

我们扯得有些远了。另外一种重写1960年代的方法或许更为普遍,也

更为有效——将1960年代迷幻化。从类似重写所建构的视野望去，充满了1960年代景观的，是奇异的嬉皮士、性、吸毒体验、迷人的摇滚、校园骚乱中的狂欢意味，是抽去了历史内涵，因而纯净可人的人物肖像、不如说是图标：马丁·路德·金的诗样语言："I have a dream/我有一个梦想"、令人遐想无限的约翰·列侬、风华绝代的"天涯浪子"切·格瓦拉。我们说，这是一种有效的书写，是在于它以重构的1960年代取代了1960年代的历史，在似乎带领我们深入1960年代腹地的同时，以绘满景片的美丽屏风阻断了历史地重返1960年代的尝试。换一个说法，那些似乎将我们带回1960年代的书写，事实上只是将我们带入了一个名曰1960年代的"主题公园"，提供给我们若干贴有1960年代品牌标识的文化商品。我们说，这是一种有效的书写，是在于它作为日常生活的或曰消费的意识形态实践的有效性。从某种意义上说，是后者，而非将1960年代妖魔化的前者，成功地遮蔽、改写了1960年代沉重、血腥的历史记忆，遮蔽了1960年代与后冷战的今日事实上彼此重叠的、具有紧迫感的社会主题：如何超越、跳脱冷战结构，寻找一个别样的世界和别样的可能与未来。而这一有效的书写方式，在成功地将1960年代疏离化的同时，祛除其异质化的因素，完成了将1960年代无害化的意识形态实践。它因此为1960年代成为迷人、遥远的怀旧对象提供了充分的合法性。一个小小的例证，是我在1990年代末读到的一则时装报道：一家著名的跨国时装公司推出了一套世纪末服装系列，称"怀旧系列"或"拉丁系列"。其中俄国构成主义的设计思路，围绕着两个基本元素：一是切·格瓦拉的军装，一是红卫兵的袖章。切·格瓦拉军装（准确地说，是某种作训服提供的阳刚、尚武的基调）和变形的红卫兵袖章（装饰在肩臂上的种种红色绸饰）——橄榄绿和正红——所提供的鲜明色彩搭配，引领着全球新的时尚潮流。相当怪诞却"合理"地，"切·格瓦拉"+"红卫兵"——这两个相对于昔日、今日主流世界，应该是狰狞可怖的形象，带动着世纪末怀旧流行风。

无论是妖魔化，还是迷幻化，1980年代以降关于1960年代的不断重写，都成功地借重着某些1960年代历史的素材或边角料，使"六十年代"，

变为了一个"空洞的能指"。

《花样年华》所怀之旧，是香港1960年代。影片开篇便打出字幕："1962年香港"，以后依次是"1963年新加坡"，"1966年柬埔寨"。1960年代，因此成了人们接受、欣赏、解读《花样年华》时的一个"当然"的关键词。影片所书写讲述的年代，似乎可以在其空间、造型、声音、叙事层面上获得清晰辨识。我们将看到，这种所谓清晰的辨识，与其说是一份历史的指认，不如说，只是一种有效的叙述策略，一种修辞效果。或许大家已经知道，影片的主要部分——1962年的香港爱情故事——都是在曼谷拍摄的。这无疑是由于香港作为一个位于冷战分界线、因而也是资金滞留线上的区域，经济快速起飞的过程已彻底改写了香港都市空间（正像经济起飞的过程使得历史名城北京在我们面前渐次消失，彻底改写）。我们在影片中目击、触摸的昔日"香港"，事实上，只是一份关于旧日、关于旧日香港、关于"六十年代"的想象。这一点在王家卫那里是一个清醒的认识。他在接受《纽约日报》记者的访问时说："我并非真的试图拍摄一部关于1962年香港的影片，我更想拍摄一部影片，讲述我对那个年代的记忆。"1962年，并非一个特定的"历史"年代，而是王家卫个人生命史上一个重要的年头：那一年，5岁的他跟随全家从上海移民香港。许多王家卫电影的研究者或王家卫的粉丝都注意到，王家卫可以说是对1960年代情有独钟。王家卫至少已有两部影片中的故事发生在那个历史年份：《阿飞正传》与《花样年华》。而王家卫显然在《花样年华》中玩了一个"作者电影"的互文游戏：影片字幕中张曼玉所扮演的陈太名为苏丽珍——这正是她在《阿飞正传》中所扮演的角色的姓名（尽管在影片中，这个角色唯一接受和使用的称谓是陈太）。用王家卫本人的说法："很多人问我《花样年华》是否《阿飞正传》的续集？这个问题我也曾问过自己。我尝试在《花样年华》中找寻过去的影子，但当年的想法或许已经不起时间的考验。与其说是续集，倒不如说是一种变奏。"在我看来，恐怕最大的不同在于，《阿飞正传》中的1960年代，只是一个故事所讲述的年代，而在《花样年华》中，1960年代成了营造怀旧情

调的能指之一，其自身便是怀旧感的载体与怀旧的对象。

《花样年华》应和风靡全球的世纪末怀旧潮，又成功地异军突起。与将1960年代迷幻化的书写方式相反，王家卫描写的是一个压抑或曰自律的1960年代故事。姑且不论这段压抑、自律的爱情故事与1960年代的历史或迷幻化的1960年代书写与想象间的落差，这部计划2个月完成、竟拖到15个月之久的影片，在其摄制过程中，王家卫在每个场景、每个情节段落中，几乎拍摄了情节发展、变奏的全部可能性。今天我们所看到的完成文本，是王家卫最后选择的结果。这一游移出1960年代历史的选择无疑是成功的。我在一篇写得相当漂亮的中文影评中，读到了这样的句子："当然怀旧怀得最彻底的还是那段矜持的情感，那种典型的1960年代的欲说还休、犹豫躲闪的恋情。"我抄录了这段文字，在"典型的1960年代"下面画了三个问号。事实上，即使就影片所建构的故事背景而言，《花样年华》的主部情节仍然是一个特例。因为构成故事背景的并非道德秩序，相反是必须支撑的"面子"之下的性混乱。我们"看到"（当然，我们并未看到）他的妻子和她的丈夫，那双双出走的一对，我们"看到" 苏丽珍的老板何先生在"一妻一妾"——妻子和情人，持续着"秋天马拉松"式的奔跑。周慕云的好友炳哥，赊账去嫖娼。从某种意义上说，支撑着影片中主人公行为逻辑的，并非道德，而是一种心理的自我期许："我们不会像他们那样。"影片以这段"只是当时已惘然"的故事成就了一份关于旧日、语焉不详的旧日的想象，一则关于"六十年代"的有趣而美丽的书写。

**复制与症候　表象的复制**

和电影的历史书写一样，《花样年华》所建构的怀旧氛围，主要来自于它对往昔的、包括1960年代香港的文化表象的成功复制。那份"欲说还休、犹豫躲闪的恋情"，与其说出自1960年代的真实生活，不如说来自1960年代香港情节剧电影的叙事惯例。许多影评人和访谈者指出了这一特征。1960年代香港情节剧的基本叙事模式，是"谎言与秘密"。尽管王家卫本人

否认影片的情节设置受到了1960年代香港电影的影响，但他最初正是想将影片取名为《秘密》。但他继而发现，名曰《秘密》的电影汗毛充栋，于是他选择Roxy Music的代表人物布莱恩·费里（Brian Ferry）的主打歌曲名：*In the Mood for Love*，与之对应的中文片名则是二十世纪三、四十年代风靡上海滩的"金嗓子"周璇的名曲《花样的年华》。

毫无疑问，影片浓郁的怀旧氛围，来自于影片的音乐。一如王家卫所言："音乐，不啻是气氛营造的需要，也可以让人想起某个年代。"那是对他自己关于1960年代香港的声音空间的记忆（"5岁来了香港后，最令我着迷的，正是这个城市的声音，那么迥异于上海。"），同时更是一份有趣的后现代的复制与拼贴。影片的音乐，凸现了1960年代初期，那个以广播/收音机为大众媒体的时代，复制并重构了香港殖民岁月中，那种新旧并置、华洋混杂的城市音响空间。伴随升格拍摄七次出现的"由美纪的主题"（"先是弦乐拨弦齐奏的弱音奏出华尔兹曲缓慢、沉稳的节奏，显示出二十世纪六十年代那种体现着西方现代色彩却又有些保守、陈旧的浮靡气息；之后响起了提琴奏出的主题旋律，悠长、轻柔，小夜曲般的幽雅迷人，却又有着点无奈和淡淡的忧愁。"），二十世纪初著名的黑人爵士歌王Nat King Cole（港台译为纳京高）的拉丁歌曲：*Quizas, Quizas, Quizas*（《也许，也许，也许》）、*Aquellos Ojos Verdes*和*Te Quiero Dijiste*。其中*Quizas, Quizas, Quizas*五次出现，在提供充裕的"异国情调"的同时，"意味着性的诱惑"。结尾则是作曲家迈克尔·格拉索（Michael Galasso）为《花样年华》谱写的"吴哥窟主题"，低音提琴、小提琴和吉它演奏，仍然是华尔兹的旋律，但"节奏却不再那么鲜明，低音提琴的忧伤占了主要地位，那稍显凌乱的琴音表示了一段感情的最终结束"。在这之间，是收音机里的周璇的《花样的年华》（电影《长相思》插曲，1946年），五六十年代的女歌星、在影片中饰演房东孙太的潘迪华——用中文演唱的《梭罗河畔》（昔日夜总会的保留曲目），戏曲：京剧名角谭鑫培的《四郎探母》《桑园寄子》、评弹《妆台报喜》、越剧《情探》、粤剧《红娘会张生》。

富丽饱满的色彩无疑是《花样年华》中一个极为引人注目的因素。不知大家是否注意到，影片中的设色、包括某些构图，当然首先是人物造型——服装、化装——我们将在后面反复讨论的旗袍、旗袍美女，事实上，是对二十世纪五、六十年代香港/三、四十年代上海重要的媒介样式——招贴画/海报——这一表象序列的复制。我们先讨论色彩。影片中的许多场景，充满了招贴画式的鲜明、艳俗的不和谐色彩：诸如周慕云房间中绿色的窗帘，苏丽珍一度搭在身上的是深粉色的毛毯。饱满的绿色和浓艳的粉色成为画面中两大色块。又如那个房号为2046旅馆房间（王家卫的另一个关于自己作品的互文游戏），主色是布满绛紫色花朵的、装饰感极强的壁纸，其中两场戏苏丽珍穿的是豆绿色旗袍。绿色和紫色的不谐搭配，但显然并非追求"野兽派"的色彩效果。或苏丽珍诸多旗袍中的一件：天青色的底色，胸前一朵明艳的黄色花朵，饰着几片绿叶。然而，这种招贴画式的色彩的复制，并未真的成为影片的色彩基调。整部影片的色调富丽，无疑极为优雅。首先是场景中精心构置的光影和大片黑色块，"压住"了艳俗、不谐的色彩，将其笼罩在一脉幽暗而层次、质感丰富的影调之中。其次，则是每一场景中种种道具、服装间极为精心、也许是过分精心的对位结构。仅举一例。苏丽珍受到"警告"，避嫌在家一场，穿着我们前面提到的那件明艳的旗袍。伴着"由美纪的主题"，升格拍摄苏丽珍在百无聊赖地闲看了一会儿牌局之后，走向窗前。一个窗外的平移镜头，从斑驳的泥墙平移到窗口。窗框/画框中的画框将苏丽珍嵌在画面中央。明黄色的窗框，一线天青色的窗帘，窗前灌木的绿叶，刚好和苏丽珍的旗袍一一对应，不谐的色彩构成了一幅精致、和谐的画面。如果说，复制自招贴画的设色、构图，提示着某个逝去的年代，那么电影的用光写作，又将其中的色彩统驭在优雅的怀旧影调之中。

另一个似乎不足道的复制元素，是片头、片尾字幕的设计。大家也许注意到了，就这部极端精美、近乎刻意的影片而言，其片头、片尾字幕惊人的单调、简陋：正红色的衬底，几乎不留天头地角的白色宋体字幕——除了色彩，那无疑是极端典型的五六十年代香港电影的字幕形式。可以

说，这一微不足道的形式单元，从第一时刻，便引动着一份电影的记忆，召唤着某种怀旧情调。许多观影者还会提到的是《花样年华》中的道具：老式台灯、老式窗纱、老式收音机、老唱机、电饭锅/电饭煲、小巷孤灯/老街灯、石墙或泥墙上的小广告……它们无疑共同营造着旧日的氛围，呼唤着对"六十年代"的记忆与想象。

**旗袍·美女**

显而易见，无论就其怀旧感的营造，还是往昔文化表象的复制而言，旗袍或曰旗袍美女的形象，都是《花样年华》中最突出的元素。影片中张曼玉频频更换的旗袍多达26套。为此，著名的美工师张叔平"掘地三尺"地"发掘"出昔日上海滩最著名的剪裁旗袍的老师傅，据称，片中张曼玉的一袭袭旗袍，其一刀一剪、一针一线都出自这位师傅之手。据称，错一分毫，便尽失昔日上海旗袍美女的韵味（几句题外话，或者叫一个补充说明：旗袍在中国现代史、服装史或女性史上的意义，于我们今日的理解并不相同。旗袍出现在民国时期，曰"旗"袍，说明它并非汉民族的传统服饰。从某种意义上说，旗袍的出现，可以视为中国妇女解放的外在标识之一。因为在传统中国，准确地说，是汉民族的服饰文化中，穿着一件套/英文所谓one piece，是男性的特权，而女人则只能"三绺梳头，两截穿衣"。但民初的旗袍，事实上十分接近于此后男性的长衫，宽腰长袖。给女人的身体一个相对宽大的空间，为女人和男人一样行走社会场域提供了某种前提与可能。而1930年代在上海滩风行的旗袍，则反其道而行之，经过了充分商业化和时装化的变奏。它再度成为对女人身体的凸现和束缚）。如果说，王家卫在《花样年华》中准确地复制了1930年代上海滩上旗袍美女的形象，那么旗袍美女作为一个富于症候性的文化表象，却早在《花样年华》之前，便成了1990年代中国应和着全球怀旧潮的一个触目可见的形象。有如一个在历史的断层处复现的幽灵，旗袍美女在众多的老月份牌、老招贴画、老明信片的复制品上，翩然降落在中国大都市的街头巷尾、餐

厅宾馆。这并非仅仅是一种国界内的"中国特色"。1997年，美国纽约第五大道，一个中国精品店开张典礼上，举行了盛大表演，表演由两部分组成：手执团扇的旗袍美女和绿军装、红袖章的"红卫兵小将"——毫无疑问，这是欧美视域中最为清晰的两种"中国"图标。而另一个突出的例子，则是中国青年雕塑家刘建华分别在1997到1999年，推出了两个彩塑系列，不断在国内外的艺术展上展出。1997年推出的彩塑曰《嬉戏》，1999年系列称《迷恋的记忆》。其主体形象都是无头无臂的旗袍美女——似乎是女性主义批判的最佳标靶（我们将要分析《花样年华》中，旗袍美女作为物恋对象的身体性"在场"）。曰《嬉戏》的彩塑，是一个布满彩色的玫瑰花蕾的圆盘，花床之上"横陈"着一位旗袍美女；而称《迷恋的记忆》的彩塑系列则是形形色色倚卧在沙发上的旗袍美女。雕塑者十分明确地指出："旗袍是中国最具代表性的女性符号，符号形象直接提示到观者面前，让人产生许多莫名的幻想感和占有欲。"而沙发使人联想到"舒适""西方""现代化"等。《迷恋的记忆》中，那些无头无臂的旗袍美女，其身体都有充分的性意味，摆出种种极度诱惑的——说得直白些，是性交的——姿态。

### 上海－香港双城记

正是在这里，也是在我们指认出的，《花样年华》参照、复制的种种历史表象序列中，关于世纪末怀旧的文化症候之一，已清晰可辨。我们姑且称之为"上海－香港双城记"。在对《海上花》的分析中，我已讨论过相关问题。但在《花样年华》中，这一文化症候更为清晰。我们前面所例举的一系列文化表象及其复制都表明，《花样年华》不仅建构了一个个人的与想象的香港1960年代，而且将其准确地对位并叠加在上海1930年代之上。王家卫本人自上海移民香港的身份，似乎也使他成了讲述上海－香港双城故事的最佳人选。我们已经指出《花样年华》中所谓"六十年代"的想象特征，而影片中的"香港"，事实上，是1949年之后移民香港的上海社群。公寓房内，满耳的吴音与收音机中的评弹、越剧、上海"时代曲"，传递着一份奇特的新

移民社区的氛围。当一个移民社群拒绝在地文化而固守着自己的文化时，它所暗示的是，此地/香港，一如二战期间，上海沦陷而太平洋战争尚未爆发前的香港一样，是南下的上海人的暂居之所，最多，只是他们迁徙之路上的一处驿站。姑且搁置王家卫粉丝的迷恋（对他们而言，"王家卫电影是只有燃烧才起作用的尼古丁，可能没什么营养，但却能提供一种迷醉的状态。""王家卫的影迷成为一个固定的文化群体，他们喜欢用王家卫表明自己的身份和划分品位的层次。"——《电影作品》，2000年12月），就《花样年华》在中国内地的一般接受而言，这一特定的上海－香港双城故事，稳定地坐落在文化怀旧潮中隐现的上海情结之上。用一位《花样年华》音乐的评论者的说法，便是"上海滩的影子在2000年（香港的？）的空气中扩大、蔓延"。事实上，通过极为不同的社会政治、经济脉络，在世纪之交的怀旧潮中，上海，准确地说是二十世纪上半叶的"上海滩"，尤其是上海的二十世纪三、四十年代，成为怀旧之舟乐于选取的停泊港。而它在全球和港台语境中与1960年代书写的叠加与辉映，则显露出更为丰富的政治潜意识印痕。

我曾经反复讲到，在中国的社会语境中，这一文化症候，最早出现在1980年代，出现在历史文化反思运动中的"重写文学史"的倡导。在跨越1949年社会剧变所构成的文化裂谷、重建二十世纪中国文学的旗帜下，其文化实践的结果，是完成了1979与1949年的直接"对接"；其间的岁月，成了新的文化整合的"剪余片"。如果说，其最初的意图是文化批判与反抗，那么它作为学术建构的过程，则完成了文学史层面上的二十世纪三、四十年代上海（新感觉派与沦陷区作家）的再度浮现。更为有趣的是，这一1980年代相当精英、专业性的话题（尽管毫无疑问，在1980年代的特定氛围中，所有类似话题都同时是社会性话题与非意识形态化的意识形态实践），不仅事实上成了1990年代上海经济起飞、城市改建的"指导思想"，而且在不期然间，为1990年代涌动的上海怀旧潮准备了文化素材与参正文本。而全球怀旧视野中的上海表象，则多少带有某种后冷战书写的意味。一方面，上海作为充满传奇色彩的远东城市，原本是西方扩张、殖民历史

中"自我"而非异己的记忆;再度展示上海表象,便多少带有胜利者洋洋自得的意味。而另一方面,1993年以降启动其经济起飞进程的上海,再次成为引动跨国资本市场的契机;在一个陌生而稔熟的视域中提示着巨大的中国市场——劳动力市场与消费市场的"无限商机"。具体到香港,关于上海/"中国"的书写则直接地联系着"九七情结",联系着香港/中国身份的表述与颠覆。我们曾在讨论《海上花》时,提到了《阮玲玉》中认同与拒绝的修辞和"政治";我也曾在一篇讨论香港电影中的身份表述的文章(《秩序、反秩序与身份表达》)中写过,我们间或可以对《阿飞正传》做某种寓言式解读,其中的绝望寻母(母国/motherland?)与近在眼前又掉头不顾而去的故事,也许是某种香港/中国身份的政治潜意识浮现。也正是在王家卫的1960年代香港的变奏曲《花样年华》中,香港-上海双城的主题及形象直接浮现。而面对1990年代再度涌动的香港移民潮,五、六十年代间,香港的上海新移民社群的故事,便显得格外意味深长。我们同样可以在全球文化语境中,对李欧梵先生的《上海摩登》一书首先关注到的香港-上海"双城记"(也许还有狄更斯的《双城记》中关于"革命"的书写?)与《花样年华》中的电影书写,做深入的互文阅读。

## 物恋的表述

从某种意义上说,《花样年华》给全球观众带来的那种巨大的愉悦和满足感,在于它成功地建立了一种物恋的表达。所谓怀旧的真意,也正在于通过对往昔文化表象的选择、复制与重构,将它所借重、呼唤的历史时空演化为某种"空洞的能指"、一个物恋的对象。

### 物恋

所谓物恋(fetishism),在中文中对应着物恋(/恋物/恋物癖)和拜物

（/拜物教）两种译法。和我们曾经讨论过的种种英文概念范畴在中文中的多种翻译所呈现的文化旅行与文化误读的例子一样，fetishism可以作为新的一例。台湾大学张小虹教授对此有精妙的论述（参见《卿卿"物"忘我——文学与性别》）。所谓物恋，可以确指精神病的一种类型——恋物癖，或者说行为异常/性变态之一种。但它也可以泛指一种恋爱中的状态（In the mood for love），那种爱屋及乌的心境。或是让·鲍德里亚（Jean Baudrillard）所谓的"激情客体"（passion object）。而拜物/拜物教，则强调的是商品机制所衍生的一种心理机制或社会状态。当我们说，怀旧书写创造的物恋对象之时，我强调的是，通过对往昔社会表象序列的复制，并投注以近乎心醉神迷的凝视，或者说是目光的无限萦绕和爱抚，从而托举出一个符号，一处空洞的能指，一件（所）恋（之）物。

《花样年华》所呈现的，显然并非一个恋物故事。尽管影片有一条若隐若现的情节/心理线索：那双半旧的粉红色绣花拖鞋。先是突然归来的房东将苏丽珍堵在了周慕云房里一场。在难堪、幽闭的二十四小时之后，终于解脱。一个从窗下拍摄的、又如窥视者视点的镜头中，前景处，是那双似乎被委弃、又似乎在藏匿的绣花拖鞋，后景中是两人四脚无声而迅捷的动作。其后，当极度疲惫压抑的周慕云关门而去，摄影机停留在人去"楼"空的狭小、空荡的楼道之中，像是周慕云如释重负又极度空落的内心（当人物出画，场景终结，摄影机仍久久地停留在那里——空镜中的延宕与落寞。类似镜头的始作俑者是米开朗琪罗·安东尼奥尼）。接着，镜头切换为床下那拖鞋的特写，画面渐隐——影片仅有的五次渐隐中的一次。拖鞋的细节再次出现，是在新加坡。苏丽珍寻去彼处，却未谋相见。就在周慕云的房间内，幽暗的光照下，苏丽珍独坐下来，前所未有地，带几分妖艳、一点放荡地翘起脚，以脚尖摇着那粉红缎的拖鞋。此时，我们才知道前一场景，周慕云在自己房间中焦急地寻找的是什么。它以丰富的暗示，引发着无限联想：这双粉红拖鞋如何伴着周慕云度过异国他乡的一个个孤灯长夜。再次出现从床下拍摄的镜头，我们看到苏丽珍穿着黑色高跟鞋的双脚，她的手下意识地伸向

整齐并置着的拖鞋。手在半空中停住了，画面切换——一个未曾正面呈现的恋物故事，或者用大家熟悉的说法，一个未曾成就的爱情故事中的信物。可以说，所有爱情信物，都多少带有恋物的色彩。

但这并非我所要讨论的重点。我说《花样年华》成功地建构了一个物恋表达，正在于它以影片文本成就了作为物恋对象的1960年代香港。

### 物恋与被看

《花样年华》最为别致而独特的视觉结构，便是这部几乎只有两个人物的影片（当然，片中有名姓的人物共11个）中，男女主角——周慕云和苏丽珍——都不拥有视点镜头。就影片中的镜头结构——机位、构图与场面调度——而言，人物不"看"，不对视——他们拒绝对视或无法对视。于是，为华美、繁复的运动镜头所显露出的摄影机，便成为影片中唯一的观看者（窥视者？）与视点镜头的发出者。除了片中五场"扮演"（1."不知道他们是怎么开始的？"；2.品尝对方配偶的口味；3."你猜他们现在在做什么？"；4."你老实告诉我，你是不是在外面有了女人？"；5."你以后不要再来找我了。"）使用了常规的、对称的对切镜头之外，影片的对话场景几乎完全摒弃了狭义的对切镜头：人物对视或看与被看的视觉结构方式。我们知道，故事片或者叫叙事性电影的视觉语言的前提"规则"之一，便是隐藏起摄影机的存在：将每一个镜头、每一次摄影机机位的选取，隐藏在剧中人物的观察/看的行为之中。于是，电影的叙事，便像是"来自乌有之乡的乌有之人讲述的故事"（麦茨），像是故事在自行涌现。作为电影语言语法的规定，人物的目光是结构画面、镜头、组接镜头段落的动机和依据（许多情节剧电影的视觉高潮戏，是所谓"目光纵横交错的段落"）；同时，它也是实践主流电影的"缝合体系"——成功地将观众整合在影片的情节/意义链条中的基本方式；或者说，它也正是主流电影实践其"意识形态腹语术"的主要途径。在这里，《花样年华》显现了它的越界或艺术原创性。然而，即使在相当直觉的观影经验中，我们也可以感到，这部主要人

物（几乎包括所有人物）都不占有视点镜头的影片，却并不给人让·鲍德里亚所谓"摄影机赤膊上阵"的感觉。换个说法，这部独特、精致、工整的影片，有着十足的艺术电影的特征和韵味，却并不给人任何先锋电影之感。在《花样年华》中，作为观看者的摄影机事实上是被充分地人格化了的，或者说，它在影片中成了一个相当具体的隐身人。这位隐身人负载着一份当代人深情、怅惘、无穷回旋、无限依恋的凝视。正像张爱玲为自己的小说所设计的一幅封面：画面下方，是围桌而坐的晚清女子的"内景"，画面上方，则是一位摩登民国女子向内窥视。这个在张爱玲那里，多少带点梦魇感的民国女子，颇为近似于《花样年华》中摄影机的"角色"。我们前面提到过，苏丽珍在新加坡旅馆中玩味着绣花拖鞋一场，摄影机正是从房间一扇椭圆形的高窗外向内拍摄的。前景中带着椭圆形的窗框，蒙尘的玻璃，使整个画面覆盖着光晕，似乎是《花样年华》中摄影机的角色——也许是最重要的角色——显影的瞬间。事实上，在《花样年华》中，绝大多数场景、尤其是苏丽珍和周慕云同在的场景，都带有遮挡性前景，蒙尘的窗玻璃、低垂的或被风鼓动着的窗纱、门框与窗框、墙壁、石墙上的铁栏，成为影片中一个几乎无所不在的形式元素。可以说，这是王家卫拍摄的一个风格性元素：由于他拒绝使用摄影棚，更倾向于实景拍摄，而在狭小的实景空间之中，调度和构图的可能相当有限。王家卫影片的魅力之一正在于他一次次地将限定转化表现的形式和力度。事实上，近乎无处不在的遮挡性前景，已经先在地把摄影机所在的位置设定为一个外来者或窥视者的位置。正是这个由摄影机出演的角色，将影片中的人物、场景……一切，推放在一个怀旧的视域之中，将他/她/它们呈现为物恋的对象。

这个怀旧视域或物恋观看的中心，无疑是苏丽珍/张曼玉的形象，确切地说，是她的身体，更确切地说，是《嬉戏》式的旗袍美女。影片开始、主角登场之时，我们首先在室内，在一篇吴音之中，看到门打开，近景镜头中，苏丽珍探身进来："不好意思，打扰你们吃饭。"但接着，送行的时候，第一次出现了影片呈现苏丽珍的典型镜头方式，极低机位开始的镜

头,从苏一双穿着高跟鞋的美腿开始,舒缓上移,移至她的胸的位置上,落幅。苏转身,镜头停留在她的背上,她向景深处走去——成为中景,回过头来答话时,我们才看到她的面孔。从一开始,同时贯穿整部影片,不是周慕云/梁朝伟,而是摄影机以一种爱抚的、恋物般的、也许带有某种优雅的色情意味的观看方式在观看她,以舒缓、华美的运动镜头"爱抚"她的身体。一个似乎并不引人注目的例子极为典型:房东孙太不失礼貌地"正告"苏丽珍检点自己的行为一场,摄影机始终安放在苏丽珍的背后,长焦镜头,使得喋喋不休的孙太处在焦点外的朦胧之中。而摄影机缓缓地从苏的腰背处上移,掠过她隐约露出内衣的后背、颈部,她繁复、一丝不苟的发型,停留在她头颈的特写之中。影片7次复沓出现"由美纪的主题",升格拍摄的画面中,两人在石阶小巷中一次次地交臂而过。几乎每一个段落中,镜头大都从张曼玉身体腰背或胸腹处开始拍摄,再一次,不是人物,而是摄影机依着华尔兹风格的旋律,以颇为温柔的方式围绕着张曼玉的身体回旋。那些在暗夜长巷中的相见和徘徊,几乎每一次都以苏丽珍挽着手袋的"一弯玉臂"为画面中心。我所读到的大部分英文影评都使用了两个词:"Magnificent"(富丽)、"Elegant"(优雅)。一位影评人用了"一阕华美、肉欲、悲伤的轻盈舞步(a gorgeously sensual valse triste)"。所谓"肉欲",也是我们在这则几乎"未曾牵手"(至少在视觉可见的部分是如此)的爱情故事中所感到的巨大的情欲张力,不仅由于那是未获释放、满足的情欲,而且是将苏丽珍的身体作为物恋对象的摄影机所呈现的无尽的凝视、展现和爱抚所成功建构的。用张曼玉本人的说法,她在《花样年华》中的"创造性表达""是我的身体语言,用身体去感受那个女人,可能因我穿着旗袍,身体的活动会受它影响,而令自己说话的声线、手指的活动、坐立的姿势等都跟平日有明显分别,而我可输入的就是这些有形的东西,情感的输入反而不多"(冼泳怡《张曼玉访谈:享受花样年华》,《南方都市报》,2000年9月25日)。

按照著名的女性主义电影理论家劳拉·穆尔维的观点:在影片的视觉

与意义结构中，女性作为被欲望观看的客体，是好莱坞及所有电影的金科玉律。观众始终被结构在双重认同之中：认同男性主人公的行动和他欲望观看的视线。因此，苏丽珍/张曼玉作为观看客体似不足道。但我们已经提到过，有趣的是，周慕云/梁朝伟同样始终处在被摄影机所看的位置上。正像一篇英文影评写道（英文颇为优美，经我一译，就有些粗俗了）："重述的故事犹如一段美丽而痛楚的梦魇，携带着导演心中萦回不去的、永难抵达的旧日的残片——张曼玉包裹在绸缎中的臀的摆动，梁朝伟如同闪光头盔般的发型，香烟袅袅升起的烟雾；一次再次，纳京高唱着无奈悲哀的歌"（Stephen Cole）。影评人所选择的四个物恋元素中，倒有两个是作为被看对象的梁朝伟/周慕云。事实上，几乎所有周慕云在报馆中的场景，都以运动镜头开始，但这并非跟拍镜头，因为运动镜头开始的时候，梁朝伟通常不在画面之中，在办公室空间穿行的摄影机似乎是在寻找他，直到"发现"了他，将其稳稳地框入画面，方才落幅。他成了摄影机的运动动机和观看对象。一个突出的例子，是他返回夜晚的办公室，动笔写作武侠小说一场。先是一个大全景，他走进办公室，开了灯；镜头切换，小全景，正面拍摄周慕云坐在办公桌前。显然是非常有意识地，日光灯灯管的光区和办公桌上缘准确地形成了一个黄金分割法/标准银幕比例的"画框中的画框"，周慕云就被嵌在其中。画框中的画框，一个视觉的重音符号，同时界定了对象的被看位置。接着镜头同机位切换为近景，仍然是被框出的黄金分割的构图中，周慕云坐在桌前，点燃一支香烟；180度反打，在他背后，一个相对长的镜头中，我们看到香烟的烟雾袅袅升起，丝丝缕缕地飘散在画面上方。180度反打，周慕云夹着一支烟伏案疾书。在电脑几乎成为我们身体外延的今天（我几乎每次写板书都会迟疑，心里怯怯的——几乎不会写字了），一个伏案疾书的形象，已足以成为怀旧物恋的对象。

尽管苏丽珍/张曼玉与周慕云/梁朝伟同在为摄影机所看的位置上，但对他们的观看，或者说视觉呈现方式却相当不同。影片中，周慕云/梁朝伟的形象更多地被肖像化，像某种着迷的凝视；而苏丽珍/张曼玉则更多地被

"肢体化"——这其实是主流电影的老套：将女性身体，尤其是性感部分分切在近景/特写镜头之中，呈现男性的欲望视域。但不同于主流电影矫饰、遮掩的镜头方式，而且取消了人物的视点、心理动机，环绕着苏丽珍身体的运动镜头，凸现和曝露色情观看的意味。在叙事层面上，这一人格化的摄影机，一个试图穿过历史的尘埃回望的角色，不仅在情节层面上、以张爱玲封面上的"民国女子"的窥视，成为"谎言和秘密"的知情人和披露者，而且在所谓人物心理层面上，成为这部压抑、自律的爱情故事的揭秘人，成为对人物内心的无声陈述。换个说法，是摄影机充当了老式的说书人，它说出了人物拒绝说出或害怕说出的"事实"。在这种解读路径之中，摄影机呈现人物的方式，同时是人物彼此间的内心视像，摄影机替代苏丽珍、周慕云去观看对方。摄影机对周慕云的搜寻和凝视，或许是苏丽珍内心的呼唤和凝视；运动的摄影机所呈现的、对苏丽珍的身体带有爱抚、欲望、呵护、把玩意味的抚摸，或许是周慕云内心强烈的渴求。

### 书写游戏

作为一个"大师已死"的后现代的电影大师，王家卫作品序列的重要特征之一，或许可以称为"书写游戏"——不是去书写"游戏"，而是"书写"的游戏。当电影成为一种高度个人化的书写方式时，每一次书写便成为一次高妙与否的游戏。

当然，当一位导演获得了身为"电影作者"全球性命名的时候，很少有人会再去讨论他的班底与合作者，王家卫是一个例外。国内外影评人谈到王家卫影片的时候，同时会提到他的班底，所谓"铁三角"：导演、编剧王家卫，摄影师杜可风和美工师张叔平。《花样年华》所赢得的众多奖项中，许多是授予张叔平的最佳美术设计、最佳服装奖、最佳道具、最佳剪辑。而论及王家卫电影，一个重要的、必须被提及的元素，是所谓"大胆而迷人的摄影机的暴力"。而执掌这迷人而暴力的摄影机的，无疑是杜可风。从某种意义上说，是杜可风，而不是、至少不仅是王家卫，创造了

"王家卫电影"的高度风格化的镜头语言，致使仿效者群起。大家知道，1960年代伴随法国电影新浪潮而出现的"电影作者论"，无疑对电影制作产生了极其深刻而广泛的影响。它在彼时彼地直接的攻击对象，是老好莱坞（新好莱坞并没有本质的不同）的制片厂制度。在这种制度里，任何创作人员，包括导演、或者说，尤其是导演，只是流水线生产中的"齿轮""螺丝钉"。就电影的工业而言，电影作者论，或者叫导演中心论，编导（制）合一论，可以在某种程度上改写电影的制片体系，成为某种意义上的实践纲领和指南。但在文化层面上，电影作者论，始终只能是一种文化虚构，或者叫"神话"。无论就电影的制作方式，还是就其工业系统而言，影片的署名权，始终是电影——这一二十世纪的艺术——面对其他古老艺术时一份情结，一个极端暧昧可疑的命题。因为，尽管作者论为导演赋予了中心地位与特权，但就其创作过程而言——用一个我自创的说法：在一个摄制组内部始终存在主创人员（编剧、导演、摄影、美工、录音、演员）之间意志与才能的较量与角逐，胜者为王。一个成功的导演，与其说是一个绝对的胜出者，不如说是一个成功的协调人——这多少有些是题外话了。我们谈到过，《花样年华》在最初的构想中，是一个预期3个月拍摄完成的、低成本的"希区柯克式"电影，但影片最终耗资甚巨，周期长达15个月。这固然由于亚洲金融风暴的冲击，无法保证到位的资金，造成影片拍摄时断时续，同时它显然主要是由于王家卫"不受任何限定的即兴创作风格"。据称，他在每一个情节段落中拍摄了他所能想到的情节发展的全部可能，片比因此高达1∶30，才有日后在法国限量发行的、剪余片编辑而成的DVD，其中包括苏丽珍、周慕云"热舞"，两人同唱《花样的年华》，床上缠绵，"与先前迥异的吴哥窟结局、新加坡情缘的前因后果、10年后两人的重逢"，等等。几乎所有王家卫的电影，都是真正在剪辑台方才成形的影片。就《花样年华》的影像风格而言，它或许可以说是王家卫影片中的一个"异数"，其中重要的原因之一，是这部影片的大部分由《海上花》的摄影师李屏宾摄制。其中，属于杜可风"品牌标志"的"迷人而大胆的摄

机暴力"，如果不是完全遁形，至少是极大地收敛了锋芒。影片因此也更为工整、缜密，成为一次更为精巧的书写游戏。

**缺席的在场**

在答《纽约每日新闻》记者问的时候，王家卫谈到在《花样年华》的拍摄过程中，不时会闪现的前辈导演是希区柯：" 因为太多的事情发生在影片画框之外。另一个希区柯式呈现是，张曼玉和梁朝伟所扮演的角色最初是想分析另外两人的恋情，结果却发现自己置身在同样的情境之中。" 这是一个"对倒"的故事——王家卫曾在片尾字幕鸣谢刘以鬯先生。他在访谈中称，《花样年华》在讲述方式上，受到了刘先生发表于1972年的小说《对倒》的影响。王家卫说："《对倒》的书名译自法文tete-beche，是邮票学上的专有名词，指一正一倒的双连邮票。《对倒》是自两个独立的故事交错而成，故事双线平行发展，是回忆与期待的交错。对我来说，tete-beche不仅是邮票学上的名词或写小说的手法，它也可以是电影的言语，是光线与色彩、声音与画面的交错。" 影片中共有11个人物，核心人物应该是那两对夫妻，及他们"对倒"（在这儿，我用的是中国麻将的术语）的恋情。但每个观众都会注意到，这段四个角色之间的感情纠缠，却始终是在两个人物间展开。其中错位的一对——他的妻子和她的丈夫——无论是在他们双双出走之前还是其后，除了作为画外音或背影，有时甚至是镜中的背影，始终是影片中的视觉缺席。但有趣之处在于，这两位缺席者，却又始终是影片的每个情节段中硕大的"在场"。用王家卫的说法，便是"两位主角要演绎的是他们对自己配偶所说所想和所做的看法。换句话说，我们将看到两种关系——偷情事件和被压抑的友谊——在单一的一对男女中发生"（方岩《听王家卫解释微妙性情》，《武汉晨报》，2000年11月21日）。影片中唯一一次（"由美纪的主题"与升格拍摄的场景首次出现），以两组四人同在的赋闲的牌桌，呈现了一个完满但无疑虚假的同时在场；这也是第三次，让苏丽珍与周慕云在狭小的楼道中交臂错过。

我们说，那出走的一对，是影片贯穿始终的在场，不仅在于他们呈现为背影或画外音，也不仅在于他们留下的"奸情侦破"的蛛丝马迹：一式一样的领带，一色一款的手袋、电饭煲的插曲；或剪而不断的连接与牵系：错送的日本来信，生日时点播的《花样的年华》；它也是维系上海移民社群所重视的高尚体面的必需；但更重要的，是主人公、尤其是苏丽珍这个始终自称"陈太"（"我先生姓陈。"）——以自己婚姻中的身份为唯一身份的女人——的心理需求和退守底线。因此，颇为怪诞与别致地，这个所谓"婚外恋"的故事，事实上是对一场婚外恋的"扮演"——扮演凸现了"缺席"，同时使缺席者"在场"。那是"侦破""奸情"的过程，准确地说，是一种受伤害意识产生的心理所求——理解加害人的逻辑。他们为什么如此？他们怎么可以如此？在某种典型的受伤害意识中，似乎理解了加害人的逻辑，便可以多少抚平伤口，尽管那只能意味着更大的伤害。直到这扮演成就了一个无从规避的"婚外恋"的事实。如果说，这无疑不失为一种精致的情节构置，那么更为有趣的是，类似"缺席的在场"，准确地成了影片视觉结构中的重要元素。

苏丽珍、周慕云第一次相约在餐厅的场景，也是影片中第一次出现Nat King Cole的歌声。镜头在餐厅"火车座"上两人中规中矩90度角的侧面近景间切换，如同他们辛酸而无奈地支撑着的"高尚体面"。当关于提包、领带的对话将一切暴露无遗，苏丽珍问道："你想说什么？"镜头从周慕云椅背侧后方快速推成他的侧面近景，接着切换为他衔着烟的唇，拿开烟的手，镜头从他的手升摇成周慕云的大特写——像是必须直面真相时内心的震动，画外传来苏丽珍幽幽的声音："我还以为只有我一个人知道。"镜头切换为夜色中的外景。小全景镜头，景深处是两人并肩而去的背影，被长焦头"压扁"的画面纵深中，他们走着，但似乎始终没有移动——我们将看到，这幅画面事实上确定了故事的基本样式与叙事基调：剧情在发展着，却始终没有真正的突破与延伸，两人间的距离在缩短、情感在交融，但一次次地退回那自我划定的防线上。在此后的扮演中，他们以进为退，

却同时以退为进——这时,我们听到了苏丽珍的声音:"不知道他们是怎么开始的?"引入了第一次"扮演",或者叫"案情"/"奸情"分析。

扮演1。在那条石墙斑驳、嵌着铁栏的小街上。低机位镜头中,首先入画的是墙上、地下拖得长长的黑影——一个关于"缺席的在场"的直接能指,接着"真身"——难于认明的"真身":是苏丽珍、周慕云,还是他们此刻扮演的她的丈夫和他的妻子?——入画,低机位中出现的只是他们身体的中间部分。像我曾提到的,前景中是苏丽珍的身体,画面中心是她挎着手袋("罪证",他的妻子有着同样的一个)的手臂。切换为常规机位的双人近景。反打为铁栏为前景的双人近景——这是第一次,铁栏的前景,传递某种"笼中兽"、被囚禁之感。但显而易见,这是一种画地为牢的自我囚禁。她的丈夫/周慕云(?)充当了主动者:"今晚不要回去了吧。"苏丽珍立刻"出戏":"我丈夫不会这么说!""扮演"只能重新来过。再次重复那影子为先导的画面呈现。这一次,是他的妻子/苏丽珍(?)充当了主动者。"她"风情万种地用手指和目光撩拨着"她"的丈夫/周慕云(?)。突然,苏丽珍再次脱离了"剧情"转身走到铁栏前,周慕云跟进,成双人背面中景。苏丽珍说:"我真的开不了口。"周慕云抚慰道:"我明白……事已如此,谁先开口无所谓了。"苏丽珍却突然爆发:"其实你到底知不知道你老婆是什么人?!"闪身出画。

### 扮演的真意

从某种意义上说,"扮演"成为这部影片重要的被述事件和含义最为丰富、暧昧的表意手段。在最为直接的叙事层面上,"扮演"的意义和作用,在于分析"奸情",在场的一对试图了解那缺席的一对间究竟发生了什么,是如何发生的;一种绝望和无奈中产生的理解与拒绝接受的心理呈现。而在对人物的心理呈现中,"扮演"的意义和功用却在重温旧梦。至少对苏丽珍说来,尤为如此:哪怕只是片刻,也体验着和丈夫同在的温馨和安全。因此,是苏丽珍不断地纠正周慕云,那是校对,更多是回护。同时,在这

一次次的扮演中，无疑包含着不同层次上的假戏真做，或者说是假戏成真。这种体验的表达，对于周慕云说来，尤为突出。可以看到，他们最初的几次"扮演"，显然更多出自苏丽珍的需求，周慕云的参与更像是一个善解人意的男人对女人（或许曾经是妻子，但在影片中则十分明确的是苏丽珍，而不是被她所扮演的"角色"）任性的纵容和爱抚。五次扮演，一次到另一次，事实上成为苏丽珍、周慕云——两个在场者之间感情的递进。在我们分析过的上一场景之后，Nat King Cole的歌声再次响起（一位访谈者曾相当精到地指出：在这里，音乐更像一个角色，一个诱惑者的角色），第二次餐厅中的场景，是未曾明言的第二场扮演。

扮演2。在这一未曾明言的扮演场景中，对称的过肩对切镜头取代前次疏远矜持的分立画面。但相当有趣的是，当两人为对方点了自己配偶口味的主菜时，出现了盘中菜的特写镜头，并从此盘平移到彼盘，再度移回。两盘相对摆放的主菜，成了缺席者的能指。多少带点反讽意味，两盘菜或两位缺席者成了场景中的主角。

王妈送错信一场之后，场景直接转换成苏丽珍的公司。第一个镜头是玻璃窗外大钟的特写，镜头稍稍下移到窗前，空镜中传来苏丽珍电话上的画外音："有没有说几时回来？……你猜他们现在在做什么？"这猜想，引发了第三次扮演——失败的扮演。因为扮演出他们心中的答案，因此他们无法使缺席者在场。于是，他们只能是自己。而他们、尤其是苏丽珍，无法允许自己作为"自己"与周慕云、而非被扮演的丈夫独处，更不要说亲昵。

扮演3。在"由美纪的主题"和升格拍摄的画面中，出现的是一组跳切镜头。小全景中的旅馆楼道，切为旅馆房间内枯坐的一对的中景。苏丽珍起身从后景中出门而去。切为从出租车后窗外拍摄的双人背影。跳切镜头的急促、跳跃，它对时间的省略，与繁复回旋的"由美纪的主题"和升格拍摄的画面对时间的放大，形成了精到有趣的错落。这一段落，似乎是对片头字幕的图示："那是一种难堪的相对。她一直低着头，给他一个接近的机会。他没有勇气接近，她转身，走了。"

## 花非花，或迷失的主体

扮演的场景，同时成为主人公、尤其苏丽珍的自我撕裂。扮演1里，那段有趣的对白——"我开不了口"——中的"我"，成了一个有趣的例证。此刻的"我"，似乎应该是苏丽珍本人——矜持地恪守着与其说是道德、不如说是自尊的防线；因此才有周慕云的应答："我明白。"但此时苏丽珍的"我"却更应该是她所扮演的"他的妻子"，"我开不了口"就意味着那女人不是或不可能是这段"通奸"关系中的主动者。是苏丽珍而非旁人（周慕云已经说过："事已如此，谁先开口无所谓了。"）派定自己作为诱惑者，以宽恕、赦免自己的丈夫，从而在近乎荒唐的心理自欺中保全自己的婚姻，因此才有她似乎无力取闹的发作："其实你到底知不知道你老婆是什么人？！"事实上，在第五次扮演、准确地说是预演——"你不要再来找我了"——之后，是苏丽珍主动："今晚我不想回去。"

更为有趣的，是这主体的迷失，或者说，是内心体认中"花非花、雾非雾"的迷惘——"此情可待成追忆，只是当时已惘然。"同时延伸到一个更"真实"的层面上，那便是苏丽珍、周慕云拒绝、至少回避正视他们的扮演同时是他们彼此间真实的相伴；他们显然强烈地需要这份相伴，而且不仅仅由于对方的缺席（芝麻糊的插曲和共处的24小时所形成的共谋关系）；他们始终明白自己在扮演、分析中，正一步步地坠入缺席者所处的情境之中。他们不允许，但无法自抑。影片以相当精当的视觉语言表现了这份更深切的迷失和自欺。旅馆房间中的镜头段落。"由美纪的主题"再度响起，始终是升格拍摄的画面。段落1，非常规机位的平移镜头中，我们看到了桌前周慕云灰色西装的背影，镜头移开去，我们在对面的梳妆镜（一幅三折镜——王家卫的品牌标识之一）中看到苏丽珍披着周慕云的西装在桌前改稿，继续平移，移入一片黑幕（镜头在黑幕中切换），从黑暗中移出时，我们透过窗框看到倚窗吃着什么的周慕云，后景处、焦点外，是桌前映在镜中的苏丽珍。持续的平移运动和黑幕中的切换，造成了两人空间中连接的幻觉。苏丽珍招呼周慕云，后者转身向景深处走去，镜头回移，

经过窗框、低垂的窗帘，落幅在窗外，红色的网格窗帘后，如同一个窥视者的目光，注视着后景中正在讨论文稿的一对，充满默契与亲昵。镜头切换，镜头2，一个长长的摇移镜头，首先出现在画面中的是伏案书写的周慕云的背影，继而摇出了镜中苏丽珍明艳的面容（挂在前景边角处的文稿，表明她正在阅读写成的文稿），周的背影抬头，镜中的苏对他粲然一笑。镜头继续摇开去，在三折镜的边角处半幅苏丽珍的面容后，出现一个似乎是遮挡的前景——不难辨认，那是长焦镜头的焦点之外，虚幻的、似乎开始融化的苏丽珍的双臂和腰身；摇成空镜后，镜头回摇，在苏丽珍背影的前景后面是三折镜中，两幅周慕云的镜像和一幅苏丽珍的折影，前景中，周慕云抬起眼睛，望向镜中的苏丽珍。镜头3，窗外，窗帘背后，从一处稀疏的网格中，我们看到中景处正在进餐的两人，周慕云讲着什么有趣的事情，苏丽珍倾听着，忘了吃东西，一脸明亮的微笑。段落4，中景镜头中，周慕云在老式唱机上放上唱片，切换为坐在床前的两人背后的摇镜，背影中，我们看到周慕云双手打着拍子，摇过苏丽珍的背影，我们看到三折镜中两幅周慕云的镜像，第三幅镜像是苏丽珍，她开心而仍有些羞涩地唱着（合唱《花样的年华》？）。机位的设置，使得两人的镜像都呈现在镜框下缘，散射光突出镜面的蒙尘。这是一个相当有趣的段落，是影片中唯——一个段落，两人作为他们自己，在一个可疑、暧昧的空间——旅馆房间中无间共处。张曼玉不断更换的旗袍，暗示着时间的更迭。他们享有着共处的快乐，但仍冰清玉洁，恪守着他们自己设定的底线："我们不会像他们那样。"但影像结构却将这快乐共处的前提，呈现为一份主体的分裂或成功的自欺。镜外的背影、镜中的容颜，与镜中的以及透过窗帘网格的窥视，在呈现他们的亲昵和交流的同时，将他们的"真身"呈现为"在场的缺席"。镜头2中，镜外苏丽珍优美的身体，虽占据了前景，却呈现为焦点外一块将融未融的色块，而镜中的笑颜却如此明艳清晰；段落4中，镜框下缘处两人的头像，切割或略去了他们的身体——欲望的所在。事实上，是在两人尴尬相对的24小时中，影片第一次系统地使用镜像。镜中像与照镜之人同在的画面，无疑直观地呈现了一个自我

分裂或曰形影相吊的时刻。于是，似乎未经任何过渡（只是"由美纪的主题"悄然消失，镜头转换为正常速度），进入了又一次扮演。

扮演4。作为一份微妙的变化和递进，这一次，苏丽珍"出演"她自己："你老实告诉我，你在外面是不是有了个女人？"事实上，这一双人中景、正常的机位、常规对切镜头构成段落开始，我们的确无法分辨，前景中那男人的背影究竟是何许人。因为他回答的措辞和声调："神经病！""谁跟你说的？""没有！"是那种已滋生了厌倦，但仍维持着和平的夫妻间的典型对话。直到轻轻的一记耳光。镜头反打，我们看到了对面的男人：周慕云。他以一种呵护、指导的语调，温和地责备："你怎么了？他都承认了，你还打得这么轻？"那是和睦夫妻间丈夫的语调。"再来！"于是重新来过。当男人（哪一个？）再次承认。女人的反应——片中张曼玉最精彩的表演之一——是如此的期艾、张皇而绝望。那是拒绝面对的真实降临的时刻，同时也是积蓄又预支的伤痛。反打镜头中，周慕云多少有些失措："试试而已嘛，又不是真的……是真的他也不会承认。"苏丽珍："我没想到自己真的会这么伤心。"她开始啜泣，终于伏在周慕云肩上痛哭。这是一个自欺破产的时刻。在这场扮演中，她出演了自己，扮演的结果是她接受了周慕云的肩头，因为扮演本身不再给她留有任何对丈夫的幻觉与回护的余地。因此，摄影机悄然地摇开去，在风鼓动着的窗帘的空镜之后，镜头落幅，中景处，墙上一条狭窄的镜中，男人抚慰着在自己怀中痛哭的女人——这身体终于接触的场景，仍只是两人越过障碍，彼此到达的幻象，因为女人仍只是在为另一个男人的背叛和伤害而哭泣。这遭背叛所造成的伤害感，仍作为障碍横亘在他们之间。当男人/周慕云终于直面他们间的真实：他们理解了那缺席的一对。他们也进入了和"他们"一样的情境："我相信自己不会像他们那样……原来会的……"苏丽珍："我没想到你会真的喜欢我。"周慕云："我也没想到。"但他们仍必须通过最后一次扮演——扮演自己/预演分手和别离，方才最终彼此到达。租车后窗中的双人中景的画面，苏丽珍的声音："今天我不想回家。"并倚在周慕云的肩上。

切换为特写，周慕云握住了苏丽珍的手。这一次，她没有抽开。切换为正面双人近景，仍是透过车窗玻璃的画面，两人亲昵而僵直的身体，如同一幅老照片中的构图。画面渐隐。

**一个人的战争**

在《花样年华》的影像结构中，所谓"缺席的在场"并不仅限于对四人、两组的情感错位/婚外恋的细腻呈现。而更为别致而缜密的，是它同样用于两人同在的场景之中。在影片中，苏丽珍、周慕云不仅不拥有视点镜头，没有彼此投注的目光，不曾"执手相看泪眼"；不仅必须将他们彼此间的情感隐藏在一次次的扮演之中；而且他们甚至从不曾在视觉呈现中共享同一空间。我们已经反复强调过，在电影的视觉语言中，画面空间的共享，意味着心灵、情感或意义空间的共享。而在《花样年华》中，爱情/婚外恋故事中的一对，却几乎从不曾在任何意义上分享画面空间。取代了常规呈现中的分切画面，相当独特地，王家卫将人物放置在同一画面之中，却"剥夺"了他们共享这一空间的可能。事实上，除了作为窗外窥视视点中的呈现或作为镜中像，几乎没有例外，所有的双人中景里，都只有一个人物置身在长焦镜头的焦点之中，而另一个则位于焦点外的朦胧中。无论是他们相向对谈，还是他们比肩而立，无论他们在银幕空间的身体何其接近，他们却从不曾享有一幅两人同样清晰可辨的画面。对白有着相当经典的形式：一问一答，但在画面上，人物却始终一实一虚。于是，对话更像是独白；或者说，他们从未说出自己渴望说出的；或者说，他们体面客套的说词中的真意无法到达对方或被对方拒绝。这一视觉结构的设定，使得他们共享的时刻，同样呈现为对象的"在场的缺席"或"缺席的在场"。正是这种细腻的视觉呈现，传递出那种广漠的孤寂或无助感，传递出比道德禁令强大得多的心灵桎梏。当不能自已的情感驱动终于使两人走到一起的时候，画面则以画框边角的切割或遮挡，再度将两人中的一个逐出共享空间。因此，我借用林白小说的题目，将这种视觉呈现称为"一个人的战

争"。其中相当突出的例子，是片中的最后一次扮演/预演。

扮演5。先是大雨、夜色中的全景镜头，周慕云、苏丽珍从雨中的小巷，说出了那番认可的话："我一直想知道他们是怎么开始的。现在明白了，原来很多事情是会不知不觉的。"在这场"摊牌"的对话中，两人并肩站立，没有视线间的交流，同时两人仍始终是前实后虚。当周慕云要求苏丽珍在丈夫归来之时给自己一点"心理准备"之后，镜头切换为空镜：雨中的街灯。空镜：地上的水纹。进入扮演。小全景，墙上铁栏的前景，苏丽珍走过，似乎是跟拍，摄影机随之前移，移入黑墙，再度显露出另一扇铁栏：周慕云所在的画面，苏丽珍入画，接着向景深处走去，转回，走向周慕云，却在中途走出了画外。传来了她的画外音："以后不要再来找我了。"同时，她的影子进入画面。镜头切换为苏丽珍的正面近景，周慕云的画外音："……我知道了。我不会再来找你了。好好守着你丈夫吧。"接着入画。镜头反打为周慕云的侧面近景，苏丽珍所在的位置被石墙所遮挡。切换为双人全景镜头，跳切为双人近景，周慕云握住苏丽珍的手，切换为特写：周慕云抽出手离去。苏丽珍的手紧抓着自己的手臂。摄影机由她的手摇成她面部的特写，张曼玉的精彩表演：她凄楚无助地望向画右，右侧纵深处，周慕云正远去。绝望歪扭了她的脸。切换为黑墙或黑幕。黑暗中，周慕云的画外音："别这样，别傻……试着玩玩嘛……别哭"（在这一场景中，间断出现的黑墙/黑幕，如同人物绝望、艰难，但仍有节制的呼吸：一明一暗，一开一合）。切换为特写：周慕云握住苏丽珍的手。画外苏丽珍的哭声，周慕云的抚慰："又不是真的。"摄影机再一次开始移动，移过黑墙，显露带铁栏的前景的小全景，中景处，苏丽珍在周慕云的怀中痛哭。切为近景，两人相拥的形象占据了画左1/2，左半幅是漆黑的夜色；左侧画框切去了周慕云绝大部分的身体。反打，占据了半幅画面的石墙遮挡了苏丽珍的形象。可以说，在这场最重要的感情戏中，绝大部分画面是双人镜头，但只有其中一个人是"可见"的。

## "命运"与时间

一篇网上反复转贴的文章《解读王家卫电影的十个关键词》（署名刘毅）中有一段颇为精彩的文字："命运是公平的，凡是你努力寻找的东西，它都会给你机会让你接触，但是命运同时是狡猾的，它会在给你的同时，让你和她擦肩而过。然后命运就会摆出一副无辜的样子说：'我已经给了你机会，是你自己错失了呀。'这个命运，叫做王家卫。"在影片中，尤其是在《花样年华》中，这位名曰王家卫的"命运"，同时化身为摄影机，将人物及其他们的命运连接在一起，又间隔开来。

## 相遇与错失

从第一场景开始，导演便让苏丽珍、周慕云一次再次地在狭窄的楼道中相遇并交臂错过。接着，是大家反复谈到的"由美纪的主题"中"走不尽的石阶长巷"。当"由美纪的主题"响起，升格拍摄的画面中首先出现的，是低机位俯拍镜头中苏丽珍提着餐盒的手和她优雅迈动的双腿，她走下石阶，摄影机跟摇，落幅，成为她独自向景深处的婷婷袅袅而孤寂的背影，切换为她站立在街头排档的近景画面。全景高机位镜头中，看到苏丽珍在后景中独自走上石阶，墙上长长的影子；在一个幽暗石墙的降摇镜头中，看到苏丽珍迎面走来，绕过街角的街灯，摄影机跟摇，落幅，苏丽珍从画左出画。空镜显露出街灯下墙上斑斑驳驳的小广告。稍后，周慕云从画左入画，摄影机跟拍，呈现他落寞而去的背影，当他消失在石阶尽头，摄影机平移向幽暗的泥墙（镜头在黑暗中切换），继续平移，看到周慕云独自吃着什么——第一次，摄影机的"连续"运动，在视觉空间上，将两人连接在一起。当"由美纪的主题"渐次弱化，镜头运动恢复正常，我们再次看到苏丽珍独自提着餐盒走回街角，在石阶上与周慕云侧身错过。间隔了五个场景之后，再次出现"由美纪的主题"中的升格画面。两人再度在转角的街灯旁擦肩而过，空镜停留在昏暗的街灯下。不久，灯下的光照映出了细密的急雨。周慕云从画左入画避雨，切为苏丽珍疾步走向排档。相

近的机位分别呈现两人以近乎同样的动作擦拭淋湿的衣服——经典的平行切换的镜头,以对称的呈现将两人紧密地联系在一起。画面中周慕云抬头望雨,切为苏丽珍望着空中的画面,仰拍机位中,苏丽珍事实上漫无目的地望向画面左下方的近景(或许是排档老伯的所在),切为一个朝向左下方摇降的镜头,落幅处,一个俯拍镜头,呈现中景处倚着墙壁独自吸烟的周慕云——仿佛呈现苏丽珍回望的视域之中。再一次,苏丽珍百无聊赖地坐等在排档的镜头之后,移动的摄影机俯拍雨中的石板路,切为两人相跟着走上公寓楼梯的画面。在相邻的两扇门前,两人有了关于对方丈夫和妻子的试探性的对话。三次重复,除了充分地营造那种寂寥、无助的状态,也完成了两人在视觉空间上的渐次接近——名曰"命运"的王家卫以摄影机运动和镜头的组接,将两人"拉扯"在一起。而在扮演5的渐隐之后,一个移动的空镜,首先显露出声源:正在播放点歌节目的老式收音机,直到周璇的歌声响起。透过厨房的门框拍摄独自倚在墙边的苏丽珍,她的身后,清晰可辨的,是那曾在这"对倒"故事中充当"道具"的电饭煲;镜头平移,以常规禁止使用的技巧——过墙镜头——穿过墙壁,一墙之隔,周慕云背对着苏丽珍枯坐,他的腿上,放着同一"出处"的电饭煲。镜头再度摇回,苏丽珍似乎极度疲倦地倚在墙上,直到周璇一曲《花样的年华》终了。尽管此前,两人间必定发生了什么——渐隐技巧的使用,表明对故事有意义的一段时间的略去;尽管同一镜头,甚至穿越墙壁将两人连接在一起,但这一段落起始处的收音机,充当了真正的第三者、一个播乱其间的小人,已将两人永远地间隔开来。一如周慕云的清醒认识:"你是不会离开你丈夫的。"况且她的丈夫对她仍有些许眷顾(生日点歌)。

毫无疑问,《花样年华》延续了王家卫电影的一贯主题:"逃避与拒绝"。《东邪西毒》中欧阳锋的说法:"要想不被别人拒绝,就要先拒绝别人。"同时,这个名曰"命运"的王家卫,无疑长于呈现人物面对"命运"时的无效的反抗和挣扎。让他们尝试去拒绝,却无从拒绝。当两人在命运、不如说王家卫设置的层层陷阱中一步步地陷落,他们仍在固守、

挣扎。一个有趣的段落,是苏丽珍在尴尬的24小时所形成的亲昵与共谋之后,曾试图再度拉开距离,因而拒绝了周慕云的邀请。但她终于无法忍受没有他的任何消息。于是,她冒险打电话到《星洲日报》社。伴着周慕云的同事/明哥接听电话的画外音,摄影机近180度摇拍午餐时分的报社,如同苏丽珍搜寻的目光。当她终于接到了周慕云的电话,在询问"你在哪儿?"之后,画面跳切为两个苏丽珍在出租车上的镜头,但当她进入了宾馆,13个快速剪辑的镜头:她在楼梯上奔上奔下,特写镜头呈现她疾走或奔跑的双腿,扬起的红色(欲望的色彩)风衣,显露了她内心的彷徨和挣扎。在第13个镜头,我们再度看到大门内的门童,似乎她终于离去了。镜头摇过斑驳的泥墙、黄色的窗框、红色的窗帘,显现出面容憔悴、独立窗前的周慕云。这时他背后传来了敲门声。他仍站立着(梁朝伟的精彩表演之一),片刻之后,垂下目光,脸上似乎闪过一丝笑意,相当沉着地抽了一口烟。略去了相见、相处的时段,接着,楼道尽头拍摄的全景镜头呈现景深处的告别。当周慕云关上房门,正面显露出房间号2046——王家卫同时拍摄的另一部影片的片名——之后,切换为苏丽珍向景深处走去。有趣的是,当苏丽珍前行时,摄影机向后升拉开去,以一个反向运动,表示了丰富暧昧的含义,是反讽苏丽珍誓约般的"结语":"我们不会像他们那样。"——"我们"正大步走向"他们"的情境?或是一个心理的表达:离去的人正受到返回的诱惑?……当苏丽珍走到后景中,画面定格,"由美纪的主题"响起。

毫无疑问,叙事的秘诀在于情节的延宕,而非发展、延伸。《花样年华》中,情节或曰情势,一次次地将人物推向他们的"宿命",但他们一次次地滑脱开去。像那尴尬的24小时之后,苏丽珍的结论是:"所以,真的不能一步走错。"前面讨论过的旅馆相会之后,是"我们不会像他们那样。"但每一次回旋,事实上成了一次感情的推进。如果说,他们在感情渐次接近,终于难于割舍,那么在影片的视觉结构中,他们却一步步地从空间画面中的交臂错过,发展为时间中的错失。最大的错失无疑是众多的影片讨论者都津津乐道的段落——那未及说出的心声:"是我。假如有多

一张船票，你会不会跟/带我走？"在点歌的段落之后，电话铃声中，一个长长的平移镜头掠过苏丽珍公司窗外的窗帘，直到显露出声源：白色的电话机。铃声停止了，画外传来的打字机的声音：苏丽珍在，她拒绝接听这个电话——她深知这电话意味着最后的抉择或诀别。接着，镜头切换为窗外大钟的近景，画外传来周慕云试图说出的邀请："是我。假如有多一张船票，你会不会跟我走？"再次出现平移镜头，掠过斑驳的泥墙、窗框，露出面无表情、独立窗前的周慕云。良久，他垂下头，似乎自嘲地一笑，或者只是嘴角的抽动，拉灭了窗边的灯，然后是第二盏、第三盏。当第三盏灯熄灭时，窗内一片黑暗，衬着明黄色的窗框，如同一个大幕落下的舞台。周慕云开门走出。切换为楼道中的镜头，稍俯的中景镜头拍摄站立不动的周慕云的背影。接着，镜头摇拉开。再一次反向运动。一次无处告别的告别。画面第三次渐隐。但镜头立刻切换为匆匆下楼的苏丽珍。跳切为她背对着三折镜的梳妆台，独坐在旅馆房间中的全景镜头。镜头长久地凝固着，画面上一片沉寂。切换为楼道中的小全景镜头，风鼓动着一幅幅红色的窗帘——人物动荡、空洞的内心？再次切入室内，似乎不曾移动的苏丽珍的近景镜头，这一次，背后的梳妆镜中，呈现两幅苏丽珍的背影。镜内、镜外，人物与自己的镜像，彼此相背。这是一个自我分裂，同时拒绝直面或无力直面的时刻。似乎很久很久（声带的沉寂，强化了这份漫长感）之后，张曼玉的另一处绝妙表演：一滴清泪夺眶而出。此时画外响起了她的心声："是我。假如有多一张船票，你会不会带我走？"尔后是新加坡的有意错过。再后来，是1966年香港的咫尺天涯。

### 王家卫的时间

作为导演/作者研究，王家卫的时间无疑是一个可以大书特书的主题。英国的中国电影权威评论家托尼·雷恩曾写道："王家卫也是一位时间的诗人。自全盛期的阿仑·雷乃之后，没有其他导演能否如此谐调地呈现记忆、情绪、感情的时间效果。几乎没有其他导演能够以形而上的时间感渗

透他们的作品……"(《画面与音响》)。如果我们以《重庆森林》作为这种时间之诗的范本,那么《花样年华》的时间呈现要节制得多。如果说,现代主义向后现代主义的演变的外在标识之一,是时间主题再度取代了空间呈现(《劳拉,快跑》似乎是成功的范例);那么王家卫、尤其是《花样年华》的时间,则是流逝中的凝固。最为突出的,是苏丽珍公司窗外的大钟,不断出现在画面甚至众多的特写镜头中,但它几乎从不标识或传递任何叙事内外的意义,于是,它与其说是时间的呈现,不如说,是呈现时间的无效。一句极漂亮的中文影片描述相当传神:"一眨眼间移步换景,声色不动中流年暗渡。"的确,王家卫所关注和长于营造的,是关于"记忆、情绪、感情的时间效果",而不是真实的时间流程。毋庸赘言,"由美纪的主题"七度出现,升格画面直观地呈现了时间的放大和心理的延迟:那是孤寂与绝望的时间,那是相遇与希望的时间。正像我们曾经提到过的,98分钟长的影片中仅仅使用了五次画面渐隐(包括片尾中的一次),在跳切、跳轴镜头不断造成空间迷惑的同时,直接切换的场景同样造就着时间的错乱。然而,正是这份迷惑与错乱之感,传递着怀旧的凝视与人物的动荡内心。一个有趣的细部,间或展示着王家卫的时间魔术。那是离去的动作。我们曾经分析了苏丽珍、周慕云分别离开旅馆房间时的反向运动。这里,我们再看一下扮演1结束时的分手。双人中景里,苏丽珍在突然发作后闪身离去,接着切换为小全景,同样的位置上,苏丽珍闪身离去,周慕云独立在那里,望着苏丽珍离去的方向。在不同的机位/景别中,苏丽珍的突然离去被两度呈现,一次微观的时间放大。而在他们两人第一次谈起共写武侠小说之后,周慕云先行离去。铁栏前景的双人中景中,周慕云离去,反打小全景镜头中,周慕云离去,切为相近机位中,苏丽珍迎着摄影机走来。三个短短的镜头之间使用了技巧:溶。于是,不仅前两个画面中时间有所重叠,而三个镜头间的"溶",同样朦胧并重叠了这分手的一刻。

或许凸现了王家卫时间感的段落之一,是影片的尾声。关于这个在吴哥窟中结束的段落,王家卫本人有相当不同的说法。说法1:是"出于偶然。

我的出发点是这部电影需要某种视觉上的反差,这有点像写室内乐,需要有一种基于对立的平衡。所以我觉得在影片的结尾处,它需要一点更自然、更富历史感的东西。"(记者谢晓《关于〈花样年华〉》,《南方都市报》)说法2:"其实,影片中所讲述的这个故事,不单单只是一个我们虚构的爱情故事,还是一个关于过去的、时代的故事。我希望在这部戏里看到一个虚构故事的同时,看到虚构与写实进行的对比……在拍摄那天,刚好有一个寺庙的和尚,我想这刚好是一个总结,是一个对比。有一些东西是永远不变的,有些东西会过期。这就是我的想法。"(张会军《与王家卫谈〈花样年华〉》,《电影艺术》)无论在哪种说法中,都隐含着时间、历史与时间的跳脱。

新闻纪录片的段落之后,切入了全景中的吴哥窟石窟门,门边倚坐着身着黄色僧袍的小沙弥,一种空寂辽远之感。切为石壁上一个石洞的特写,片刻之后,一只手指入画,抚摸着小石洞的洞壁,切为周慕云的侧面近景,他低头注视着石洞,画面上只有风声和鸟鸣。良久,他俯身在石洞上,向它一吐心中的秘密。就在周慕云俯向石洞的同时,"吴哥窟的主题"响起。伴着"吴哥窟的主题",摄影机近180度摇拍巍峨的古老石窟,周慕云只在画面左下方的边角处。摄影机从周慕云背后推成特写,切为大特写,手与倾诉中的面颊。切为全景,周慕云大步走来,自左下方出画,切为全景,逆光中,周慕云大步走来。此后是8个空镜,从不同角度拍摄石窟,第5个镜头在前移中拍摄填塞着青草和泥土的石洞。第8个,也是影片最后一个镜头,则是在长长的平移镜头中呈现的断壁残垣,当"吴哥窟的主题"终了,镜头仍在延续,画面中音乐可听到一片鸟鸣,直到画面渐隐。

毫无疑问,这是一种错落,一份对比。微末的个人隐秘情感与跨越若干世纪的石窟,人类的速朽与自然的永恒,幽闭的内景与开阔的空间,填充在石洞上的芊芊青草与石壁上千万年的刻蚀……但同时,怀旧和物恋的表达,在尾声中得到了提升。人类的故事或全球的视域。但对我说来,无法忽略的是,尾声中,法国总统戴高乐造访柬埔寨的新闻纪录片与吴哥窟的倾诉场景间的拼贴。正像王家卫的第二种说法,这里有虚构与现实的

组合。如果我们仍以关于"六十年代"的怀旧和物恋的表达，作为影片的主部，那么相当引人注目的，是影片的"大结局"选在了1966年，选在了柬埔寨。那一年，柬埔寨最终挣脱了法国殖民者的统治，完成了民族解放运动中的独立建国。戴高乐的来访，正是这历史事件中关键的一幕。伴随着柬埔寨殖民统治的结束，香港作为亚洲最后的殖民地的意义开始凸现，所谓英国殖民统治下"香港四十年的好时光"（香港影评人语）开始显露出危机。1966年，也是中国爆发"文革"的一年，它对近在咫尺的香港的冲击和威胁可想而知。当我们在开始的时候，讲到《花样年华》所书写的"六十年代"是如此可疑之时，我间或忽略了一个重要的元素：这是一个小资"部落"、中产阶层的故事。在这一层面上，张曼玉那繁复、一丝不苟的发型、旗袍与梁朝伟的造型，间或成为他们的阶级身份的明证。而这一阶层，始终是太平盛世中的社会中坚，是社会的骚乱、苦难、变迁最后触动的阶层；而他们又无疑是大时代的边缘人，在某些角隅中避过时代的风雨。但1966年，似乎是时代的风云掠过这些人头顶的时刻，因此才有孙太的再度移民美国。然而，无需再次强调，重要的是讲述神话的年代。2000年，置身于香港的王家卫，以1966年、终结殖民统治的柬埔寨来终了自己的故事，相对于1997年终结了殖民统治的香港，便显露了某种至少是政治潜意识间的言说。而此间的"有一些东西是永远不变的，有些东西会过期"，便似乎不仅是石窟与爱情故事间的参照，也是所谓人类永恒主题与二十世纪的历史变迁间的参照。

怀旧的书写始终是某种羊皮书上的书写。它抹去了历史的书写，重写上今日的文字。因此我们的阅读便必然是双重和多重阅读。或许这正是这部影片未能打动我的深层原因。

<div style="text-align:right">2007年秋</div>

# 侯孝贤的坐标

## 坐标的设定

对侯孝贤作品进行深入解读是一种冒险。这并非因侯孝贤的电影世界是某种精心构置的迷宫。相反，侯孝贤的影片始终从容、平实，一份尘埃落定的淡泊；书写痛楚与迷惘，却尽洗自恋与矫情的感伤；直面历史与创伤，却仍是有承担的坦荡与从容。称解读侯孝贤作品为"冒险"，并非指此方歧路丛生，而刚好相反，是由于太过清晰的解读路径的诱惑。

其一，是"作者电影"或曰"电影作者"的阅读诱惑。作为一个极为成熟且优秀的电影导演，侯孝贤的作品序列，至少从为他赢得了国际性声誉的《风柜来的人》直到2004年的《咖啡时光》，绵延着一条极为清晰的个人书写或曰风格的痕迹。从某种意义上说，侯孝贤是为欧洲国际电影节所命名的华语电影乃至亚洲电影中最著名的电影作者之一。用法国导演、影评人奥利弗·阿萨亚斯的表述，便是"仿佛他的每一部电影，他每一个主题的扩大，都铭刻在他个人身上，仿佛他作为个人的质地本身，最后都被其作品的素材所感染和侵袭"[1]。在欧洲、尤其是法国的文化视野中，侯

---

[1] [法]奥利弗·阿萨亚斯（Olivier Assayas），《中外皆然的侯孝贤》，林志明译，p.7，收入《侯孝贤》一书，奥利弗·阿萨亚斯等著，法国《电影手册》编辑出版，1999年，林志明等译，台湾电影资料馆，台北，2000。

孝贤的电影是充分原创的,因而也是电影的本体。如让－米歇尔·付东(Jean-Michel Frodon)所言:"侯孝贤的作品质疑了电影所有的基本元素,也和欧洲所传下的小说或戏剧艺术传统决裂,这使它似乎身置现代电影问题的核心""侯孝贤的电影是一处历史、地理、中国文化制作的电影,而不是以其他电影制作的电影。从这个角度来说,他和(二十世纪)二、三十年代的伟大形式的发明者比较接近,如(弗里茨·)朗、茂瑙、德莱叶、苏联形式主义者,与1950年代中期崛起的新浪潮反而较远,因为后者乃是诞生于长期的电影传统(法国、美国、意大利、日本)"[1]。就二十世纪八十年代中后期开始浮现的一波又一波华语电影与伊朗电影新浪潮而言,作为"典型"的"电影作者",似乎唯一和侯孝贤相近的,是伊朗导演阿巴斯·基亚罗斯塔米。而就纵向的历史脉络而言,与侯孝贤在亚洲电影中的位置最为接近的,是日本电影导演小津安二郎;因此,延请侯孝贤前往拍摄《咖啡时光》以祭小津百年诞辰,无疑是一个充满默契的选择。

其二,却是詹明信所谓的第三世界"国族寓言"式的解读脉络。其中"台湾三部曲"(《悲情城市》《戏梦人生》《好男好女》)成了看似极为恰当的切入点。以此为解读者上溯或顺流而下的中转站,便揭示出侯孝贤电影序列的另一番面貌——以二十世纪最后20年的台湾为主轴,上溯至日据时代、光复初年的台湾社会——一段被重写的历史,一份再度显露血痕和创楚的记忆,某种厚重丰盈又重重纠结的情感结构。

在此,这两种轻车熟路却南辕北辙的解读脉络显然有着不同的言说空间:国际(准确地说,是欧洲)视野中的"作者电影"的阐释或"电影作者"的命名,与台湾本土的"寓言"式解读。有趣之处在于,表面看来这两种阐释/命名似乎只出自阐释策略与侧重的不同;但事实上,它们却有着判若两然的历史语源与实践内涵。

---

[1] [法]尚－米榭·佛若东(此为台译名),《在凤山的芒果树上,感觉身处时间和空间》,林志明等译,p.27,《侯孝贤》。

可以说，问世于战后的"作者电影"始终联系着个人、风格与审美的维度，犹如早已经昭告死亡的、古老的"作者"/上帝在电影这一年轻的躯壳中还魂。作为一种命名机制和批评实践，"作者论"以选择性地命名好莱坞导演为起始，而实际上成了欧洲（西欧）内部的文化事实。或需赘言的是，自二十世纪五、六十年代之交，"（电影）作者论"（auteurism）作为"艺术电影"或曰"电影艺术家"的代名词，已在约定俗成之中，成为朝向以美国好莱坞电影为主部及范本的世界商业电影的抗衡或曰另类电影规范，并渐次形成了以欧洲国际电影节为中介的命名机制。所谓"世界电影"中的、并非势均力敌的两大脉络：好莱坞/商业电影和法国/西欧/艺术电影，同时是区隔、覆盖全球电影发行、放映与评介的两大系统。诞生于1960年代火焰与灰烬中的"电影作者"或"作者电影"，尽管相对于好莱坞所标举的、普泛性的（美国）价值，意味着某种批判、至少是间离的位置或姿态，但它同时意味着（欧洲的）伟大的人文主义传统、某种关于"个人""审美""原创"的超越性规范。如果说，它一度点染着其诞生年代的激进色彩，那么这份激进，更多是在"个人即政治"的意义上，成为某种后现代政治的实践。

与"作者论"匿名的地域性限定不同，对文学艺术文本的国族寓言式解读理论，从其提出之日起，便有着它的凸现的政治地理学前缀："处于跨国资本主义时代的第三世界"。那是一种相对于欧美世界而言"滞后"的书写方式——"舍伍德·安德森的方式"。它首先是历史的、社群的、政治的；"甚至那些看起来好像是关于个人的和利比多的文本，总是以民族寓言的形式来投射一种政治，关于个人命运的故事，包含着第三世界的大众文化和社会受到冲击的寓言"。因此，"作者论"与"国族寓言"，便成了两种难于共存于一位艺术家作品序列的评价标准与阐释机制。此间的差异不仅显现为巨大的"时间"差：现代化进程与后工业社会；而且是地域区隔：西欧、北美与第三世界。

面对着关于侯孝贤电影的双重、却南辕北辙的阐释路径与诱惑，或许首先需要（补充）设定的，是冷战-后冷战的历史坐标。这不仅意味着将

侯孝贤电影放置到冷战、后冷战的历史参照之中予以解读，不仅意味着以另一路径将"电影作者侯孝贤"再度政治化，而且意味着首先将电影"作者论"及"第三世界国族寓言"说的命名、阐释策略放置在这一历史参照之下。一如"第三世界"这一概念的提出与流变的过程，电影作者论与国族寓言式的解读的产生都在冷战这一特定的历史时段之中。而以欧洲国际艺术电影节为中介，亚洲/华语电影在世界舞台上的登场则直接联系着冷战－后冷战世界格局的剧变。而联系着非欧美的或第三世界电影的另一重要的历史参数，则是与冷战同时发生、并与冷战的历史复杂地纠缠在一起的前殖民地国家、地区的民族解放运动与此间的解殖命题。

"第三"这一序号的出现，其本身便是冷战格局中的产物。姑且搁置对第三世界这一概念的产生与歧义的历史追溯，所谓"第三世界"始终指称、联系着亚洲、非洲、拉丁美洲大部分国家和地区的"不发达"的事实，联系着介于美国为代表的西方阵营与苏联为代表的东方阵营之外的第三种存在。在此，笔者只是要指出，即使在冷战岁月中，也始终存在着不同语境之下、不同言说层面之中的"第三世界"。它首先是大部分亚非拉国家和地区的主体言说，借助万隆会议或不结盟运动，借助毛泽东意欲打破中国内地腹背受敌的状况而提出的"三个世界理论"，借助泛非（洲）运动和泛拉丁美洲主义，在二战之后重绘的世界地图上，广大的"不发达"国家和地区尝试在将"人类"一分为二的冷战格局中，获取自己的生存、言说与共同行使主权的位置。其次，则是美苏争霸战所建构并询唤出的"第三世界"，经由军事、政治的介入与援助，经由意识形态的渗透宣传，成为两大阵营所谓"人类圣战"争夺的利益客体与尚未确认的势力范围。第三，也是与我们的论题直接相关的，则是战后欧美批判知识分子与批判理论中发生的、一次"语义的、地理的"朝向第三世界的转移；在此，"第三世界"成了其欧洲文化的自我批判及从冷战结构中突围所必须借重的"他者"。从某种意义上说，正是阿尔及利亚的独立之战在法国所造成的政治与精神危机直接、间接地助推、催生了法国电影新浪潮及其"作者论"。而提

出第三世界国族寓言的《处于跨国资本主义时代的第三世界文学》一文所尝试实践的，则是西方"总体制度内的飞地抵抗"，为第三世界的民族主义申辩，对国族寓言式的书写凸现，其本身正是西方或曰美国文化内部的"他性政治"，是冷战年代非此即彼的结构之外的社会与文化支点。

有趣之处在于，在整个冷战年代，是苏联－东欧的社会主义现实主义电影/蒙太奇学派与美国的好莱坞电影工业分别占据了全球电影市场的多数份额；于战后欧洲的废墟与多重复兴与危机中诞生的一浪又一浪的"新浪潮""新电影"实际上已然是冷战格局中强势电影中的第三项。而以苏联解体、东欧剧变为标识的冷战终结，曾经"三分天下有其一"的苏联－东欧的电影系统，在一夜之间化为乌有。昔日波兰/东欧导演基耶斯洛夫斯基，由西欧三大国际电影节背书，被命名为二十世纪最伟大的欧洲电影作者之一，并最终改籍为"法国导演"的事实，似乎无言地昭示这一历史的登台退场，昭示着世界范围内的胜败兴衰与战利品的归属。

然而，冷战终结、苏联－东欧电影的消失，并未如欧洲的弥合一般地令欧洲艺术电影重获昔日辉煌；相反，早在冷战终结之前，伴随着新自由主义在英美的确立，好莱坞作为超级跨国公司便如冲垮众多的国别电影一样地冲击着欧洲的本土电影市场。在二十世纪的最后20年，欧洲艺术电影在经历着萎缩的同时，开始以欧洲国际电影节为中介，启动了"引荐"、指认非欧美或曰第三世界电影艺术家及电影作品的全球机制。

姑且搁置此间的欧洲与第三世界间的权力关系，搁置这一逆行的"黑暗之心"的文化旅程的意涵，这一引荐、命名行动的吊诡之处在于，对第三世界电影艺术家的选取与命名固然多少参照着他/她及其作品与其社会政治体制（持不同政见）及电影体制（独立的或地下的）间的关系，但作者论的超越性规范与标准却同时使这些文本"之外"的元素成为匿名的或隐形的存在。西欧国际电影节无疑分享着诸种欧洲、美国、联合国的国际文化奖项在冷战年代所独具的政治声援或"现代化"启蒙的功能，但这一功能却因"作者电影"在冷战岁月中所出演的多重角色——欧洲的（区别并

抗衡与美国/好莱坞的)、批判的、左倾的,而呈现出更为繁复的色彩。而登场于欧洲国际电影节的非欧美/第三世界/亚洲/华语电影,则置身于多重主、客体的关系之中。

也正是在这多元的坐标之下,侯孝贤电影呈现为一处丰富的、影像与意义的光谱。相当有趣的是,1983年,侯孝贤以他的第四部作品《风柜来的人》开始了他"作者电影"序列、也是"台湾新电影"之际,也是大陆青年导演以《一个和八个》开启了名曰"第五代"的"中国新电影"之时。似乎极为偶然地,为冷战分界线彻底隔绝的海峡两岸同时出现了艺术电影运动。在此,无需赘言台湾新电影以"乡土电影"为先驱,而大陆第五代则以第四代的青春感伤故事为前导;无需赘言,当飘零都市、归来复去的个人开始在台湾银幕上浮现,大陆银幕上出现的,却是极为自觉的国族寓言的书写。或许需要补充的是,两岸同时涌动的艺术电影浪潮,不仅指称着大量艺术新人的登场,不仅意味着华语电影开始经欧洲国际电影节的引荐而为世界瞩目,而且伴随着本土电影工业的持续衰落与本土电影市场的崩溃。这与其说是两岸"新电影"的罪疚,不如说,新电影的出现、本土电影工业的衰落,原本同是两岸社会剧变在即的症候。

从某种意义上说,二十世纪八十年代,正是延续之中的冷战格局与全球新自由主义的启动,特许了海峡两岸的一次深刻的社会民主化进程。在不同的威权时代之后,社会抵抗力量的涌现与集结,展开了一幅允诺着超越、变革与和解的前瞻图景。置身于冷战冲突前沿的"中国",在经历了极为酷烈的岁月之后,某种后冷战情境"超前"莅临。和诸多晚发现代化国家和地区一样,海峡两岸这一巨变的发生,首先以文化艺术为先导,其中文学、艺术家出演着重要的有机知识分子的角色。此间,一个并非偶然的症候是,知识分子、艺术家对社会政治的直接或间接的介入性文本,却大都以非政治化表述为其基本特征。这不仅由于非政治化文本实践着对威权社会中的官方说法/主流意识形态的偏移与疏离,而且类似非政治化表述常成功地在特定语境中获得另类政治认同,呼唤或建构出新的认同的政治

学。或许，正是在这一层面上，侯孝贤的"作者电影"序列，在其"纯粹的"个人化书写的起点上，开启了台湾电影的、特定的文化政治实践。

耐人寻味的是，二十世纪八、九十年代之交，当苏东剧变、资本主义阵营不战而胜，世界进入了所谓后冷战时代之后，某种后冷战时代的冷战情势却渐次在东北亚、台海两岸凸现出来。这不仅由于中国是蜕变中的最后一个社会主义大国，而且由于柏林墙倒塌之际，冷战分界线依然在南北朝鲜、中国大陆和台湾之间横亘。旨在养护这条边界线的美军诸军事基地不仅继续存在，而且事实上在整编强化之中。而沿着这条冷战年代的政治、军事分界线，注重不同指向、不同诉求的民族主义政治实践，则使这一地区频繁成为全球最紧张的区域之一。这正是在这一特定的情势下，海峡两岸的艺术电影导演群落却在创作和文本自身的迷失与寻觅之间，开始了不同层面上的再政治的过程。犹如侯孝贤本人，其影片以《悲情城市》为一个华美且沉郁的转身，在于历史浓重的暮霭中渐行渐远之际，并非突兀地开始了旗帜鲜明的现实介入的行动。

## 记忆的印痕

或许牵动着欧洲人的电影记忆，或许不期然间触动了国际电影节命名机制中的欧洲怀旧情愫，侯孝贤的影片令人记忆起"作者电影"的倡导者与自觉的实践者特吕弗的影片，尤其是他的"安托万系列"[1]；自《风柜来的人》到《尼罗河的女儿》，侯孝贤的影片序列书写着个人的记忆，并

---

[1] 法国新浪潮的"三剑客"之一弗朗索瓦·特吕弗（François Truffaut）在于1959年拍摄了准自传体电影《四百下》（Les quatre cents coups）之后，在20年间持续与片中小主人公的扮演者让-皮埃尔·莱奥（Jean-Pierre Léaud）合作，拍摄了以安托万（Antoine Doinel）为主人公的系列影片：《20岁的爱情》（Love at Twenty, 1962）、《偷吻》（Stolen Kisses, 1968）《床笫风云》（Bed and Board, 1970）、《爱情狂奔》（Love on the Run, 1979）。

以复沓回旋的成长故事绵延出一道道记忆的印痕。但迥异于安托万系列的自恋、伤痛与调侃的基调，侯孝贤的影片绵密、悠长，如同一次尘埃落定时分的怅然回眸，一段血色凝结处隐忍的创楚，一脉一莞尔间的苍凉。那是一段段尽洗自恋与矫情的青春叙述。直到血迹斑驳、回声萦绕的历史记忆近乎突兀地在《悲情城市》中闯入。经过《戏梦人生》那别样的个人记忆，此后的侯孝贤电影似乎始终在与历史的幽灵纠缠，《好男好女》中与历史的记忆再度遭遇的追索，托举出的只是空荡的历史祭坛；与此同时，试图逃离的梦魇般的过去，却一次次在现实中追杀而至。唯有《海上花》成为一处例外：在一座密闭悬浮的舞台上，出演了一段氤氲华美的幽灵岁月。犹如《海上花列传》原本是一阕断音，租界里的长三书寓原本是一处飞地，《海上花》—张爱玲—胡兰成—朱氏姐妹—台湾新电影，原本是一段"花忆前身"[1]。

可以说，侯孝贤的影片始终萦绕在记忆之中，向记忆追索或追索着记忆。他始终在寻找和记述着那逝去的"最好的时光"。致使日本电影学者莲实重彦（Shiguehiko Hasumi）有此一问："侯孝贤电影中当下的缺席或不在意味着什么？"莲实先生对此的回答是："二次世界大战纷扰动荡的年代中，台湾从一个日本殖民地回归成为大陆的一部分，对于幼年时代即离开大陆来到台湾的侯孝贤而言，现在式就这样历史性地永远地失落了。侯孝贤在很久以后才意识到这点，然而，现在式的失落与缺席却成为他经历少年时期重要的生命经验；现在既然是无法可触及的，他便转向了那个他所不曾经验过的台湾的历史与过去。1987年解严时代的来临发挥了推波助澜的力量，在侯孝贤的历史三部曲中所细致刻画的'悲情'，可说是他个人记忆及其身处年代的集体记忆中关于这一失落感的深刻表达。"[2]但换一个

---

[1] 朱天文小说集。中有长篇《自序：花忆前身——记胡兰成八书》，细述自己与胡兰成、张爱玲间的渊源；台北：麦田出版公司，1996年。

[2] 莲实重彦，《当下的乡愁》，p.72，《侯孝贤》。

角度，引入冷战历史的坐标，我们不难看到，在日据/光复这一坐标轴线之畔，是国共/冷战/海峡对峙这一基本参数的在场。而对于一位"个人层次的大事记作家（chroniqueur）"[1]而言，侯孝贤在他的童年、少年的全部成长经历中所遭遇的，似乎却正是一个始终封闭而悬置的"现在时"，那是一段"暂居"、一处永无终了的等候、一次家族迁徙中无尽的驿站滞留。如同凤山家中那轻便而非耐用的竹家具——为了随时迁徙或弃之不足惜；而作为一个用光写作的史学家，那间或可以读作当代台湾的某种寓言式情境，一堂竹家具微末且遥远地呼应着"中正纪念堂"中的悬棺，呈现一次久久延宕中的瞬间时刻，一个固着且无法伸延的悬置状态。如果说，日据/光复将台湾的二十世纪一分为二，那么冷战的分界线，则不仅形成了台海两岸的空间分割，而且使朝向中国的历史回归与重续成为空洞且荒诞的叙事。如果说，冷战的格局，阻断或曰空洞了台湾社会的历史纵深，那么回归故里/"反攻大陆"的长久、或许是永久的延宕，则将明天/未来恒久地植入了浓重的雾障之中。正在这一视点中，侯孝贤的早期电影呈现了某种遭闭锁的现在时，挣扎延伸开去，却奔突碰撞在如同玻璃墙般的阻隔之上。因此，侯孝贤前期电影中那重复出现的列车、铁路，那站台上的等待与徘徊，那来而复去的旅程，固然在空间层面上呈现了某种海岛生存，同时在时间与意义层面上，象征着断裂与悬置。如同《童年往事》中那挽起包裹试图徒步过桥返乡的祖母，显现着关于台湾命运或反攻大陆之许诺的无稽感的寓言意味。

如果参照影片制作的年代与时序，而非影片所讲述的年代排列，电影作者侯孝贤为我们讲述了别样的成长或曰长大成人的故事。那是些无父之子的童年与青春。所谓无父，并非肉身之父的缺席或亡故，相反，父亲始终呈现在家居内景（而非任何外景）之中，无语、瑟缩，犹如某种空间的陈设。那非但不是权威或阉割力的所在，倒更像是遭遇历史阉割后的畸

---

[1] [法]尚-米榭·佛若东，《在凤山的芒果树上，感觉身处时间和空间》，p.27，《侯孝贤》。

存。在《风柜来的人》中，父索性是一个行尸走肉般的痴人；在《童年往事》中，父总是默默地独坐在书桌前，也就在那里无言地辞世；而在《恋恋风尘》里，那入赘妻家，因而始终无声、无名的父亲，在故事的原型主角吴念真本人执导的《多桑》中被赋予自觉的国族寓言的书写与阐释。侯孝贤电影同时是无父却并非恋母的故事，尽管《童年往事》中，那遗精之夜遭遇母亲独自垂泪修书的场景简洁而隽永，但侯孝贤多数影片叙事情境中的母亲，甚至无力尝试代行父职，便早已在无穷的重负与操劳间枯萎。侯孝贤电影中的父亲，与其说是某种历史阉割力的所在，不如说其自身便是遭受历史阉割的象征。然而，父亲这一"在场的缺席"，几乎无法在精神分析的意义获得阐释，相反它只能在遭遇历史暴力隔绝、断裂的血缘家庭脉络中寻找解读的可能。于是，在家庭场景中凸现出的祖母或（外）祖父，与其说是连接记忆与历史的桥梁，不如说其本人便是种种历史的残片。于是，侯孝贤前期影片中的少年人便在粗粝、平实的现实中独自挣扎长大，并将遭遇纯洁、青涩、终于无果的爱情。然而，显然不同于欧洲成长故事的哲学、心理学阐释与叙事惯例，无父的童年或无果的恋情，在侯孝贤的电影中并未成为青春与成长的阻断。有如《风柜来的人》的结尾处，主人公在绝望却如狂欢般的迸发（"做兵大甩卖"）中，认可了命运；《恋恋风尘》中，则是在无声饮泣的心碎之后，返归那山间的家中，身着昔日恋人亲手缝制的衣衫，走过在榻榻米上熟睡的母亲，在后院中与老迈的外祖父闲话起气候收成。然而，在象征层面上，使侯孝贤成长叙述成为某种断音的，却刚好是那些穿越了青春阴影线之后的男儿的故事。一旦侯孝贤的主人公长大成人，他所面对的却是一个不再属于他、甚至无法包容他的世界。他所面对的只能是某种社会的谋杀与彻底否定的力量。

若暂且搁置侯孝贤不同影片所书写的年代，那么我们间或可以将侯孝贤的书写放置在某种男性的双重书写的脉络之中。一边是在青春的躁动、无父亦无母的孤零间摸索成长的少年，是青春的残酷与冷漠；一边是迷人的血性男儿，成熟练达、性情中人、有承担、有操守、重一诺。但前

者却从不曾与后者形成任何、即使是象征层面的父子关系，相反后者更像是前者的理想人格与镜中偶像。如果说，这偶像有着侯孝贤个人生命史的印痕，间或有着武侠小说或警匪片的文化语源，那么他同时在另一意义层面上充当着历史的载体，又是历史的幽灵；他负载着历史的绵延，同时印证着历史的断裂。即使在影片的语境中，他处处表现为真男儿，但却在狰狞、赤裸的时代面前显露出不合时宜。如果说，在《悲情城市》中，"他"作为长兄文雄——一个时代的背影曾与历史一起登场，那么"他"同样在新时代血腥的揭幕式中死去。如果说，这多少是强盗片的惯例，那么，在《好男好女》中，那尝试背负起时代、历史的钟浩东，甚至更像是一个结构性的缺席者；而在"现实"时空中死去的阿威则是一个寻不得、避不掉的记忆中的幽灵。而在"新"时代、在大都市中，"他"甚至不能片刻占据舞台中央，而只能屈居角隅处，成为十足的边缘人。那便是林晓翔（《尼罗河女儿》）、阿威（《好男好女》）、高（《南国再见，再见》）。"他"一次次地在侯孝贤后期的影片中被杀害——为不同的敌手：曰正或邪，曰黑社会或政权。而在侯孝贤协助筹资、参与编剧并担纲主演的《青梅竹马》中，他本人出演了这死亡的结局。在被弃的、老式的、黑白电视屏幕的光影中，在早已被遗忘的光荣与梦想里，阿隆默默地死在大都市的垃圾堆旁，无言地诉说另一次历史的残酷放逐。

也就是在这里，侯孝贤电影显露出他独有的书写风格：他书写爱恨生死的人生际遇、大波大澜的社会剧目，却似乎始终闪身错过那些戏剧性/悲剧性的时刻。那些深刻且血渍斑斑的记忆印痕，常常成为延宕良久之后的、近乎突兀的闪回段落，如同年深日久之后的他人转述，似乎来自生命或历史的悠长回声。如侯孝贤所言："世间并没有那么多阴暗跟颓废，在整个变动的大时代里，生离死别变得那么天经地义不可选择，像河水涓涓而流。"如果说，这无疑成了侯孝贤电影至为迷人的叙事风格，并且确乎成为某种相对于欧美世界不同的生命或曰哲学呈现，那么它同样在不期然间展露了某种历史症候：在冷战年代漫长的戒严中度过的台湾岁月，酷烈冲

突的时刻确乎在可见的社会景观之外，在无语的深处。已有众多的论者讨论过侯孝贤电影的长/景深镜头，它不仅构成了侯孝贤影片那悠长、从容、如远方传来的谣曲般的叙事节奏，而且构成了侯孝贤电影内在的叙事距离——但不是一份漠然的远观，不是任何超然的抽离，而是漶满开去的、带暖意的痛楚，是怅然却坦荡间的不舍回眸。有趣的是，这是一处反观中的反观，一段叠加中的距离：那是为1940年代中国作家沈从文所唤醒的、记忆中的凤山芒果树上的孤独眺望[1]。而这位沈从文则在二十世纪四、五十年代中国的大转折中选择无言的拒绝姿态。于是，这份纯粹且原创性的电影语言，便无意间显影了别样的历史与认同的脉络：并非单纯的国族的认同，而更多的，是一种个人的姿态，一份逃离中的迫近。

尽管侯孝贤的前期影片似乎讲述着个人甚或自我的故事，但其大部分影片中都有着旁知视点中的叙事人。叙事人的旁白、日记、书信，为这些主要是男人的故事，提供了女性的声音和视点，为那些戏剧/悲剧性时刻的视觉缺席提供了声音的补白或留白；同时以叙事人别样的叙述和他/她本人别样的故事，错落出那并非独一无二的个人、历史故事。事实上，在侯孝贤电影中，不断地构成节奏与结构的有偿与延宕感的，不只是长镜头，而且是他那常常在剧情结束之后的绵延，一种似乎为经典剧作法与叙事惯例所否定的倒高潮式的余音或尾声；犹如爱情的断念不曾中断或永远阻塞了侯孝贤主人公的成长，主人公的死亡，也不会永远落下历史乃至故事的帷幕。正如《悲情城市》的结尾，文雄、文清身后，宽美的来信用家常的口吻，补述了文清和她的决断与诀别，报告了孩子的成长；而在沉沉的夜色中，重复出现的、屋外窗前的正面全景机位中，灯光下林家晚餐的场景再次出现。但那与其说是以主人席上的空落，凸现着现实主义史诗剧惯常的一个旺族的衰落史，不如说它正旨在通过往来添饭的小辈的身影，预示着生命之河仍在劫难之后流淌。年青一代将长大，尽管那将是另一个时代，

---

[1]　[法]奥利弗·阿萨亚斯，纪录片《侯孝贤画像》(*Un portrait de Hou Hsiao-Hsien*)，1999年。

另一个、也许是迥异其趣的故事。或许，正是在这留白与延宕之处，侯孝贤以一份举重若轻中的无言传递着生命与历史的惊心动魄之感。

## 历史的追寻与逃逸

《悲情城市》无疑是侯孝贤作品序列中的一个标志性的作品，它不仅开启了侯孝贤作品中又一个重要的、或许是最重要的作品序列："台湾三部曲"，而且以气定神闲的步态跨越了那曾长久地隐形矗立着的玻璃墙，跨入了遭禁止的台湾历史。可以说，侯孝贤电影中那悠然、创楚且凝滞的现在时蓦然间获得了历史的维度；也可以说，《悲情城市》凭借解严的历史契机显露出了一扇返归或前行之门：二二八事件，那曾是一道创口、一份禁忌，那又是一次终结与开端，一处血泊之中的幕落、幕启时分。那是多重意义上的撕裂：撕裂强权的帷幕，展露历史的创口；那又是对创口的撕裂，或许不曾愈合的伤口再度淌出殷红的血渍；撕裂故国的神话，展露出一片故土；同时撕裂故土的"自在"，展露出冷战——这正遭刻意淡去、遮掩的斑驳血痕。这便使《悲情城市》事实上成了后冷战书写中建构/解构国族叙述的界标性作品。

然而，剧中的一个重要的角色——林文清——的设置，间或揭示着另一种文化症候及影片叙事人的微妙位置。尽管这一喑哑的形象，原本是为了应对扮演者、香港演员梁朝伟不谙国语或闽南语的举措，但他却无疑成了影片感人至深且意味深长的角色。若说他的喑哑无语，间或提示着历史中的无声或遭消声之所在，一处被"官方说法"所阻断的记忆；那么，国族寓言的阐释者间或忽略的，则是这哑口原本出自耳聋。正是耳聋这一特征，将文清这一角色隔绝在声音空间——广播中日本天皇的诏书，二二八事件中陈仪的广播讲话，山中播散着的《松花江上》，狱中惊心动魄的枪声，日语、国语、闽南话、广东话、上海话的更迭与争锋，人们的慷慨陈

词与牢骚抱怨——之外,事实上,也是历史空间之外(一个有趣却参差的对照,则是《咖啡时光》中的旧书店老板肇沉醉地捕捉、录制着东京的地铁之声/大都市之声。当然,那对声音的爱恋并非对历史的沉迷,而是对超级大都市地铁系统的沉醉。在肇的电脑上,那都市地铁图犹如一座迷宫或母亲的子宫,对应着女主角腹中成长的胎儿,一份温暖却多少忐忑的爱)。片中颇有意味的一场,是场景中的宽荣和众友人在阔论着国事,宽美走向怔怔地坐在一旁的文清,为他"笔译"唱机中播放的《罗蕾莱之歌》,两人笔谈起童年往事。窗边的阳光在画面上切割出明澈的一角,将两人划隔在历史情境之外,一处爱情与个人的空间之中。相类似的,是午夜噩耗一场,送信人带来了宽荣及其新村(根据地?)遭屠戮的消息,画面上文清紧贴着画框的右缘,生怕惊到幼子的宽美依偎上来,低低饮泣。在历史/画面的边角处,一对夫妻、一个家庭无助地目睹着历史的浩劫逼近。

较之日常生活中的主体——血性男儿文雄,历史中人、理想主义斗士宽荣,文清与其说是在介入历史,不如说是被历史、历史的暴力所裹胁。有趣的是,作为侯孝贤作品中例外的男主角,无声的文清既非躁动中的少年,亦非失败的英雄,而更像是一个被历史的飓风卷去的旁观者。他,直面这历史、现实,却无从或被拒绝进入这历史;他,渴望承担,却无从亦无力承担;唯有被其抛掷或掠去。犹如那场半途而废的逃亡场景,前景中驶过的列车,无情地遮没在了后景里、站台上的文清一家。在《悲情城市》中,这间或在不期然间显露了历史——此处是台湾本土的历史,也是冷战的历史——与其叙事间的象征性关联。如果说,文清的角色多少联系着影片的叙事行为,但他的职业——照片摄影师,却并未构成任何对电影摄制行为的自指。在影片中,文清在历史中唯一一次有效的行动,便是成了一个特殊送信人,从死亡中带回遗言,或曰传递别样历史的遗嘱:"你们要尊严地活,父亲无罪""生离祖国,死归祖国。生死天命,无想无念""不要告诉我家人;当我已死,我人已归属于祖国美丽的将来"。他携带着遗言/遗嘱,传递着遗言/遗嘱,却不可能成为遗言的践行者或遗嘱

的执行人。若说任何遗产同时也是一份债务[1]，那么文清（或一部电影文本？）亦无法成为其偿还人。于是，侯孝贤电影恒定的风格元素：与悲剧迸发的时刻失之交臂，猝不及防的闪回（记忆或历史）——似笨拙，却屡屡犹如尖锐的一击，悲剧时分的（大）全景——像远观中焦灼、无助的注视（文雄之死、葬礼与婚礼、新村遭剿灭），便具有更隽永的意味。可以说，《悲情城市》揭开了一部别样的历史，同时显影了一份被尘封的、间或血写的遗言，并在自觉不自觉间启动了历史的遗产/债务，那间或是一个被开启的未知的魔盒。

在另一层面上，文清在《悲情城市》中所居的位置，常常是侯孝贤作品中女性角色的结构位置。于是，"他"成为侯孝贤序列中的另一中转之轴。事实上，以《尼罗河女儿》为先声，当侯孝贤的目光间或从山畔渔村、异地小城、寂寥站台，无父之子去而复归、来而复去的旅程，转向喧嚣躁动、光影沉浮的大都市，他的主人公也间或由孤寂少年、血性汉子变成了飘零少女，这少女已然充当过影片中的叙事人和记述者。侯孝贤故事中的女人是劫难的幸存者，"她"便间或成为那封闭了"（历史之）现在时"的玻璃墙壁的穿越者。但在侯孝贤不多的几部以女性为主角的影片（《尼罗河女儿》《好男好女》《海上花》《千禧曼波》《咖啡时光》）中，女主人公大都独自在与历史、记忆的幽灵绝望地厮杀，在大都市中载沉载浮。如果说，侯孝贤电影中"当下的缺席"，曾意味着历史的隐现；那么，此刻伴随着女主人公或女性叙事人而到来的当下、都市，却同时意味着历史的逃逸。其中，《海上花》再一次成为例外。

其中，颇富症候意义的是《好男好女》——"台湾三部曲"的最后一部，也是迄今为止侯孝贤作品中结构最为繁复的一部。不同于前两部，影片与其说是在呈现、甚或呼喊历史的在场，不如说在它更像是在印证某种

---

[1] [法]雅克·德里达，《马克思的幽灵——债务国家哀悼活动和新国际》，pp.128—129；何一译，北京：中国人民大学出版社，1999年。

历史的逃逸与缺席。《好男好女》中,自《悲情城市》上溯而去的又一历史脉络、与《戏梦人生》——日据下的台湾的草根生存——相平行的反抗与左翼的脉络几告阙如。在影片中,这段台湾左翼爱国青年的远赴大陆、投身抗日的历史,始终只是可清晰指认的"搬演":那是排演,是舞台剧的段落,是化装、定妆照;只有依旧封闭的"现在时",其中都市少女梁静在独自等待影片开拍的、似无尽的日子里,试图走近她即将饰演的、另一段岁月中的女人蒋碧玉。只有在梁静的喁喁低语中显现的寥寥数段残酷而荒诞的历史场景。在纷扰的现实与似乎由梁静独自尝试召回、孤独进入的历史之间,是若明若暗的光照与巨大的裂谷。而在另一层面,则是切近的昨日记忆:永远会在任何时候无尽地响起的电话铃声、电话彼端始终的寂然无语,传真机无尽地吐出的、梁静失窃的日记,像不散的幽灵,像创伤之痕再度渗出血滴,提示那死去的且被出卖的恋人、在沉沦中挣扎遗忘的岁月。梁静与蒋碧玉终于相遇,但不是相遇在一个历史的时刻,而是相遇于那古老而常新的瞬间:生离死别、阴阳相隔。当梁静对着那无声的话筒呼喊死去的恋人阿威,对他唱起心爱亦心碎的歌;此刻,她抵达了蒋碧玉生命中的某个时刻:面对着被枪决的丈夫的尸体,一向隐忍自持的蒋碧玉在灵堂上哀哀饮泣。在此相遇的,只是个人生命的创楚,女人——劫难的幸存者——的绝望,永难愈合的伤口。

不期然间,"台湾三部曲"跨越政治禁忌、穿越历史玻璃墙的步履,显影出一处更深广的历史或曰情感结构的裂谷所在。如果说,半个世纪日据的历史建构与记忆,深深地横亘在大陆台湾之间,呈现为情感结构上的巨大落差;那么,二十世纪后半叶,国民党政权"偏安"台湾,且以数十年的"戒严"状态加固其白色恐怖统治,有效地剔除了大陆的、也是台湾本土的左翼社会、文化传统,则形成了大陆、台湾另一处极为内在的结构性差异。换言之,尽管台湾新电影与大陆电影的第五代同样发轫在一个先于全球的后冷战情境之间,并一度将两岸电影人、也是两岸社会文化导向某种骨肉团圆的亲情,但不仅是两岸现实政治实践的冲突、也是电影文本序

列的走向，再度展示了海峡两岸间冷战历史的深广之"海"沟。在侯孝贤的作品之中，某段历史或曰"中国"的难于到达，不仅出自空间的距离，也是内里的纵深。你可以拒绝继续将冷战年代的红色经纬、彼岸大陆书写为"怪兽"[1]，但是，除却难以有效地填充那怪兽倒地成尘后留下的空白，那怪兽即使灰飞之后，也注定要留下结构性的阴影与匮乏。有趣的是，若说海峡两岸不约而同地于1980年代初涌动起艺术电影、也是政治拒绝的潮汐，那么与侯孝贤电影的政治介入同时，却是第五代反向放弃/丧失批判性社会角色功能；若说"台湾三部曲"最终在不期然间显露出冷战年代结构性的阴影与匮乏，那么世纪之交，在大陆社会之中，则是冷战历史与记忆渐次成为不断遭放逐又不断被祭起的"红色"幽灵。伴随着海峡两岸更深地卷入全球化进程，因之更深地介入区域整合与区域紧张/冲突之中，这阴影与幽灵也间或频繁重现于文本与社会之中。

或许在这一脉络中，《海上花》便不再成为例外。这是唯一一次，侯孝贤的影片抵达了"中国"，但这一抵达却间或成为另一层面的远离："中国"以其登临昭示了其文化不在。用国际影人斯科特·托比亚斯（Scott Tobias）的说法便是：影片"创造了一个建筑于自身之上的世界，将自己与其他世界——真实的或电影的世界——隔绝开来。纯电影的手段如此生动地呈现了舞台造型的连续体，其间，情感如同烟雾般地从银幕上飘散出来"[2]。而借助侯孝贤本人的陈述，便是"中国对我而言，是台湾文化的源头；并不是指现在的中国内地，并不是政治上与台湾分裂的那一个实体。我们从小受教育读中国的经典、诗词歌赋，后来我又爱看武侠古典小说和戏曲，这些已根深蒂固成为我人生的背景、我所有创作的基础；这样的中国，和今天的中国内地，根本是两回事。"[3] 的确，如深长呼吸般的渐显、

---

[1] 王德威，《历史的怪兽》。
[2] www.symphonyspace.org/releases/releasePage.php?mediaId=38-65k。
[3] 《极上之梦——〈海上花〉电影全纪录》前言，台北：远流出版公司，1998年。

渐隐连缀起影片那长镜头、固定机位拍摄的叙事段落,全部室内剧的场景华美、迷离,隐隐地传递着旧梦与某种幽闭恐惧的味道,如同一座梦中的悬浮舞台。事实上,二十世纪八、九十年代之交,台港文化中所采取的不约而同的策略,是略去中国内地的红色岁月,尝试以晚清至1940年代为再度切入中国叙述的入口;但《海上花》的拍摄过程却间或显露了更深刻的症候。因诸多大陆拍摄许可权的问题,计划于上海摄制的影片,最终成了台湾杨梅的三座实景建筑中的故事;完成片中消失了的后马路和钱公馆(有趣的是片尾字幕仍留有"钱子刚——谢衍饰"字样),不期然地成就某种预期却未曾到达的"中国"的痕迹。片中众人涌向窗口俯瞰乌有的后马路的场景,仿佛张爱玲那幅著名封面的反转:不再是一位现代摩登女郎俯身窗前,注视着清末民初的家居岁月,而是站立在晚清幽灵背后,于清末长三书寓内遥望着现代中国。历史的复现,再度成就了历史的逃逸。"花忆前身"式的一线浮桥,无法连接起冷战岁月的巨大沟壑。

数年之后,一个在都市漫游中寻找历史印痕的年轻女人,再次出现在侯孝贤的又一部杰作——《咖啡时光》——之中。若说侯孝贤这部为纪念日本电影巨匠小津安二郎诞辰一百周年而制作的日本电影,无疑确立了他亚洲艺术电影大师的地位,那么日本这一台湾内在的他者、暧昧的真切则再度成就了侯孝贤式的(非)历史叙述。一段侯孝贤式的、若隐若现的细丝穿起了台湾、日本、中国大陆——当代台湾真实的、也是象征与议题中的空间。年轻的日本姑娘阳子怀有台湾青年伞商的孩子(而这位伞商已将他的工厂迁往大陆),但她显然平和安详地决定做一位单身母亲;因此,那并非一份历史/现实的联姻或创口。而在影片的多数段落中,她正在为撰写音乐家江文也的传记而寻找素材或历史的遗迹。若说,这位出生在台湾、曾拥有日本国籍,最终以中国人的身份终老于大陆的音乐家之生平,无疑记述着波澜且酷烈的历史的一脉,但阳子虽颇为缜密地寻访着昔日江文也在台湾/日本/中国大陆留下的痕迹,却显然从不曾预期抵达、遑论进入历史自身。而她所可能寻访到的印痕,或则是大都市某个司空见惯的街景,或则只是旧地

图上标识的乌有；甚至那印痕也已沉入了历史沉积的底层。于是，那历史中人，便间或只是断层处间或触摸、无法汇聚成型的幽灵。此间，与其说阳子最终触摸到某些历史的碎片，不如说她只是体认到光阴的故事。犹如影片中那铿锵而行、蔚为壮观地纵横穿越隧道的列车。

　　再一次，侯孝贤在于历史和现实的角力中，返归了自身，从而暂且搁置了他深入历史与现实腹地的远征。

<div style="text-align:right">2005年</div>

# 主体结构与观视方式：再读第四代

二十世纪七、八十年代之交，在追述中被称为中国电影"第四代"[1]的中青年导演群的登场，重叠着一个历史的隘口、一处未死方生的时间之窗。犹如一处悄然由强大但早已裂隙纵横的主流意识形态滑脱开去的界标，电影，开始由政治文化生活中的大事件，演变为文化政治的特定实践路径。

由历史的此端回望，自1978年至1987年处于发轫、全盛期的第四代电影，不仅构成了"中国新电影"的第一浪，标识着电影与艺术、而不仅是政治间的耦合与重构，而且第四代电影所成就的纤弱、精致且岌岌可危的斜塔，则于不期然间围绕着中国社会、尤其是知识分子角色，显影出1980年代、也是二十世纪最后20年、并延伸至今的一组文化症候群。

---

[1] 作为1980年代最重要的电影和文化现象之一的第四代电影艺术家，不仅仅是一个根据年龄层和创作年代划分的艺术家群落（在"文化大革命"前或中期毕业于北京电影学院，于1979年之后开始独立执导电影的导演），更指一批特定的电影导演、一种特定的艺术潮流及特殊的风格追求；这一群落包括丁荫楠、滕文骥、吴贻弓、黄建中、谢飞、郑洞天、张暖忻、杨延晋、黄蜀芹、吴天明、颜学恕、郭宝昌、陆小雅、从连文、林洪桐等；1990年，第四代重要导演黄建中曾撰文《第四代已经结束》；事实上，在1980年代中期，第四代作为一个艺术群落和一种共同的艺术追求已解体。

## 青春与爱情的悼亡

一如笔者曾在近20年前的旧作《斜塔：重读第四代》中指出的，第四代的发轫作，是一些今日看来不无笨拙，却别有清新、迷人的断念故事：青春的断念、更多是爱情的断念。爱，却不曾抵达；欲念，却未能完满。因历史激流的漩涡、无名暴力的骤临永远地劫掠去了他/她们的爱人。然而，第四代发轫期的青春叙事，并非青春之生命泥沼的陷溺，而是欲罢不能、欲说还休的对已然逝去的青春的悲悼，犹如一份始终未能完成的、弗洛伊德所谓的"悼亡"（work of mourning）。

正是在这里，第四代创作所不期然展露的那组社会、文化症候初露端倪。自觉或不自觉地，第四代的青春、爱情悲悼成为其"文革"书写的重要且有效的路径。其中，青春或爱情悲剧与"文革"经历或记忆彼此叠加，并有效替代。这显然不仅由于第四代导演确乎在"文革"十年间度过或曰"荒废"了他们的"青春"——准确地说，是青年时代，也并非以青春冲动或青春期迷乱作为"文革"暴力成因的基本阐释。因此第四代的发轫作书写"文革"年代的爱情悲剧，却并非迟到地去书写全球1960年代的"青春残酷物语"（要很久很久以后，类似书写方才会在《阳光灿烂的日子》及更久之后的《血色浪漫》《与青春有关的日子》中方得以显影，而后者将意味着悼亡——对青春、同时是对"文革"的历史与记忆印痕的悼亡——的完成）；相反，是在忆念青春之间，实践着此岸自我的救赎。如果说，在弗洛伊德那里，悼亡的意义正在于遗忘、葬埋，让生者/幸存者或苟活者得以延续自己的生命；那么，二十世纪七、八十年代之交，第四代之"文革"/青春/爱情书写之悼亡意味，正于不期然间揭示了第四代及整个伤痕书写所呼唤、搅动起的泪海，意在葬埋、忘却"文革"历史。这里，尝试葬埋、遗忘的，不仅是一段政治社会史、特定的社会政治结构，"伤痕"书写与新版官方说法的共振，更在于尝试剥离"文革"十年间的个人体验、情感与记忆，将"文革"十年改写为一份异己且外在的暴力入侵。

于是，在"伤痕"写作、尤其是第四代的电影书写中，悼亡，并非某种阐释路径，或象征意味，而成了最突出的被述事件。在第四代的发轫作之一《巴山夜雨》之中，被押解的"思想犯"、主人公秋实一以贯之的情感与心理动机，不是对现实政治的愤懑或沉思，不是对凶多吉少的未来的忧虑，而是对亡妻的无穷怀念和悲悼；影片的诸多插曲、也是催人泪下的场景之一，是浓重的夜色之中，秋实搀扶前来长江之上"扫坟"的大娘，将一篮家乡的红枣洒入船舷外的波涛之中，并瞬间为激流所吞没，以祭扫她那无端丧生于"文革"初年的弹雨和漩涡中的儿子。而成为二十世纪七、八十年代之交最重要的政治文化事件之一的影片《苦恋》则成为双重悲悼：如果说，影片以炽阳、雪原、狂风、劲草的序幕和尾声，为主人公、归侨画家凌晨光献上了一支悼亡曲，那么，作为二十世纪七、八十年代之交的中国电影导演所酷爱的"时空交错结构"[1]，凌晨光于逃亡路上、饥寒病弱濒死之际回忆起自己的一生，却始终以他对亡妻绿娘的悲悼之情所贯穿。事实上，在第四代发轫期的创作中，关于离丧的记忆、因爱人的丧失而毁灭的爱情记忆，成了"文革"岁月的填充物与记忆的替代物。一如那些经常为人们所引证的著名对白："一切都离我而去"（《城南旧事》），"各自手执一柄如意，却始终未能如意"（《如意》），"能烧的都烧了，只剩下这些石头了"（《沙鸥》）。然而，在二十世纪七、八十年代之交的电影中，悼亡，间或是一个共同的主题或曰书写路径，同时是一种极为有效的文化政治功能。如果说，死亡原本是某种古老、"自然"而绝佳的叙事段落法与结局类型，那么，在这一时期的新主流叙事中，一片荒冢（《枫》）或一座新坟（《天云山传奇》），便不仅充当着故事悲伤却别具完满之意的结局，而且成功地在象征层面上终了并葬埋了"文革"历史与记忆。换言之，这始终是两个层面、不同意义上的悼亡：在叙事层面上的，那是至爱之人的离

---

[1] 二十世纪七、八十年代之交，中国电影批判的流行术语；参见汪流《电影剧作结构》，北京：中国电影出版社，1986年。

丧，一个爱情/青春/成长的悲剧故事，"文革"或"大时代"似乎只是或可置换的景片或外在的悲剧成因；而在意义与社会功能层面上，悼亡间或是一个必需的仪式；以悼亡式的出演，反身告知并印证"文革"的死亡/终结与历史葬埋，从而斩断叙事/受众主体与这段纷繁历史之间的脐带。然而，第四代之悼亡书写的差异之处，在于那与其说是爱情与青春的悲剧，不如说是爱情与青春的断念；坟墓——死亡的确知，始终处于叙事的与视觉的缺席状态。诗人秋石（《巴山夜雨》）、画家凌晨光（《苦恋》）都因羁押、流放、逃亡而不曾目睹爱人的死亡；《小街》中的女主人公、故事中的剧作者/爱情故事的男主角则断然否认"她可能已不在人世"的假设；《巴山夜雨》中曾与叙事人生命交际的人物大都不知所终；《沙鸥》《青春祭》的男主人公则因葬身雪崩中的茫茫雪山和泥石流完全吞没的村庄而尸骨无还。因此，一份"无处话凄凉"的悲切，甚至丧失了遥寄凭吊的"千里孤坟"。第四代的电影书写由是而成了未能完成的悼亡，不是"为了忘却的纪念"，而是"爱，是不能忘记的"。书写"不能忘记"的爱不仅在于凸现离丧与永难完满的伤痛，而且在于以爱之伤痛的记忆置换或屏蔽"文革"的历史记忆和生命经验。较之弗洛伊德的"悼亡"，第四代的爱情悲剧，更近似于弗氏所谓的"屏忆"（screen/memory）。这也是众多的伤痕写作与第四代发轫作引发巨大的社会反响（曰"轰动效应"）的谜底之一：它们在难以计数的读者、观众心中引发的巨大共振，与其说是由于它们提供了某种真实的"文革"历史画面，不如说，它们提供某种传达"伤痛"的有效的能指，凭借这一"空洞的能指"，人们得以组织起漫漫十年的"文革"历史中极度繁复、斑驳的经验中真切的伤痛，而这伤痛原本难于共享、羞于启齿、无法言说。或许，这也正是二十世纪七、八十年代之交文化政治悼亡之未完成式的社会症候所在，悼亡式的先在，一如"文革"终结与"彻底否定"的宣告，将彼时远未逝去的"文革"葬入了历史的墓冢，以苦难为其唯一版本，将其隔绝为拒绝亦禁止别样言说的对象。于是，这段未死已死的历史，当代中国最重要的段落之一，便成了二十世纪政治文化记忆与

情感结构中的一具幽灵。似乎无需引证德里达的表述,我们在后见之明里已然获知,幽灵的特征便在于无形出没、不定期返还[1]。

第四代电影及早期伤痕文学之悼亡书写,固然有效地提供了"文革"十年极为繁复的个人/集体伤痛的宣泄之路径,同时也颇为成功地在以书写历史的名义,完成了"文革"历史的空洞化。笔者亦曾在《斜塔》一文中指出,在第四代的发轫作之中,故事常常发生在一处闭锁而流动的空间之中,那是长江上的一艘江轮(《巴山夜雨》)、一只顺流而下的木排(《没有航标的河流》)或一列疾驶中的火车(《春雨潇潇》),它穿越历史与现实的空间,又外在于历史与现实的规定。因此,影片不曾成就任何一种道德主题的叙事,而只是提供了一处悬浮于历史之上的舞台,一处被忧伤与怜悯的柔光所洞烛的舞台。其上演出的悲剧剧目则成为多重意义上的"他人"的故事:故事的主人公始终只是种种历史暴力的对象或曰客体,是历史——在此是"文革"历史——的绝对异己者,自外于1950年代至1970年代的社会政治逻辑,更超脱于历史的洪流与泥沼;历史亦因之而成为爱情悲剧中的"他者":某种天外飞来的横祸,一份命运的莫测与无常。如果说,影片《苦恋》风波,事实上显影了二十世纪七、八十年代之交中国阴晴不定的政治文化生态,记述着政治与艺术的联姻宣告离异之际的政治玄机[2],那么其最终的政治触礁,毕竟划出了二十世纪七、八十年代之交年代欲说还休、半推半就的文化政治实践的预警线。因此,《苦恋》以降,青春与爱情悲剧中的他者/毁灭性的力量便愈加抽象而暧昧,它间或是"无名、狂乱而暴虐的社会黑暗",间或是超人而非人的毁灭力量:无主名的群氓或暴民(《小街》《苦恋》)、雪崩(《沙鸥》)或泥石流(《青春祭》)、甚至陡临的重症(《如意》《城南旧事》)。当青春与爱情的悼亡曲置换了"文革"十年的历史叙事,"文革"历史或曰"反思"之名,便开始蜕变为舞台

---

[1] [法]雅克·德里达:《马克思的幽灵:债务国家、哀悼活动和新国际》,北京:中国人民大学出版社。

[2] 参见徐庆全《从陈播的一封信看〈苦恋〉高层争论》,《炎黄春秋》,2006年第2期。

剧景片上几抹血色，或干冰制造出的瞬间冷雾。

## 1960年代？错位的耦合

此间，一处或许极为重要的思想史与文化史的重要症候，在于以伤痕写作和第四代电影所开启的1980年代中国与全球1960年代之间的错位与再度遭遇。某种如果说，中国的1960年代——尤其是"文革"的巨潮涌起，曾为全球1960年代——欧洲的学生运动、美国反战浪潮、亚非拉的游击战火——提供了某种想象之源、精神镜像与国际政治动力；那么终结并葬埋"六十年代"的中国"新时期"之序幕，却再度从全球1960年代之中，获取了其误读式想象空间与书写方式。其突出的表征，便在于1980年代中国文化再度为名曰"理想主义"的乌托邦冲动所盈溢；"原画复现"式地，现代主义（艺术）的再临，重新建构了中国"知识分子"作为精英的社会主体想象。或许无需赘言的是，此间巨大的错位，不仅在于显在的、以资本主义为人类公敌的全球1960年代和制度拜物教的新神——资本主义——隐形归来的中国1980年代间的南辕北辙，而且在于全球1960年代的乌托邦冲动朝向未来、一个终结资本主义的理想未来，中国1980年代的理想主义热情则在对中国未来的尽情狂想中将乌托邦想象托付给世界历史的旧日：阶段不可超越论、补课说或对失之交臂的历史契机丧失的痛切。尽管那份想象的怀旧、绵延的乡愁将在1990年代与世纪之交方才冰山初露一角。

言及1980年代中国与全球1960年代的这一逻辑且怪诞的耦合，必须暂且搁置讨论早已在"文革"之中开启的"绿色革命"、搁置中国之"伤痕"与苏联之"解冻"在资本主义"规律"的时刻表上的重合[1]，搁置将姗姗来迟的"语言学转型"、新左派运动及资源、图像时代、信息爆炸……二十

---

[1] 参见温铁军：《我们到底要什么？》，北京：华夏出版社，2004年。

世纪七、八十年代之交的中国与全球1960年代文化的再度耦合，首先是欧洲在中国的世界视野中归来，中国1980年代与欧洲1960年代时间之窗的叠加，在于现代主义文化的一次强力爆发，一次叛逆式的反动；尽管其精神内涵南辕北辙，但它们确乎同样开启了一个"文化的自我仇恨"[1]的年代。如果说，正是在战后欧洲经济的高度发展所创造的繁荣间长起的一代人，发起了二十世纪"最后一场欧洲革命"，那么正是于新中国长大成人的一代（正如电影中的第四代），开始逆反、审判他们成长的年代——尽管终有一天，他们将在未来、新主流建构完成之时，接受"与共和国一起成长"的命名[2]。在此，笔者同样必须暂且搁置二十世纪七、八十年代之交中国之"文化的自我仇恨"议题的追问和展开，因为"文化的自我仇恨"可以在某种意义上涵盖二十世纪中国文化现代化的特有重要命题与路径，尽管我们更多地、委婉地将其称为"传统与现代"的讨论；而二十世纪七、八十年代之交中国的这一"文化的自我仇恨"事实上集中针对着当代中国的历史与政治结构，直到这一自我仇恨的表述触及现实政治防火墙，方才再度采用"传统与现代"或曰"历史文化反思"的转喻形态；于是，另一重想象性的耦合——新时期中国与世纪之初的五四新文化运动间的结构性"仿佛"——方才浮出水面。如果说，二战结束之后，第三世界的崛起、昔日殖民地的独立迫使欧洲直面其作为世界的一个区域而非中心或全部的事实，因而开启了其"文化自我仇恨"的时代，那么二十世纪七、八十年代之交的中国，则在久已自外于冷战年代的社会主义阵营之后，再度尝试抛开与亚非拉/第三世界的连接，以完成一个历史的"转身"：国际视野中的第三世界的落幕和欧美世界的登场，再度于资本主义的全球体系中定位自身的时刻，萌动并开启了一个

---

[1]　[法]弗朗索瓦·多斯，《从结构到解构：法国世纪思想主潮》，季广茂译，上卷，p.264，北京：中央编译出版社，2004年。

[2]　2003年7月中国电影家协会、电影频道节目中心、中国电影基金会共同举办的大型学术研讨会《与共和国一起成长——首届中国电影导演研讨会》，会议开幕式在人民大会堂举行，第四代导演成了其中的绝对主角；会议论文收录于王人殷主编《与共和国一起成长》，北京：中国电影出版社，2004年。

新的文化政治的"自我仇恨"时代。这一朝向西方/欧美世界的历史转身，为二十世纪七、八十年代之交的中国文化、中国电影所显影、供给的最重要的资源，首先是某种语焉不详的关于"知识分子"——特立独行、拒绝合作的思想者与精神贵族——的想象与自我想象，某种渐次积聚的、以"知识对决权力"的乌托邦冲动。尽管这一时刻，欧洲在新自由主义的全面启动之中，正是宣告知识分子这一社会功能角色死亡的年代，而新时期中国的历史变迁，再度遥远而切近地助燃了这一进程。但在二十世纪七、八十年代之交，再度于"铁幕"裂隙间冉冉显露的1960年代欧洲，则同时给中国文化、中国电影重新图绘出一幅艺术现代主义的长卷。断裂于1940年代中国自身的现代主义传统，中国电影首度触摸并拥抱巴赞、电影作者论与电影相对于其他古典艺术的"独立宣言"。这一事实决定了第四代将是中国电影史上第一代于"导演中心"视野中获得命名的导演群，同时解释了第四代创作对电影技术/叙述技巧——曰"电影语言的现代化"——的崇拜与迷恋。

　　于二十世纪七八十年代的中国，"电影作为艺术"，仍是一则抗辩式的宣言，其真意并非为电影声辩，而在于宣告文化、艺术、电影之为政治工具的终结。二十世纪七、八十年代之交，对导演中心/电影作者论（摄影机－自来水笔）的倡导，并非仅仅是迟到的1960年代欧洲/法国电影新浪潮的震荡回声，而且是一个必需而重要的文化建构过程。其中1950年代至1970年代的社会政治结构与文化体制建构出的一个重要的社会功能角色：党的文艺工作者，在此悄然分裂、蜕变。尽管对于1950年代至1970年代、新中国的第一代电影人（亦在追溯与逆推中被称为"第三代"），这一称谓不仅是一份权力与荣耀的命名或一具剥夺了自我与主体性的桎梏，而且是一份真实的状况，一种信念和使命。而电影作者论的进入，则悄然地祭起了"个人"与"艺术"两位"新"神，同时也是欧洲1960年代余烬中的两个幽灵。在此，不仅"党"/政治与文艺悄然滑脱，而且渐次成为新的文化建构过程的核心对立项之一。第四代以相当温婉、实则决绝的姿态所标识出的断裂，似乎已无需赘言，亦并无太多的新意，正在于以非政治化作为一

种高度政治化的社会文化实践或曰文化政治实践的、间或有效的路径；而二十世纪七、八十年代之交（甚或伸延至1990年代前叶），（包括第四代在内的）电影书写，不仅是有效的文化政治实践方式，而且具体而深刻地裹胁在高层政治风云之间。因此，一个公开的秘密，便是二十世纪七、八十年代之交中国文化、中国电影与全球1960年代的又一重叠加：与1960年代冷战的此端、社会主义阵营内部的社会抗衡运动及艺术运动的再度遭遇。上文已论及了社会主义阵营内部的抗衡论述与运动，1960年代东欧的青年学生运动、社会运动如何在"文革"后期喂养了中国的民间知识分子群体；后者在1976至1978年的"民运""民刊""民主墙"间崭露锋芒，并迅速告解体、沉没；而就中国电影而言，第四代导演尽管是"出身"于新中国文化、电影机构、专业教育体制的第一代，并且在"文革"电影、准确地说是"样板戏"电影/舞台纪录片（彼时彼地的官方不计成本的大制作）获得他们最初的电影与制片经验的，但其创作发轫之际，却是对1960年代、苏联解冻电影之登场式的搬演与复制。如果说，断章取义、有意误读的中国版巴赞，以所谓的"长镜头理论""纪实美学"，成功地消融了法国电影新浪潮与欧洲作者电影的文化政治之异己性，将其耦合于内含社会主义艺术成规的现实主义（曰：社会主义现实主义、"现实主义创作原则"、现实主义之为"先进的""创作方法"对"世界观局限"的突破作用、两结合/革命现实主义与革命浪漫主义相结合之"创作原则""现实主义的广阔道路"……）；那么，公开而匿名的苏联解冻艺术的"内参版"，则不仅为第四代电影提供了既成的偏离社会主义现实主义/工农兵文艺的航道，而且提供了以忧伤与怜悯的叙事基调获得张扬的"人道主义"精神旗帜。

**拯救历史的"人质"**

在这里，笔者必须提及并极为粗陋地勾勒有关二十世纪七、八十年

代之交中国之人道主义论题的质询与展开；事实上，这一论题正是切入当代尤其是1970年代以降中国思想、文化史的重要关口。作为一个并非特异的西方语词中国之旅的例证，对humanism一词的汉译，将这一欧洲文艺复兴、启蒙主义的关键词一分为三：人道主义、人本主义、人文主义，并为此一组相关且相异的能指，赋予了相距颇遥的丰富且缠绕的所指。分身为三的汉译，固然是对humanism一词繁复的外延及内涵的细分，同时也记述、展示着这一西来语词东渐过程之文化政治实践的轨迹与印痕。于1950年代至1970年代出现与使用频率相当高的人道主义一译，同时与其添加了前缀的相关概念集：革命/无产阶级的人道主义、资产阶级人道主义、尤其是资产阶级人性论，共同构成了文化、文学、艺术理论、批评史的地标性论争与实践[1]；而马克思主义人道主义则在充当二十世纪七、八十年代之交最重要的战后欧洲思想对中国的冲击波——存在主义——"落地"的"护心镜"的同时，记述着新时期、1980年代幕启处一次至为重要的思想与政治波澜：对马克思《1844年经济学哲学手稿》的重提，对青年马克思之人道主义论述与倾向的强调，以对"青年马克思"的重读作为批判教条马克思主义、同时也是彼时已裂隙纵横的官方意识形态的武库。关于"青年马克思"和"马克思主义人道主义"的讨论，固然在"反对资产阶级自由化""清理精神污染"的新政治管束中遭禁止、被惩戒，但它作为这一幕启时分最重要的霸权争夺战却事实上全线胜出。因马克思主义前缀而事实上闯关成功的人道主义之名，成为拓宽意识形态裂隙、并使其最终碎裂的杠杆支点。事实上，也正是在这里，二十世纪七、八十年代之交及1980年代上半叶的中国文化主脉再度与1960年代相遇：不仅马克思主义人道主义

---

[1] 参见周扬的《文艺战线上的一场大辩论》（《文艺报》1958年第4期）、钱谷融的《论"文学是人学"》（《文艺月报》1957年第5期）、巴人的《论人情》（《新港》1958年第1期）等；主要研究参见朱寨主编《中国当代文学思潮史》，北京：人民文学出版社，1987年；洪子诚《中国当代文学史》，北京：北京大学出版社，1999年，等等。

的讨论原本是后1956年、广义的欧洲新左派反省和更新马克思主义的重要脉络之一，而且相关的理论著作（包括萨特的《马克思主义是一种人道主义》）亦是1960年代初、"文革"前夜成为"内参书"出版的序列之一。然而，作为中国1980年代的序曲与正剧同全球1960年代的重要错位之一，彼时，欧洲文化左翼对马克思主义人道主义的讨论，旨在更新马克思主义对资本主义的批判力度，同时批判反省斯大林之专制主义悲剧；而1980年代之初，中国之马克思主义人道主义的讨论，至少在其政治及文化政治实践的层面上，成为借重人道主义论述，以清算1950年代至1970年代的中国政治历史，进而否定、清算马克思主义的政治目的。一如《苦恋》之完成片的命名《太阳和人》，正在于以人道主义的"人"之名控告"太阳"——一个在"文革"的过度编码系统中有着特有所指的神话符码（"毛主席，我们心中最红最红的红太阳"）——并且将进一步泛化为以"人"/"大写的人"抗衡社会主义专制的新意识形态询唤。

或需赘言的是，如果说，此间的中国电影、尤其是第四代创作中的人道主义旗帜，直接来自1960年代苏联解冻时期的电影记忆，那么它同时出自已深刻内在于1950年代至1970年代中国社会文化结构中的欧美思想文化资源——笔者曾将其称为当代中国文化"无法告别的十九世纪"[1]。笔者曾指出，1950年代至1970年代，新政权在整个社会/全民中普及马克思主义的政治与意识形态需要，推动了1950年代至1970年代中国的国家文化机构大规模、系统地经过筛选、翻译介绍"文艺复兴"以降的欧美思想著作；而建构新的、社会主义文化的前无先例，则使得某些相对于资本主义社会具有批判力的、十八至十九世纪的欧美文学、艺术作品成为不尽如人意、却别无选择的"他山之石"。而"文革"中后期，与社会主流意识形态裂隙渐次显露相伴生，同时为经过全民文化普及的社会表现出的强烈的文化需求与愈

---

[1] 参见笔者《涉渡之舟：新时期中国女性写作与女性文化》的绪论，北京：北京大学出版社，2007年。

加单调、贫乏的社会文化生活的彼此背离所助推，一个以知识青年/民间知识分子群体为主、有着极为广泛的社会参与的"地下读书运动"，则在不期然间，将这些经过筛选的欧美思想、文化、文学、艺术，演化为1970年代中国高度共享性的社会文化。事实上，"文革"后期的"地下读书运动"，将欧美、中国古典哲学、文学与马克思主义、列宁主义、苏联及对第三世界文学、中国当代文学、经筛选的现代文学与民间文化，以及"文革"初年、在红卫兵运动中流入民间的1960年代第一批内参书（战后欧洲文化及全球共运的异端之说的惊鸿一现）一起，构成了一个庞大、杂芜的知识谱系；其阅读材料的近乎空前绝后的共有和普及程度，与红色的主流社会文化相叠加又相乖离，构成了一种相当奇特的知识与情感共享，并在二十世纪七、八十年代之交的社会文化中，显影为一份共有的书写方式与情感结构。而"文革"终结，二十世纪七、八十年代之交，经过渐次的剥落与倒置，红色的或为红色所印记的文学、文化与情感记忆悄然沉没，曾为社会主义文化体制所托举并借重的欧美思想、文化资源，笔者所谓的"无法告别的十九世纪"，悄然浮出社会文化的水面。那是一场社会叛离、一次出走，又是一次文化重聚和回归。红色的阐释褪色失效之处，欧洲现代文化经典开始被赋予了其原有脉络中的"新"释。或许可以借用美国剧作家丽莲·海尔曼回忆录的题名，将二十世纪中国最后20年的诸多社会文化现象描述为"原画复现"——当某幅社会画卷上的浓墨重彩在时代的急风暴雨间剥落，画布上显露出的那幅曾被"画家"否定的旧画间或显现；而对于不曾目睹旧画的观者说来，那却是一幅全新的图画。因此，1976年以降，在曰"告别诸神"，实则"告别（马克思主义之）一神，迎来（现代资本主义）诸神"，称"狄更斯已经死了"，实则在否认批判现实主义写作的世界苦难场景的同时，呼唤复活自由资本主义时代的主流信念的政治文化变迁之中，为1950年代至1970年代社会主义文化机构所大规模引进并强化的现代欧美文化，便如同一幅幅在剥落中显影的全新且旧有的图画，以其文本蕴含、阐释的别样"原旨"，率先充当了二十世纪七、八十年代之交社会与文

化的批判与抗衡资源。笔者亦曾在旧作中论及了此间的另一重重要而有趣的错位在于，启动、运行于1950年代至1970年代的文化翻译工程，就其欧美部分（亦是其主部）而言，一个时间的划定，是二十世纪被摒弃于选择视野之外；而文化取舍的分野，则是欧洲现代主义运动与先锋艺术（称"现代派"）。在此，暂且搁置对苏联及战后诸社会主义国家共同的、对欧洲现代主义文学艺术的拒绝与批判的历史成因与文化悖论的讨论，仅提示此间的悖谬之一是，对1949年以降的中国而言，以十九世纪为其终结点，上溯欧洲"文艺复兴"时代，同时是系统地引进了马克思主义所谓上升期资本主义的内在视野与建构力量，尽管彼时彼地，人们的着眼点是这一生机勃勃的欧美现代文化的社会批判力。拒绝并剔除二十世纪、尤其是战后的欧美文化，同时是在中国有效地隔绝了其自我否定/自我仇恨的表达。因此，萌动于"文革"后期并在1980年代渐次浮出水面的、中国知识界的现代民主想象与古典自由主义共识，无需再度外求于欧美——它已然内在社会主义文化资源与结构内部，需要的只是重新辨识与"复原"。也正是为此，二十世纪七、八十年代之交，当中国再度向欧美世界初启国门，中国文化也将首度遭遇二十世纪欧美现代主义文化，那无疑是1980年代诸多文学艺术的先锋运动与迟到的"1960年代"的别一历史成因。

对于新时期初年登临中国社会舞台的一代艺术家说来，其成长、成熟年代曾"喂养"他们的欧美（包括俄国）文学艺术，不仅是最为直接而有效的、又相对"安全"的差异性资源，而且也是其人道主义旗帜的直接出处、想象空间与情感基调。如果说，这使得他们的创作与书写实际上偏移于彼时的马克思主义之"异化"与"人道主义"的讨论，那么，也是同一谱系，令他们以僭越率先抵达并介入了暗流涌动、尚不曾确认的新主流意识形态的浮现与建构过程。然而，自二十世纪七、八十年代之交始，直到1980年代大半，文学艺术家群体与权力机构（彼时彼地，首先是意识形态的主管部门）之间，与其说是共谋，不如说是更像是某种博弈间不期而至的共振。这里所指涉的，不仅是二十世纪七、八十年代之交党内的政治斗

争（曰两条路线斗争、或曰"改革派"与"保守派"的斗争）、也不仅指始自二十世纪七、八十年代之交的漫长的社会转型期主流意识形态演变与整个社会激变间"身首异处"的怪诞状况，而且是指这一时期艺术家群体所出演的社会角色、他们的自我想象与文化实践。

如果说，这一时期人道主义的重提，旨在提供某种有效的政治抗争的武器，在旧有的体制、意识形态裂隙间拓开一方新的话语与实践的空间，那么在事实上在既有的文化体制内部迸发的伤痕书写与第四代电影却在借助某种批判现实主义的书写成规以实现政治突围的同时，自觉不自觉地"夹带"了人道主义表述于其中。人，"大写的人"（一处有趣的汉语修辞），成为政治强权、社会暴力、"文革"历史（≈法西斯主义、封建主义）的对立项；人，凸现并遗世独立于血雨腥风、哀鸿遍野的"文革"底景之上。如同一阕不期然间形成的唱和——伤痕文学的名篇《我是谁》里，主人公带着"我是谁"的深深绝望自尽身亡——第四代不曾出生的代表作《太阳和人》中，主人公濒死的身躯在雪原上留下的问号，而回答则同是飞过的雁行在天空中写下巨型的"人"字。若说在二十世纪七、八十年代之交的现实语境中，"大写的人"构成有力的政治抗衡姿态，那么相对于它尝试书写的"文革"历史与记忆，横空出世的"人"却更像是某种必要的虚构、一个有效的神话、一处历史的集体的屏忆。人的登场，为"文革"历史的书写者与"阅读"者（也是参与者与亲历者）提供了某种书写/回忆这段斑驳、痛切、欲罢不能、欲说还休的历史的可能，一条触摸且规避与这段历史遭遇的路径。于是，尽管这曾是为数亿中国人所共同书写的历史，甚至是为许多人热诚投身的历史，但此时只留下了两种人的"记录"："老干部"的和"知识分子"的"文革"。"他/她们"在这长达十年的历史也经历了两种境况与可能：无端受戮或挺身抗暴；其可选角色则只有：羔羊与英雄。对于"伤痕"的书写/接受而言，其过程事实上成为社会性的询唤/认同、告知/获知。两种故事分别占据了"文革"的开端与终结，此间悄然失落的，不仅是十年间社会的日常生活场景，而且是其中峰回路转、

波澜骤起的不同历史段落。

如果说,此间英雄的告知/获知改写了历史的天际,覆盖了"文革"经验中因最终丧失了敌人、因之丧失了敌我分野而经历的荒诞炼狱,那么,无端受戮的故事,则在滥情与悲悯的认同间,组织并宣泄了"文革"经历中无名的伤痛与辛酸,将书写者与阅读者拔升到"人道主义"的高度;更为重要的,则是经由想象性的认同,将书写者和无数的阅读者剥离于历史、政治暴力之外,不再是任何意义上的社会政治生活中的主体,而是客体——历史政治或曰无名暴力的绝对客体。

就二十世纪七、八十年代之交文学艺术的社会书写而言,孱弱却相当有效的人道主义话语实践,与其说担当起了政治批判的使命,不如说是提供了一条想象性的救赎之路。人/"大写的人"或曰个人,甚至不是现代中国无根的个人主义幽灵,而是一种集体性命名,成为历史/暴力的对立项。历史,在此无疑是"文革"历史,不仅再度成为鲁迅所谓的"无物之阵",而且成了为非人的邪恶充满的血污之河,人/个人绝望而无助地在其中受伤害、遭裹胁。因此,于二十世纪七、八十年代之交中国为人们口耳相传的印度诗人、诺贝尔文学奖得主泰戈尔的诗句方显得意味深长:"感谢上帝,我不是权力的轮子。我只是压在轮子底下的活人之一。"[1] 此处的重心所在,并非诗句中"权力的轮子"(非人)与轮下的"活人"间的对峙及诗人泰戈尔选取的温婉而决然的社会姿态;有趣之处在于,当这诗句口耳相传,成为伤痕书写的有效注释时,"文革"年代的暴力与伤痛,便不再是任何意义上的"直接民主的实践",或是"法西斯群众心理学"的展露,或是曾得到极为广泛的认同与参与的、间或失败了的巨型社会实验,而只是"权力的轮子"/非人的社会强权的"常态"作为,其间权力与权利间的悖论状态、权力的运行与倾覆、权利的行使与剥夺、在不同层面上权力的

---

[1] [印度]泰戈尔,《飞鸟集》,郑振铎译,p.32,上海:上海译文出版社,1981年。

争夺与转移、权力的过剩与再分配，便化为历史回瞻视野间的乌有。其亲历者，经历的似乎便只是权力之轮碾过的惨烈和痛切。而另一流传甚广的"名言"，同时成了第四代前期创作的有效注脚，那是意大利导演贝托鲁奇阐释其中国故事《末代皇帝》的创作初衷时所言："个人是历史的人质。"[1]如果暂且搁置艺术上的高下之分与美学价值之辨，贝托鲁奇对《末代皇帝》的阐释、也是他多数影片一以贯之的主题，确乎可以充当第四代导演之"文革"书写的破题之语。人、个人只是这急风暴雨年代的"人质"，为暴力胁迫，遭历史羁押。故而，包括第四代前期电影的伤痕书写，便成为一场拯救自我——历史人质——的文化行动。

或许重复赘言的是，与其说，是伤痕书写/第四代电影成功地朝向"文革"历史索还了遭羁押的人质，不如说，正是这特定的书写，成功地改写了历史图景与记忆，建构了一份相对于权力与历史的"人质境况"。伤痕书写以诸多是非、善恶分明的情节剧的轮演，成就了一幅"剧终"时分落下的厚厚帷幕，一次历史性的屏/蔽。对伤痕书写的"写"者与"读"者说来，"大写的人"——一如其最具症候性的修辞形态：天空中飞过的雁行——提供了一份内在于1950年代至1970年代的权力话语逻辑边缘、又超越其政治实践逻辑的僭越可能；而"人质"的寓言境况，则在确保了"人"的内在价值不遭质询的前提下，免除了对历史承担、历史角色的追问与质询。可以说，人质境况的勾勒，将"文革"历史外化于人/个人，从而以"人质"必然的无助、无为，将众多的参与亲历者剥离于"文革"进程，将这段历史书写为某种外在的、异质性的暴力入侵，因而在想象性的自我救赎与免罪的同时，悄然且响亮地完成了一个"告别革命"的姿态。这间或成为伤痕写作一度持续的社会轰动效应的又一重阐释：不仅是为其繁复却无法言说的伤痛命名，而且是提供一份赦免与自我想象的路径。身为人

---

[1] 1986年10月贝托鲁奇在北京电影学院所作的演讲记录稿；刊于《电影艺术参考资料》，第21期。

质，自然无需为历史与历史中的暴力负责。

也正是在这里，二十世纪七、八十年代之交社会抗衡性的文化潮汐，不仅在其书写对象与书写方式上，而且在其表意结构内部，与社会政治转轨、权力更迭、新主流建构与困局同构并共振。二十世纪七、八十年代的交汇处，文化霸权争夺战的焦点，并不在于是否终结"文革"——1976年的四五运动，如果说并非纯洁无染的、要求终结"文革"的民意发露，那么，它至少是权力中心的抗衡力量与民意的强烈共振——而在于如何定位这段尚未褪色的昨日，以定位中国社会的今天与未来的方向。如果说，将"文革"定义为1949年以降的当代史的异质性段落，有效地维护了政权的延续性与合法性，那么，"文革"又必须显影为一个同质性的单元，方能为新时期的开启——一次政治经济的全面转轨——提供充分的依据。从某种意义上说，这将是一个贯穿于二十世纪最后20年的政治文化困局，其间的延续与断裂造成了大转折年代思想的缺失，同时造成了当代史讲述间的谵妄与失语。因此，二十世纪七、八十年代之交的社会文化转向，事实上是话语谱系的转移。"新话"——不仅是乔治·奥威尔之《1984》的反义，也是"原画复现"式的老幽灵——诸如人道主义的再访，事实上成为抗衡性文化突围与政治困境逸走的共同选择。语言（诸如《论电影语言的现代化》、第四代的"技巧"崇拜、《光与非光》的论战）此时传达的并非某种媒介/语言的自觉，而是一条多重困局的逃逸路线。这间或可以解释，二十世纪七、八十年代之交，"伤痕文学"事实上与"反思文学"（描画贯穿1950年代至1970年代历史的猩红底景与悲剧故事）相衔并叠加，却在1983年前后戛然而止，片刻后涌现为"寻根"写作与"历史文化反思"，其中"传统与现代"命题上的"东方"与"西方"心照不宣地指涉并替换了冷战年代的"东方"与"西方"阵营，"文化的自我仇恨"将延伸并变奏。正是在这同一时刻，第五代导演辉煌登场，电影工业的格局亦开始改观。

## 自我想象与主体结构

从某种意义上说,伤痕书写作为当代中国文化的转折点,开启了一个不同的社会文化格局。尽管与政权/机构、政治的关联仍是讨论文学艺术的重要参数,但已不再是对政治工具论的要求和自觉恪守,而更多的是意识形态层面的同构、共振或对抗、争夺。

就伤痕书写而言,那份同构间的裂隙,首先呈现为书写者自身的、某种艺术家/知识分子/"大写的人"的自觉的出现。似乎是黑格尔所谓的"历史的诡计"的有趣例证,知识分子,作为1950年代至1970年代成功扩张的社会群体与充满张力的话语节点,开始悄然地经历着一次倒置和反转。如果说,在伤痕书写的"文革"画面中,凸现的是挺身抗暴的英雄与无辜受戮的羔羊,那么,正是"知识分子"将取代其他社会身份占据这一正剧与悲剧的主角位置。如果知识分子曾经在1950年代至1970年代话语建构暧昧、尴尬、怯懦、犬儒,那么,他(她)们则在伤痕书写中出演真理的捍卫者与历史的蒙难者。悲剧主角"固有"的崇高基调将一洗历史的困窘与羞辱,并遮蔽历史中繁复而矛盾的状况,将其推举到新的社会主体位置之上。事实上,较之"伤痕文学"斑驳丰富的书写指向,在第四代的前期创作中,知识分子/艺术家形象无疑是其最为突出的人物群落:《巴山夜雨》中的诗人、《苦恼人的笑》中的记者、《小街》中的教授之女与双重文本中的叙事人(剧作者和导演)、《太阳和人》里的画家……如果说,知识分子/艺术家成了"文革"之为悲剧书写中突出的人物形象群,那么它同时直接成为其书写者投射其自我想象、置换其历史角色与社会位置的成功路径。此间突出而有趣的一例,便是其时引发社会轰动效应与论争的影片的叙事形态。作为二十世纪七、八十年代之交一个极富社会症候性的形式时尚,《小街》采用了所谓的"时空交错结构":一个由"现在时"的情节线索串联起的回忆/过去时/历史脉络。这与其说出自某种原画复现式的精神分析学的重临或曰弗洛伊德的"归来"、出自彼时人们热衷讨论的"意识流"式书

写，不如说其社会心理学的动力与选择，正在于以现实/历史对话的形式，实践历史的改写、审判与掩埋。从某种意义上说，那正是现实救赎与"人质"境况现实建构的书写路径与实践方式。而《小街》的别致之处，正在于它成功地叠加起一部影片的制作、一个故事的讲述与一段历史/个人悲剧画面的重现。影片以电影导演手执话筒喊出"开拍"、摄影机向后拉开始，故事中的剧作者、也是爱情悲剧的男主角画外旁白进入，同时伴随着跟摇镜头渐次由远景而近景。影片的最后一个场景，则是摄影机再度拉开，以有意为之的"穿帮"，暴露出摄影机、摄制组和诸多灯具，并最终将观众的视线收拢到电影的摄制行为与制作人身上。在历史回溯的视野中，我们不难看出，影片《小街》并非一次"超前"的后现代实践；摄影机与摄制行为的自我暴露，构成的并非媒介意义上的自指或反思。尽管作为一个典型的"断念"故事，一个夭折、不知所终的爱情故事，影片的诱人与毁誉并置之处，出自影片的三种（事实上是四种）结局。然而，它却丝毫不曾将"书写"与接受引导到叙事的虚构特征或意义的不确定性之上。这不仅由于影片的情节主部——大时代插曲式的悲剧故事、爱情断念——本身已是一个完整的故事。故事的三种结局（其中的第四种选择——女主角的死亡——为男主角/剧作者断然否定）更像是昨天故事之今日/现实的意义的讨论，类似于新旧叙事惯例的罗列。结局的任何一种都不曾对情节主部构成冲击和开敞，相反只是印证和强化其故事与意义的完整与封闭。若说三种结局的并置，更多地显现了二十世纪七、八十年代之交中国电影人的叙事与影像形式（曰语言）试验热情，那么，影片对叙事/摄制行为的自我暴露，却有效地实践着对艺术家/知识分子之社会角色的（自我）彰显和指认。文本内的双重叙事人：剧作者和导演，并非巧合地重叠着无辜受戮与历史沉思的双重知识分子角色。然而，在《小街》中，第三位"叙事人"的隐现，则更为耐人寻味。那便是影片文本中因大量运动镜头——有时是超出了场景、叙事需要的运动镜头——而间或泄露天机的摄影机。有趣的是，这部摄影机原本应深深地隐藏在故事情境中的摄影机与摄制组背后。从某

种意义上说，或许正是这部或许并非自觉暴露的摄影机，显露了第四代电影叙事行为的又一重真意：除却苏联解冻电影记忆所携带的"解冻/解放"的意味，它同时显露某种对电影艺术/形式的自觉，某种欲说还休的艺术家身份的申述。

当伤痕书写的主部尚热衷撰写着"文革"年代挺身抗暴的英雄神话，第四代前期创作意味深长的转移之一，却是悄然将社会对抗的正剧或悲剧改写为心灵创伤与心理悲剧。如果说，这是始终蒙受意识形态主管部门"错爱"的电影必须做出的妥协、退让，那么它同时相当成功地托举出一个社会角色与位置：文化英雄（/知识分子/大写的人），后者将在整个二十世纪八、九十年代的中国社会舞台上出演重要角色。事实上，这是一个转折，也是一次突破。它将解脱马克思主义历史唯物史观与社会主义现实主义或工农兵文艺之英雄叙事间的内在张力，突破（反）"文革"叙事中对"革命英雄主义"的颠覆与挺身抗暴的个人主义英雄想象间的现实与叙事困境，代之以文化英雄/个人的叙述。此间的主角不再是挺身抗暴的英雄，而是蒙难者；与"落难"于历史之众生的不同之处，则在于他们同时是历史中的思想者。从时光的此端回望，不难看出，在伤痕书写、尤其是第四代的前期创作中，是人物——但更多的是其书写者——有效地建构并占据着这一文化英雄的位置。如果说，它提供了一份（反）历史书写与自我想象的空间，那么，它同时是一份现实批判与建构的力量。这间或是1980年代上半叶，文学艺术家/知识分子群体在中国社会舞台上占据重要而凸现的角色/位置的原因之一。自觉不自觉地，二十世纪七、八十年代之交，在"文革"终结之处，继起了一场反向的"文化革命"。当其中重要的组成部分——对二十世纪社会主义实践的反思与另类民主的思考——遭暴力禁止与消声，这场"文化革命"——"重新安置人"——的过程，便"自然地"成为社会转型、新主流建构之重要的有生力量。"文化"（"文化热""美学热""中国比较文学"学科发生史、"中国文化书院"），犹如"历史"（"历史文化反思运动"），成为1980年代中国社会激变的能指与提喻。这间或可

以部分地解释此间人道主义及相关话语的历史命运：当马克思主义人道主义、异化问题的讨论遭禁止、阻截后不久，主体理论在文学理论与批评的场域脱颖而出[1]。

就"文革"的伤痕书写、尤其是第四代创作说来，最具症候意义的所在，正在于其对历史之"人质"境况的建构、其自我想象的书写路径，事实上奠基并开始建构二十世纪八、九十年代中国重要的社会群体与功能角色的主体结构。当自我/想象性的个人置于某种"人质"状况之中的时候，其基本特征便成为历史/暴力的无助客体。如果说，"人质"命名免除了"个人"的历史承担、赦免了"个人"的历史责任，那么它同时造就了个人——1980年代某种集体性命名——的意义与价值的中空状态。其意义与价值只有参照着其对立面——历史、政治暴力、强权——方能获得指认。于是，不无怪诞地，二十世纪七、八十年代之交，对政治暴力（曰"文革"历史或大历史）的批判路径，同时将政治暴力确立为自我辨识、自我指认的唯一他者。政治暴力的血腥、残忍、反人，洞烛和映照出自我的纯白、无辜与正义。似乎无需赘言，伤痕书写无疑饱含、盈溢着悲情的基调，并因之而搅动起汹涌的泪海；但或需补充的是，一如赵刚君的洞见，悲情政治的重要特征，不仅在于以苦难作为动员/反动员的主要方式，而且更重要的，在于它绝少正面申明自己的诉求与主张，以确认自己的真理与正义性，相反是以敌手的不义来反证自身的正义。这或许是在政党、政权延续的社会状况下实践社会政治批判的无选之选，但它却同时作为先临的"后冷战"之文化政治策略，与新主流的建构过程互为依托，又相互背离。

于是，这一将在二十世纪八、九十年代中国凸现于社会前景中的文化英雄/知识分子的角色，同时显影为一份颇为怪诞的主体结构的建构过程。

---

[1] 参见刘再复的《论文学的主体性》（《文学评论》1985年第6期）、《性格组合论》（上海文艺出版社，1986年）；相关研究参见贺桂梅的《人文学的想象力——当代中国思想文化与文学问题》第四章"人道主义话语及其变奏"，郑州：河南大学出版社，2005年。

如果说，此间的文化英雄/知识分子的想象与自我想象，是特立独行、不（与政权）合作、非暴力、自主意志，其那么想象与定义的参照与基点，则是历史、政治强权与社会暴力。后者是主体之"我他结构"中重要的、有时是唯一的他者。如果说，挺身抗暴与无辜受戮曾是伤痕书写中勾勒历史与自我想象的有效途径，那么，它与此间的官方说法、"历史"的权威版本间的相互参照、耦合与游移，在托举出新的历史主体——文化英雄——的同时，在其主体结构内部缝合并锁定了个人/自我与权力（首先是政治强权）的内在连接。当历史暴力、政治强权成为个人、自我唯一的敌人/他者之时，它便成了获取自我形象的唯一之镜。文化英雄之为新的社会主体的意义始终只能在一幅政治抗争或政治迫害的镜像中获取。这或许是二十世纪七、八十年代之交所开启的新时期文化中的别一重错位与耦合之处：去政治化的政治实践，却是对1950年代至1970年代社会生活与日常生活高度政治化的再度显影与印证，同时将先期构造一份"后冷战"年代最重要的社会事实，即冷战逻辑将围绕着社会主义的历史与现实延续，只是其胜利者/"西方"阵营的表述将成为唯一版本。于是，在中国的现实中，冷战逻辑的绵延不绝及变奏形式，将再度凸现"制度拜物教"特征，只是采取了其倒置的形态。

有趣的是，这一特定的知识分子的主体结构肇始于二十世纪七、八十年代之交，却凸现于后冷战的1990年代及世纪之交，在那一未死方生的年代，无疑有利地实践着政治拒绝与政治批判功能；但与此同时，却在不期然地加固了二十世纪后半叶中国知识群体与政治权力间的内在关联。不同之处，仅在于由献身、追随转换为悲情抗争。在某些时候，诸如二十世纪七、八十年代之交那些政治"气候"阴晴不定的时刻，它间或呈现为颇为强烈的政治迫害妄想与受虐心理；于是，这一特定的心理状态，事实上成为对强权、暴力、政治迫害的内在需要、乃至呼唤。因为唯有政治暴力与迫害的莅临，方能显现并印证被迫害者的正义和价值。事实上，正是类似的心理结构，参与建构和助推了1980年代以知识对决政治权力的热望，并

成就了1989年知识界参与、介入运动的心理动力。这也间或解释了在整个1980年代，当中国知识界渐次达成了深刻的自由主义共识之际，在大量引入的西方马克思主义（或曰新马克思主义）的论域中，唯有阿尔都塞与马尔库塞独受青睐。然而，屏除了阿尔都塞之"保卫马克思主义"（毋宁说保卫列宁）、马尔库塞之对现代资本主义社会的激进批判，阿尔都塞与马尔库塞的"入选"，正着眼于他们决绝的权力批判与拒绝。

事实上，当政治强权、暴力成为二十世纪七、八十年代之交知识分子、艺术家自我映照的巨型镜像、唯一他者，那么类似书写不仅以颠倒的内涵再度加固了知识分子与政治、权力逻辑的内在连接，成就了某种抗争/臣服的主体位置，而且成功地将经过颠倒的冷战逻辑再度内在化。如果说，在二十世纪七、八十年代之交、乃至1980年代的大部，冷战逻辑的颠倒，还更多地表现为对现代民主的乌托邦想象与呼唤，其中不无另类民主与人民民主的诉求，表现为关于东方与西方／"黄土地文明"与"蔚蓝色文明"[1]的批判和建构，那么，经历1989年春夏之交的那场政治风波的撞击，经历后冷战世界的莅临，在中国，围绕着中国，冷战逻辑开始以一份怪诞的方式鲜明且暧昧地凸现出来。这一次，不再是普泛意义上的、对知识分子的功能——反抗强权、坚持真理的角色想象与实践——而明确地成为以冷战年代的欧美自由理念为基点的对社会主义（共产主义）强权的对抗。言其怪诞，正在于以1989年为其转折点，中国政府开始更大力度地加速度地推进中国社会资本主义化的进程，国企改革、失业冲击波、跨国资本的涌入、城市化过程、贪污腐败、权钱交易，伴随着渐趋急剧的阶级分化。与国家金融垄断阶层、新富（曰民营企业家）集团相伴生的，是曰"底层"、曰"弱势群体"的人群的扩大与坠落。面对再度激变中的现实，对西方阵营的冷战意识形态（或真呼其名：反共意识形态）的继承或直接搬用，不仅满足持有者

---

[1] 语出1988年中央电视台播出的大型电视专题片《河殇》（苏晓康等编剧），在1980年代后期风行一时。

道德自恋想象的无的放矢，而且事实上隐形且有力地助推着新主流意识形态的建构实践。也正是在这一心理结构的支撑下，在1990年代至世纪之交的社会论域之中，"官方"／"民间"成为最重要的一组二项对立式，成为善恶、黑白、是非的分水岭与标识物。1990年代中期（1995至1997年）中国自由派与新左派的论争，由于其核心议题与分歧——当下中国的社会性质问题——无法浮出水面，因而便成了不无怪诞的何为"民间"、谁人占有"民间"代言权的争夺战。中国新左派之"新"——尝试打破冷战式思维定式，尝试在后冷战的全球资本主义时代重新定义中国现实、寻找"制度创新"与另类选择的努力——再度陷于这一主体结构的规约与冷战思维的围困之中。1990年代中期以降，"民间"作为"官方"／政治权力的至高象征的对立项与对抗者，作为道德正义之所在，便成为世纪之交的中国最为丰富且不断滑动的社会修辞之一[1]。

## 主体结构与观视困境

有趣的是，二十世纪七、八十年代之交，当政治强权／"权力的轮子"成为知识分子／艺术家的自我想象之镜，用以映照挺身抗暴的英雄与无辜受戮的"活人"，当政治强权作为唯一的"他者"，成为知识分子／艺术家"我他结构"之"他"，成为确认其主体身份与位置的主要支撑，当这一自我想象与主体结构成为特定反抗与自救之径时，它同时自觉／不自觉地浮现为中国新电影（第四代、第五代）之电影叙事的视觉主题与叙事困境。

如果说，电影首先是"看"的艺术，现代电影（1927年以降）作为视听艺术，其中的听觉元素／声音仍始终处于被压抑的状态；那么，第四代的发轫作却在自觉与不自觉之间，采用"看"／观看／目击／辨识／见证的权力，

---

[1] 参见笔者的《民间：语词与实践的歧义》一文。

作为影片叙事与视觉呈现的主题。

此间，或许最具症候性的作品，是第四代前期的主将杨延晋的作品序列。其发轫作《苦恼人的笑》（1978年），讲述一名"文革"后期的报社记者，良知未泯，拒绝为恶势力代言，最终深陷囹圄的故事；但其潜在的主题，却是知识分子的争议、良知遭践踏，观看/见证权力受剥夺的叙述。作为一部稚弱的"荒诞电影"习作，剧中记者傅彬的一场噩梦正是在某种视觉/心理测试间，被迫指黑为白、指方为圆、指鹿为马。而风靡一时的影片主题歌则以"看着我，看着我，你那诚实的眼睛……"起始。眼睛/观看/权力的主题，间或作为一份社会文化的政治潜意识，悄然游动在影片的叙事链条之间。

但更为有趣的，是导演的第二部作品《小街》。影片放映之时，一度引发轰动效应并构成社会论争。这部单薄且清新的爱情故事，或曰没有爱情的爱情故事，讲述了"文革"初年都市街头的一个爱情断念：青年工人夏结识一个他称为"弟弟"的清秀男孩，却最终被告知弟弟原是一个少女，残忍而暴虐的红卫兵因她"黑五类"身份剪去了她一头秀发，剥夺了她做女儿的权力，她因之而被迫男装出行。许诺还其女儿装的夏于万般无奈中试图窃取"样板戏"特权道具的假发辫，遭残暴群众的毒打，眼睛重伤、近于失明。而他的"弟弟"/心爱的女孩，却在他离开医院前往寻访之时，人去楼空，不知所终。我们间或可以将《小街》视为一部典型的"伤痕"书写：不仅"文革"历史的场景，几乎毫无例外地成为暴力且荒诞的群众场面，而且在情节线索中，始终充当着爱情故事的外在"布景"，扮演着令有情人难成眷属的拨乱小人的功能角色。影片的第一幕，男主人公夏——一个快乐无忧的大男孩，只是围墙之外，两派红卫兵荒诞、残暴之争斗的目击者，从饶有兴致到终遭震惊。而他巧遇的"弟弟"、女主人公俞的全部行动，则是为了救助自己的母亲——教授/黑帮，因此身罹绝症不得医救。相对于背景中的"文革"历史，这对少男少女纤尘无染，纯洁无辜，置身其外，却倍遭凌辱摧残。最主要的情节段落，或曰爱情场景，发生在郊外

的旷野之中，他们在这里沉思生命、人和暴力，他们在这里天真而深情地祝愿母亲和"天下人幸福"。无疑有过度表达之嫌的一场，是夏窃取假发、遭到毒打。场景选取在动物园内，善良的无名老人将重伤的夏背往医院之时，安慰他道："快了，就要走出动物园了。"这一段落几乎可以成为"权力的轮子"/"压在轮子底下的活人"、非人、兽性与人、人性的直观图解，也无疑显影了那一自我想象与主体结构之建构过程的印痕。用导演的自述，便是影片所要表达的，是"人的价值，人性的美学价值"[1]。

然而，笔者更为关注的，却不仅是影片的情节结构或价值主题，而是其潜在的视觉主题。在笔者看来，这一视觉主题无疑是看却不曾看到、看却视而不见。暂且搁置酷儿理论关于"梁祝"故事的解读脉络，作为一个"古典爱情"故事，主人公夏事实上从未"看到"过女主人公俞。他看到/自以为看到的，是一位"漂亮的小伙子"、一个"爱脸红""像个小姑娘"的"弟弟"；甚至当他们嬉戏落水，姑娘陷入了极度的尴尬慌乱时，夏仍对发生的一切懵懵懂懂，直到对方垂泪相告。除却直接呈现为虚构叙事的三种结局，影片的剧情主部里，俞从不曾呈现为夏的现实目光中的女性形象。在剧情的核心段落中，俞的两度女装，一则出现在俞的回忆之中，那是她遭受凌辱、被剪去长发的段落——这无疑是夏无从进入、无从获取的视觉与生命经验；另一则出现在夏许下诺言时满怀憧憬的想象之中，其中俞衣袂纷扬，长发飘飘，含笑而歌。"乐队指挥"视点与舞台式灯光，明示了此场景的想象意味。耐人寻味的是，如果说这是一个并非酷儿话语脉络中的"古典"爱情故事，那么两度巧遇、一日相处的记忆却无法称为一"见"钟情。相反，更像是一部在追忆、或许是黑暗中的追忆里建构出来的爱情。影片无疑共享着伤痕写作及第四代发轫的叙事模式：以遭历史、政治暴力掳去的爱人的背影，记述、言说并葬埋"文革"岁月。不同的是，在《小街》中，为"文革"政治暴力所葬埋的，是一段未曾发生、来

---

[1] 杨延晋《〈小街〉的导演阐释》，收录于《小街》的电影完成台本，上海电影制片厂。

不及发生的爱。在1980年代初的社会语境中,也是在此后"约定俗成"的"文革"定论里,这段未能发生的爱,这个不曾"看到"的恋人,便是对政治暴力、对"无主名、无意识杀人团"或直呼为暴民的控诉;"他们"以古老而残暴的刑罚——剪去女人的头发,剥夺了俞着女装、做女人、展露并申明自己性别身份的权利——而剥夺了夏"看到"自己爱人的前提。在此后的剧情中,为了帮助俞重获女性形象,夏遭到众人毒打,主观镜头中,直击在他眼睛上的重拳,令画面晃动、模糊、鲜血淌落,直到模糊一片。政治暴行直接显影为对眼睛、视力的摧残与剥夺。在社会症候阅读中,《小街》的重要,正在于它凸现伤痕书写的电影/视觉表述:政治暴力剥夺、政治暴行的践踏,在影片中呈现为对"看"——不仅是目击、见证,而且是看到/欲望与获得之权利的劫掠。

似乎无需引证拉康关于眼睛之为欲望器官的论述,在《小街》中,眼睛、辨识、看到、视觉能力,在故事与表意层面上直接联系着爱情/欲望的获得与丧失。但是,在《小街》中,看却不曾看到、相遇却不曾相"识"、从视而不见到欲视无踪、再到举目朦胧,恰如其分地吻合于偏重的爱情"断念"故事。另一个成功的例证,则是吴贻弓的《城南旧事》。尽管后者有着主人公小英子在一连串的离丧间成长的伏线贯穿,但每一段故事中,英子所充当的正是一双甜美专注的眼睛,她目击,她见证,但她误认,她错失。因她在光线暗晦的仓房里将妞儿肩颈处的一块淤伤误认作秀贞口中弃婴的胎记,而直接、间接地引发了"母女"双亡的惨剧;因她踏破并目击了小偷的行藏,并在无意间泄露在化装成货郎的密探面前,造成小偷的被捕……但这一切,因英子的年幼纯洁,而先在地获得了赦免;况且在"眼睛"与影像背后,是以旁白的方式登场的台湾作家林海音以沧桑的声音传递着穿越岁月尘埃的怅惘目光("在林海音先生身上闪耀着人性的光辉"[1])。其间目击与误识的视觉主题,成了《苦恼人的笑》之见证

---

[1] 吴贻弓访谈,《1982年第四代登场之吴贻弓:〈城南旧事〉缔造经典散文电影》。

与指鹿为马的参差而对照的表述。遥远的故事、他人的怀旧、冷战彼岸的超离，成就了彼时伤痕书写所难于成就、也恐惧背负的忏悔/救赎、自诉/自辩。

从某种意义上说，电影中人物化的叙事人设置，一如二十世纪七、八十年代之交的小说写作中大量第一人称自知叙事的涌现，自觉不自觉地呈现着全知叙事所必需的宏观、权威视点之社会支撑的坍塌，类似叙事在奋力显影曾为大时代、革命历史所淹没的"个人"的同时，尝试获取着为双重、多重禁忌所隔绝的经验、记忆与历史的表达，以控诉/自辩的基调尝试实践现实与自我的救赎。就电影叙事而言，设置人物化的叙事人，不仅先在地设定了形而上的视点——叙事观点与基调，而且意味着此人物的眼睛，成了影片叙事的视觉中心；其眼睛所在、目光所向，成为摄影机位置的选取、摄影机运动方式的重要依据和参数。然而，正是在这里，显影了新时期乃至世纪之交数十年间中国电影的又一处重要的社会心理症候群。除却我们所讨论到的少数成功之作，在第四代的多数作品中，看/看到、眼睛/欲望，并非影片的视觉主题，相反多是其电影语言/视觉叙事的缺憾或陷落之处。视而不见的反题——现其所未见（《枫》《如意》《没有航标的河流》，等等）——再度将谁在看/电影故事如何讲述的基本议题带回到中国电影之前。在此，"论电影语言的现代化"所表达的对"电影语言"的极度凸现与强化，事实上成为一份焦虑表达，显影了建构中的社会、文化主体结构与位置所遭遇的困境。

## 欲望·性别与文化困境

有趣的是，二十世纪七、八十年代之交，为第四代电影有力参与、共同建构的知识分子、艺术家群体的自我想象与主体结构，在政治强权/抗暴英雄、受害者的"他我结构"中，抽取、置换或悬置了性别与欲望的内

涵。于是，占据着这一自我想象与主体位置的，是"大写的人"——一个在现代汉语表达中不具直观性别意味的角色，一个似乎男性、女性均可想象性占据的位置。这便在第四代电影内部造成了特定的视觉欲望表达、观视中心点的设置与叙事张力的损伤甚或缺失。

如果说，这间或对应着二十世纪七、八十年代之交一个真切的文化现实——男性与女性的知识分子、艺术家，在葬埋"文革"、对抗政治强权上，达成了深刻的共识与同盟；那么，它却同时造就了伤痕书写（以爱情悲剧、以被暴力劫掠去爱人的创伤为主要载体）的内在苍白与中空。而对中国新电影、首先是第四代电影而言，除却以主人公为人物化叙事人的新版"梁祝"故事（《小街》），这一主体结构的规约力，同时破坏着、至少是悬置了象征意义上的摄影机暗箱机制：以父权逻辑、男性主体与男性欲望为中心的"电影语言"、机位、运动与剪辑原则。故事层面上的误认、错失、视而不见与遭受伤害、劫掠，不时成为视觉呈现、电影语言层面上的摄影机错置。"赤膊上阵"的观看行为——摄影机或曰制作行为因无法成功隐形于人物纵横交错的目光间而自我暴露，自主或曰"失控"的摄影机狂欢破坏了叙事/剪辑的流畅与风格。抗拒、挣脱意识形态掌控的"纯电影"尝试，成为机关泄露的政治书写与（新）意识形态实践。

在另一个角度上，湮没在政治暴力的洪水之中的爱情断念故事，潜在地以遭阉割、被压抑的欲望之名控诉政治强权，以"人"/"大写的人"/成人/个人的身份，去建构并占有那一特定的主体位置；却因叙述层面（电影语言）上的错乱、稚弱，显影了第四代导演群在多重意义上的"青春固置"；出而为"大写的人"、挣脱硕大无朋的父之阴影长大成人的渴望，凸现了一份无法解脱政治的"俄狄浦斯情结"而长大成人的文化现实。因此，《小街》中那个作为巨大的缺席在场的母亲、同样一时风靡的主题歌——"在我童年的时候，妈妈教给我一首歌，没有忧伤，没有哀愁，唱起它，心中充满快乐"——影片三结局中的最后一个（为男主人公、叙事人夏选择的结局，是夏、俞相携前往探望妈妈），便显得意味深长。或许正因如此，

并非典型的伤痕、第四代书写——挺身抗暴或无辜受戮的故事——此后的一些小人物、老中国"遗民"的"文革"故事(《如意》,1981年;《绝响》,1983年;《小巷名流》,1985年,等等),更为贴切、圆融地实践了伤痕书写与第四代的社会文化意图。

从某种意义上说,包括第四代电影在内的伤痕书写以稚弱、间或粗陋的叙事形态,成就了"文革"叙述与想象的重要路径:政治暴力对"人性"的践踏和摧残,首先并主要呈现为爱情的否认、对(性)欲望的压抑;因此而成就了1980年代中国社会文化与电影特有的"性/政治"主题,以为政治抗争或想象性解决的路径。在第四代这里,是无尽的离丧、哀伤,无法完成的悼亡;在他们的前辈、第三代导演、1950年代至1970年代红色电影的书写者那里,则是通过爱情的完满/破碎、欲望的达成/剥夺(《月食》《牧马人》《芙蓉镇》),强有力地介入了新的政权合法性建构。在此,需要提出进一步质疑的是,在伤痕书写中,政治暴力与迫害,多呈现为性压抑与欲望对象的剥夺;而类似书写的现实基础,是1949年以降,与妇女解放相伴行,并以保护妇女儿童的合法权益为名,对一夫一妻的婚姻制度的有效强化。但为类似书写所略去的,却是"文革"后期、尤其是"林彪事件"之后,与价值信仰系统的动摇、碎裂同时发生的、包括道德秩序在内的社会秩序的松弛。如果说,影坛第四代、第五代的"横空出世",事实上脱胎于"文革"后期的"地下读书运动"与地下写作潮,那么在"文革"中的"地下文学"书写,以手抄本小说《九级浪》[1]为代表的重要一脉,已然充满了(今日看来可谓含蓄的)性爱场景与性爱书写。此间,不可见的错位与断裂,并非"地下"/"地上"有别、写作者屈服于文学书写惯例或审查制度所能充分解释。此间的一个反例,便是新时期初

---

[1] 作者毕汝协。小说于1970年代初期在北京知青圈中流传很广,被认为是开创了"文革"时期地下小说的重要作品。

年的一个喜剧性插曲:"歌德"与"缺德"的论争[1]的始作俑者李剑,在其攻击伤痕写作而遭到铺天盖地的回击之后"反戈一击",创作发表了系列"缺德"/揭露性作品,其中不乏"文革"年代的性场景描摹。此例旨在说明,性、性爱、乃至清晰的性别指认,从伤痕书写间的隐匿,文学惯例与严格审查显然并非唯一成因。作为一处有趣的社会文化症候群,其显露的或许正是伤痕书写的文化政治功能与知识分子、艺术家新的自我想象与主体建构间的困境与悖谬。若想从"文革"十年错综、斑驳、重重叠叠的经验与记忆间拯救出一个无辜的自我,便必须彻底否定并放弃自己曾经占有或尝试占有的历史主体位置,至少是主体性空间;因而社会性的未成年、被政治暴力与剥夺压抑于俄狄浦斯阶段而奔突不得其出,便成为颇为有效的社会修辞方式(《城南旧事》中人物化的叙事人小英子所占据的"天然优势",便使其成为多重意义上幸运的例外与成功)。在此,姑且不论遭阉割、被摧残的故事与叙事人之"前语言"状态形成的循环论证,仅就其自我缠绕的状态而言,类似叙述一经成立,便先在地取消其书写者试图建构完成并占据新的社会主体位置的可能。而在文化生产与社会接受的层面上,伤痕故事的书写者不仅成功发言,而且在一波接一波的轰动效应间,以今日难于想象的速度一夜成名,迅速跻身于主流行列,成功地占据了1980年代"文化英雄"的主体位置,却在不期然间显现了类似书写所遮蔽

---

[1] 1979年,《河北文艺》6月号发表了署名李剑的短评《"歌德"与"缺德"》,批评伤痕文学暴露黑暗,要求文艺讴歌社会主义光明;此文一出,立刻引发全国的激烈反响;《人民日报》《光明日报》分别发表言辞激烈的评论;8月2日,上海市文联就《歌德与"缺德"》一文举行有文学、电影、戏剧、音乐等界50多人参加的大型座谈会;身体不适的巴金也赶来主持会议并发言;同一天,《戏剧艺术》编辑部和《上海戏剧》编辑部邀请上海戏剧界人士也举行座谈会。两个座谈会众口一词地批评《歌德与"缺德"》;7月31日,《人民日报》第三版以整版篇幅就《河北文艺》第六期文章《"歌德"与"缺德"》展开讨论,并转载了《光明日报》王若望写的《春天里的一股冷风——评〈"歌德"与"缺德"〉》和新华社播发的周岳《阻挡不住春天的脚步》等文;随后,上海、北京等地纷纷召开座谈会等形式,展开了对《"歌德"与"缺德"》的批评;9月4日至6日,其时的中宣部部长胡耀邦主持召开了有李剑出席的小型座谈会,正式认可了伤痕文学——暴露性作品——的政治正当性。

的别一现实维度。似乎是拉康论述的一个另类歧义所在,不是语言掏空现实使之成为欲望,而是语言负载的别一错置、或用更具精神分析意味的修辞——倒错(朝向政治与权力)的欲望——掏空、替代了性、身体、欲望自身。这间或可以从另一层面上阐释第四代第二创作期的转型。如果说,在社会政治实践的转喻形态——历史文化反思运动——之中,寻根写作中隐现叙事主题——无水的土地与无偶的男人——成为伤痕写作中政治暴力阉割故事的变奏形态;那么在第四代这一时期的作品中,尽管仍延续着男性欲望遭到压抑的故事(《人生》《老井》),但却更多是性别层面上的他人/女人的欲望与遭迫害、压抑的叙述凸现到前景之中(《良家妇女》《湘女潇潇》《香魂女》)。在男性导演拍摄的女性的欲望故事中,女性作为潜在的男性观者欲望观看的对象,同时作为叙述之间欲望观看的主体,再度于看/被看、看/看到的视觉与意义缠绕间,显露了第四代电影、也是始自二十世纪七、八十年代之交中国知识分子、艺术家的主体建构过程之丰富的社会症候意涵。

## 未结之语:权力的意味

然而,伴随着中国资本主义进程的加速推进、对全球化进程的全面介入,尤其是在1995至2003年政府全面实行新自由主义经济政策的阶段,形成于二十世纪七、八十年代之交的知识分子、艺术家的那一特定自我想象与主体结构,开始显露出其又一面向。当社会主义政治强权成为自我确认的唯一他者,那么,它不仅必然地建构着某种政治受虐需求与政治迫害妄想,而且其作为唯一且绝对的自我之镜,便在不期然间成了自我预期与自我透射之理想。对权力的反抗,同时明示或暗示着对权力的角逐。也正是在这一层面上,贯穿了二十世纪中国最后20年的、知识分子群体的悲情抗争自指,间或显影了一个褪色且变形的"红卫兵情结"或"红卫兵精神"的负片。对于后者,造反与夺权正是其主旨的硬币两面。如果我们不在普

泛的意义上，将这一讨论扩展为对压迫/反抗之权力游戏的探究，仅仅在二十世纪社会主义革命或中国革命的范畴中讨论，那么，它无疑也是二十世纪遗留的最大历史债务与思想及实践瓶颈。

具体到脱化于当代中国社会主义历史、事实上为社会主义文化体制与机构所确立的中国知识分子、艺术家群体，这一间或中空的悲情主体在1980年代终结处、1990年代直至世纪之交的社会剧变经历着分裂与嬗变。第四代电影导演群体的再度以其解体的发生，展露出新的社会症候群。二十世纪七、八十年代之交，第四代集体登场，以其作品连续的社会轰动效应，迅速地立足中国影坛，其创作与政权的诸种接触、碰撞，只是如转瞬即逝的杯水风波，在满足、印证了其自我想象的同时，托举起文化英雄的高度。继而，经历第五代登场的剧烈冲击，经历对历史文化反思运动、寻根书写的特定介入，中国新电影（第四代、第五代）事实上早在1989年春夏之交政治剧变之前的1987年就已宣告终结。第四代导演群率先解体，开始了其新的方向性选择。似乎相当逻辑地，以丁荫楠的历史传记巨片《孙中山》（1986年，又一个意味深长的选择）、《周恩来》（1991年）、《邓小平》（2003年）、《鲁迅》（2006年）序列为代表，第四代导演们或转而介入重大历史题材/新"主旋律"电影的制作，或跻身文化、电影的政府管理部门，渐次身居高位，或介入大众文化/电视剧生产，并再度成为不同语境与接受中的媒体明星。"与共和国一起成长"的第四代影人，开始了并非象征意义上的"共和国"书写。抗争权力与觊觎、获取权力间的、或许并非顺滑的反转（或曰反转之反转），填充或曰揭秘了那一特定的自我想象与主体结构中权力的特殊意味。

<div style="text-align: right;">
初稿于2006年<br>
二稿于2009年
</div>

# "刺秦"变奏曲

世纪之交的中国,一组似乎颇为怪诞的文化事实是,从1995至2002年,短短7年间,三位重要的中国男性导演先后拍摄了以刺杀秦王/秦始皇为题材的影片。它们分别是周晓文的《秦颂》、陈凯歌的《荆轲刺秦王》和张艺谋的《英雄》[1]。三部影片均成为彼时的超级大制作、大巨片,而且都有海外巨额资金背景的加盟,并有着跻身国际主流电影市场的诉求。

更为有趣的是,陈凯歌的《荆轲刺秦王》首开于人民大会堂——曾经是最高权力象征的空间之一——举行影片首映式之例。不足四年之后,张艺谋的《英雄》再度于人民大会堂举行了影片新闻发布会及首映式(尽管这只是张艺谋影片全国各地的系列首映式之起点)。据有关传媒报道云:发布会四周吊装着影片七款巨幅海报,地面上铺设了崭新的红地毯,两旁峙立着200名身着暗黑色铠甲的"秦国"战士——全部是从北京体育学院选拔出来的身高在1.79米和1.82米之间的男生,一如国家仪仗队的规格。他们手持着厚重的盾牌和长矛,头顶着一束亮丽的红色顶缨,以严肃沉着的

---

[1] 《秦颂》(*The Emperor's Shadow*),导演:周晓文,编剧:芦苇,摄影:吕更新,主演:姜文、葛优、许晴,西安电影制片厂、香港大洋影业有限公司,1995年;《荆轲刺秦王》(*The Assassin*),导演:陈凯歌,编剧:陈凯歌、王培公,摄影:赵非,主演:张丰毅、李雪健、巩俐,北京电影制片厂、日本新浪潮有限公司,1998年;《英雄》(*Hero*),导演:张艺谋,编剧:李冯,摄影:杜可风(Christopher Doyle),作曲:谭盾,主演:李连杰(Jet Li)、梁朝伟(Tony Leung Chiu Wai)、张曼玉(Maggie Cheung)、陈道明、甄子丹(Donnie Yen)、章子怡,香港银都机构有限公司,2002年。

表情、浓重的陕西方言,呼喊着整齐划一的口号"风、风、风、大风、大风、大风!"[1]据称,同时悬挂在人民大会堂会场中的,尚有"为中国电影加油!为《英雄》出征奥斯卡壮威!"的巨型横幅。[2]或许需要说明的是,陈凯歌所开影片首映式于人民大会堂举行的先例,并非表明影片获得了权力的恩宠,而是向我们呈现了金钱逻辑对政治逻辑的改写。这一特定的昔日政治空间,甚至是政治权力的象征,作为电影首映式之所在,却仅仅是一处需付出"天价"的场所;如果说,于此首映影片仍多少表明了对昔日象征资本的分享,那么它同时更是不言自明的挥金如土之举。一个小小的旁证,是据传媒称陈凯歌的《荆轲刺秦王》一度曾计划于天安门广场举行露天首映式,但终因广场所具有的太过丰富的记忆而作罢,转而次选人民大会堂。

应该说,一个重要的历史人物的故事,在电影中屡次上演、重拍,原本并非罕事;但有趣的不仅是刺秦故事在短短数年间被三度拍摄,而且是这一刺杀秦王的故事,竟先后吸引了三位曾在电影"第五代"的历史上占有特定地位的导演;几乎每部影片的拍摄,都一度成为传媒热点,甚至在某种程度上超出了娱乐新闻而被赋予了社会新闻的含义。以致有人不无讥刺地探询"第五代导演纷纷刺秦",是否标明了一种"刺秦情结"或称"秦始皇情结"[3]。笔者已经反复强调过,几乎可以说,二十世纪的最后20年直到二十一世纪伊始,几乎所有重要的文化现象,无一不以某种方式联系着毛泽东时代或曰冷战时代的历史,联系着当下中国社会和政治的剧变。在此姑且不论中国文化中借古讽今的传统、不论在抗战时期的大后方形成的影射历史剧的写作脉络,以及这一脉络在毛泽东时代政治文化斗争的解读

---

[1] 署名枫紫的《综述:谁是真正的"英雄"?》,新浪娱乐,http://ent.sina.com.cn 2002年12月15日。

[2] 记者杨劲松《〈英雄〉首映:中外媒体全面观感》,《京华时报》,2002年12月16日。

[3] 新浪网(sina.com)上两篇网文:署名若有所思的《事先张扬的谋杀案——〈英雄〉会成功吗?》,2002年2月22日;及署名老齐的《〈荆轲刺秦王〉的真实与〈英雄〉的虚幻》,2003年4月28日,刊于"新浪娱乐"(http://ent.sina.com.cn)。

批判策略中的正、负面加强；对秦王嬴政/秦始皇的历史书写与历史评价本身，便是直接延伸在中国当代史中的相当突出的政治文化事件之一[1]；秦始皇在当代中国的"翻案"文章，确乎在"文革"的最后时段——1973到1975年的历史事件中达到极致：以毛泽东《读〈封建论〉，呈郭老》一诗，尤其是其中彼时妇孺皆知的"劝君少骂秦始皇"为肇始，而发动的又一轮不无怪诞感的群众运动"评法批儒"。如果说，毛泽东曾以他特有的政治文化姿态，挑衅式地将自己重叠于秦王/秦始皇的形象，而这一历史记忆仍不时在当下中国文化间朦胧浮现[2]，那么，这一"刺秦情结"间或在某种延伸的政治反叛情结或曰立场选择中获得阐释。因为第五代导演似乎原本是以某种政治、文化叛逆的形象登临中国与国际电影/政治舞台之上的。但几乎无需细读，我们便会发现，在这三部刺秦故事中，都是秦王成了绝对意义上的胜出者。这当然不仅是由于史实的限定，秦王胜出的意义绝不仅是在舍身赴死的刺客面前保全了生命，而在于这一古代帝王的形象与行为逻辑在相当程度上赢得电影书写者的认同。此间需要深究的是，如果说七年间，这一"第五代纷纷刺秦"的"电影行动"，最终书写了绝对权力的崇高，那么，其怪诞反讽之处在于，这一书写却似乎必须通过对刺客——绝对的僭越者与反叛者——的书写与认同而开启并最终抵达其反面。用张艺谋本人

---

[1] 1949年以降，毛泽东曾反复在公开场合谈到重新估价秦始皇的问题。其中最著名的是——1958年，毛泽东在中共八大二次会议上说："我跟民主人士辩论过，你们骂我们是秦始皇，不对，我们超过秦始皇一百倍。骂我们是秦始皇，是独裁者，我们一概承认。可惜的是，他们说得不够，往往还要我们加以补充。" 1964年6月，毛泽东又说："秦始皇是第一个把中国统一起来的人物，不但政治上统一中国，而且统一了中国的文字、中国的各种制度如度量衡，有些制度后来一直沿用下来。中国过去的封建君主还没有第二个人超过他的。"同年8月在一次谈到黄河流域的水利建设时，他又发挥道："齐桓公九合诸侯，订立五项条约，其中有水利一条，行不通。秦始皇统一中国，才行得通。秦始皇是个好皇帝，焚书坑儒，实际上坑了460人，是孟夫子那一派的。"10月，在扩大的中国共产党的八届十二中全会闭幕会上的讲话中，点名批评了郭沫若在《十批判书》中贬低秦始皇。1973年，晚年毛泽东又写了《读〈封建论〉，呈郭（沫若）老》："劝君少骂秦始皇，焚坑事业要商量。"

[2] 参见魏明伦《劝君少刺秦始皇》，《成都商报》，2003年1月9日。

的表达，便是"把一个最坚定的刺客，转化为一个最坚定的捍卫者"[1]。从某种意义上说，我们可以将这一"刺秦情结"视为"第五代"发轫时期"父子秩序"寓言的重现[2]，同时可以将其视为寓言式的"文革"记忆的暗影浮动。似乎不难看出，已大不同于其发轫期的书写方式，不再是叛逆之子在对"父亲"——政治权威形象——表达了认同与敬意之后，调头不顾而去——尽管前面或许是某种历史与精神的荒原；而且是认同的转移：不论是所谓"权威之父"，还是剧情中叛逆之子、刺客形象的形象选择，都已然游离或曰偏移了其发轫期的社会语境与书写方式。如果说，从《秦颂》到《英雄》，书写者似乎仍试图建立某种历史或曰现实寓言的双重讲述和认同，犹如《英雄》结尾，画面在三个空间形象——大全景中黄土高原的土岗上相拥而逝的残剑/飞雪，仰拍全景中大殿之上的秦王，小全景中"钉"满宫门的密集箭丛里曾是无名站立的、空荡的人形间——的切换组接，表明了书写者关于"英雄"/历史主体的叙述；那么，它所展现的，已不再是某种历史叙述——准确地说，是"革命"叙述——的内在悖反和两难，相反，成了某种权力逻辑内部的整合。甚至不是某种反叛之子的臣服或曰归来，而是"对抗"的双方在对历史与权力逻辑的共同领悟间达成的默契与共识。而这里的历史，始终是大历史，而非小历史；这里的权力关系，始终是绝对权力，而不仅是微观权力。于是，与中国特定的政治、文化情势间，人们所忧心或愤怒的"'文革'阴魂不散"的理解相反，这一"刺秦情结"、准确地说，是"秦始皇情结"的间歇浮现，似乎在不期然间展示了一条不同的历史、文化的脉络，一条权力逻辑书写的脉络，而以《英雄》为一句段，已然充分地表明当代中国的历史幽灵——1950年代至1970年代——已在今日中国的主流逻辑间远去。如果说，幽灵便意味着重现，那么，至

---

[1] 孙倩整理《"谋"求英雄》，《信息时报》，2002年12月16日。
[2] 参见笔者的《断桥：子一代的艺术》（1990年），收录于《雾中风景：中国电影文化1978—1998年》，北京大学出版社，2000年。

少在今日，它远不是一种可能的现实呼唤与威胁。

从某种意义上说，这条为"刺秦"故事所串联起的历史，不止如今日三部影片文本所展示的那样，呈现了世纪之交中国之文化情势的某一侧面，而事实上，成为跨越二十世纪八、九十年代，跨越冷战与后冷战之文化书写的脉络之一。"刺秦系列"的第一部——周晓文的《秦颂》——的最初构想、剧本写作及拍摄计划，成形于1988年，成为最早的获取国际巨额资金投入可能的历史巨片摄制计划之一。1989年春夏之交的政治风波使得这已然成熟的拍摄计划延宕至1995年。然而，耐人寻味的是，筹备书写于1988年的高渐离刺秦王的故事，曾定名为《血筑》[1]，到1995年影片开拍之际，片名已更改为《秦颂》；而这一相隔六年再度启动、且近乎于彻底重写的拍摄计划，从一开始便确定了与1980年后期含义截然不同的国际路线。因此，与《秦颂》这一中文片名同时确认的，是影片的英文片名：The Emperor's Shadow（帝王的阴影）。这与其说是创作或曰电影的生产过程中司空见惯的片名更换，不如说，其自身已然成为某种寓言，至少是显露了某种相当清晰的社会文化症候。片名的"简单"变更，同时表明了被述主体与认同指向的改变。从"血筑"到"秦颂"，"刺秦情结"已转换为"秦始皇情结"，反叛者/失败者在历史上印下的黯淡的血色，已为权力象征/成功者的金碧辉煌所遮没。如果我们将1989年和1995年设定为阐释的参照年份，仅对影片进行现实政治寓言或曰意识形态批评式的解读，那么，我们或许可以从一个侧面看到二十世纪最后10年间中国社会关于反叛者/知识分子的想象/自我想象及其书写的变更轨迹。从一个"形而下"的角度上看，影片开拍之际，导演选定因出演张艺谋的《红高粱》——一个新的民族英雄故事与张扬狂放的"中华民族精神"寓言——而国际知名的姜文扮演秦王，而选择出演张艺谋的《活着》而由中国大众文化明星转换为国际

---

[1] 史书的相关记载中，被弄瞎双眼的乐师高渐离，将熔铅注入乐器——筑之中，以此为武器袭击秦王。故剧本名为"血筑"。

电影节"影帝"的葛优出演高渐离，已在视觉表象和影片的互文本关系的意义上，确定了这段历史的叙述/重述基调。如果说，《红高粱》曾在国际影坛上成功地推演出一个具有充分他性的、却同时是昂扬强悍的"中国"民族形象，那么，它在彼时的国内语境中，却标识着第五代的终结或曰转折，从反叛之子的故事转向一个因臣服而获得命名的主体形象，同时应和着中国社会内部某种新的政治权力整合过程的启动；同样，如果说，《活着》曾在国际视野中讲述了1950年代至1970年代的"梦魇岁月"，同时间或在不期然间展示被梦魇或曰妖魔化叙述所遮蔽了的"文革"年代的日常生活场景，那么，张艺谋的电影，在国内的文化语境中，则显现出面对1980年代终结及已然启动的资本主义化进程，某种新的犬儒主义的日常生活意识形态询唤。事实上，影片构想的起点——选择"高渐离刺秦王"而非名传遐迩、并至今仍为中学语文教材的"荆轲刺秦王"——其着眼点之一，正在于历史记录中的荆轲似乎仅仅是一名刺客（或用现代称谓：一名职业杀手），而高渐离却是一位乐师。在1980年代的文化逻辑中，知识分子被书写或自我书写为启蒙理性的持有者、时代造就的文化英雄，而承载或凸现这一英雄群体形象的正是作家、艺术家。但有趣的是，如果说，在1995年的《秦颂》中，甚至客串出现的荆轲形象，也成了一介白衣文士，因此他的刺秦行动，更像是自欺欺人且多此一举的表演；而葛优出演的高渐离则登场伊始，便只是一个乐师。善意地说，称"乐痴"，直观地讲，只能叫"腐儒"。当秦国大兵压境，他却只管制琴、习乐，而且他似乎完全支持统一："统一了好，音可同律，琴可定型……"而一旦他的个人利益遭到损害与威胁，他便"哭闹"不已，如一个欲壑难填且滥用秦王"深情"、恩宠的小人。相反，姜文所出演的秦王/秦始皇，英明果决，不拘一格，无疑是一位置身历史之中而窥破了历史逻辑的"明君"。一如影片的英文片名"帝王的阴影"或"帝王的影子"：不足为道的反叛者，不过是某种权力结构的投影，或者如影片尝试勉强确立的叙述，一种统治所必需的、又需要予以内在排除的阴影——因为影片全部情节的依据，建立在秦王对高渐离所怀抱

的、近乎同性恋情的超越性友谊之上，尽管影片在统治的逻辑中赋予了一种关于以音乐、"秦颂"之征服、"统一人心"的儒家传统中的"乐教"意义。似乎是不约而同，或许是互为"启迪"，周晓文的《秦颂》与陈凯歌的《荆轲刺秦王》为了解脱文本内在逻辑的自相矛盾，共同选择了秦王/秦始皇故事的前史：嬴政童年时代在他国为人质的叙述。这一前史为《秦颂》中的秦王与高渐离、《荆轲刺秦王》中的秦王与燕太子丹尤其是赵女间的深情、依恋提供了某种精神分析式的依托。于是，周晓文的横扫六国、威不可挡的秦王，似乎无限渴求着高渐离的一声"大哥"称呼，甚至灭燕之举，也成了为获得高渐离在身边的"杀鸡取蛋"之举；而陈凯歌的秦王则从容地面对色厉内荏、猥琐挑战的燕太子丹徐徐道来："我不杀你，你是我的兄弟。"[1]

相对于周晓文的《秦颂》，《荆轲刺秦王》则一如《孩子王》之后陈凯歌的作品序列，相当深地迷失在二十世纪八、九十年代之间急剧变迁的中国社会的文化认同、权力逻辑书写的内在矛盾与重重幻影之中。从影片的剧作与影像结构而言，陈凯歌似乎固守着某种1980年代式的文化及社会立场选择，将其认同建立在政治暴力的抗议者、刺客荆轲之上，影片的英文片名因此是The Assassin/刺客（尽管在美发行时，片名改为了更为贴切的The Emperor and The Assassin/帝王与刺客）。然而，在这部冗长、庞杂、自相矛盾的影片中，即使相对于绝非卓越超群、相反不无变态猥琐的秦王而言，荆轲的形象仍然极度暧昧且苍白。在影片首映招致恶评狂潮，陈凯歌重剪影片却依旧遭到了票房惨败许久之后，2003年5月号的《读书》杂志——在中国知识界或曰读书界占有独特位置的刊物——上刊载了一篇讨论《荆轲刺秦王》的新文章：《陈凯歌案件：一个戏剧美学问题》[2]。

---

[1] 在《荆轲刺秦王》的第一版本，即人民大会堂的首映版中，有着嬴政、赵女、丹童年的人质时代的友情呈现，而陈凯歌在传媒、影评的唾骂、嘲笑声浪中，对影片做出巨大更动，在重新剪辑完成的公映版中，秦王与燕丹的童年线索已然消失，只留下这句不知所云的"兄弟"说。

[2] 刘皓明《陈凯歌案件：一个戏剧美学问题》，《读书》2003年5期，pp.135—141。

大不同于此前所有关于《刺秦》的批评文章，这篇称反用尼采（Friedrieh Nietzsche）的文章《瓦格纳案件》[1]，以权力意志的名义，"要在批评家和记者们一致宣判这出戏的失败和无意义的噪声响过之后，发出孤独的鼓励之声"。毫无疑问，笔者在任何意义上都无从苟同于文章作者的观点，但却正是这篇文章相对于众多的影评与陈凯歌迩近剖白的答疑，更为清晰地解读并显露《刺秦》乃至这刺秦"三部曲"的文化症候。文章明确地表述道："陈凯歌力图把《荆轲刺秦王》制造成命运和虔敬与一切世俗因素冲突的悲剧。电影一开场时少司正对嬴政的警醒：'秦王嬴政，你忘了秦国先君一统天下的大任了吗？'就是命运的召唤，是秦王内心使命感的外化表现。就为了这一点我要无尽地感谢陈凯歌在我们这个到处以替边缘化的群体请命为名摧残宏大叙事的自杀式道德充斥的时代，为霸权张目。"然而，对《荆轲刺秦王》最严厉的批判就是，我这里所有嘉奖陈凯歌的地方几乎都不是他在《荆轲刺秦王》里刻意要表达的。他着意的地方恰恰都是站在权力意志对面的势力……在他们身上，陈凯歌倾注了激情与同情。"的确，恰如文章作者所言，尽管陈凯歌似乎选取了对抗、拒绝认可强权的位置，但他的全部认同书写却是如此苍白、荒谬，甚至如下细节，一个受命赵王坠城自尽以示抗秦的孩童，在登上城垛之后试图拾起他放在石阶上的小鼓——一个死到临头的孩子，专注地想拾起自己的玩具，在事实上以秦王及其行为逻辑为主线的影片脉络中，显得如此矫情且造作。如果说，这样的叙述，一如影片的主部情节，几乎令职业刺客荆轲永远封刀的那个清纯得近乎透明的盲女孩（周迅饰）自尽的场景，能够在片刻之间触动观众的内心的柔软处，但继而巨型历史场景与权力逻辑的酷烈，以秦王那怪诞却绝非孱弱的形象，则会即刻将那刹那间的同情或曰认同化为齑粉。的确，影片所有的正面书写，都像是陈凯歌"一厢情愿"却勉为其难的"谎言"，

---

[1] [德]尼采（Friedrieh Nietzsche）《瓦格纳案件》（*Der Fall Wagner*），中文通译为《瓦格纳事件》。

因为陈凯歌已经无法在他自己的书写逻辑与影片制作的社会语境中获得书写失败的英雄/反叛者的力度。于是，某种1980年代主流电影的叙事逻辑极端苍白地出现在陈凯歌的《刺秦》之中，他试图以某种性/政治式的审判，来宣告在他自己的影片文本逻辑内部仍强悍凸现或曰局部获胜之秦王的失败：让他失去"心爱的女人"。在其第一版本中，这秦王的"败落"更加鲜明：赵女怀上荆轲的孩子，她将使荆轲的血脉传承，而秦王却落得孤家寡人。上述文章的作者，尽管以瓦格纳或曰尼采式的华美文字痛惜这一"让秦王得胜而让陈凯歌惨败的滑铁卢"，"不是因为陈凯歌选择了一个错误的题材，而是因为他缺乏自信、他不彻底、他的妥协、他无济于事的媚俗的努力"，但他毕竟在陈凯歌的秦王身上读到了某种"超人的异象和为实现这个异象的超人的意志"，读到了某种"作为生命的力的权力意志"的、不彻底的凯旋。

似乎正是这篇文章，明确了"刺秦系列"的潜在或含糊的认同表述。如果你不是站在冷战时代的"自由世界"一方，简单地将社会主义体制等同于专制集权整体，那么，联系着陈凯歌的《荆轲刺秦王》与《陈凯歌案件》一文的解读，我们不难看到或辨识：与其说，是归来的秦王携带着1950年代至1970年代的幽灵，不如说，是携毛泽东时代斑驳的历史记忆而来的、新的秦王书写，在告知1950年代至1970年代的历史与意识形态已不过是今日中国现实中苍白的幽灵。尽管无数次地使用孩子、孩子的惨死，作为诱导观众同情和认同的手段：自尽的盲女、荆轲甘愿受"胯下之辱"救下的小贼、被活活掼死的母后与嫪毐的两个粉妆玉团的幼子，反复呈现的、"自愿坠城"或被"悉数坑杀"的赵国的孩子们，却无法有力地形成、哪怕是在叙述/话语层面上的对秦王或曰"历史"逻辑的有力控诉。于是，似乎唯一的选择是，我们只能让历史去实现它的逻辑，而所谓历史的逻辑只能是胜利者的逻辑，只能是"强者""超人"或大写字样的"权力意志"的胜利。于是，让弱者们去埋葬、去哭泣他们"该得"的结局，他们原本不配享受更好的命运。尽管显然有着颇为清晰的德国古典哲学的背景，并且

以"美学"的名义去书写,《陈凯歌案件》一文的作者在其文本的现实政治逻辑表达中,确乎比陈凯歌要决绝、彻底得多:因为不管"多少人喊了多少次'天杀的嬴政'","都只能激起我对这些牺牲品的鄙视和厌恶"。不幸为他言中的是,与秦王正面对抗的荆轲最终被陈凯歌书写为一个丑角,而"整出戏里唯一的英雄只剩下秦王一个人。这出本来以史诗的规模开场的大戏最后堕落为一出独角戏"。尽管陈凯歌固执于他作为政治暴力的抗议者与代言人的角色,尽管他自以为可以继续某种1980年代的"关于权力与人性""关于战争、杀戮与生命"的启蒙话题[1],却不可能不直接地走向了启蒙理性的另一边:对权力意志的歌咏。《荆轲刺秦王》由是成了一部更为斑驳混乱的"秦颂"。《陈凯歌案件》一文的作者预言《刺秦》一片的失败,并不意味着类似叙述必然失败。再一次为他所不幸言中的是,4年之后,一部不仅明确地将秦王书写为英雄、而且让刺客终于领悟并分享了英雄——或者说超人?——的逻辑、而自愿罢手或引颈受戮的《英雄》登临中国银幕。尽管再一次,传媒与影评人大事攻击,影片却以超过2亿(一说2亿4千万)人民币的国内票房而告全胜。

## "男人"的故事

如果我们对《陈凯歌案件》一文的解读稍做延伸,一个对笔者说来同样清晰的症候在于,作者在光焰万丈的秦王对面,选择了嫪毐(一个弄臣、一个"母后"的男宠)和荆轲作为分析对象,却轻轻带过了或许是影片中最重要的角色,也是国际、国内版电影海报上的核心形象——巩俐——所出演的赵女。事实上,是这个女人穿行在秦王、燕太子、荆轲之间,成为他们的抚慰、谋士、红颜知己。是她,轻松地倡议,释放燕太子,

---

[1] 参见张会军、齐虹《陈凯歌答问录》,《电影艺术》,2000年1期,pp.44—48。

暗示其派出刺客，使秦王之伐燕师出有名。于是，"荆轲刺秦王"成了一桩由秦王、赵女事先策划的刺杀案。是她，发现了荆轲，认同了荆轲的、类似于"非暴力、不抵抗"的犬儒"哲学"，却最终以"赵国的孩子"为道具和转折，而亲赠/转赠了秦王的信物——短剑——策划了"图穷匕首见"的刺杀行动。整部影片——尤其是第一版——似乎结构在三个男人间共享或曰交换同一个女人的基础上。一如《秦颂》中的高渐离，只有通过占有秦王的爱女——栎阳公主——而获得了想象中与秦王的对抗，荆轲的全部胜利只在于从秦王那里夺得了他恋母般依赖的赵女。

一如笔者曾经指出的，形成于1980年代的中国男性知识分子的主体结构，是建立在以集权政治、历史暴力为"他者"的自我想象之上的。而第五代发轫期的作品，则正在于将这一结构"还原"为象征层面的"父子秩序"，而不期然间显露了1980年代书写中的异质、异己化的他者，事实上，不仅是自我的他者，而且是对某种政治权力乃至暴力的内在需求和呼唤。说得更明确些，当政治强权或暴力成为主体/我他结构中的唯一他者，那么它无疑具有敌手与理想自我的双重意涵。于是，这一主体/我他结构，便再度完成了政治权力结构深刻内在化。其对政治强权和暴力的内在需求和呼唤，一如启蒙理性之"对魔鬼的内在需要"——一方面表现为"渴求"政治暴力莅临，因为唯有政治暴力或曰迫害、压迫的到来，方能印证自我的正义与价值，而另一方面，这份反抗与悲情的自我想象与主体结构，事实上极易反转并走向自己的反面：与政治权力、尤其是政治强权的高度认同。如果说，这一反转可以呈现为文化上的、对权力逻辑的由衷认同和书写，那么，它同时亦可以充分地实践为对权力的分享与介入。如果说，1980年代的终结和后冷战时代胜利者逻辑的张扬，在某种程度上强化了这一主体结构的悲情与正义感，那么，它同时也凸现或曰扩张着这一主体结构、自我想象的裂隙。一方面，是高度单一或曰"纯净"的冷战意识形态想象，间或使正义、悲情的抗议者自觉、不自觉地认同并加盟于新的历史暴力的携带者：资本或市场或美国"帝国"；另一方面，这内在地渴求、需

要着政治权力的主体结构,事实上,只提供了对抗权力或与权力共谋的两种选择。似乎正是在这种意义上,我们间或可以解释三部相继出现在世纪之交的"刺秦"影片,何以必须、并且可能通过认同刺客/反叛者,而最后抵达"东方专制主义"的始作俑者秦王。

笔者称这类历史书写为"男人的故事",当然不仅因为影片的绝对主角是男人——刺客或秦王——而且由于这类影片的性别书写,同时是某种政治寓言:一边或心甘情愿或甚不自甘地书写并认同于历史、政治暴力中的父权结构,一边却试图彻底解脱那一主体结构所划定的"自我"——作为"历史的人质""受虐者""子"的历史地位。于是,"刺秦"影片的"作者"/导演们,不约而同或曰"且败且战"地尝试将秦王与刺客、政治暴力与其反叛、颠覆者的关系书写为男人/历史的双重主体间的故事;于是,作为"新的"他者的女性,便再度成为必须借重的形象。《秦颂》的开篇,便从一个正在哺乳的女人的双乳间的特写镜头拉开,显露出被女人一左一右地抱在怀中襁褓间的秦王嬴政和高渐离。一母双乳的对称构图赋予了影像而非意义结构中的两个男性主体对峙(对称?)的"预告"。而如上所述,在整部影片中,高渐离唯一形成与秦王对抗、至少玷污其权力的威严的方式,便是强暴(或曰诱奸?通奸?)了秦王极端钟爱的、下肢瘫痪的公主栎阳。显然绝非偶然地,秦军以酷似阳具象征物的巨大木桩冲击敌国都城的城门,画面平行切换为高渐离将秦国公主压在了身下。这一被赋予了同等价值的男性的胜利,将进一步获得犬儒之镜的放大:黑牢中的燕囚,快意地谈论着高渐离占有了秦国公主的"胜利",在赠与他燕国"乐圣"的称号而感到不充分之后,将其命名为"燕国嫖圣";且让经高渐离"施恩"/强暴之后,奇迹般地用双腿站立起来的秦栎阳亲临黑牢,口称:"秦国公主秦栎阳来接燕国嫖圣高渐离。"如果说,《秦颂》的创作者以恋母为由(绝食濒死的高渐离听到栎阳公主弹出了母亲儿时的童谣,便忽萌求生之想,将手伸向了栎阳的乳房)抹去了高渐离"胜利"的道德可疑,那么,《荆轲刺秦王》则试图用恋母来削弱创作者已"违心"赋予秦王的过度认同。

影片《荆轲刺秦王》中，一个极端突出的症候性元素，便是陈凯歌本人在影片文本中的现身：亲自出演了嬴政生身之父吕不韦（尽管这显然是历史悬案之一，却是稗史之最爱）。就这部这部耗资巨大的"史诗"电影——仅搭设秦宫实景一项，便耗资1亿3千万人民币——而言，陈凯歌关于为节省经费而自饰角色的说法自然难于成立。那无疑是某种文化或曰象征位置的选取；结合着对影片文本的分析，似乎不难辨识其中可悲的症候意味。片中的吕不韦白衣胜雪，一头银发，凝重隐忍，明察秋毫，这一在战国历史或曰秦灭六国的历史中颇为特殊的"权臣"角色，在影片中却只是一位父亲，一位舐犊情深的父亲，最终为了成全儿子的远大前程而从容赴死。在答记者或校友问时，陈凯歌反复提及的两个细节耐人寻味，一是改嬴政弑父为吕不韦自尽一场对手戏，导演称他呆立在李雪健（饰演秦王）面前手足无措；二是称他在这场戏中想到了自己的父亲：1950年代至1970年代的著名电影导演之一陈怀皑，想到"'文革'中许多不愉快的事，包括我和我父亲之间""想到了一个我们不太会经常想起来的词：宽恕"，父亲"宽恕过我"。[1] 如果我们回忆一下第五代发轫期的作品对象征意义上的父子秩序的书写，便不难再度印证"刺秦"故事无疑成了对背叛的背叛，不仅是对父亲/父权的敬礼，而且是对父亲位置的觊觎和想象性占有；似乎多少带有某种自恋且犬儒的"精神胜利"的味道：如果我们不能以人性、和平、生命的名义战胜强权，或至少为后者提供一个在精神上势均力敌、虽败犹荣的对手，那么我们至少可以占有某种权威却自愿牺牲的角色，给予一份强权或曰"权力意志"最不需要的"宽恕"。

似乎是再一次，张艺谋"笑得最后，笑得最好"。当张艺谋乘李安《卧虎藏龙》之势，再度"刺秦"之时，他选取某种曰"后现代"的叙事方式。"后现代"之称谓，让影片的叙述避开了诸多历史文本的限定和纠缠。这

---

[1] 《陈凯歌答问录》，p.42；及易水整理《玩出一腔子历史的血——陈凯歌答首都新闻界记者问》，《电影创作》，1999年第1期，p.74。

一个子虚乌有、并且索性名之为"无名"的超级刺客的刺秦故事，至少在想象或曰影像的意义上实现了秦王/刺客作为对等的男性主体的叙事。一如影评所言，在《英雄》中，与其说秦王是一个残暴的统治者，不如说是一位不无狡黠的智者[1]。影片的结构方式：同一故事的三种版本，由秦王、刺客十步之内对坐共饮，娓娓道来。更为有趣的是，故事的三种版本，成为刺客、秦王惺惺相惜，互通心曲，互致敬意的方式。无名讲述的第一段故事（红色段落）：阴谋与爱情、不贞与背叛，立刻被秦王识破为谎言，因为他深知自己对手是坦坦荡荡、光明磊落之人，绝非蝇营狗苟之辈；于是，秦王讲述的第二个版本（蓝色段落），则是深情似海、义礴青天，生死相托、千金一诺；而无名坦诚告知的"真相"，第三版本（白色段落），却是刺客残剑对秦王之举的深刻认同和理解，是他书赠无名、力阻刺秦的"天下"二字与"胸怀'天下'"的胸襟。这份知音，令如哲人般睿智、如真英雄般从容面对生死的秦王潸然落下一滴清泪。作为回报，他在死神俯瞰之下，了悟到无名不曾了悟的、残剑所书的八尺"剑"字中的真意、剑术的"最高境界"（尽管一如众多影评所指出的，那不过是古龙小说中滥调）：手中无剑，胸中无剑，"那便是不杀，便是和平"。于是，颇为迟钝的无名终于在一对英雄——秦王与残剑——的双重感召之下，自愿放弃了几乎如人生目标一般的刺秦，而将和平的祈愿托付给强权，托付给战争和杀戮，托付给暴力的良知："这一剑之后，许多人会死。死去的人希望陛下记住那最高的境界。"似乎已无需赘言，在这幅怪诞和解的图画之中，女侠飞雪始终无从领悟和进入如此"至高境界"，而第三版本中的婢女如月，则只能在无可动摇的主奴逻辑中接受了"天下"大义："主人做的事，一定是对的；主人写给大侠的字，一定有道理。"

叙事逻辑的荒诞之处在于，如果说，以天下为念，齐、楚、燕、韩、赵、魏诸国应捐弃"小我"/国恨家仇，可以在中国作为现代民族国家叙述

---

[1] 《"谋"求英雄》。

中找到其合法化的依据，但《英雄》中这位"后现代"秦王之志向却不仅于此："六国算什么？寡人要率大秦铁骑，东渡大海，西跨流沙，从日出之地，扫平到日落之地，打下一个大大的疆土。"这里的"天下"（暂且搁置影片如何阉割、肢解了中国古文化中的核心理念"天下"），是一个没有边界的版图、强权者欲壑难填的征服欲；那么，这份秦王、刺客惺惺相惜、知音共赏的主题——和平——便不知立足何处。此间，一个引人注目的细节，是第一版故事中的秦军箭阵。如果说，这里秦军的强弓快箭，与遮天蔽日的、密若急雨的飞箭，不过是张艺谋惯用的夸张、杜撰之历史、民俗的又一极致；那么，它却无疑极易令人联想起北约或美军的"空中打击"的方式和力度。一个或许偶然的巧合：如朱迪思·巴特勒（Judith Butler）曾论及的，美国传媒关于海湾战争的新闻报道中，使用了安装在导弹上的摄像机镜头拍下的画面——如果你以导弹的视点来观看战争，那么你大约没有机会认同在爆炸中化为碎片的血肉之躯；《英雄》中的这一场景，却同样一再采取了飞箭的视点。似乎正是在这里，而不是将在很久以后方才到达的结局处，影片已显现了其认同的选择：在权力、征服、强势一边。

姑且不论这感人至深的知音故事，有着影片叙述中最大的破绽（绿色插曲）——残剑何以在与飞雪击溃"三千铁甲"，如幻影、如鬼魅地将秦王把玩于股掌之上时，突然从"书法中悟出的道理"引申出结论："秦王不能杀"——顿悟般地在这血雨腥风、千钧一发的时刻获得了"天下"的胸怀；仅仅就结局而言，它仍然毋庸赘言地成为强权或以强权为名的"天下""公理"的胜利，无名为了"天下"而放弃刺秦，但秦王仍赐他以万箭穿身——尽管是含泪下令。[1] 而电影画面在殿上的秦王、相拥而逝的残剑和飞雪与城门上无名的空位间切换，似乎指称同样伟岸的英雄/历史的主体，但

---

[1] 围绕着秦王的那似人非人的群臣，秦国大军那如同黑色蝼蚁一般的将士，是影片的另一个症候点；某种英雄史观与视觉上的群氓形象，以另一方式告知毛泽东时代或社会主义意识形态的远去。

毕竟，那是一个生者和三个死者，一个胜利者和三个失败者。在剧作者李冯的原作中，故事结局是孤独的长空葬埋了他三位朋友，称颂他们是"胸怀天下的英雄"，电影中却是字幕书写呈现的秦王"厚葬无名"，"长空弃武"，所有反叛者及反叛的可能被彻底地逐出了文本视野；一处最终放逐了的江湖和一统了的"天下"。如同《秦颂》以万里长城的画面为开端，《英雄》则以"秦王统一六国，修建长城，护国护民"的字幕而结束故事。

## "男人"·"中国"？

如果我们接受一种关于《英雄》与《卧虎藏龙》（*Crouching Tiger, Hidden Dragon*）的比较阐释，是"以阔大胜纤细、以强烈凝重胜轻柔飘忽，以'英雄'胜'侠士'、以'天下'胜'江湖'、以集体责任胜文人情调，以体现于王者事功的道德秩序胜个体生命的虚无主义体验"，似乎显现出两部影片间某种性别修辞的参差。似乎不言自明的是，在"纽约"或欧美某处望去，《英雄》所显影出的，是某种阳刚之气的"中国"。[1] 从某种意义上说，这应该是在《英雄》的最初设定中，较之秦王/秦始皇故事与中国当代史的纠缠，更重要的参照系数。因此，其中的性别修辞，便不仅联系着政治寓言，而且联系着国际视野中的中国国族叙述。似乎是《红高粱》之后，1990年代以来，第一次，"中国"以某种"男性"的形象登临国际视野。

如果我们同时参照着另一组资料，似乎能够更为清晰地显现这一症候——那便是1990年代以降中国影坛上有关国际线路的历史巨片的诸种选题计划。一度，人们的关注重心曾聚焦在赛金花故事，出现过影坛若干名导演与某民营制片公司争夺拍摄权的风闻。而这一消息，数年之中绵延不绝，女主角忽张曼玉、忽刘玉玲，美方导演忽奥利佛·斯通（Oliver

---

[1] 上述引文出自张旭东《在纽约看〈英雄〉》，http://www.cnphysics.com/index2/zhxd15.htm。

Stone）、忽雷德利·斯考特（Ridley Scott），男主角的预期扮演者，几乎覆盖了好莱坞红星的花名册。与最先爆出"赛金花"拍摄计划近乎同时，则是1993年，中国文坛、影坛奇闻奇事之一：张艺谋向文坛一批重要作家（苏童、格非、须兰、赵玫、李冯）"订购"以武则天为题材的长篇小说。[1]于是五部关于《武则天》的长篇小说同时出现在图书市场之上（事实上，不止五部：不仅因大众明星刘晓庆主演的同名电视剧的拍摄，亦有名为《武则天》的长篇出现，还有不约自来的创作者闻风而动）。其中女作家须兰、赵玫的《武则天》合集封面上，朱红宫门半掩，黄铜古门环下，一条金龙缠绕，充满了性暗示与窥淫、窥秘的意味，封底印有"张艺谋为巩俐度身定做拍巨片，两位女性隐逸作家孤注一掷纤手探秘"的广告词。在此姑且搁置这一历史视野中的"中国女人"变奏的意义，在这一自1995年起绵延至新世纪的"刺秦"序列中，间或意指"中国"的男性形象，似乎自"内"而"外"，或自"外"及"内"，在全球化的现实语境中，显现了某种不同的文化症候。

从某种意义上，昔日的"张艺谋模式"："铁屋子里的女人"的故事，及此后第五代的"三剑客"——张艺谋、陈凯歌、田壮壮——"联手打造"的"现当代中国之历史景片前出演的情节剧"，凸现某种女性（身份或卑微、或暧昧的男性）/中国的形象。在此，无需重复某种"后殖民理论"预设间的讨论：中国男性导演，以西方/欧美为镜，映出了某种女性/自我的形象；事实上，女性的假面或曰修辞，却不仅作用于西方/东方、主体/客体的种族权力逻辑之间。对本质主义的性别表象及表述的借重，同时、间或更为有效地作用于冷战、后冷战的国际政治逻辑。中国男性导演选取女性的假面，借助女性在父权逻辑中的"传统"位置——既内且外，既他者亦自我——同时申明了某种在中国与世界（欧美）双重视野中的政治位置与姿态：拒绝放弃历史/现实批判的、亦即拒绝政治妥协的、中国社会内

---

[1] 所谓"订购"，意为预付款以购买"命题作文"，同时先期买断小说的影视改编权。

部的反叛者。事实上，这正是1990年代中国电影在国际电影节上的奇特身份：它们以"中国电影"而获得命名，此间的"中国"，是欧美中心视野中的电影处女地，也是后冷战时代仅存的"铁幕背后的世界"，同时以其拒绝中国（政府）或为中国（政府）所拒绝为其重要的选片依据。几乎贯穿了整个1990年代，相对欧洲国际电影节，中国政府的一纸禁令，始终是中国电影大大优于"自我东方化"的、最佳的入门券。1990年代前期，张艺谋的国内外境遇似乎同样印证着这一性别/政治的寓言：一边是张艺谋的连续三部影片《菊豆》《大红灯笼高高挂》《活着》未曾获得中国电影审查机构的通过发行令，张艺谋的名字成为一种危险或异己的象征，一边是"为国争光"的导演张艺谋获得了中国劳动人事部颁发的"五一"劳动奖章；他和他的故事，不断成为各类新旧主流报刊的所热衷追逐的最佳新闻——一个令人自豪的民族国家的标识和形象。似乎并非偶然地，当张艺谋凭借《秋菊打官司》而与有关电影主管部门达成了和解，同时获准发行的《菊豆》《大红灯笼高高挂》的广告（其上最为突出的是俯身在摄影机前的张艺谋形象）出现在北京市中心王府井大街的巨型广告牌上，欧美世界、至少是大部分电影节的兴趣却开始转向了"中国地下电影"/年青一代影人的独立制作电影。如果说，欧美世界一度饱含狂喜地拥抱着"东方佳丽"的画屏，那么他们同样是满怀真情地拥抱着中国的"政治异议者"；如果说，中国男性导演，在欧美之镜里看到了一个女性/自我的形象，那么他们同样凭借冷战之镜，确认了自己男性主体的位置。而在中国再度变迁的现实中，这一欧美视野中的女性"身份"将直接转换为中国社会内部的作为成功者的男性资本，而远不止是象征资本。

而在李安的好莱坞成功中，这一性别/种族的游戏似乎以相对纯粹的形式出现。在1995年的奥斯卡颁奖仪式上，当获得各种项奖提名的候选人登上金碧辉煌的舞台之时，性别/种族逻辑显现为某种外在形态：唯一的一位女制片人（Lindsay Doran）、唯一的一位女编剧（Emma Thompson）、唯一的东方男性导演成为突出的例外组合。而当《卧虎藏龙》征服了美国及全

球市场,章子怡所出演的玉蛟龙却"出人意料"地超过男主角周润发所扮演的李慕白,赢得了欧美观众的由衷喜爱。

这追述的目的,正在显现"刺秦"序列性别角色反转的意义。似乎无需赘言,这显然不是对所谓"东方主义"的自觉抗议,且不论《荆轲刺秦王》中比比皆是的意义冲突与逻辑悖谬,无疑是"西方主义"文化逻辑阐释中国历史时的内在矛盾;仅就在世界范围内获得、并正在继续获得票房成功的《英雄》而言,便如一篇似乎由衷赞叹、又似乎刻薄讥刺的中文影评所言:"看过片子绝对同意这种评价:《英雄》是一场视觉上的盛宴。我觉得如果早些时候拍出来,《英雄》还可以拿去做申奥片。所有关于中国的符号,《英雄》里都不遗余力地再现:围棋、书法、剑、古琴、山水、竹简、弓箭、巍巍楼宇、漫漫黄沙、青山碧水、红墙绿瓦。《英雄》电影的画面,极具中国画的意境。如果不去做申奥片,《英雄》还可以去做中国旅游的广告片,或是爱国主义教育范本,的确,我相信每个看过这部电影的人都会为我大好江山、我泱泱大国击节赞叹,相信这部电影全球放映后,会加快留学人员归国效力,加大各国人民来华旅游观光的力度。"[1]而张艺谋在奥斯卡仪式揭晓前接受记者访问时曰:"《英雄》这部影片的强项在于使外国人更好地理解中国文化,理解中国文化中一些符号性的东西"。[2]尽管张艺谋本人一再表示《英雄》在《卧虎藏龙》之后难于再度摘取奥斯卡最佳外语片的桂冠,但悬挂在人民大会堂首映式上的"出征奥斯卡"的巨幅,却传递了别样的信息。于是,被看的"中国"与男性的主体形象,便形成了一组新的、有趣的组合。尽管在《英雄》开拍一个月后,911事件的发生及《英雄》即将"出征奥斯卡"之际,美国对伊拉克开战,多少以怪

---

[1] 记者沈健、段晓冬、刘执戈(央视电影频道《世界电影之旅》"直击奥斯卡")洛杉矶报道,2003年3月24日,CCTV.com。

[2] 娱乐评论员王轶庶《解码〈英雄〉:使眼睛兴奋,把耳朵唤醒》,《南方都市报》,2002年11月1日。

诞的巧合为影片在全球视野中的解读添加了有趣而颇富深意的参数[1]，但笔者看来，这一性别主体形象的转换，首先仍必须在冷战/后冷战的国际语境中获得阐释。从某种意义上说，除了《荆轲刺秦王》还多少启动过一个"相关史实研究的工程"[2]，对"气死历史学家"[3]的《秦颂》和"后现代"的《英雄》而言，秦始皇或秦灭六国的历史，及其有关的刺杀秦王的故事，的确只是某种叙事的"借口"，某种"空洞的能指"。秦王所指称的无疑是某种超级权力。于是，由《血筑》而《秦颂》，或由"刺秦"故事而为"如何不刺"，其中的对权力、尤其经典政治权力的最终认同，对秩序自身的由衷臣服，与其说应该在冷战时代的国际情势或曰1950年代至1970年代的历史脉络中寻找答案，不如说应该在新自由主义的全球胜利中获得阐释。尽管围绕着《英雄》的国际、国内阐释，仍牵动或呼唤着某种冷战的或毛泽东时代的历史记忆：《纽约时报》刊载文章，引证"中国领导人"的热情肯定，与中国媒体的强烈狙击，并提示毛泽东对秦始皇的盛赞，以表达对张艺谋新片的质疑；而中国乃至华语世界内部对影片的如潮恶评，则大部分成为公开或匿名地围绕着"秦始皇情结"所负载着的当代中国历史的表态；但影片热映的结果表明，那记忆的复现，与其说是揭示了那历史记忆的真切与复活，不如说，正是以那被呼唤出的记忆——如同一个黎明时分被"后冷战的冷战"咒语祭起的幽灵——苍白且模糊地浮现并遮挡在现实逻辑面前。在笔者的阐释逻辑中，新自由主义的权力/强权逻辑与后冷战国际、国内语境远比历史事实或历史记忆的援引，更为清晰地展示了"刺秦"序列颇为怪诞的修辞方式：由刺客/反叛者视点而抵达的秦王/权力/秩序认同的内在逻辑。其间，权力是永恒且不可战胜的，反叛只能是印

---

[1] 薛毅《后现代英雄》，演讲记录稿，世艺网·艺术史论，http://cn.cl2000.com/discuss/shiye/wen26.shtml。

[2] 《陈凯歌答问录》。

[3] 1995年5月，笔者在《秦颂》外景地对导演周晓文所作的访谈，及1996年1月笔者对周晓文的再度访谈，记录稿。

证权力尊严的、不胜任的丑角。这间或可以解释，在《秦颂》中，高渐离刺秦之筑并非注铅后的重物，而只是一击即碎的轻薄木片；《荆轲刺秦王》中的荆轲一旦面对秦王便忽然间成了蹦跳、滑稽的丑角。此间，或许最富深意的是，《英雄》的成功，间或在于它将前两部刺秦影片表述的内在困境转化为剧作的外在结构，胜利者、历史的书写者逻辑中的刺客必败，变成了刺客对这必败逻辑的合理性的充分体认而最终由"最坚定的刺客，转化为一个最坚定的捍卫者"。那无疑是某种政治潜意识书写的可见印痕：新自由主义在国内、国际政治逻辑与政治实践，占据、填补了秦王/秦始皇所象征的权力/强权的空位；导演曾经选取的或仍试图固守的刺客/反叛者的角色相反成了一个空位：一个男人，一个有待获得权力命名的准主体，"他"可以由中国"知识分子"、中国民众或是"中国"来予以填充。如果说，站在一个渐次掏空了其内涵与合法性的刺客所象征的空位上，对权力的认同、臣服，被书写为刺客与秦王、反叛者与统治者双重历史主体间的故事，那么"刺秦系列"正是尝试以双重角色、身份，进入国际（欧美视野）：男性形象——秦王与刺客——共同出演着"中国""中国历史"；同时书写者正是在那一认同了权力、体认并成全了权力的"反叛者"的空位上，朝向权力的持有者（美国），呼唤着一份（民族国家）主体的命名。

此间，一个绝非不重要的、关乎影片的事实是，尽管同样呈现着国际线路或国际预期，显然，对《秦颂》或《荆轲刺秦王》说来，所谓"世界""西方"仍是欧洲国际电影节的所在，而对于《英雄》，"世界"或"西方"已具体、明确地锁定为美国、奥斯卡。这一"世界"视域和景观的转移，无疑是文化层面上的新自由主义逻辑的直接显影，同时是新自由主义实践的真意所在，对资本主义全球市场之铁血逻辑的由衷认同与分享、介入渴望。

与"刺秦系列"相关的一个重要的事实是，中国传媒一度铺天盖地抨击几乎在出师伊始便击溃了陈凯歌的《荆轲刺秦王》，而他被迫全部重新剪辑影片的第二版，但影片仍在国内电影市场和他情有独钟的戛纳电影节

上遭到挫败；而几乎以同样的规模、由于互联网的介入而更具力度的、对《英雄》的抨击，却不仅完全无损影片在国内市场上的创纪录全胜；尽管未曾摘取奥斯卡桂冠，但《英雄》的确借重好莱坞发行渠道，胜利进军全球电影市场。如上所述，国内和某些国际影评对"刺秦系列"的一以贯之的抨击，始终联系着、纠缠着对1950年代至1970年代的历史记忆，但《英雄》在国内外市场上的成功，在表明那记忆的失效的同时，表明即使在中国内部，新自由主义的实践逻辑已然成功地确立了其霸权地位。如果说，1990年代开始在中国内部的文化事实中扮演重要角色的大众传媒，事实上接续了中国1980年代作为政治反抗资源的自由主义文化脉络，那么，两个证据：一是陈凯歌迫于评论压力而重剪的第二版，明确地削弱了其中的女性角色——巩俐饰演的赵女——却进一步强化了秦王角色及甚不情愿的认同表述；二是张艺谋《英雄》伴随着恶评的声浪而创下辉煌的国内票房奇观，无一不显示了中国文化界自由主义想象与中国、全球新自由主义实践逻辑间的错位或曰破产；而与此相参照，以《切·格瓦拉》而成为中国"'新'左派"象征的张广天对影片的盛赞[1]，则同样显现了冷战逻辑内部的对抗位置及想象已何其荒诞。而尝试超越这一逻辑与想象的批判位置，则始终呈现为某种悬置。

## 简述：不仅是"刺秦"

如果说，三部"刺秦"电影，以"男人"的故事显现了后冷战时代的权力逻辑及其文化实践，那么，在中国文化的内部现实中，这一逻辑的显影与实践远不仅于此。

无需赘言，进入1990年代，在资本主义化的进程中与对全球化的介

---

[1] 张广天《我为〈英雄〉欢呼！》，《中国青年报》，2001年12月24日。

入过程中，一如世界上的其他地方，大众文化接替了1980年代尝试占据社会、历史舞台，"以知识对决权力"的精英文化，成为新主流意识形态的有效建构者与实践者。在这一视域中，与1993年全面资本主义化进程启动同时出现的，是一次新的"古装片热"。不过其主要的载体已不再是电影，而是超级大众媒体：电视、电视连续剧。相当有趣的是，不是此前中国电影史上"古装热"的传统题材的再次"轮回"，而是1980年代开启的一个新的题材序列——清代宫廷戏——成为这轮古装热的重心。以1995年的历史"戏说"剧、取材传统单口相声的《宰相刘罗锅》为肇始，1980年代的晚清宫廷场景、"文明与愚昧"的主题，让位于清代"康（熙）乾（隆）盛世"与君臣斗法的场景。一个怪诞而有趣的事实是，在大众文化旋生旋灭、纷至沓来的文化景观中，迄今为止，始终是"分享艰难""反贪打黑"的苦情戏与"戏说"版清廷君臣奇遇的历史喜剧，占据着中国大众文化的主部舞台，并成为不断获取众多观众收视的两大系列。此间，喜剧或曰戏说式的明君故事《康熙微服私访记》一拍再拍，观众意犹未尽；以君臣斗法书写贪官、反贪的《铁齿铜牙纪晓岚》则在热播之后，制作了续集，并注定续拍。此间尚有《李卫当官》《机灵小不懂》，等等，无法在此一一详述。

在一片"戏说"之浪中，一部"严肃历史正剧"《雍正王朝》创下了中央电视台"黄金时段"的最高收视率。这是1990年代中国为数不多的雅俗共赏、官民同赏的电视剧之一。公然称该剧的主题是"当家难"的《雍正王朝》，无疑是一个男人的故事，不仅是此前的历史书写中的又一个残暴的帝王——清雍正帝——成了荧屏上充分获取了观众认同的主角，而且是统治的逻辑，成为获得充分体认与认同的逻辑。但有趣的是，这部制作精良，不仅在中国内地，而且在香港、台湾、东南亚及国际华语世界——另一不引人注目的国际路线——中取得了巨大成功和广泛接受的电视剧，事实上由第五代电影导演中为数不多的女性——胡玫——出任总导演。也正是在这一时段，另一位成功的第五代女导演李少红则推出了同样阵容宏大、制作精良的唐代历史剧《大明宫词》，以女皇武则天之女太平公主的故

事，书写宫廷权力政治及女性最终的权力认同。我们或许可以将后者作为前者的一个文化注脚，说明这一1990年代中国历史写作中的"男人"的故事，其性别表述与真实的性别身份间的不同。它未必须由男性来书写，因为那与其说是性别的书写，不如说是政治、权力的书写，是新的霸权认同的确立，是中国社会结构性重组式的性别修辞及其假面。

2003年，这一历史书写序列终于由历史时段的上推、以规避现实的选择，而再度下沿，间接地触摸并参与着现实政治实践。与权力全方位的政治调整。其文化表征之一：中国革命博物馆与中国历史博物馆合并，统辖在中国国家博物馆名下。间或成为这一行动注脚的，则是中央电视台在其黄金时段，以超大力度推出了一部晚清历史剧《走向共和》。如果说，在这部电视剧中，曾作为1980年代知识分子激进论述的、对晚清政治的翻案文章，这一次成了电视剧的叙述基调；那么，这部电视剧同时动用或曰反用了革命主流叙事传统与书写方式服务于截然相反的政治目的。似乎可以、并确实正在实践中的，是抹去社会主义历史及其记忆场域的异己标识，将社会主义的历史直接书写、接续到中国现代化的历史叙述之中去。然而，这部电视剧放映之时的种种插曲、挫折和被迫"修订"，则表明今日中国的文化逻辑尽管渐次清晰，却远非单纯。

历史的终结？或历史酷烈的延续？一个渐次在国际、国内视野中封闭起来的未来想象，似乎同时封闭着最后的反叛与批评空间。正由于如此，想象不可能之事，似乎成为我们的必然选择。

<div style="text-align:right">2003年</div>

# 戴锦华主要学术著作一览

**1. 浮出历史地表：现代妇女文学研究**（与孟悦合著）

河南人民出版社，1989年7月

台湾时报出版公司，1993年（中文繁体字版）

**2. 电影理论与批评手册**

科技文献出版社，1993年

**3. 镜与世俗神话——影片精读十八例**

中国广播电视出版社，1995年

中国人民大学出版社，2004年

**4. 镜城突围：女性·电影·文学**

作家出版社，1995年

**5. 犹在镜中：戴锦华访谈录**

知识出版社，1999年

**6. 隐形书写：90年代中国文化描述**

江苏人民出版社，1999年

《镜城地形图》，联合文学出版公司，1999年（中文繁体字版）

淑明女子大学出版社2006年（韩文版）

**7. 雾中风景：中国电影文化1978—1998**

北京大学出版社，2000年

GreenBee Publishing. Co. 2009（韩文版）

《斜塔瞭望》，远流出版公司"电影馆"系列，1999年（中文繁体字版）

8. 涉渡之舟：新时期中国女性写作与女性文化

   陕西人民教育出版社，2002年

   北京大学出版社，2007年

9. Cinema and Desire: Feminist Marxism and Cultural Politics in the Work of Dai Jinhua

   Edited by Jing Wang and Tani E. Barlow, Verso, 2000

10. 电影批评

    北京大学出版社，2004年

11. 沙漏之痕

    山东友谊出版社，2006年

12. 蒙面骑士：墨西哥副司令马科斯文集 （翻译并撰写前言，与刘建芝合编）

    上海人民出版社，2006年

13. 电影理论与批评

    北京大学出版社，2007年

14. 性别中国

    日文版，御茶水书房，2004年

    台湾繁体字版，麦田出版公司，2006年

    韩文版，2009年

15. 光影之隙：电影工作坊2010（主编）

    北京大学出版社，2011年

16. 光影之忆：电影工作坊2011（主编）

    北京大学出版社，2012年

17. 光影之痕：电影工作坊2012（主编）

    北京大学出版社，2013年

18. 《简·爱》的光影转世（"对话戴锦华系列"丛书，与滕威合著）

    上海人民出版社，2013年

19. 《哈姆雷特》的影舞编年（"对话戴锦华系列"丛书，与孙柏合著）

    上海人民出版社，2013年